U0143640

30天学会绘画

达 夫 编著

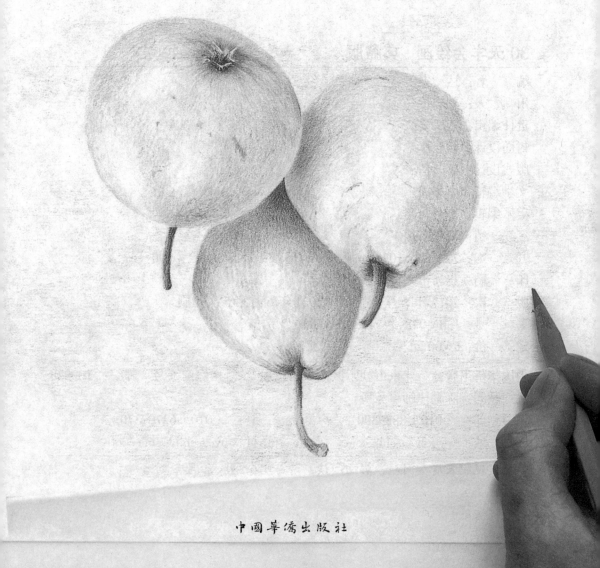

中国华侨出版社

图书在版编目 (CIP) 数据

30 天学会绘画 : 典藏版 / 达夫编著 . — 北京 : 中国华侨出版社 ,2017.8

ISBN 978-7-5113-6967-3

Ⅰ . ① 3… Ⅱ . ①达… Ⅲ . ①绘画技法 Ⅳ . ① J21

中国版本图书馆 CIP 数据核字 (2017) 第 171846 号

30 天学会绘画 : 典藏版

编　　著：达　夫
出 版 人：刘凤珍
责任编辑：王　委
封面设计：彼　岸
版式设计：李　倩
文字编辑：李华凯
美术编辑：李丹丹
经　　销：新华书店
开　　本：720mm × 1020mm　1/16　印张：27.5　字数：700 千字
印　　刷：三河市兴博印务有限公司
版　　次：2017 年 8 月第 1 版　2021 年 6 月第 5 次印刷
书　　号：ISBN 978-7-5113-6967-3
定　　价：75.00 元

中国华侨出版社　北京市朝阳区西坝河东里 77 号楼底商 5 号　邮编：100028
法律顾问：陈鹰律师事务所
发 行 部：（010）88893001　　　传　真：（010）62707370
网　　址：www.oveaschin.com　　　E-mail：oveaschin@sina.com

如果发现印装质量问题，影响阅读，请与印刷厂联系调换。

画画远比你想象中更容易！更有趣！不管几岁，拿起笔，发现画画的乐趣永远不会晚。无论是高耸入云的山峰、苍翠幽深的峡谷，还是依山而建的小村落、高楼林立的繁华都市，抑或形态各异的人物、灵性十足的小动物，都会在你的笔下变得生动鲜活、独具神韵，都能带给人们美妙的视觉感受。

但提起学画，很多人马上皱起了眉头，认为想画好画不仅需要长时间专业的训练，还需要天分，二者缺一不可。事实果真如此吗？这本《30天学会绘画》就要颠覆传统的绘画观念，改变你的思维方式，让你在短短30天内可以学会绘画、随心绘画，成为令人惊羡的绘画达人。

书中化难为简，步骤详细，解说详尽，即使是毫无绘画基础的人，都可以看懂、迅速学会绘画。本书罗列出各类画材的优劣，教你认识并正确选用合适的绘画材料和工具。它将快速提高你在素描、速写、构图、色彩等方面的素养，教你学会使用油画颜料、丙烯颜料、水粉颜料、水彩颜料、铅笔和炭条等画出美轮美奂的画作。通过循序渐进的学习，你定能够掌握绘画的基本功，以便独立处理比较复杂的画面。

掌握了基本的绘画功底后，要想掌握绘画创作的精髓，临摹就是每个初学者的必经之路。本书共搜集50多幅习作和800余幅精美图片，分静物、植物、建筑、风景、动物、人像六大题材逐一讲解绘画技巧，让你边欣赏名作，边由作者手把手地教你进行特定场景的创作，帮你了解作品中运用的各类技法及其产生的艺术效果。既有示例场景，又有专业讲评，一个步骤接一个步骤，最后一幅幅完美的画作就在你的笔下完成了。书中简单而实用的评论性文字，不管是对初学者，还是经验丰富的画家来说，都极具指导作用。

阅读本书之后，你会发现绘画不仅是一种娱乐身心、提升品位的小技艺，它还能开阔你的视野，塑造你更多元的思维模式，激发你的潜能和创新意识，从而帮助你在工作中发挥更大的创造力，帮你提高效率、提升业绩，为你的职场生涯画出一道上扬的曲线。

当你不经意间用最普通的纸笔画出了创意十足的设计作品，当你动手为自己的家画了一堵手绘墙，当你给自己的家人绘出一幅传神的肖像，你会发现，在这短暂的 30 天内，绘画已经成为你生活中最富灵性的部分。愿你拿起画笔，在本书的引领下尽情地描绘世界，描绘生活，开启一段色彩缤纷、意兴盎然的创造之旅，在轻松愉快中迈进神往的艺术殿堂。

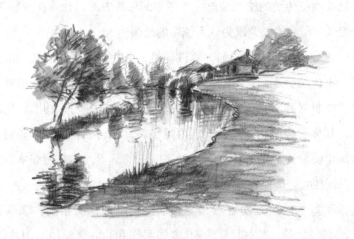

轻松入门：绘画基础知识

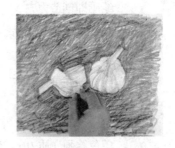

技法速成：六大题材绘画技巧全掌握

第五章　动物之绘——7 种可爱动物的完美勾勒

第六章　人像之绘——12 种人物姿态的立体写实

灵感作画：画出心中所想

第四章　超越自我

第五章　相信自己的天赋

轻松入门：
绘画基础知识

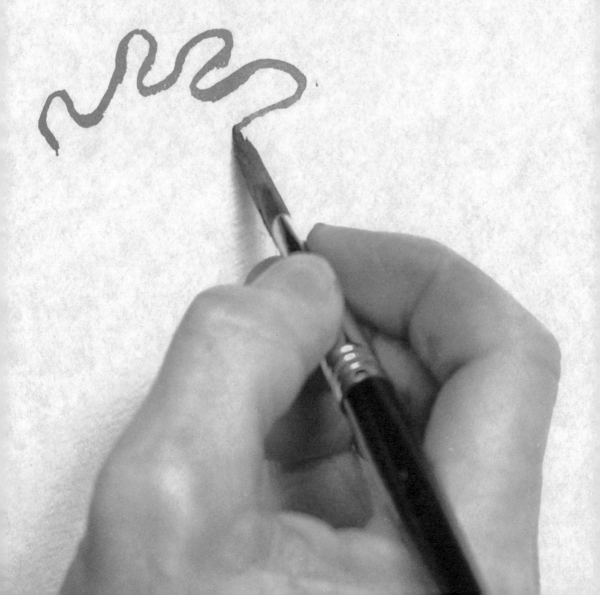

第一章

了解绘画

绘画即创造力

"让自己的生活更富创造力是件好事吗？"对于这个问题，我希望你能做出肯定的回答。如果你认为答案是否定的，至少你应该愿意花点时间去思考它错在哪里。否则本书对你来说将毫无意义。现在假设你觉得给生活带来更多的创造力是件好事，那么我们如何才能做到呢？怎样才能找到给生活带来创造力所需要的时间、精力和资源呢？

首先，让我们稍微介绍一下创造力产生的源泉——大脑。科学研究表明，大脑的左半球掌管理性思考，右半球掌管感性思维。左脑产生的思维虽然缜密，但难免会死板、缺乏变通。右脑产生的思维往往是根据直觉而来，经常是创造性、启发性的想法。但是一般人在生活中最常用到的就是左脑半球，右脑很少使用，创造力之门也紧紧关闭。

因此，如果你想拥有创造力，首先得摆脱单一使用左脑的情况，尽可能多地让右脑也参与到思考过程中。这样，你才能自由地、天马行空地发现事物之间的联系，享受创造力带来的乐趣。

然后，你得战胜自我，克服已经形成的思维定式，正是这种思维定式限制了你看待事物的方式，禁锢了你的大脑。你得知道，

逛商场的时候，站在玩具区的时钟下，所观察到的市中心街景。

每一天的生活都是全新的、独一无二的，努力去发现今天和昨天的不同，培养自己的探索精神。对于自己手头上的事，要充满信心，相信自己一定能做好。但是一旦有了全新的主意，不要害怕改变或放弃现有的方向，而要勇敢地去付诸实践。你会发现，即使失败也是令人激动的。

每一天，你都得努力使自己从全新的角度来观察日常生活，并从全新的角度出发去思考、去观察。

但是在你行动之前，还得找回一项你已经丢失的技能。在你还是孩子的时候，这个技能你稔熟于胸，不时使用；但是随着年龄的增长，你逐渐把它抛在脑后。这个技能十分有效，对拓展你的思路能起到立竿见影的作用，瞬间改变你观察世界的方式。学会它只需要几分钟，想精通

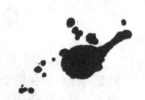

重新开始绘画带给我的快乐超出了我的表述能力，我无时无刻不在幻想自己作画。但是以前我却总是在想自己不能绘画，那是我力不能及的奢望。

——在写给兄弟的一封信中，文森特·梵·高如是说

一次深呼吸、一杯可口的饮料、一次虔诚的祈祷……随便你选择能让自己放松的方式，然后我们就开始学习绘画。

却需要一生持续不懈的练习。

这项技能的名字叫作"绘画"。

我们把第一次开始绘画的地点选在私人空间里，这样即使你画得一团糟，也不用担心会遭到别人的取笑；你甚至可以尖叫着把画撕得粉碎，不用担心会有人进来打扰。

然后找几张纸，质地不用太好，复印纸可以，笔记本上撕下来的纸也可以，随你选择。

唯一的要求是纸的尺寸要足够大：至少20厘米 × 28厘米。这样你才能舒服、随意地在上面信手涂画。

不要吝啬买纸，储备要充分。

找支笔，画条线

圆珠笔、记号笔……只要你用得惯就可以，但是我建议最好不要使用又细又尖或者太粗的笔（如果笔尖太粗，当你想画圆圈的时候往往会画成一个点）。不过决定权还是在你。别用铅笔，也不要擦掉任何一条画下的线。如果你在落笔以后觉得不满意，那么在旁边重新画一条，就这么简单。现在，让我们稍微放松一下，先来看看你未经练习能画出什么样的作品。

画出下面的物体：

（1）一把椅子。

（2）一个马克杯。

（3）一张桌子。

（4）一个人。

画完后感觉怎么样？好玩吗？完成这4

这支酷酷的新笔是佩幸送给我的，它画出的彩色线条闪烁着光芒。

当我想使用这支笔画画的时候，它笔尖的刷毛已经散了。

这支圆珠笔非常好用。

这是一支值得信赖的记号笔。

我的新宝贝：这支笔能画出透明的白色线条。

我非常喜欢使用这支笔，它的外壳是塑料的。

我收藏的一大堆彩色铅笔。

偶尔使用。

如果你决定开始绘画，那么不要半途而废。每天坚持画点什么，因为不论你所画的东西有多么微不足道，你都能从绘画的过程中学到新的知识，积累下经验。而这些经验，对你今后的绘画生涯大有裨益。

——森尼尼

不要擦掉任何线条，在每幅画上都标明日期。不要只顾着回顾从前的作品，向前看，坚持画下去。

有一天，我 7 岁的女儿问我是做什么工作的。我回答说我在学校工作，教人们如何绘画。她盯着我，脸上带着难以置信的神情，问："你是说他们居然忘记了怎么画画？"

幅画对你来说很难吗？你看着自己的作品，会因为画得不好感到窘迫吗？你是不是没料到这几幅画居然会带给你意外的惊奇？

这几幅画，你是对照实物临摹的，还是凭记忆画出来的呢？

把你对这些问题的回答写下来，如果你有别的想法，也一起写下。可以写在画纸上面空白的部分，也可以另找一张记录下来。

然后把这几幅画收起来。一定要放好，以便将来能再找到。不要把它们撕毁、扔掉。相信我，等你绘画水平更上一个台阶后，再回头来看看这些手法幼稚的作品能带来很大的乐趣。我敢打赌你一定能从它们中找到令你着迷的地方。

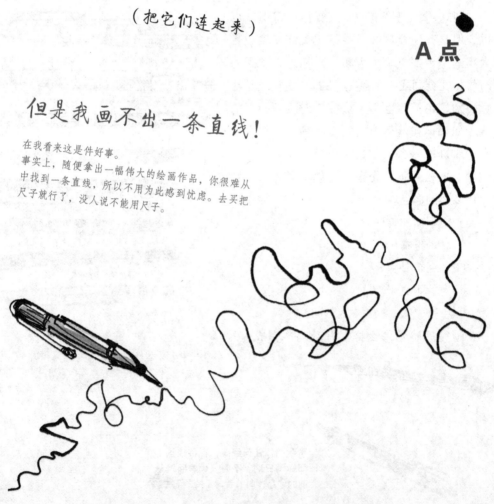

B 点

（把它们连起来）

A 点

但是我画不出一条直线！

在我看来这是件好事。
事实上，随便拿出一幅伟大的绘画作品，你很难从中找到一条直线，所以不用为此感到忧虑。去买把尺子就行了，没人说不能用尺子。

最根本的问题

　　和大多数有用的技能一样，学习绘画可以被分解成一系列课程。通过这些课程，你可以迅速掌握绘画的基本原理，然后用你的一生去练习，才有可能精通。当然，为了能在开始的时候保持住你的兴趣，取得一定的成就感是很重要的，这会让你感觉自己是走在正确的方向上。虽然能否坚持练习只取决于你自己，但是我相信过几天、也许一周的时间，你对绘画将有一些基础的了解，从此它成为你生活的一部分。而这时，才是我们的旅程真正开始的时候，困难和障碍也会随之而来。

　　你可以在每次练习绘画时，挑一部分练习一会儿。哪怕只有一个小时，也一定能使你这个初学者感受到创造力的存在。一旦你拿起画笔，我们就已经自由驰骋在绘画王国的高速公路上，前进的方向和速度都由你随心所欲地控制。不久，你就不再需要我坐在副驾驶的位置上指路，可以信赖自己做出独立的决定。让你的心指引前进的方向吧。

绘画到底是什么

　　直观地说，绘画就是手中握着笔，在纸上画出各种痕迹的行为。但是该如何运笔，又该画出什么样的线条呢？我们都知道，握球杆的手法对于高尔夫球这项运动至关重要。那么握笔的方法是不是对绘画也同样重要呢？答案是否定的，人们握笔的方法多种多样。

尽管不同的笔画出的笔迹不同，但是笔并不是绘画中的关键部分。即使你给毕加索一支粉笔或一支炭条，他一样能画出美妙的作品。甚至他用自己的手指蘸着颜料画出来的仍是抽象派杰作。

绘画最重要的部分是看。绘画的精髓就在于看（看并不是指视力的好坏，马蒂斯在接近失明时画出的作品也一样优美）。

看是观察的方式、观察的角度。

放弃现在观察事物的方式，尽量挖掘新的角度。

把观察的速度放慢。

摒弃头脑中对眼前物体固有的感觉。

让你身边不画画的人画一个马克杯，他们的作品就是很好的对比：

所有人画出的圆形开口都是一样的。也许他们意识到从自己的角度观察，本来圆形的杯口看起来呈现椭圆形。非常好，这正是观察到的杯口形状。然后他们会画出直上直下的杯身，再增加一个半圆的把手。

但是只有杯底的形状，才能真正反映出作者的观察是否认真。不幸的是，所有人都画出了一条直直的横线作为杯底。你可能会说：杯底不就是这样的吗？那么让我们把一个马克杯摆到桌子上看看。

看到了吗？杯底和杯口一样是曲线的。所以你应该画一条曲线代表杯底。

你可能会问：为什么会这样？其实为什么并不重要。忘掉你的经验，忘掉你了解的规则，忘掉透视法的理论原理，依靠双眼，画下你所看到的就足够了。

那么为什么大多数人都没有看到杯底是呈曲线形状的呢？

因为他们笔下的杯子，并不是他们实际观察到的杯子，而是

头脑中对杯子的印象。

他们的思维过程如下：桌子是平的，杯底也是平的，如果我想在一幅画中表达平整的感觉，那么我需要的就是一条直线。

大脑对你的控制力，要比眼睛强得多。而大脑对你的控制，基本上都由左脑完成。对于一个人来说，忽略眼睛观察到的数据，直接从大脑中提取出另外一些当作自己所见，这一过程容易得难以察觉。

尽管这样，你看着自己画好的杯子，总感觉有些地方不对。你的眼睛说："嘿，这看起来很奇怪，和我观察到的杯子不一样。"但是你的大脑却非常肯定这幅画是对的，于是拒绝接受眼睛的意见。所以你听取了大脑的意见，放弃了。不再思考究竟哪里不对，你有可能永远没有机会明白问题出在哪里。

如何解决这个问题？答案就是我们必须把大脑关闭，不要让它干扰你的观察。或者至少要把你大脑中顽固地坚持规则、坚持所谓的客观事实、坚持杯底一定是一条直线的那部分关闭。

第二章
绘画工具

单色绘画介质

画素描、打底稿，突出色调对比和线条时，要用到各种不同的单色绘画介质，每种介质都能产生不同的艺术效果。购买画具时，精挑细选很有必要。应该尝试各种品牌，通过对比，从中选出自己最喜欢的那种。

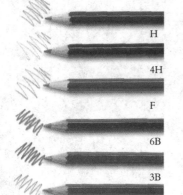

铅笔

铅笔笔身上的字母和数字，表示的是笔芯的硬度级别。最硬的是 9H，数字越小硬度也越小，HB 为中等硬度，F 为介于 HB 和 H 之间的硬度，9B 为最软级别，数字越小软度也越小。石墨中所含的黏土比例越高，笔芯的硬度也就越高。通常准备 5 种硬度的铅笔，比如 2H、HB、2B、4B 和 6B，差不多就可以满足各种绘画要求了。

较软的笔芯绘出的线条颜色浓黑，而较硬的笔芯绘出线条颜色相对浅淡。区别如左上图所示，图中的印记是用不同硬度的铅笔以同样的力道画出来的。你可以看出，并不是力道越大，颜色就越深。如果你希望线条浓黑，不需要使蛮力，可以选择硬度稍低的铅笔。

水溶性炭笔

水溶性炭笔的笔芯由水溶性混合物组成，因此具有水溶性的特征。市面上的水溶性炭笔种类繁多，使用方法也多种多样，可以直接使用，也可以蘸水后使用，还可以将

水溶性炭笔

笔芯溶于水中，调成颜料，用画笔蘸着用，这样可以营造出类似水墨画的效果。实地写生时，水溶性炭笔是比较理想的选择。因为它既能画出轮廓分明的线条，也能画出氤氲晕染的水墨效果。细节之处，用笔尖做精细勾画；大面积的色块，则可用斜笔完成。

石墨棒

石墨棒具有多种规格，形状也各不相同。有些和普通的铅笔类似，呈细长杆状；有些则较为短粗。市面上还可以买到形状不规则的石墨块、质地细腻的石墨粉和软硬不同的石墨条。这些不同形态的石墨画具可以装在特制的器械中，拿取和使用都比较方便。

石墨棒

跟普通的铅笔相比，石墨棒画出的线条粗细范围更大。石墨棒的尖端或侧边可以勾勒出很细的细条，将石墨棒整个侧过来又可以描绘出粗线条，甚至是大面积的色块。

炭条

还有一种单色绘画工具也非常受欢迎，那就是炭条。炭条有长有短，粗细也各不相同，有特细、细、粗和特粗几种基本规格。当然，你也可以买到炭块，印象派画作用炭块表现效果最好。炭条质脆易碎，易擦出细粉，适合大面积涂抹着色。

粗炭条和细炭条

压缩炭条是由炭粉和黏土的混合物经压缩成型后制成的。市面上的压缩炭条主要有炭条和炭笔两种。和炭条相比，炭笔更适合勾画细致的线条。和其他粉末状材料一样，使用炭条所作的画作，需要喷上定色剂，保证涂抹上的炭粉固定在原位，防止在作画过程中弄脏画面。

钢笔和墨水

钢笔的种类和型号很多，墨水的颜色和质地也千差万别，结合两者所能产生的图画效果更是数不胜数。钢笔画的表现力非常强，用钢笔作画，灵活性和可塑性较高，非常值得作画者练习和掌握。刚开始的时候，可先用铅笔画个淡淡的草图，再用钢笔描绘，要注意，我们不能停留在

简单地用钢笔把草图上的铅笔线条描一遍，那会使整个画面呆板单调。一旦我们掌握了钢笔画的画法之后，就应该尽量少地使用铅笔，只用铅笔做最简单的构图，确保画面的比例和角度，其他部分都直接用钢笔完成。

蘸水笔

蘸水笔，顾名思义，它没有储存墨水的功能，使用时需要不时地蘸取墨水。通过改变使用力度的大小，蘸水笔能画出粗细多变的线条，因此，蘸水笔绘制的画作有一种特别的情致。蘸水笔的笔尖还可以反过来使用，这样可以画出比较粗的线条。因为蘸水笔需要频繁地蘸取墨水，因此很难画出连续的长线条，但是在绘制某些景物时，这种凌乱的、断断续续的线条反而更富有表现力。

新换的笔尖可能不容易蘸上墨水，可以用口水润一下，这样就能解决这个问题。

蘸水笔和笔尖

中性笔、纤维笔和素写笔

中性笔和纤维笔非常适合外出写生时使用，但因为画出的线条没有粗细变化，所绘制的画面看起来相当机械。不过有时候，这种机械感反而能形成一种独特的美感。由于中性笔的滚珠笔尖非常灵活，你可以用极少的墨量，画出极其纤细的线条。纤维笔的笔尖规格多样，从细到粗应有尽有，颜色也很丰富，可根据需要进行选择。素写笔和自来水笔一样自带储墨囊，无需像蘸水笔一样随身携带墨水瓶，尤其适合户外写生使用。

素写笔

纤维笔

中性笔

竹笔、芦苇笔和羽毛笔

竹笔的笔尖非常坚硬，画出的线条显得强硬滞涩；芦苇笔和羽毛笔的笔尖相对有弹性，可以画出各种不同的线条。这三种笔的笔尖都极易磨损，不过可通过刀削循环使用。

羽毛笔和竹笔

墨水

画家常用的墨水主要有两种，即防水墨水和水溶性墨水。防水墨水并不是不溶于水，它可以用水稀释，但是一

防水墨水

水溶性墨水

液态丙烯颜料

水溶性墨水画出的笔迹，就算是干了也可以通过湿润使之淡化，进而加以修改。不要小瞧水彩颜料和水溶性液态丙烯颜料，这两种颜料的用法和墨水差不多，却比墨水的颜色更丰富。

旦变干就不能溶于水了。因此，防水墨水画出的笔迹，未干时可以修改，一旦干在纸张或画布上，就无论如何也洗不掉了。另外，防水墨水中通常含有虫胶和成膜剂，笔迹干燥后会散发自然的光泽。人们都说印度墨水比较有名，其实它起源于中国，非常适合勾画线条。防水墨水颜色非常黑，可根据需要加水稀释。根据加水量的不同，可呈现为不同色调的灰色。

彩色铅笔和蜡笔

　　彩色铅笔的笔芯是由颜料和黏土的混合物制成的，另外笔芯里掺了蜡，因此使用时无需定色剂，色彩就能牢固地附着在纸张或画布上。户外写生时，彩色铅笔非常有用，因为其他颜料在作画过程中容易发生涂抹、拖色，弄脏画面，而彩色铅笔画出的线条比较稳定，即使被手掌、手指擦到也没有大碍。另外，用彩色铅笔绘制的画作，通常是通过不同色彩间的对比与映衬营造应有的视觉效果，因为它无法通过反复叠加得到复合色。一般来说，各种牌子的彩色铅笔区别不大，可以混着用。不过要注意的是，有些牌子的彩色铅笔画出的笔迹比较容易擦除。因此，在成套购买之前，最好先买一两支进行试用，如果效果满意，再成套购买。另外，使用彩色铅笔作画时，有个小窍门，那就是：画线条时，选择笔芯较硬的彩色铅笔；画大面积色块时，选择笔芯较软的彩色铅笔。

水溶性彩色铅笔

　　商家每年都要生产大量的水溶性彩色铅笔，这些铅笔在没有蘸水前，绘图效果和普通的彩色铅笔是一样的。蘸水后，就能营造出水彩画的效果。近年来，市面上出现了

一盒彩色铅笔

经常使用彩色铅笔作画的画家，各个色系的铅笔都有无数支，有些颜色属于同一色系，但在色调上却有着细微差别。要准备这么多铅笔是因为彩色铅笔无法通过色彩的反复叠加得到复合色（这一点和水彩、丙烯颜料不同），而在作画时，你对同一种颜色却会有深浅、明暗等不同的要求。比如，在一幅风景画中，可能有各种各样的绿色，那肯定需要多根不同的绿色铅笔来完成。

湿用和干用

水溶性铅笔既可湿用也可干用，干用时使用方法和普通铅笔一样。

孔特粉蜡笔

图中这种小盒装的方形孔特粉蜡笔，可以成盒购买，通常有十几种经典色。运用这些颜色的粉蜡笔画出的画，具有怀旧之美，会令人联想起早期绘画大师，如米开朗基罗和达·芬奇的经典粉笔画。

一种类似于粉彩棒的水溶性固体颜料棒，既可以单独使用，也可以和普通的彩色铅笔一起使用。

孔特粉蜡笔和彩色铅笔

使用孔特粉蜡笔的最好方法是折下一小节，然后侧过来用笔身大面积涂抹，或者用断裂形成的尖端或侧边画较细的线条。

孔特粉蜡笔中所含颜料为粉末状，因此，跟软粉彩和炭条一样，可以用手指、布或粗纸轻擦得到深浅不同的颜色。为了防止弄脏画面，用孔特粉蜡笔绘制的画作表面都要喷一层定色剂。孔特粉蜡笔的质地比软粉彩硬，内含油脂也更多一些，因此，可以通过不同颜色的层层叠加，营造完全不同的视觉效果。

孔特厂家除了生产粉蜡笔，也生产彩色铅笔。这种铅笔的笔芯含有蜡质，使用起来无需定色剂，更加方便，而且通过刀削，可以画出粗细不同的线条。

孔特彩色铅笔

孔特铅笔可以削出尖端，所以非常适合对物体做细节刻画。

粉彩和粉彩笔

粉彩由色素和少量黏合物混合而成的，黏合物含量越高，粉彩的质地就越硬。人们通常认为使用粉彩作画不能称为绘画，只能叫作涂抹或着色。粉彩在绘制大面积色块时非常好用，用它绘制的画作往往透着生动活泼的气息。

软粉彩

软粉彩也叫软彩，其中的黏合物含量极少，容易碎裂，因此，软粉彩外面通常要裹一层包装纸，起到定型作用。即便如此，还是会有少量的粉彩末脱落，污染临近的其他颜色的粉彩。最好的解决方法就是，将不同颜色的软粉彩分别放在相互隔离的小盒中储存。

软粉彩在使用时，可以通过层层叠加得到复合色，也

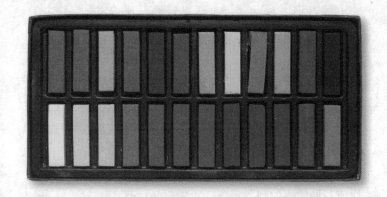

一盒软粉彩

新购得的粉彩打开后，根据不同颜色分别装在不同的小格中。这样放置能保证粉彩间不会接触，避免颜色受到污染。

可以调和出混合色再进行上色。使用的混合色越少，画面就越清新淡雅。因此，软粉彩生产厂家竭尽所能地生产出各种颜色的粉彩，许多颜色之间只有极其细微的差别，目的就是希望达到专色专用，而不必进行混合配色。

粉彩呈粉状，比较容易附着在质地粗糙的载体上，在选择纸张或画布时应稍加留意。另外，粉彩画完成后，要马上在表面喷上一层定色剂，防止画面受到污染。虽然被污染的画面可以日后修复，但颜色可能会变得暗淡，因此还是及时喷上定色剂保险。

硬粉彩

硬粉彩也叫硬彩，是相对软粉彩而言的。和软粉彩相比，它的优点之一就是在使用中不会掉落很多粉末，不会粘得纸张或画布上到处都是。因此，软粉彩画作创作前期，通常会先使用硬粉彩。硬粉彩也可用手涂抹混合得到复合色，但颜色不如软粉彩混合得到的颜色那么细腻。

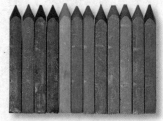

硬粉彩

油粉彩

油粉彩是由颜料、油脂和蜡的混合物制成的，其性质和硬粉彩及软粉彩截然不同，不能通过混合进行配色。油粉彩可用于粗糙的纸张，颜色永远都不会完全干燥，看起来十分滋润。

油粉彩棒非常油，因此不适合刻画微妙的细节。不过，要进行大面积的涂抹，它们却是上上之选。

油粉彩的笔触厚重，能营造油画的感觉。油粉彩所含颜料较多，可供选择的颜色也很多。如果在油画纸上使用，可以用石油溶剂油或颜料稀释剂稍作稀释，然后用刷

油粉彩

子和布蘸取，在油画纸上涂抹作画。还可以用湿手指抹平色块的边缘，因为油和水互不相溶，所以手上不会沾上颜料。

如果把油粉彩一层层地涂抹在纸张或画布上，可以营造出一种混合的视觉效果，也可以用尖锐的硬物在涂好的一片油粉彩上刮擦，这样可以使画面呈现出不一样的质感，这即是所谓的刮花技法。

另外油粉彩质地坚硬，不像软粉彩那样易碎，通常制作成各种大小的圆条。

粉彩笔

粉彩笔使用起来非常方便，色彩也很丰富，最重要的一点是，设计成铅笔状非常适合画线条。虽然它比炭笔和彩色铅笔都要脆弱，但如果你使用时多加小心的话，它并不会折断。粉彩笔可以削尖，因此更适合绘制精妙的细节，而通常这些地方都是用硬粉彩或软粉彩绘制的。

粉彩笔

粉彩笔颜色丰富，用起来不会掉渣，还适于勾画各种线条，实在是作画者的理想之选。不用的时候，最好将它们笔尖朝上放在笔筒中，防止笔尖折断。

水彩颜料

水彩颜料应用广泛，主要分为两大类：一种是块状压缩颜料，另一种是管装膏体颜料。两种颜料均由阿拉伯树胶液混合极细的颜料粉末制作而成。因为使用了阿拉伯树胶，水彩颜料的附着性非常好，即使被稀释，也能紧紧附着在纸张上。

压缩颜料块和管装颜料的质量并没有太大区别，可以根据自己的偏好选择。块状颜料的优点是可以装进颜料盒里，便于随身携带，户外写生时，可考虑选择这种颜料。如果是进行室内创作，颜料的需求量又比较大，管装颜料便于调色，显然更占上风。使用管状颜料时，要记得及时拧好盖子，否则颜料就会在管中结成硬块而无法使用。而块状颜料变硬，加点水就可以继续使用了。

水彩颜料的等级

水彩颜料一般分为两个等级：专家级和学徒级。专家级的水彩比较贵，因为其中含有大量的优质颜料；学徒级的水彩中所含的纯正颜料较少，添加剂相对较多。

如果颜料名称中含有"hue"（色）字样，那么这种颜料所含的纯粹颜料就比较少，而廉价的添加剂则较多。总的来说，一分价钱一分货，专家级的颜料绝对物有所值，用它可以调配出色调差别极小的颜色。购买颜料时还要考虑颜料的耐久性。记住一定要查看产品的商标或成分列表，上面一般会标注颜料的耐久度。在英国，颜料的耐久性分为4个等级：AA（超耐久）、A（耐久）、B（中等耐久）和C（不耐久）。美国材料与试验学会（ASTM）还有3个耐光性指标：ASTM Ⅰ（优）、ASTM Ⅱ（良）和 ASTM Ⅲ（差）。有些色料，像深红和铬绿，附着性比其他颜料都要好，能迅速渗入纸张或画布的纹理中，很难去除。

管装水彩颜料

块状水彩颜料

水彩颜料的使用

不同的色料，性质是不同的。通常我们认为水彩颜料透明度比较高，但也要注意，某些颜色的水彩透明度并没有那么好，在和其他颜料混合配色时，会影响其他颜料的透明度。这种所谓的"浑浊颜料"包括所有添加镉的颜料以及天蓝色。掌握颜料特性的唯一方法就是在使用中学习，看看单独使用的效果，再看看多种色彩混合后的效果。

辨色

仅凭肉眼观察颜料盒中的颜料块，是不可能准确判断颜料的色彩的，因为未调和的干颜料块颜色看上去总是比

视觉欺骗

上图中这两块颜料，看起来颜色非常深，几乎是黑色。实际上，一种是培恩灰，一种则是非常亮的群青蓝。

色彩测试

作画时，在触手可及的地方放一张废纸，使用颜料前，可先在废纸上测试一下，颜色满意再使用。

较深。如果判断不准，创作过程中很有可能会用错颜色，所以在使用前一定要仔细确认。

即使事先已经在调色盘中调好了颜色，也不能完全相信当时所呈现出来的色彩，因为水彩颜料变干后，色彩会更加鲜亮。要辨识所调颜料的色彩和色度，唯一的方法就是将它涂抹在纸上，待其自然晾干。调色的时候，不要试图一步到位，最好分多次添加各种颜料，一边添加，一边调和，直到得到期望的色彩。熟能生巧，平时练习得越多，调出的色彩效果就越好。

水粉颜料

水粉颜料和水彩颜料中的色料及黏合物成分是一样的，不过水粉是一种水溶性颜料。此外，其中所添加的重晶石粉（一种沉淀碳酸钙）赋予颜料以不透明性，因此，水粉颜料的覆盖性比较强，使用时可以将浅色水粉涂在深色水粉之上。水彩不能这样用，因为它的透明度比较高，浅色水彩不可能覆盖住下层的深色水彩。

近年来，部分颜料制造商开始生产一种以丙烯酸乳液和淀粉为主要成分的水粉颜料。优质的水粉颜料，色料含量比较高。专家级的水粉颜料一般都采用强耐光、超耐久色料。而设计师等级的画作不必长久保存，因此设计师等级的水粉颜料中含有的永久性色料相对较少。

水粉颜料的使用

所有适用于水彩颜料的工具和技法都适用于水粉颜料。和水彩一样，水粉可以直接在白纸或白板上使用，而且由于其不透明性和较强的覆盖性，水粉还可以用在彩色背景，以及石膏底板或画布上。与传统的水彩颜料相比，水粉颜料对载体的要求不是很高，但更适合用在光滑的表面上。

水粉颜料在湿的时候，其颜色的饱和

管装水粉颜料

干湿颜料色彩对比

水粉颜料变干后，颜色会比湿的时候暗淡一些。因此，使用前，最好先在废纸上测试。只要勤加练习，很快你就能掌握配色的诀窍。

干的水粉颜料

湿的水粉颜料

用笔利落

水粉颜料即便干了，也有很强的水溶性，因此如果需要颜料层层叠加，用笔一定要非常利落，绝不能让下层颜料混入上层颜料中。如图所示。

用笔拖沓

如果你用笔功夫不到家，动作拖沓，就可能将下层颜料混入上层颜料中，使颜色变得脏污。如图所示。要避免出现这种情况，就要学习左图笔法。

湿上湿

和透明的水彩颜料一样，水粉颜料既可以涂在干颜料之上，也可以涂在湿颜料之上。

去除干颜料

干燥的颜料可以沾水润湿，然后用吸水纸巾吸走多余的颜料水。反复多次，就能去除颜料。

度和油画颜料一样很高。水粉颜料久置不用，比水彩颜料还容易干硬结块。但是水粉是一种水溶性颜料，即使变干，加点水调和后，仍然可以使用，只是干结在管中的水粉很难挤出来。我们可以利用这个特性，修复年久开裂的水粉画，用画笔蘸取少量水，轻刷开裂部位就可以使画完好如新。在运用水粉创作的过程中，需要有出色的用笔功夫。想用一种颜色覆盖另一种颜色时，画刷的起落要干脆利落，绝不能拖泥带水，否则两种颜色就会混合在一起。一些着色性强的颜料，颜色特别重，用作底色时不易被其他颜色覆盖。但如果多加练习，这些问题都能迎刃而解。

管装还是罐装？

油画颜料通常是管装的，容量为15~275毫升不等。如果对某种颜色用量较大，比如用作底色，可以选择购买罐装颜料，每罐容量大概为5升。

油画颜料

传统的油画颜料分为两类：一类为专家级，另一类为学徒级，后者价格相对便宜。两者的区别在于：专家级的颜料是用细磨的优质颜料和质量上乘的油调和在一起制成的，只含极少量的添加剂；学徒级的颜料所使用的色料价格便宜，质量一般，通常会加大量的添加剂。添加剂多为重晶石粉或者氢氧化铝，基本没有什么着色效果。

通常情况下，学徒级的颜料质量还过得去，在学生、业余画家甚至专业油画师中都得到了广泛的使用。

水溶性颜料

水溶性油画颜料中添加了亚麻籽油和红花油，从而变

油画棒

油画棒是由颜料、油、蜡的混合物制作而成的。其中所含的蜡使混合物变硬，具有可塑性，从而做成类似于大蜡笔的形状。

得具有"亲水性"。等颜料变干和油体氧化后，这种颜料就会和传统的油画颜料一样，色彩稳定而持久。有些水溶性颜料也可以和传统的油画颜料混合使用，只是调配出的混合色，其特性更偏向于传统油画颜料。

醇酸耐颜料

醇酸耐颜料中含有合成树脂，但其用法和传统的油画颜料是一样的，可以和常见的介质混合，也可以用稀释剂稀释。

醇酸耐颜料的干燥速度比油性颜料要快得多，因此用作底色或做上光以及层次效果时，要比传统的油画颜料强得多。不过，不能在传统油画颜料之上使用醇酸耐颜料，因为其速干特性可能会引发一些问题。

油画颜料的使用

无论如何使用油画颜料，最重要的是要选对载体，始终遵循"肥盖瘦"的原则。所谓"肥"即含油量多的颜料，质地较稀，干得比较慢；"瘦"指的是含油量极少或者不含油的颜料，质地非常稠，干得较快。如果用"瘦"盖"肥"，会导致色层不稳定，容易开裂。因此，打底和画草图时，应该选择溶剂稀释过的颜料，这样就不用另外加油了。如果需要多层颜色叠加，在后来的颜色中可以适当添加些油。另外，每个色层都要留够晾干的时间，不要心急，下层没干就涂上层。

湿的油画颜料

干的油画原料

辨色

油画颜料的辨色相对比较简单，湿颜料涂抹在画布上什么样，干了之后还是什么样，不会发生变色，这一点跟丙烯颜料、水粉颜料以及水彩颜料不同，因此作画时不需要考虑前后色差。但是，湿颜料在变干的过程中可能会变得暗淡无光，所以可对颜色暗淡的部位进行"补油"，即刷上一点油和酒精的混合物或润色上光剂，使色彩重新鲜活起来。

上光油

所谓"上光"，是将一种透明度较高的颜料涂在其他颜料上面的工艺。上光油能为作品增加光泽，是不错的选择。上光的过程比较长，可以使用速干上光剂缩短上光时间。

"肥"盖"瘦"

使用油画颜料的黄金法则，就是始终坚持以"肥"（即稀薄的油性颜料）盖"瘦"（浓稠的含油少的颜料）。

丙烯颜料

丙烯颜料和油画颜料不同，它干得非常快，而且颜料层比较有弹性，不易出现裂纹。丙烯颜料可以和各种含丙烯成分的介质或添加剂混合使用，还可以用水稀释。丙烯颜料的使用方式比较多样，既可像油画颜料那样厚涂，也可以加以稀释，像水彩颜料那样营造半透明效果。事实上，用于油画和水彩画中的技巧同样适用于丙烯颜料绘画。丙烯颜料根据黏稠度可分为三种：管装的比较稠，呈膏状，挤出来后也保持膏体形状，不离散；罐装的质地较稀，像鲜奶油，很容易涂开，适合大面积上色；另外还有一种液态丙烯颜料，像墨水一样，常以"丙烯墨水"之名出售。

丙烯颜料的使用

丙烯颜料具有水溶性，使用方法非常简单，只要加一点清水调和一下就可以了。如果对作品某处不满意，还可以趁颜料未干之时，用水擦除，重新绘制。但是，颜料一旦变干，就会变成一层硬而柔韧的膜，既不会褪色，也不

液态丙烯颜料

液态丙烯颜料的质地就像普通的墨水。

罐装丙烯颜料

灌装丙烯颜料便于储存。

管装丙烯颜料

管装丙烯颜料携带方便，使用时需要借助调色盘。

延缓干燥

可用延缓剂使颜料延缓干燥，为画家留出更长时间，用于作画和调色。

纹理凝胶

各种各样的凝胶都可以混入丙烯颜料，调和均匀后，就可以画出图中所示的纹理效果了。可在颜料尚未变干时，加入凝胶。

覆盖性

丙烯颜料具有良好的覆盖性，即使在深色颜料上使用浅色颜料，底层的颜色也能被完全覆盖。所以，用浅色提亮深色区域非常方便。

丙烯上光剂

用清水稀释过的丙烯颜料，很有光泽，不过更好的方法是直接在颜料中添加丙烯上光剂。

定型性

和油画颜料一样，膏体丙烯颜料从管子挤出来就能使用，刷在画布上什么样，干了就是什么样，不会四处流淌，也不会变形，因此，你可以利用丙烯颜料的这个特性塑造某些独特的纹理。

提亮

丙烯颜料中添加白色颜料（上图第一行所示），具有提亮作用，但混合后的颜料仍然是不透明的；用清水稀释（上图第二行），也具有提亮作用，但稀释后的颜料是透明的。

会出现裂纹，而且不受丙烯溶剂、油画颜料以及其他各种介质和溶剂的影响。

丙烯颜料具有速干性，较薄的颜料层几乎落笔即干，即使较厚的颜料层也可在一小时内干透。厚度相同的丙烯颜料层变干的速度是一样的，并且颜料干后颜色会稍微变暗，这一点和油画颜料有所不同。丙烯颜料可以和多种介质和添加剂混合，这样可能会改变颜料的特性，强化其实用性。

丙烯颜料的另一个优点就是具有良好的附着性，适用于创造拼贴画，能将纸或其他材料紧紧粘在颜料之上。

调色板

调色板，顾名思义，就是画家创作前盛放以及调和颜料的平板。选择哪种类型的调色板，取决于你选用的颜料：颜料多，调色板不妨大些；颜料少，小些也无妨。不过，在很多情况下，你都需要更多的空间来调色，调色板总是显得不够大。

如果调色板很小，调色区很快就被占满了，为了调配新的颜色，你不得不频繁清洗调色区。这种做法太浪费了，因为你会洗掉某些可能再次用到的颜料，而某些混合色可能是你费了不少心思才调出来的。因此，最好选购大调色板，既实用又实惠。

握用调色板

大拇指穿过调色板上的孔，然后将调色板放在手臂上稳住。在调色板边缘挤放纯色颜料，油槽夹在不碍事的位置，调色板的中心则作为调色区，用于混合颜料。

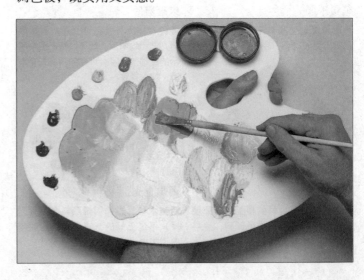

木质调色板

木质调色板常见的有肾形和长方形两种，带有一个拇指孔，多用于油画颜料。材质一般为硬木，也有些选用较便宜的胶合板。

新买的木质调色板在使用之前，最好将反正两面都涂上一层亚麻油。调色板被亚麻油浸透后，就不会再吸收油画颜料中的油料了，而且使用后也易于清理。选购优质的调色板，再用亚麻油定期擦拭，可大大延长其使用寿命。

不过，用丙烯颜料作画时，最好不要使用木质调色板，因为丙烯颜料一旦变干很难清除。

塑料调色板

塑料调色板一律都是白色的，通常做成传统的肾形和长方形。塑料的表面没有渗透性，所以既可用于油画颜料，也可用于丙烯颜料。塑料调色板易于清洗，但是如果经常调和色彩比较重的颜料，比如铬绿或酞菁蓝，调色板会受到一定程度的污染，很难洗干净。

有些塑料调色板带有凹槽，这是专门为水彩和水粉颜料设计的。选择哪种形状的调色板，完全取决于画家的个人喜好，不过调色板的尺寸一定要合理。

还有一种白瓷调色板，调色区设计得非常小，是专为水彩和水粉颜料设计的。这种调色板看上去好看，却并不实用，常常一不小心就打破了。

一次性调色板

最近，市面上出现了一种新型调色板——一次性调色板，油画颜料和丙烯颜料都能使用。这种调色板通常是由没有渗透性的羊皮纸制成的，然后一页页装订成册。一次性调色板也有一个拇指孔，使用方法和传统调色板一样；它还可以直接放在一个平面上使用。使用后可撕除，避免了清洗的麻烦。

木质调色板

油画画家一般会选用木质调色板，最好购买尺寸较大的，能够放下所有颜料，根据所需随时调和。

白瓷调色板

这种白瓷调色板专用于调和水彩和水粉颜料。纯色颜料放在小圆槽内，然后在长方形的斜槽内进行调色。

纸质调色板

一次性调色板使用起来非常方便，让使用者彻底摆脱了清洗调色板的工作。

便携盒
很多大型画材生产商还为户外写生量身打造了一种特制的便携盒，里面包括一支小画笔、几种常用的水彩颜料和一块海绵。

保湿调色板

保湿调色板专为丙烯颜料设计，可以长久保持颜料湿润，但如果颜料长期暴露在空气中，保湿调色板也无法阻止颜料变干。这种调色板设计有一个内嵌式浅槽，槽中铺着一层储水膜，颜色的调配就在这层湿润的膜上进行。如果你愿意，在作画过程中，可直接将颜料和清水混合在一起，防止它变干；如果需要中途离开一会儿，可以用塑料薄膜将调色板盖起来（一般这种调色板都自配有盖子），这样能保持调好的颜料湿润不干。如果将调色板放置在阴凉处或冰箱里，可连续三周保持颜料湿润。如果储水膜干了，直接喷水即可使其恢复湿润。

保湿调色板

容器

常用的容器在各大美术用品店都能买到，但有时完全没有必要浪费钱，通过废物利用就能获得，如空的果酱瓶，用起来绝不比专门购买的容器差。当然，有些容器必须专门设计，这就要到美术用品商店购买了。

各种容器中，用处最大的莫过于油槽。这种容器很小，是用来盛放油和溶剂的，可以夹在传统调色板的边缘。这种容器通常没有盖，但也有些带有旋盖或夹式盖，不用的时候，可以盖上盖子防止溶剂挥发。市面上常见的是单油槽和双油槽，左图所示即双油槽。户外写生时，这种小小的油槽非常有用。

油槽
主要用于油画创作。油槽一般夹在调色板一侧，其中装有少量的油或稀释剂等溶剂。

丙烯颜料和油画颜料添加剂

无论使用哪种颜料、工具或是添加剂，都应该首先去了解它们的性质。只有熟悉了各种画材的特性之后，才能更好地发挥出它们的作用。丙烯酸和石油添加剂也不例外。使用丙烯颜料和油画颜料作画的画家们，经常要用到添加剂，改变颜料的质感和效果，因此有必要对它们进行深入的研究。油画颜料从管中挤出来就可以直接使用，不过通常情况下都要加油或稀释剂等溶剂进行不同程度的稀释。这个过程并不复杂：每次取少量添加剂到调色板上，和颜料混合均匀即可。丙烯颜料的制造商在生产主产品的同时，一般都会附带生产一些配套使用的介质和添加剂，从而发挥颜料的最大效用。油性添加剂用于改变颜料的浓度，使颜料更容易涂抹均匀，也可以加快颜料变干的速度。一旦曝露于空气中，油性添加剂会很快变干，表面形成一层柔韧的色膜。不同的油具有不同的性质，比如亚麻油，其变干速度相对较快，但是会随着时间的流失变黄，所以亚麻油通常适用于深色颜料。

颜料介质是一种预先调和好的溶剂，内含各种油、蜡和干燥剂。油是一种自调合介质，根据需要自行添加。选择何种油或介质，取决于以下几点，即经济状况、成色类型、所使用颜料的浓度，以及所使用颜料的多少。

市面上有一种醇酸基介质，可以加快颜料的干燥，缩短作画过程中等待颜料变干的时间。某些醇酸基介质具有触变性，使用前质地稠厚，呈凝胶状，使用后，就变得非常稀薄。也有些醇酸基介质含有惰性硅，能使颜料变稠，从而增加其厚重感，适用于厚涂画法。多和画材经销商沟通，有助于买到理想的添加剂。

成色类型

丙烯颜料干燥后，可能呈现两种不同的效果，一种是光亮效果，一种是亚光效果。我们可以添加亚光剂或上光剂，获取理想的成色效果。上光剂和亚光剂既可单独使用，也可混合使用。

上光剂和亚光剂

上光剂（左图）和亚光剂（右图）都是白色液体。亚光剂可以增加颜料的透明度，营造无光釉效果；上光剂能提亮颜色，使颜色更加鲜艳。

延缓剂

延缓剂

"速干"是丙烯颜料的一大优点，但有时候这一优点却会为你增添烦恼。有时，画家需要放慢速度，使用特定的画法或精心修饰某一细节，比如调色、运用"湿上湿"画法等。这时，在颜料中添加延缓剂，可显著减慢颜料的干燥速度，延长其使用寿命。常见的延缓剂有凝胶和液态两种，可以分别试用，选择最适合自己的那种。

流动性改进剂

流动性改进剂可降低水张力，提高颜料的流动性，使颜料更好地渗透进纸张或画布等载体中。

将流动性改进剂滴到非常稀薄的颜料中，会使颜料变得浓

未添加流动性改进剂　　添加流动性改进剂

稠，涂抹在纸张或画布上，会留下高低不平的痕迹。在正式开始创作之前，可用添加了流动性改进剂的丙烯颜料薄薄地涂一层底色，效果非常不错。

将流动性改进剂加入质地浓稠的颜料中，效果恰恰相反，颜料会变得稀薄，使用时非常顺滑，几乎不会在纸张或画布上留下画笔的刷痕。

流动性改进剂还可以加进喷漆中，保持颜料呈液体状态，防止颜料在喷壶中凝固。

塑型剂
这种膏体干燥后，会变得非常硬，可以用砂纸打磨，或用锋利的刻刀雕刻。

重凝胶剂
丙烯颜料加入重凝胶剂后，会变得非常稠，适用于厚涂画法。

凝胶剂

凝胶剂的浓度和管装颜料差不多，能帮助营造光亮或亚光效果，使用方法和其他液态介质一样。如果使用时不加稀释，凝胶剂可以增强颜料的光泽度和透明度。凝胶剂是一种很好的粘合剂，还可延缓颜料干燥。它可和多种物质混合使用，比如沙子或木屑，这样能产生富有质感的效果。

油和稀释剂

只用油稀释油画颜料，颜料表面容易起皱，颜料的干燥速度也会变慢。使用稀释剂则可以避免这个问题，不但

罂粟油

慢干罂粟油颜色较浅，一般用于调和浅色系颜料，防止一段时间后颜色发黄。颜料混合罂粟油后，质地会变得像黄油一样。

冷榨亚麻油

颜色微黄，能增强颜料的光泽和透明度。干燥速度中等，不是特别快，也不是特别慢。

红花油

和罂粟油一样，一般用于调和浅色系的颜料，它还能延缓颜料干燥。

稀释剂

市面上的各种稀释剂，要属下文介绍的松节油应用范围最广，不过松节油气味刺鼻，有些人甚至因此产生了过敏反应。

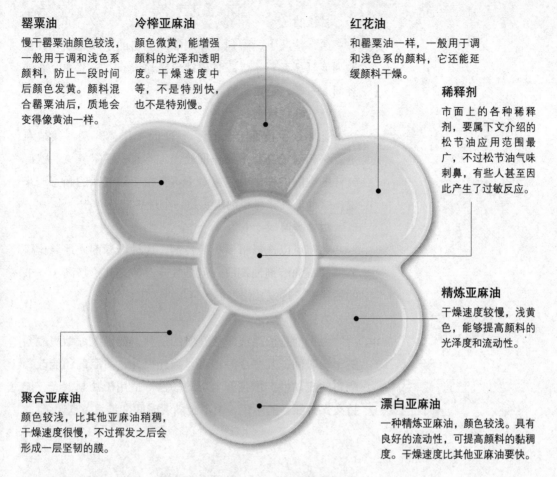

精炼亚麻油

干燥速度较慢，浅黄色，能够提高颜料的光泽度和流动性。

聚合亚麻油

颜色较浅，比其他亚麻油稍稠，干燥速度很慢，不过挥发之后会形成一层坚韧的膜。

漂白亚麻油

一种精炼亚麻油，颜色较浅。具有良好的流动性，可提高颜料的黏稠度。干燥速度比其他亚麻油要快。

能使颜料很容易涂开，而且稀释剂挥发时，能加快颜料干燥。稀释剂的用量取决于具体需求，但需要注意的是，稀释剂使用过多，颜料干燥后会变得非常脆弱，容易开裂。你所选择的稀释剂应该是纯净的，易于挥发，使用后画面上不会留下任何残留。市面上的油和稀释剂种类繁多，下面列出常见的几种。

松节油

油画颜料的最佳搭档是松节油，其效果显著，不过气味也"非同凡响"。松节油长期暴露于空气中和强光下会变色，质地也会变得黏稠。为了防止这种情况出现，应该将松节油储存于密闭的铝罐或深色玻璃瓶中。

石油溶剂油

颜料稀释剂或石油溶剂油，质地纯净，气味没有松节油那么刺鼻。石油溶剂油性质稳定，不易变质，干燥速度比松节油快。干燥之后，颜料表面会形成亚光效果。

甘松油

通常情况下，溶剂会加快油画颜料的干燥速度，甘松油则能延缓颜料干燥。甘松油价格昂贵，和松节油及石油溶剂油一样，是无色的。

低气味稀释剂

近年来，市面上出现了多种低气味稀释剂，其缺点是价格相对较高，干燥速度较慢。不过，在空气流通状况欠佳的空间内作画时，或对于不喜松节油气味的画家们来说，这种低气味稀释剂确实是一个理想的选择。

柑橘类溶剂

你还可以选择柑橘类稀释剂。这种稀释剂质地要比松节油和石油溶剂油稠厚，但是气味芬芳。其价格高于一般的稀释剂，挥发较慢。

力克剂

力克剂是油性或醇酸介质的一种，能极大地缩短颜料的干燥时间，几个小时即可。除此以外，力克剂还能改善颜料的流动性，增强颜料层的韧性。适用于油画上光，能持久保持颜料的本色，而不会随着时间变长发黄变暗。

画　刷

油画刷通常是由猪鬃制成的，因为猪鬃不易变形，能蘸取一定重量的颜料。天然人发制成的画刷一般用来画水彩画和水粉画，如果使用完毕后能清洗干净，还可用来画丙烯颜料画或油画的细节。合成纤维刷质量上乘，耐磨，使用寿命长，价格也相对便宜。

细节画刷

索具刷的笔尖又细又长，最初是专门用来描绘船只的帆樯及索具的，因此得名。斜峰刷则是平头刷的一种，刷毛前端被修剪成一定的角度。天然材料和人工合成材料都可用于制造索具刷和斜峰刷。

画刷的形状

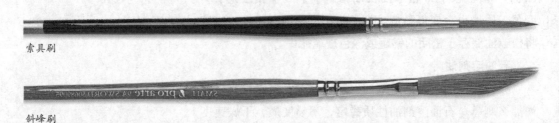

索具刷

斜峰刷

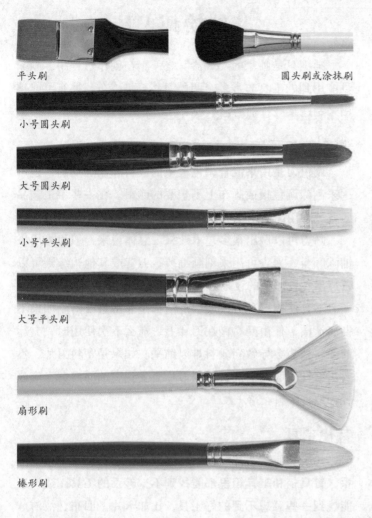

平头刷

圆头刷或涂抹刷

小号圆头刷

大号圆头刷

小号平头刷

大号平头刷

扇形刷

榛形刷

水洗刷

水洗刷刷头宽大，可蘸取很多颜料，适用于大面积涂抹。有两种类型：圆头刷或涂抹刷，平头刷。前者多用于水彩和水粉颜料，后者则更适用于油画及丙烯颜料。

圆头刷

圆头刷的刷毛前端被修成圆形，常用于刻画细节和画简笔画。大号的圆头刷可蘸取较多的颜料，适用于色彩的初步填充。由于经常和粗糙的载体表面摩擦，刷头很容易磨损。左图所示的圆头刷是由天然毛发所制。

平头刷

平头刷的刷毛前端被修得非常齐整，能蘸取较多的颜料。大号平头刷适用于大块面涂抹，可迅速填充大面积色块，笔迹平滑无刷痕。不管使用哪种颜料，购买画刷前都要和画材经销商好好交流，让他推荐最适用的鬃毛或纤维画刷。短毛平头刷，刷毛坚硬，只能蘸取极少的颜料，笔触精准简洁，一般用于厚涂画法或表现精微的细节。

不规则形状的画刷

扇形刷通常用于调色或干画法。榛形刷则集合了平头刷和圆头刷的一些特点。

画刷的清洗

1. 彻底清洁画刷可延长其使用寿命。用废布或废报纸去除刷毛上尚未变干的颜料。用调色刀按住刷毛接近金属套的部位，压紧，然后向刷毛端刮动，尽量将刷毛中的颜料挤出来。

2. 如果画刷上沾的是水溶性颜料，比如丙烯颜料或水粉颜料，可以在涮笔容器内倒入少量的家用石油溶剂油（颜料稀释剂），清水也可以。容器内溶剂或水的量以没过刷毛为宜，将刷头进入其中搅动，并不断用刷毛挤压瓶身，挤出刷毛中干结的颜料。

3. 用手指将洗洁精涂抹在刷毛上，在清水中反复漂洗，直到清洗后的水不再混浊。整理好刷毛，将画刷刷毛朝上收入笔筒，这样可以防止刷毛变形。

其他绘画工具

画刷只是画家的"武器"之一，在创作过程中，画家可能用到的工具非常多，调色刀甚至是破布，都有可能被用来制造某些特别的艺术效果。

调色刀和画刀

调色刀是用来混合调色板里的颜料和添加剂的，也可用来刮除调色板或画布上不想要的颜料。在一些手工艺品店或装饰用品店中也可以买到质量上乘的调色刀。

画刀可以做出很多艺术效果。总体说来，刀刃可用来铺陈颜料，刀尖可用来刻画细节，刀背或其他边缘则可以营造出各种形状的线条。

不管使用哪种刀，用后清洁都是非常重要的。如果不彻底清洁，任由颜料糊在刀片上，那么下次使用时，突起的颜料残渣会导致新颜料难以铺平。如果是塑料刀片，不要用碱性脱漆剂清洗，否则刀片会受到腐蚀而溶解，应该轻轻地将颜料剥落。

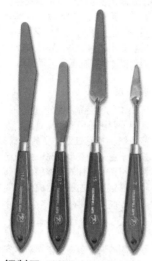

钢制刀

市面上钢制调色刀和画刀种类较多，规格齐全。要想成功营造多种艺术效果，可能需要准备多把调色刀或画刀。

旧布　　　　　清洁球

替代工具

几乎任何东西都可以用在绘画创作中。在家中搜罗一番，餐具柜和工具箱里都能找到不少趁手的工具，或许还能找到一些意想不到的好工具，比如卡片、旧布、清洁球等，都能派上用场。

天然海绵　　　　　*人造海绵*

天然海绵和人造海绵

无论是天然海绵还是人造海绵，都有着特殊的结构，这让它在清洁工作中能够大展身手；在给大范围区域填色，或制造特殊的纹理时，海绵的作用也不可小觑；另外，海绵还可用于清理不必要的颜料。人造海绵可进行切割造型。

塑料刀

塑料刀价格便宜，不如钢制刀耐用。但是，使用水彩和水粉颜料时，塑料刀更易于控制。

整型器、泡沫和海绵工具

颜料整型器是新近出现的一种辅助工具，外形和画

刷差不多，但是作用于颜料的方式类似于画刀。整型器可用来取放颜料，创造极具质感的肌理效果；也可用来清除尚未变干的颜料。整型器的材料并非鬃毛、纤维或天然毛发，而是由不吸水的硅胶制作而成的。

泡沫刷和泡沫滚轴由尼龙泡沫制作而成。泡沫滚轴可用于大面积迅速上色。海绵类工具在填充底色时非常好用。无论是泡沫工具还是海绵工具，都有各种尺寸可供选择，既可直接替代画刷作画，也可用于特别技法，制造特别的效果。

整型器　泡沫滚轴　海绵工具

绘画载体

"载体"在这里指的是承载绘画作品的表面。合格的"载体"必须具备以下条件：性质稳定；抗腐蚀性强，不受某些腐蚀性材料和周围环境的影响；轻巧，便于移动；最重要的一点就是，该载体的质地纹理应和所用的颜料、介质、笔法、工艺相适应。

市场上的纸张种类数不胜数，由于制作方法（如手工制作、机器制作或模具制作）不同，质量和价格也千差万别。一张纸的厚度有两种表示方法：一种是以磅为单位，计算500张纸的总重；第二种是以克为单位，计算1平方米单张纸的重量。另外，纸张的尺寸也各有不同。

纸张可以论卷买，买来后裁剪成需要的大小；也可以成本购买，这种画纸本的一端涂了一薄层胶，起到固定作用，使用时根据所需撕下一页。画纸本有一个优点，每本都附有一张硬纸板，户外写生时，可以当作画板使用，而无需携带专用的画板。速写簿也具有同样的优点。

绘画载体的准备

准备绘画载体的过程并不复杂。如果你要使用的是油画颜料或丙烯颜料，只需准备一些丙烯酸石膏（一种打底液），并将其均匀地涂擦在画布或画板上即可，普通的图纸也可以这样处理。处理后的载体会变得非常白，跟先前相比要挺括一些，这样一来，用石墨笔或彩色铅笔绘图

速写簿
一本速写簿往往包含以上所述的各类纸张，纸张规格也应有尽有。外出写生，或灵感突发时，素写簿的作用还是很大的。

绘画纸

轻重适中的绘画纸适用于所有的绘画介质，不过其中也有一些讲究。如果用水溶性铅笔蘸水作画，最好选择稍厚的纸张；如果旨在细节刻画，最好选择纸面光滑的纸张；如果用炭条或粉彩作画，那最好选择比较粗糙的纸张，因为纸面上的纹理能紧紧"抓住"颜料，帮助着色。

时，笔迹会显得格外漂亮。

如果你要用粉彩作画，就要在石膏中掺入浮石粉，混合均匀后处理绘画载体。你也可以直接购买现成的打底液。

要想在彩色的绘画载体上作画，你只需在用作打底液的石膏中加入少量的丙烯颜料，然后用相同的方法处理绘画载体。

绘画纸

常见的绘画纸表面平滑，非常适合用石墨笔、彩色铅笔和钢笔作画。水彩画专用纸也是一种非常理想的绘画纸，根据纸面特征分为三类：热压纸（HP），纸面平滑；冷压纸（CP），又叫非热压纸，纸面有一定的纹理；糙面纸，纸面纹理粗糙。

布纹纸

油画板

布纹纸和油画板

油画板是将帆布或布纹纸经层压技术贴合在硬纸板上制作而成的。市面上的油画板，各种规格和质地应有尽有，是户外写生的理想之选。不过，应时刻保持油画板干燥，因为油画板背面的硬纸板遇水后容易和纸面分离。另外，放置时也要注意，不要以画板角为支点，防止画板变形。油画板的尺寸都是现成的，可以根据需要选择，选好后就可以使用油画颜料或丙烯颜料作画了。

彩色纸

选用彩色纸的一大好处就是，彩纸本身的颜色可以对所绘景物起到烘托作用，增强画面的表现力。彩色纸适用于所有的绘画介质。

粉彩纸

专用粉彩纸的表面附有一层浮石粉或软木微粒，能吸附颜料，有利于着色。粉彩纸有多种颜色可供选择，可根据需要选择，力求画纸和粉彩本身相得益彰。

绘图纸

购买绘图纸时，需要精挑细选。有些纸具有良好的附着性，有些纸纸面平滑，有些纸纸面粗糙；颜色也五彩缤纷，令人眼花缭乱。所有这些因素在选择纸张时都应该加以考虑。油画纸和丙烯颜料专用纸的质地跟画布类似，可散张购买，也可成沓购买。虽然绘图纸的特性决定了其所承载的作品不能长久保存，但是用来画素描却非常合适。

纸面光滑的水彩纸也适用于水粉颜料，绘制线条画效果也不错。水彩纸有多种厚度可选择，纸面分为粗糙、热

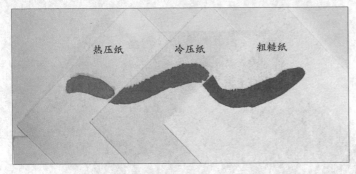

热压纸　　冷压纸　　粗糙纸

纸张类型

从左至右依次为：热压水彩纸、冷压水彩纸和粗糙水彩纸。其中，热压纸表面光滑，冷压纸和粗糙纸纹理稍粗。

鸭蛋青

蛋壳黄

乳白色

压（光滑）和冷压（非热压、稍粗糙）三种。粗糙纸表面覆有一层突起物，涂上颜料后，会留下斑驳的痕迹。

水彩画板既有粗糙面的，也有热压面的。绘图板的表面则非常光滑，是水粉颜料的良好载体，也适合创作线条画。

如果事先用丙烯打底液进行处理，那么无论是普通绘图纸，还是绘图板，均可用于油画颜料。

浅色纸

浅色纸涂上水彩颜料容易起皱，不过，却有利于确定整幅画的色调。使用合适的浅色纸可以免除打底这一步骤。

水彩画纸的延展处理

不同的纸张，重量也有所不同。就拿1令（500张）纸来说，重量可能在90磅（185克/平方米）到300磅（640克/平方米）不等。纸张越重，其吸附性越好。重量在140磅（300克/平方米）以下的纸，在使用前需要做延展处理，以免沾上颜料后起皱。

1.海绵蘸取少许清水，轻轻拭过纸面，任何部位都不要错过。确保纸面吸收一定量的清水，这样纸面才会平展无痕。

2.取四条胶带，浸湿，沿着纸的长边贴好（只有图中所示的这种棕色纸胶带适用，遮蔽胶带根本不粘）。短边依法处理，然后让其自然晾干（为了防止纸张翻卷或翘起，也可以将纸钉在板上）。

亚麻画布

亚麻画布质地比较粗糙，是用亚麻属植物的纤维加工而成的——亚麻籽还可压榨成油，即画家们常用的亚麻油。亚麻画布的质地和重量多种多样，有特别细密的，也有特别粗糙的。亚麻纤维比棉布纤维强韧，只要绷紧，即使时间久了也不会松弛。

纯棉画布

跟亚麻画布相比，纯棉画布的纹理更加规则，因此，也有人称之为机械化纹理，价格也比较便宜。

画布

毫无疑问，画布是油画颜料和丙烯颜料的常用载体。画布根据材质可以分为好几种，常见的有纯棉布和亚麻布两种。购买时可以选择做过延展处理和打底处理，并裁成标准规格的成品画布（当然，有些供应商会提供特殊规格的画布），也可购买按米出售的画布卷，有打底和未打底两种。未打底的画布更易于做延展处理。

画布打底

通常，在开始作画之前，要先确定画布的尺寸，并完成打底工作（其实，现在很多画布买来后只需打底）。确定尺寸后，就可以将画布绷紧在画框上，而打底则可以填平画布纹理，防止画布受到颜料和溶剂中腐蚀性物质的损害（这一点在使用油画颜料时尤其重要）。平展紧绷的画布是绘画作品的良好载体。

打底的传统做法，是在画布表面涂一层由动物皮骨熬成的胶，最常用的是兔皮胶。这种胶或呈颗粒状，或呈小片状。颗粒状兔皮胶可以溶解于热水，将得到的胶液刷在画布表面，能形成一层保护膜。

现在，越来越多的人开始用丙烯酸乳液给画布打底。和

兔皮胶不同，丙烯酸乳液不必加热，用清水稀释后即可使用。

传统做法中，打底时除了要用到胶外，还要用到油性打底液，其主要成分为铅白、钛白和碳酸铅白，其中铅白有毒。为了更好地渗入画布，打底液的质地应该呈稀奶油状，必要时，可用石油溶剂油进行稀释。

传统的打底液彻底晾干需要好几天的时间，现在，出现了一种新型替代产品——醇酸树脂打底液，几个小时就能变干。

以丙烯酸乳液为主要成分的打底液使用方法简单，通常称之为丙烯酸石膏。这种打底液不能和胶质混用，但是可以直接刷在画布上。丙烯酸打底液可以和油画颜料、丙烯颜料共用，油性打底液则不能和丙烯颜料共用。

涂抹打底液时，可以用刷子，也可以用调色刀。一般来说，刷子涂抹的比较薄，可以透出画布的纹理。

如果你想在彩色载体上作画，可以在打底液中添加少许颜料。注意，油性打底液中要加油画颜料，丙烯酸打底液中要加丙烯颜料。

画布的延展

画布在使用之前，必须要绷在矩形木框上。绷装画布要用到框架组装条和木楔。组装条一般由松木制成，各种长度都有，成对出售。组装条多为斜接型，两端接头处都有一个狭槽。组装时，一般将较短的组装条插入较长的组装条上榫孔中（木框的最佳尺寸为 75 厘米 ×100 厘米）。

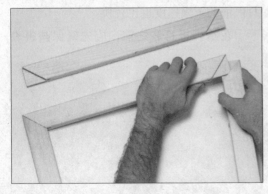

1. 将组装条组装成一个框架，确保边缝契合。将画布平铺在一个平面上，把框架放到画布之上。然后将画布边缘拉紧，包住框架，并将画布钉牢在框架背面，绷紧画布。

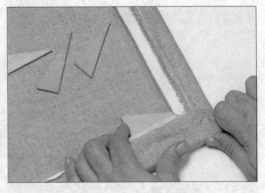

2. 轻轻地将木楔塞进榫头框架四角，如有必要，可借助小锤子敲紧木楔，进一步绷紧画布。

画板

木质画板是油画颜料和丙烯颜料的良好载体，常用的材质有三种：胶合板、硬木纤维板（梅森耐特纤维板）和中纤板（MDF）。手工艺品店出售各种材质的画板，并可根据需要切割成合适的尺寸。胶合板就像一个木制三明治，是将多层薄木板用胶粘合为一体制成的。硬木纤维板是将植物纤维和松香混合，经气爆处理，再热压成型的一种复合板，其硬度大，与实木及胶合板相比，更难弯折。中纤板的制作工艺与硬木纤维板相同，只不过气爆时使用的是合成树脂。与标准密度的硬木纤维板相比，中纤板没有那么硬，而且表面更有光泽。这三种画板都有不同规格可供选择。如果画板面积过大，以致边缘弯曲下垂，可在画板变形处的背面加装硬木条，进行承托。

木头会释放酸性气体，破坏颜料（要了解木质产品的变质过程，只要看看报纸是如何变黄的即可），要解决这个问题，可用丙烯酸石膏给画板打底，或直接将画布贴到画板表面，这种工艺也叫贴画法。

画板打底

传统做法是先给画板上一层兔皮胶，然后用具有触变性的打底液打底，方法和给画布打底一样。时至今日，大多数画家都购买现成的丙烯酸打底液或丙烯酸石膏，省去了涂抹兔皮胶的步骤。另外，丙烯酸打底液的干燥速度也比较快。

在给画板打底之前，应先确保画板表

1. 用宽阔的平头刷蘸取打底液，纵向刷过画板。如果画板较大，可用滚漆筒代替刷子。刷好后自然晾干，至少需要 1 个小时。

2. 选择细砂纸轻轻打磨画板表面，直到表面平滑。清除画板表面的残余粉末，确保表面光洁，准备上第二层打底液。

3. 再上一层打底液，这次要横向刷过画板。刷好后自然晾干。根据需要多上几遍打底液，反复打磨，直到满意为止。

面平整平滑，一尘不染。为确保万无一失，最好用浸过工业酒精的布擦拭板面，清除所有油渍。

画板裱糊

将画布裱糊在画板上，和绷装画布有同样的效果，但是过程被简化了，成品轻巧，便于携带，适合户外写生者使用。处理过的画板集画板和画布的优点于一体，画布下的画板为画家提供了一个作画平台，而且画板价格非常便宜，画布则具有特殊的纹理。亚麻布、粗棉布、白棉布均可裱糊在画板上，它们价格低廉，艺术效果却不错。画布贴好后，应置于温暖的室内自然晾干，这个过程大概需要两个小时。使用前，要再涂一层丙烯酸打底液。

1. 将画布铺在平整的操作台上，画板放到画布上。画板四周只需留出5厘米左右的画布，将多余的部分剪掉。移开画布，用宽阔的平头刷蘸取亚光丙烯介质均匀地涂抹在画板上，不必涂太厚，薄薄一层即可。

2. 将画布平铺在经过处理的画板上，用指尖按压，并从中间向两端抚动，让画板上的丙烯介质均匀地粘到画布上，使画布与画板紧密贴合。

3. 将画板糊好画布的那一面朝下放在一只大碗上，防止这一面粘在操作台上。在画板背面，沿着边缘刷一层丙烯介质。将多余的画布反折，四角斜着折一下（如图），然后多刷些丙烯介质，将四角粘牢。

其他绘画必需品

除了上面提到的各种画具外，在绘画过程中，你还可能用到一些其他工具。比如固定作品的画板，支撑画板的画架，以及施展某些绘画技法的必需工具。

画板和画架

作画过程中最重要的一点就是，工作平台必须平整稳定。如果你用的是成本的水彩画纸，那么画纸本本身就可

以作为一个简易的工作平台，你可以将画纸本放在桌面或膝头上，增强其稳定性。如果你用的是单张的水彩画纸，就需要将其固定在画板上了。购买画板时，要选择比较硬实的，这种画板不易变形，尺寸以 45 厘米 × 60 厘米为宜。使用时，用胶带或订书钉将画纸固定在画板上。

至于是否使用画架，完全根据个人喜好而定。市面上的画架种类繁多，可以任意选择。不过有一点要注意，水

便携箱式画架

这种画架一侧带有一个轻便的抽屉，可盛放户外写生所需的各种工具。此外，还带有可调节横杆，可根据需要进行调节，固定不同规格的画板。有些画架的开合角度不能调节，只能固定在比较陡的角度上，因此不适合水彩画创作。购买时，应事先确认。

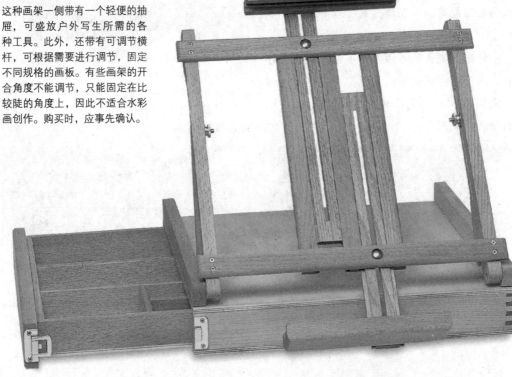

桌上画架

桌上画架价格不高，但是功能多样，得到很多画家青睐。和箱式画架一样，它也可以根据需要调节摆放角度。另外，桌上画架还有便于存放的优点。

彩颜料非常稀，很容易在重力作用下四处流淌，污染画面。因此，你最好选择一种能水平放置或倾斜角度很小的画架。直立式画架适用于油画创作，不适合画水彩画。

其他有用的什物

还有很多东西在绘画过程中都能派上用场，比如手术刀或工艺刀。精致的刀尖可以在不损害画纸的前提下，挑起紧粘在纸上的遮蔽胶带。刀片还可以用来刮磨细小的线条，这就是所谓的刮花工艺。不起眼的纸巾也有用武之地，它可以清洁调色板，剥离颜料或者在颜料变干之前软化颜料。

随着绘画技术的提高和绘画风格的改变，你可能会为自己添置下列趁手工具。你可能会根据自己的需要，收集一套"家伙什儿"，比如用作静物道具的碗、花瓶，用作背景的布料或壁纸。或许你还需要拍摄照片，放在一旁，

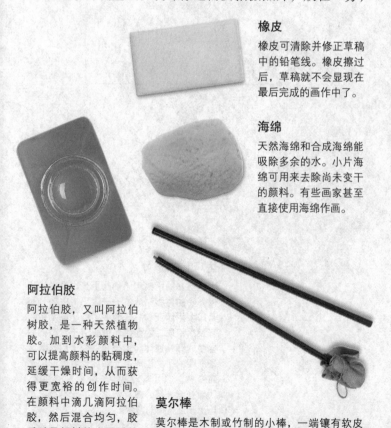

橡皮

橡皮可清除并修正草稿中的铅笔线。橡皮擦过后，草稿就不会显现在最后完成的画作中了。

海绵

天然海绵和合成海绵能吸除多余的水。小片海绵可用来去除尚未变干的颜料。有些画家甚至直接使用海绵作画。

遮蔽胶带和遮蔽液

遮蔽是水彩画的基本技法之一，它可以将欲留白或暂时不想上色的部分保护起来。根据欲留白部位的大小和形状，选择是使用遮蔽胶带，还是遮蔽液。遮蔽胶带还可将厚水彩画纸固定在画板上。

阿拉伯胶

阿拉伯胶，又叫阿拉伯树胶，是一种天然植物胶。加到水彩颜料中，可以提高颜料的黏稠度，延缓干燥时间，从而获得更宽裕的创作时间。在颜料中滴几滴阿拉伯胶，然后混合均匀，胶质赋予颜料的光泽跃然纸上，色彩也会变得更加鲜艳。

莫尔棒

莫尔棒是木制或竹制的小棒，一端镶有软皮球，可抵在画面上，根据要求调整位置，跟画面呈一定的角度，支撑握笔的手，防止手抖污染画面。

胶带

棕色纸胶带主要用来将轻薄的水彩纸粘在画板上，保持画纸平展无痕。等画作完成，颜料完全变干后，用手术刀和铁尺将胶带切割去除即可。遮蔽胶带没有黏性，不能用于这种用途。

作为创作时的参考。能为你所用的事物无穷无尽，在这一点上，正应了那句话：只有想不到，没有做不到。

上光油

油画或丙烯颜料画完成后，可以涂上一层上光油。它能在颜料表面形成一层光亮或哑光的薄膜，对画作起到保护作用。下面是几种常用的上光油。

丙烯酸亚光油

这是一种合成上光油，适用于油画和丙烯颜料画。图中所示的这种油，变干后会形成哑光效果。

润色上光油

如果尚未完成的油画作品的某些部位看起来颜色暗沉，可随时使用润色上光油，恢复颜料的色彩和光泽。经溶剂稀释后的达玛树脂和玛蒂树脂可用作润色上光油。

蜂蜡上光油

蜂蜡上光油是蜂蜡与稀释剂混合而成的，通常用于油画。蜂蜡上光油涂抹在作品上后，只需停留片刻，然后用布擦拭，去除多余的蜡质，擦拭的次数越多，画面就越闪亮。

丙烯酸高光油

这种上光油主要用于丙烯颜料画，变干后能形成高光效果。

达玛上光油

达玛上光油主要用于油画上光，是由达玛树分泌的树脂制成的——达玛树主要分布于印度尼西亚和马来西亚。由于树脂中含有天然蜡质，因而达玛树脂溶于松节油后会变成浑浊液体。但是油层变干后，就又是透明的了。达玛上光油会随着时间流逝而变黄，你可以轻易地去除变黄的油层，重新补涂一层，效果和原来的一样好。达玛上光油干得非常快。

第三章

学会掌控左脑

画画桌上的马克杯

现在拿起你的笔，把它画下来。

首先，让你的视线集中在马克杯的左上方。

然后缓缓地让视线沿着杯口轮廓的后半部分移动。

同时，慢慢地把视线移动的轨迹画在纸上。

注意：整个过程视线要始终集中在杯子上，绝对不能看纸上的画！

眼睛盯着杯子，让手中的画笔缓缓地在纸上移动，建议至少用 30 秒画完杯口的圆弧形状。你的感觉怎么样？好像笔会永远地在纸上移动，是吗？其实所花的时间不过是一则啤酒广告的长度。下面，笔向下滑，开始画杯子的右边缘。然后是把手的上沿，你能看到多少就画多少，把手看起来是什么样就画什么样，不要理会你的大脑提出的意见。接下来，画把手的拱形形状。然后是把手底面，要注意画出把手和杯身相接部分的角度。最后，画完把手下面的杯身。

然后，我们开始画杯子的底部。和画杯口类似，使用同样的速度，同样的大概一则啤酒广告的时间画完。

这时，你画面上的杯子只剩下左边缘还没完成。慢慢地画，不要着急，线条已经渐渐接近最开始落笔的地方。

终于，轮廓画完了。现在，低头看一下你的画。

> 长久地、仔细地观察一个物体使人变得成熟，并能对世界产生更深刻的理解。
>
> ——文森特·梵·高

41

噢，不！

噢，不！线条之间根本没有连在一起！

噢，不！我的画一点都不像个杯子！

没错，线条是没有连在一起；没错，你的画根本就不像杯子。但是，这些线条忠实地反映出了你的眼睛所观察到的事物，忠实地记录下了你视线的运动轨迹。这两点，足以使你的画成为一幅完美的作品。视线的移动，很难保证匀速运动：视线在挪动之前，总是微微颤抖着，好像有点紧张；一旦开始移动，却猛地挪动很远——就好像新手学开车，想要踩刹车减速，却一脚踩在油门上。如果分别记录下你画杯子的左右边缘所用的时间，可能在画右边的时候时间更短。这是因为右边有个把手，这就相当于给你的观察提供了参照物。因此你可以更快定位，画得也更快。但这样的线条，多半曲率和角度都和你视线的移动轨迹不符。

这幅画还没有完成，我们还得画出杯子的内部。让你的视线盯着杯子的左上角——就是刚才观察开始的地方。同时，把笔也放在最开始落笔的那个点上。视线随着杯口边缘的前半部分移动，手里的画笔随着视线移动，慢慢地画完杯口呈现的椭圆。

然后还有把手和杯子之间的弧形空隙。这里要做的和画把手时一样：看着你的画，把笔尖停在刚才画出的把手轮廓下面合适的位置，然后把视线集中在杯子的相应部分。视线呈顺时针沿着把手的形状移动，用笔画出相应的线条。

现在，这是一幅完成的画了。你觉得它怎么样？它看上去很奇怪，线条之间都不能连接，根本看不出画的是杯子；完成过程也是磕磕绊绊，一点也不流畅。但这些都不重要，重要的是这幅画记录下了你的所见，而且极为客观，没有受到大脑的主观干扰。在画画的过程中，手和笔圆满地完成了它们的任务。

停，回顾刚才的绘画过程

在画完杯子以后，回想一下你的大脑在绘画的各个阶段有什么反应？在你准备开始绘画的时候，它是不是在大声抱怨？它是不是抗议说"你不可能画出来的"或者"绘画对你来说太难了，放弃吧"，还是"画个杯子太简单，别画了"？但是当你排除了这些干扰，画笔缓缓落下接触到纸面的那一刻，大脑是不是立刻闭嘴了？那么它是换了个角度从其他方面找你麻烦呢，还是就此彻底远离你的绘画活动、不再横加干涉了？

画完成的那一刻，你是不是觉得整个人都放松下来，心情安静平和，并且感觉精神百倍、神采奕奕？你看了一下时间，惊讶于自己完全没注意到竟然画了那么久，而且也没注意到自己完全被绘画迷住了。

（如果被我说中了，就再画一幅画吧。尽量放慢速度，最好能用比上次多一倍的时间。）

永远不要停下手中的画笔，画你生活中的每一件东西。总有一天，你会惊奇地发现，自己终于抓住了事物的本质。

——卡米耶·毕沙罗

暂时关闭左脑

刚才你成功关闭了自己的左脑（即使没能彻底关闭，至少也排除了它的干扰），所以你的观察变得更加清晰、明了。

当你真正静下心来，放慢速度开始做一件事情的时候，就像你刚刚画杯子所做的一样，你的左脑挣扎着想要抓住控制权。但是它当然斗不过你，最终只能放弃徒劳的努力。于是你的右脑成为主角，它对时间、规矩、套路这类东西要比左脑麻木得多，所以能带你进入绘画所需的放松状态。

其实所有的绘画作品都是你刚才所做所为的延伸，只是延伸的程度深浅有别而已。归根到底，它们都记录下了作者观察事物的过程。这就是绘画的两个不可分割的组成部分：观察和记录。好的绘画作品，需要你观察得更仔细、更准确、更缓慢、更清楚，然后忠实地记录到纸面上。

从你的亲身体验中，你觉得哪里需要所谓的"绘画天赋"呢？

现在，你应该明白如果继续画刚才的杯子，你的观察和绘画都将比第一次更加准确；第三次绘画将比第二次准确……次数越多，画就越接近事物本身的样貌。

画一画面包圈

最好是上面撒满盐、蒜瓣、芝麻等各类调料的面包圈。

什么？没有面包圈？那拿一片吐司也行。

没有面包机烘烤出的吐司？那就拿一片普通的面包也可以。

连面包都没有？那还画什么？

抱歉，不应该开这个不好笑的玩笑。看看你的厨房有什么，只要是烘烤的、上面带有碎屑状调料的食物就可以：松饼、蛋糕等等。然后拿出纸笔开始画。绘画的过程和上面所说的画马克杯类似，先把视线集中在食物的左上角。同时，画笔所在的点也就是这幅画的左上角。下面一边让你的视线非常非常缓慢地按顺时针沿着面包圈的边缘移动，一边以相同的方式移动画笔。如果你一定要让自己画出的线条闭合成完整的圆，可以在大概画到一半的时候低头看一眼画纸，以纠正可能偏离的线条。一旦真的需要对线条做出改变，注意：绝对不要擦掉错误的线条，就让它留在那里，另外画一条新的。但是你不能总这样做，否则到处都是画错的线条和改正的线条，很难看出你画的究竟是什么东西。完成整幅画的过程，线条最多只能纠正两次。好的，现在我们的画完成了，视线和画笔都回到了起点处。接下来，让我们研究一下面包圈的表面。首先，把面包圈上所有的果粒、蒜瓣、玉米薄片以及烘烤留下的起伏不平的痕迹都想象成是引领你从面包圈边缘走向中心的台阶。

在面包圈的边缘上随便挑选一个点，作为起点，画出离起点最近的芝麻、果粒或者其他的调料。画完以后，沿着指向中心的方向画下一个"台阶"，也就是下一个芝麻、果粒等等。虽然对你来说这些可能是小到微不足道的东西，但是我要求你仔细地观察它们，然后尽量精确地画出它们的形状。然后，就这样一粒调料一粒调料地从边缘画到中心。如果你用的是其他食物，那么也按照从边缘到中心的

洋葱面包圈
购买于某家面包店。

奶油干酪

方向画就可以了。

　　不要拿笔在纸上随意点几个点敷衍了事。记住，绘画可不是伴着音乐比谁画的点更多的竞赛。你可以想象自己突然变成了一个微型太空人，刚刚着陆在"面包圈星球"。这次你的任务是完成整个星球的地图，为后续的宇航员们指明方向。面包圈上面的每一粒芝麻都是这个星球的路标，所以你必须详细地画出这些路标，确保地图的精确性。这样当你的同胞们再次来到这里的时候，你的地图才能起到指路的作用。你得仔细地观察那些芝麻和薄片，试着发现它们之间的相似和不同。你要一寸一寸地向中心进发，这些"小东西"就是你的行走路线。当你画完这条路线以后，就已经到达了面包圈的中心。下面要像观察杯子把手那样观察中心的轮廓，直到旋转一圈回到起点。然后继续画下更多的芝麻、更多的细节。想什么时候停下就什么时候停。如果你愿意并且有时间，就把整个面包圈画完。我并不指望你能画得多好，这样做的目的只是让你忠实地记录下观察到的事物。画了一半的面包圈，只能代表你观察了一半的面包圈，这应该很好理解。

　　画完以后看看自己的作品。

　　哇！真是一幅杰作。

　　虽然这个面包圈不是最好吃的一个，但绝对是独一无二的。世界上不可能有和它一模一样的面包圈，而你非常仔细、非常认真、非常彻底地观察了它。现在，你能很轻易地把它和其他任何一个面包圈区别开来。它很美，不是吗？这是艺术的杰作。

回头审视马克杯

现在想想你在画马克杯时画下的把手。不过这次我要谈的不是把手本身，而是把手中间围起来的那部分空间。如果我要你只把这部分空间画出来，你一定会感到无从下笔，因为那里除了空气什么也没有。因此，这部分区域的形状和我们之前提到用于绘画的所有物体都不同，它是空气被物体分割形成的。在这里，我给它取名叫"互补空间"。互补空间的例子在我们的生活中随处可见，所以稍加练习就可以掌握画出它们的技巧。

随便在你的屋子里找一扇窗户，透过它观察外面的天空。你是否看到围绕在你邻居屋顶以及你们庭院里的树木周围的那一部分蓝天呢？试着打破你的思维定式，不要让视线从一个实际物体移动到下一个，而是努力用双眼捕捉蓝天被屋顶和树木分割的轨迹。仔细观察这条轨迹如何穿过屋顶、环绕树冠、沿着房屋的侧面向下……然后把这条轨迹画下来。

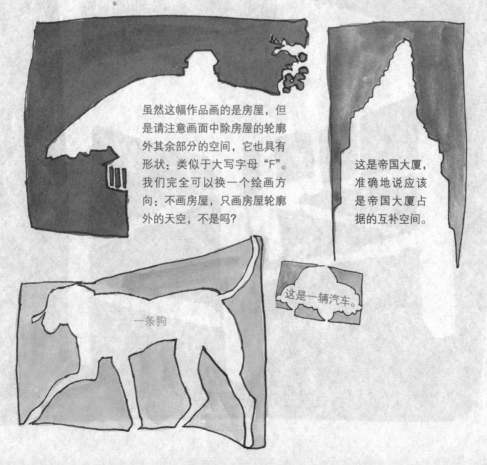

虽然这幅作品画的是房屋，但是请注意画面中除房屋的轮廓外其余部分的空间，它也具有形状：类似于大写字母"F"。我们完全可以换一个绘画方向：不画房屋，只画房屋轮廓外的天空，不是吗？

这是帝国大厦，准确地说应该是帝国大厦占据的互补空间。

一条狗

这是一辆汽车。

下面画一把餐厅中的椅子，最好是那种有着高高的椅子腿，并且靠背和扶手结构复杂的椅子。你要仔细观察椅子各部分占据的互补空间：比如两条椅子腿之间的部分。

椅子轮廓线条相交处的比例和角度是观察的重中之重，一定要尽可能地精确。这时最好闭上一只眼睛，这样三维的椅子就变成了投影在你一只眼睛中的二维平面图像——就像已经落在画面上一样。然后，我们把观察到的互补空间的形状画下来。

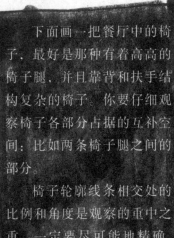

首先想象椅子被一个边框包围，于是在纸上画一个方框。然后把互补空间的形状按比例安排到方框内。注意绘画的时候不能太随意，要按照一定的顺序。至于究竟是怎样

的顺序可以因人而异，养成习惯后你就能更精确地画出各部分之间的关系和相应的比例。

互补空间

在整个绘画过程中，绝大多数时间你的视线应该集

中在椅子上。为了确保各部分之间的比例和位置的正确，可以偶尔看一下纸面。画完以后，也许椅子会有些失真、左右也不对称，但还是能看得出来你画的是一把椅子（即使完全看不出画的是一把椅子你也得这样告诉自己）。

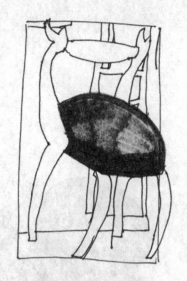

在接下来的一两天里，试着观察并画出另一些互补空间。

——把椅子转过一个角度，或者把它倒过来放，这时的互补空间就变得和之前完全不同了，把它画下来。

——把你的钥匙扔在桌子上，画下钥匙旁边的桌面。

——画下你透过窗户看到的所有小路，注意这些小路如何分割窗框的平面。

现在，可以让左脑参与进来了

到现在为止，我一直在强调画画的过程中尽量不要看画纸。这样做是为了防止冥顽不灵的左脑对你的作品提出质疑和批判，会影响你对事物观察的客观性，掺杂个人的好恶和偏见。

如果想画出好的作品，一味地将左脑排斥在外也是不对的。应该在适当的时候让左脑也参与进来，发挥它独特的作用。但是首先，你得先练习一边缓慢地移动视线和画笔，一边留意在纸上画下的线条。如何把握时间分配的尺度，从而不让自己对线条的关注过度分散注意力，这是一项需要慢慢磨练的技巧。你应该已经有过了完全使用右脑的体验：当你进入全神贯注绘画的状态以后，周围的声音慢慢地息止，世界上除了你和绘画的对象，仿佛再没有其他的存在。你感到前所未有的安静和平和，甚至时间流逝都缓慢得如同静止。如今，你随时随地都可以再重温一下这样的体验，甚至连骑自行车时都可以。

星期日晚上的桔子。

但是只用右脑的坏处就是很难兼顾画面的精确性，太过专注于观察物体，往往导致绘画作品的比例失调，很难看出物体的本来样貌。为了减少这种情况的出现，就需要借助左脑了。我们需要在绘画过程中借助它分析、推算的逻辑能力，从而更好地理解物体各个组成部分之间的联系，更好地掌握空间、距离的尺度。如果把绘画比作驾驶的过程，那么左脑就是 GPS 定位仪。它能提醒我们该走哪条路、什么时候转弯、转向左边还是右边、在哪里应该停车。当然，正如你在笔直的道路上前进并不需要定位仪不断地提醒"前方直行"一样，绘画时如果右脑正在发挥作用，我们就得确保左脑不会跳出来横加干扰。

去浴室画化妆架

打开橱柜，把椅子正对橱柜放下。舒服地坐好以后，仔细地观察橱柜内部（如果你觉得在浴室画画太奇怪，不自在，那就换个地方。厨房的壁橱和书房里的书架都能代替浴室的橱柜）。

哇，里面真是乱得一团糟：密密麻麻、形状各异、大小不同的瓶瓶罐罐就够让人头大了，更别说上面还贴着五颜六色的标签。居然要画这么多、这么复杂的东西，根本无从下手。别着急，其实这和玩填字游戏大同小异。给你一张没有提示的全新填字游戏，你也会觉得毫无头绪。但是一个一个地参考提示，一个字一个字地填入内容，用不了多久就可以把它做完了。所以，现在也让我们一点一点开始。

对于橱柜内部的空间来说，架子就是很好的参照物。这些架子构成的水平线条，就将复杂的橱柜空间分割成平行的几部分。而对于每一个平行部分，上面瓶瓶罐罐的轮廓线又从左至右将它分割成不同的部分。架子和瓶子共同组成了一张网，我们只需要按照顺序将每个网格里面的内容画出来。

那么就从最上层开始吧（当然你可以从最下层开始，按照自己的喜好就可以）。首先把视线移动到第一个瓶子的左下角（如果你要画书房的书架，那么就从第一本书的左下角开始），同时把笔也放在纸的左端。然后移动视线和笔：从瓶身左侧移动到瓶盖，越过瓶盖沿着瓶身右侧向下。接着，以同样的方式去画下一个瓶子。瓶颈的形状一般都是不规则的，不要着急，慢慢画，力求观察得精准。

大多数瓶子都是左右对称的，所以在观察的时候也注意一下瓶子一侧的形状和曲线如何与另一侧对称。

如果你突然感到不知道自己的笔在哪里移动，那就低头检查一下。但是次数不能多，检查的时间最好只占绘画时间的 10% 到 20%。画，就是留在纸上的线条。即使你一不小心没控制好画的宽度，发现一张纸不够用了，没关系，再找出一张纸，把两张纸接在一起画。或者就留下已经画好的那部分也不错。

当你画完了这一层架子的最后一个瓶子以后，继续画下面架子上的瓶子。不要只是画几个方方正正的正方形代表瓶子，那不是它们的样子。你要仔细地观察每个瓶子的形状，尽可能让自己画下的线条精确地反映出瓶子的轮廓。

认真地画完每个架子上的瓶子。还记得上文提到的架子和瓶子共同构成了分割橱柜内部空间的网吗？现在，我要你把这张想象出来的网的垂直部分画出来，把不同的

架子之间以及相同架子上的瓶子之间区分开来。在这个过程中，顺便也对比一下每个瓶子和其他瓶子的形状有哪些不同。记住要听取你的左脑给出的意见，比如"那个蓝色瓶子的左边缘恰好和它下面瓶子标签的右边缘对齐"，或是"牙刷刷毛的前端恰好处在下面镊子的中心连接处前面"。对每个物体和它的邻居的摆放位置、角度、高度等尽可能观察得精确、细致，过程越慢越好。

继续画，直到画下橱柜里的每一个物体的轮廓。令人难以置信，不是吗？就这样一个物体一个物体地画下来，最后居然成功地把橱柜内部空间的全貌画了出来。

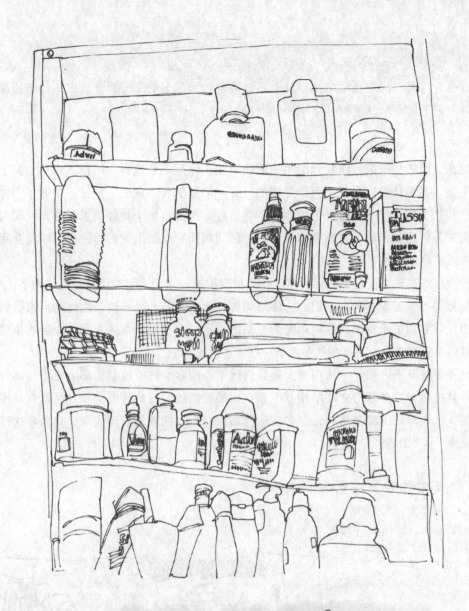

让我们再补充一些细节：

　　随便挑选你画面上的一个瓶子，在瓶身上画出它的标签，要将标签在瓶身上的相对位置和形状尽可能精确地画出来。然后把瓶盖下边缘的线条也画上，尽量使它们的弧度和你观察到的一样。你不需要把标签上的每个字母都写上，只要画出一些比较大的字母在标签上的形状就可以了。不要有抗拒心理，认为这些是无关紧要的，这么做纯属多此一举。其实绘画里留一些细节使观看者的想象力得以发挥，难道不是非常有意思的一件事吗？

现在，你感觉如何？

疲惫？惊奇？兴奋？泄气？还是迫不及待地想去画下整个世界呢？在你画纸边缘的空白处，记下你在绘画过程中的一些心得体会。

现在，回想一下第一眼看到橱柜里面的时候，你是不是觉得一团糟，对于如何下笔毫无头绪，甚至认为这是件不可能完成的任务？但是随着你画完一个又一个瓶子，你发现自己找到了完成这一复杂任务的钥匙。而通过仔细观察每个物体的形状特点，同时使用左脑来分析这些形状的特性和相互关系，你的画面所反映出的物体的比例和相互间的位置关系也将越来越准确。

所谓仔细观察，就是要观察物体由什么材料构成，它们之间的相互关系（大小比例、相对位置等等）是怎样的，它们的立体结构如何形成等等。绝不要让物体的形象受到你头脑中主观意识的干扰，使你的画沦为想法的表达，而不是观察的表达。去看物体的样子，然后把它画出来，不要在其中掺杂一点主观想法。

世界上的万事万物——从东非大裂谷到母亲的面容，每一种事物都由更小的部分组成，并且也包含这些部分之间的相互关系。如果你能放慢观察速度，并且尽量观察得更加仔细，你能看到的细节将越来越多，从而加深对世界的理解。而绘画，只是将这种理解在纸面上体现出来。

画一些结构更加复杂的物体

打开你的汽车前盖，画下引擎。
找一辆自行车，分别画出车轮之间和齿轮之间的互补空间。
画下一株植物上的每一片叶子。
临摹地图，画出每一个国家的边界。

4：30 这辆本田摩托车，最高时速可达96千米，它排出的尾气能灼伤你的皮肤。

5：00 我们把摩托车收起来了，因为天已经渐渐黑下来，我们又冷又饿，筋疲力尽。

更深刻的负形练习

"负形"在绘画中对我们有什么帮助呢？它的主要功用是使你真正地去观察物体，而不是依赖于自己对物体形态的感知。

"正形"和"负形"与人脑左右半球的工作方式有很大关系。大脑左侧主要掌控语言能力，所以正是左侧的大脑在很多人成年之后起主控作用。这就意味着当我们观察事物的时候，总是不自觉地去关注我们叫得出名字的东西——"正"形体。所以假设我现在正在观察一棵树，我们的大脑记录下来的是树干、树枝，而不是树枝之间的无名空间。我们之前做的练习就是负形练习的一种。

我们要转换思考模式，例如，我们不说，"我现在要画那张正方形的桌子"，而是要说，"我要画那个直边的图形"。这样我们就更有可能观察获取到正确的物体的相对形状和尺寸，前提是我们确实摆脱了我们关于桌子的四条腿都是相同形状和大小的固有认识，真正地用眼睛观看那几条桌腿中间的空间的形状。当我们在透视中观察桌子的时候，桌腿会呈现不同的形状，相互的位置关系也不一样，你需要在画中把这些都体现出来，使它更具有写实的效果。

在下面的练习中，你要训练自己只看负形来作画。为绘画作准备，动笔之前要花充分的时间观察物体。强迫自己真正做到只看空间，不看物体。这项工作要求注意力要相当集中，如果你努力去尝试，你会发现这些负形的地方会突然"扑"到你眼前——就像把相机的镜头焦点从物体转移到背景上。

练习：用负形画直线边缘的物体

在这次练习中，你的任务是只用负形——图中椅子周围和椅子不同部分之间的空间——画出对象。虽然这种要求很刻板（在实际绘画中正负形的使用应该是配合着交替进行的），但是这样做可以让负形的概念深入到你的内心。你可以先画椅子周围的空间，也可以先画内部的空间，顺序不是很重要。

材料和工具
★光滑的绘图纸
★石墨棒

对象
直线边缘的物体，如图中的折叠椅，负形画起来相对容易。

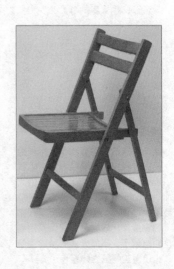

1．观察椅子左侧的空间，集中注意力直到你感觉自己可以把它看成是独立成形的物体，而不仅是沿着椅子的边际延展的空白。接着开始画你观察到的负形的轮廓，空间的拐角和每一个边的长度都要找对。

2．现在把视线转移到椅子内部的空间，包括椅背上横木之间的空间、椅背和椅座之间以及座位下面支撑横梁之间的空间。倘若你已经量好了尺寸，那么开始动手画出显现物体形状的负形吧。

3．当你已经把负形都放好了，那么开始进一步地修改图形并观察正形部分——例如椅座上不同的面。

4．加入余下的正形，比如连接椅子支撑部位和椅座的铆钉，还有细节部分，比如椅座上的舌榫效果。还要细心地画出侧部横梁和连接支柱的各个面，以增强椅子的立体感。

画出负形之后，斜面和角度就更加好找了。

这里大部分的负形都是四边形或三角形，比较容易测量。

完成图

这个对象的结构很简单，但是绘画的过程中仍需要精力集中地找准相对角度和所有组成部分的大小。由于椅子的边缘是直的，负形也是直线型结构的，所以观察和测量都比较容易。即使没用到明暗调子，不同元素的精确测量也使得这幅画立体感十足。

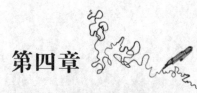

第四章

让图画立起来的秘诀

建立几何模型

最初看到绘画对象的时候，你会发现所要吸收和消化的信息量是如此之多，因而有些无所适从。解决问题的方法在于把你看到的物体简单化为一系列几何图形。最常用的几何图形是圆锥、圆柱、立方体和球体等三维形体。尽管外形上看上去有点像拉长或挤压后的图形，但其本质是不变的。

把这四种形体运用到你最初的素描中，或者在适当的情况下把其中几种捏合到一起使用。每一种三维形体用透视来画都很简单，帮助你迅速正确地还原物体的基本元素。然后你可以细细雕琢、重新定义形状和线条，并逐渐添加细节和调子。

这两页上的插图显示了如何用简单的几何形体（观察下一页图中画红线的地方）起草一些简单的日常家居用品。把这种方法运用到你其他的作品中，你会觉得非常受用。

直线边缘的瓶子
首先画出一个透视的拉长的盒子，确立出瓶子的外形。瓶子的顶部为长圆柱。

圆形底座的瓶子
左图所示圆形底座的瓶子，先画一个鸡蛋（拉长的球体），然后加上脖子，用一个简单的圆柱体。

酒杯
酒杯在一个圆柱体之中，碗的部分用球体。注意瓶口和底部边缘的椭圆形的角度。

橄榄油壶 1

首先画出一个长锥体，然后在顶部加一个短柱体。壶口和把手最后画。

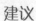

橄榄油壶 2

这个油壶由上下两个圆柱体构成。

建议

在画外观上较复杂的物体，例如茶壶、咖啡渗滤器和油壶的时候，在脑中也要牢记 4 个基本几何形体：锥体、圆柱体、立方体和球体。

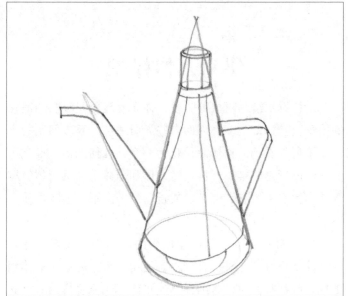

练习：把简单静物简化成基本几何形体

摆放一组带有圆形和直线边缘的静物。把你的对象想象成在一组基本几何形体上变化的静物，这将使你下面的工作变得容易些。用几何形体构建人造物体要相对容易，因为这些东西正是以几何图形为依据被人们加工出来的。

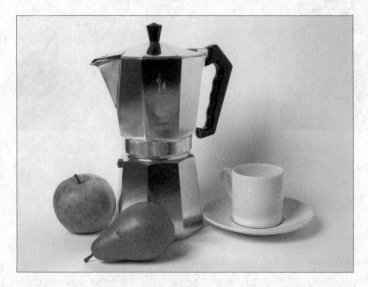

材料和工具
★光滑的绘图纸
★ HB 铅笔

布景
3种几何形体简化的东西：球体（苹果）、锥体（咖啡壶和梨）和圆柱体（咖啡杯）。

1．轻轻地画物体的草图，把它们想象成简单的几何图形。用一个圆形标出苹果的位置。咖啡壶实际上由两个锥体构成，一个锥体倒置于另一个锥体之上；"腰部"是一个短柱体，壶盖的小把手是一个小锥。画一条横穿咖啡壶顶部的线，标出在这条轴上的壶口和壶把的位置。

2．画一个锥体概括出梨的形状，标出梨的位置。确定咖啡杯和托盘的位置，用一个圆柱体代表茶杯。在这个阶段的线条都是尝试性的，你只要找出物体最基本的结构并把它们想象成简单的几何图形就可以了。调整和进一步刻画细节是后面的工作。

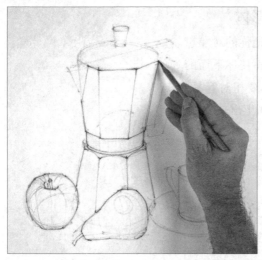
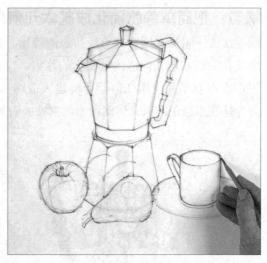

3．确立静物的大致形状和位置后，开始在基本几
何形体的基础上对静物做出调整。例如，画一组
长短线，建立起咖啡壶的几个面。在苹果的顶部
画出茎。物体立刻开始显现出空间感了。

4．完成咖啡壶的几个面，画出构成托盘及咖啡杯
顶部和底部的椭圆。

完成图

加入一些内部边缘线，这些线条表示出一些面的方向和角度，这幅作品就完成了。

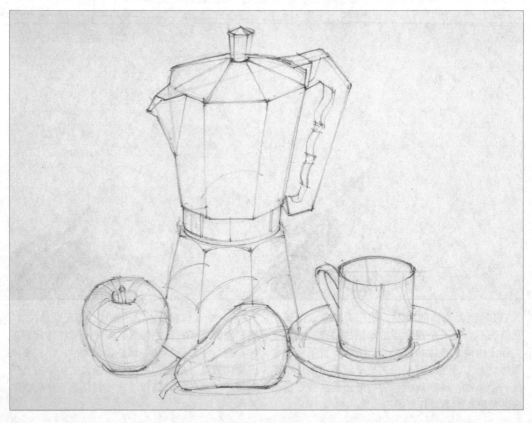

练习：用几何图形构成简单风景画

　　画自然景物的时候，例如一幅风景画，把景物中的元素还原成简单的几何图形稍稍有些困难。这就要求你有一些想象力。把树看成锥体或球体：图中的柏树外形主要是锥体，其他的诸如橡树，外形上要圆润一些。试着把你要画的风景想象成一系列互相关联的几何图形。为了进行这项练习，画一幅速写把对象概括出来，使你的眼睛适应这种作图方式。

　　建筑物是整幅画中比较容易把握的部分，因为它们最初就是按照几何形体来建造的。大部分的建筑都是由矩形和立方体组合而成。

　　本次练习的目的不在于让你完成一幅完美的风景画，而在于使你掌握并熟悉如何在绘画中分析物体的形状。

材料和工具
★ 光滑的绘图纸
★ 2B 铅笔

场景
这是一个极为简单的场景：意大利乡村的一个教堂，周围环绕着高大的柏树和矮小的灌木。

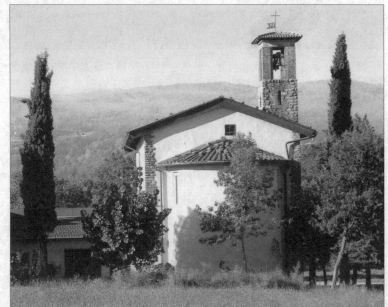

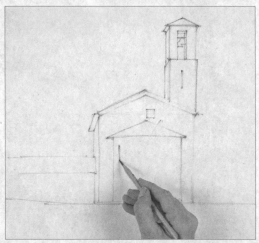

1. 首先，确定教堂的位置和形状。在矩形上面画三角形，在三角形的一侧画出细长的矩形钟楼，这些图形构成了教堂。画的时候注意确保这三个图形的比例关系正确。

2. 把横卧于教堂左侧的长建筑物画成一个拉长的立方体，并给钟楼加顶。轻轻的画出另一个矩形代表教堂的后殿，然后在矩形上面添加一个底部稍有弯曲的三角形。

61

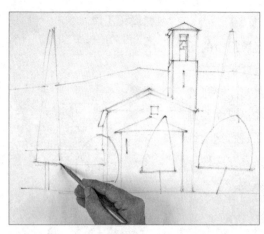 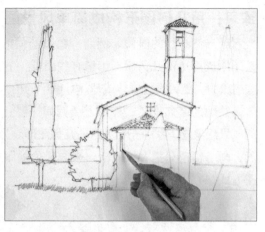

3．接下来，确定树的形状和位置。虽然它们并不严格地符合任何一种几何图形，但是稍加想象它们是可以被简化的。

4．场景中所有元素的位置和比例一旦确定完毕，开始借助简单的几何形体对画面进行进一步的雕琢。

完成图

添加了调子以后的图画变得更加逼真。调子不仅可以表现物体的结构，还可以覆盖在构图时寻找几何图形中所用的辅助线。

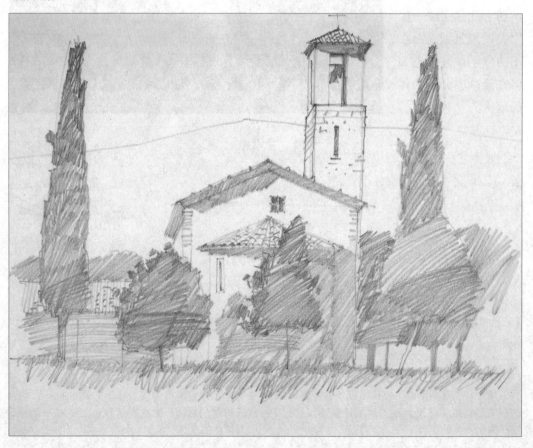

竖起你的拇指

　　有时，你并不是在画一粒芝麻或者牙刷上的刷毛，而是要画下一片完整的区域（面颊、墙壁、天空）或者繁多的微小细节（头发、树叶、房子上的一砖一瓦等等）。你会感到无从下笔，这时该怎么办呢？

　　对于画家，有一个妇孺皆知的画面几乎成了他们的标志：他们闭上一只眼睛，另一只眼睛眯起来，将自己的手臂伸出，竖起拇指对着物体比比划划。想起来了吧！这时他们是在用拇指测量比例，这是非常有效、实用的一种方法，我也经常使用。你可以根据自己的喜好选用拇指或是手中的画笔，但是一旦选定之后就不要再改变。因为它们起到的是标尺的作用，如果标尺常常变化，那么比例也就没法确定了。一旦你找到绘画对象和标尺之间的比例关系，你就可以非常精确地在你的画面上表现出物体的相对比例。

　　让我们来实验一下：就画你的餐桌。首先，当然是坐下来对餐桌进行仔细观察。观察的时候有几个重点，你一定得多加留意：桌面和桌腿的比例，你所看到的前桌腿与后桌腿的长度差别，以及桌面边角的角度。

　　然后竖起你的拇指，将胳膊伸直，肘部固定。闭上一只眼睛，把拇指横过来测量一下你看到的桌面宽度。如果感觉目测不够准确，你可以将拇指翻转来测量。在这里，我们假设桌面宽是两个拇指长。

　　接下来把拇指直立，测量一下左面的前桌腿的长度。

　　测量过程中你的身体不能动，这样拇指和眼睛之间的距离才能保持不变。我们假设测量出的桌腿长度等于一个拇指长。

　　现在，在纸上点一个点，然后把指尖对准这个点将拇指平放在纸面上。然后以拇指末端为轴，把拇指翻转，在

63

指尖的位置再点一个点，这样就确定了两个指长的长度。接下来，用同样的方法确定一个拇指长的长度，代表桌腿。然后你就可以对桌子做更多的测量了：比如后桌腿的长度、桌腿之间围成的互补空间的宽度等等。在构图时，确定绘画对象垂直方向和水平方向的中点是很有用的，而确保它们就能精确定出你的画的相应中点位置。如果你养成确定中点的绘画习惯，就可以避免绘画时画纸不够，使得画跑出纸面的情况发生。

在测量角度的时候，可以用你的手指充当量角器。眼睛盯住需要测量的角度，然后慢慢张开手指与被测角的两边重合。保持手指的这个角度不动，把手放在纸上，就可以用笔沿着手指内侧把角度精确地复制下来。

其他测量体系

对于测量比例，还有些其他的方法，这里将介绍最普遍的两种。

最重要的是要学会相信自己测量出的数据，凭感觉或者那些先入为主的知识都是不管用的。你也许会惊奇地发现，例如在画肖像的时候，眼眶的最下部在整个面部的1/2处。如果没有实际去测量的话，你很可能会把眼睛画得过高。

你看物体时的视角和物体摆放的角度也会影响到你眼中物体的样子。例如，你画一条渐去渐远的林荫路。路两旁的树高度相同，间隔的距离也相同，但是远方的树看起来比近处的树矮一些，树与树之间的距离也比近处的小。所以你必须测出相对的大小，按照测量出的尺寸来画。同样地，例如你看到一个桌子，你可能想把它画成矩形，因为你知道它实际上就是矩形的；但是如果你从屋子的一侧去观察这个物体，在透视中观察这个物体，你会发现物体的形状与你最开始想象的不同。

养成在绘画中测量物体的习惯，不管是画风景、静物还是肖像，你所画的一切对象都要测量。刚接触到测量的时候你会觉得它很复杂，但久而久之，当你积累了一定的经验，这些测量技术将会变成你绘画时的好习惯。画画的时候还要不断重新检查验证测量出的尺寸。当你深入创作的时候，你很容易过于强调画中的某一部分而牺牲掉了另一部分，所以，在绘画中花点时间仔细检查比例是否保持正确，会给你以后的工作省去不少麻烦。

使用栅格

临摹照片的时候，测量相对容易。简单地把照片分成正方形的格子，把你的纸也分成相同数量的格子。如果你的画比照片大，纸上的格子也比照片的大；反之，比照片的小。分好之后，一格一格的临摹。

实地绘画的时候也可以采取相同的原则。从一张卡片的中央剪下一块矩形，在剩下的纸框上缠绕皮筋，做出栅格，大小要均匀。在纸上画出同样数量的格，格的大小根据你画幅的尺寸来定。固定纸框，透过框中的栅格观察物

1．用美工刀和铁尺从卡片中心切割下一块矩形区域。

2．在纸框上横向缠绕橡皮筋，确保它们之间的距离相等。

3．在纸框上纵向缠绕橡皮筋，橡皮筋之间的距离和图2相同。

体。要保证每次通过栅格看物体的时候，它和物体的位置关系都是一致的。

用铅笔来测量

另一种方法是使用测量工具——通常是你画画时用的铅笔。握住铅笔，伸直胳膊，你要透过这支铅笔观察对象。选好你要测量的部分；可以是物体的长或宽，或者只是一个很小的部分。 铅笔的顶端与待测部分的一端对齐，沿着铅笔杆移动拇指，直到与待测部分的另一端对齐。现在把测得的距离转移到纸上；做出一个小标记就可以了，等你确定好正确的比例后再加上细节。如果你是第一次尝试使用这种方法，你可以直接把标记做在纸上，按照测得的实际长度来画，不用改动长度。

用这种方法测量的时候，要特别注意让胳膊保持伸直的状态，这样才可以保证笔和物体之间的距离是不变的。闭上一只眼睛，这样注意力更容易集中。集中注意力看铅笔，不要管物体。

对象（上图）

这里我们用一个小雕像作为对象，但是测量的原则是一定的，不管你画什么物体方法都一样。

1．握住铅笔在一臂之距，测量选中的部分——这里要测的是雕像眉毛到下颚底端的长度。测好后把长度转移到画面上。

2．用测得的这一段长度来和对象其他部位的尺寸进行比较。这里，雕像最宽的地方的距离和步骤1中所测的长度相同。

光与影的魔法——调子

"调子"是画家利用明暗来构建作品中结构与空间幻象的术语。虽然单凭线条就可以画出物像，但如果单单用线来构图却是一个更为复杂的过程。因为那些用线条勾勒出的清晰简明的图像似乎是扁平的，而那些落在物体、人物、风景上的光线勾勒出轮廓和空间的暗面，表现出空间和体积感。因此刻画物体三维特性的最有效的方法是用调子。即使凭空去想，也要求画家们用调子来创造想象的画面。

不同的画家采用的调子不同，初学者也必须找到令自己满意的上调子的方法。试着研究伦勃兰特的细线条图，提埃波罗的淡水彩画，修拉的粉笔画，或者马蒂斯的铅笔习作。不管你是在书上还是在美术馆里研究它们，要注意如何完成调子的厚度，并选择最好的方法作为创作调子习作的起点。

一旦你选好了创作调子的方法，光线的质量和方向也将决定画面的特性。光照射处理能够展现突露地表岩层之上的闪闪发光的石块，而风暴光效果处理则使海景作品中怒吼的海面更加生动。戏剧化的光照舞台会比日常的、平静的室内灯光对比效果强烈。

插图为法国作家和哲学家伏尔泰的石膏头像，光从不同的角度打进来。光线直射的部位只可辨别微小的细节。背光的部分形成了阴影，正是这些阴影刻画了肌肉和骨骼，使得这幅石膏像有着空间感和三维效果。

光从左面照射到几乎整个侧面像

这里，光从石膏像左上方照射过来，整个前额产生高光；画家在这个部分留出了空白。左眼下部的几道暗淡的线条衬托出骨骼结构，但是脸部在强光照射之下几乎没有留下多少阴影。然而在头像左侧（右侧如我们所看到的），画家用中度调子刻画深深的阴影来表现凹陷的颊骨和不平的颅骨。因为没有光线直接照射到石膏像的这个部位，脖子被加上更加深厚的调子。

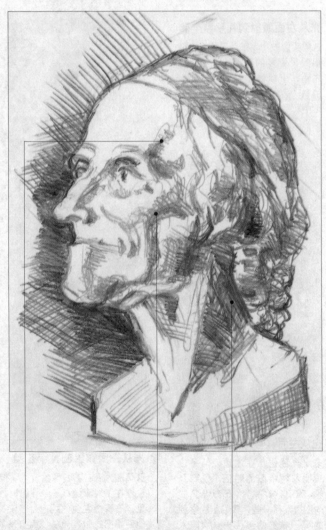

轻铅笔的痕迹表现出画面开始从光照的头骨前部转向侧部。

中度调子显示了颊骨的结构，过渡阴影。

几乎没有光线照射到脖子的这个部位，因此要用最深的调子。

光从左面照射到几乎整个脸

这里头像被稍稍挪动了位置，我们看见更多的面部。光线来自左边，所以处于那个比较显著的鼻子另一面的部位都处在阴影之中。

光从左面照射到石膏像的 3/4

这里光线仍然在左边，但是位置比前两幅图的略低，低到几乎与石膏像平行。石膏像又被向右挪动了一些，我们所观察到的鼻子右侧的部位再一次陷入阴影之中。随着石膏像角度的变化，石膏像不同部位的特征凸显出来。

光从正面照射到整个正脸

这幅图光源在石膏像的前方，但是为了使整个画面生动，画家没有把光源设置在正对头像鼻子中心的地方，而是稍稍向右错了一点。结果如我们所见，石膏像左侧的脸产生了淡淡的阴影，由中度调子来表现。（与本页其他两幅图比较，光从侧面打来的时候阴影更深，调子更黑。）在这里要注意，正面的光会掩盖头像的部分特征；尤其是颊骨，看起来有些圆，没有前几幅图那样棱角分明。而我们不观察它的侧面像代之以从正面观察，这个行为的本身，也是产生上述情况的原因之一。

添加调子

　　在绘画的时候应用调子，常常称作"明暗法"，就像"光与影"。正是调子和明暗阐释着物体的结构，赋予它们空间感和立体感。

　　物体中可见的调子范围完全取决于投射在这个物体上的光线的强度和质量。强烈的定向光会造成调子明暗的急剧变化，中间过渡的调子少，明暗两极异常明显。均衡柔和的光会造成两个均等的调子区域，但是中度调子会比最亮和最暗的地方要明显得多。下面介绍几种添加调子的方法。

石墨：潦草的线条

用石墨铅笔较为随意地上调子，调子变深的时候，改变笔触的方向和用笔的力度。

炭笔画：点和短线

使用如炭或软蜡这样的软材料，可以用点和短线来创造调子。调子的深浅，随着运笔力度的大小而变化。

石墨：周线描影

利用周线上调子的时候，沿着物体的外部轮廓画平行线。这种方法有时被称为手镯描影法，在很多大师的作品中都曾出现过。

炭笔画：混色

使用非常软的、色素饱和的画具画出的调子可以用手指、擦笔或者破布头在纸上涂抹。这样上调子要很细心，不要弄脏画面。

石墨：交叉阴影线

用钢笔和铅笔可以画一组平行线来创造调子。交叉阴影线包含了另一组线，与最初的那组平行线成一定角度相交。加深调子，要把线画得紧凑些，同时增加下笔力度。

中度调子背景上的粉笔画

使用粉笔或炭笔绘制调子的时候,一个很有效的方法是在中度灰色的背景上画(本身就带调子的纸)。首先建立起中度和深度的调子,然后加入浅色调和高光使画面逼真。

墨水:受控的交叉阴影线

钢笔笔尖宽度固定,可以通过阴影线和交叉阴影线做出调子。要建立起调子的深度,只需把线条画得密集一些。浅色区域和高光的地方在纸上留出空白,用白纸的底色代表高光区域。

墨水:钢笔淡彩

把墨水用清水稀释成不同的浓度就可以制成画调子的淡彩了。这些稀释墨水本身可以独立完成作品,也可以在蘸水笔的线条画中使用。

练习：直线边缘的物体

作为首次调子习作，应选择直线边缘的物体，用强光照射物体的一侧，这样容易观察调子的变化。你可以在房间里找到很多合适的物体作对象：书、各种大小的盒子、一摞CD或者小朋友的积木。把它们摆放成一定的角度，在桌子和背景上投下阴影。

从单色的静物开始。一旦你引入了多种颜色，绘画变得更加复杂。色彩会分散你的注意力，而且会使调子的深浅变得难以控制。

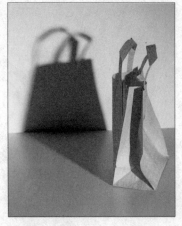

材料和工具
★粉画纸
★细炭

布景
棕色纸袋。纸袋上面有折叠的痕迹。侧面照来的光使对象在桌子顶端和后侧的墙壁留下了生动的影像。

1．用细的炭条绘出画面的组成，袋子的线条重一些，阴影的线条轻一些。

2．眯起眼睛估算一下纸袋上哪些地方的调子应该是最黑的。（按照图中的结构可以看出袋子背光的一侧和折叠处投下的阴影颜色最深。）用炭棒的侧边把这些地方大略打上阴影，但是不要涂得太黑，如果必要的话，你可以等浅调子和中度调子都涂好后再把最暗处的调子加深。如果你一开始涂得很深，想把它变浅就很难。

3．把带子处黑色调子和中度调子画好。因为带子是扭曲的，产生许多受光不同的面，导致这些面的调子不同。再一次用炭棒的侧面把纸袋受光部分和侧面的暗处和中度调子作出。你会发现明暗是如何把物体的结构传达给我们的：在明暗的表现还没有被具体作出的时候，我们无从知道带子是怎样弯曲的，或者纸带的褶皱处在哪里。

4．沿着纸袋的底线放一张纸，在适当的地方把它牢牢按住。用你的小指轻轻地把中度调子部分涂抹均匀。（小指是你手上温度最低，最干燥的地方。）这张纸起到保持画面清洁的作用，如果你的手指不小心滑到需要调和的地带之外，炭的痕迹只会弄脏这个纸片，而不会把背景弄脏。混色还会把绘画中纸袋边缘产生的比较匆忙的线掩盖掉。

5．用炭棒的一侧画出纸袋投在墙上的阴影。同样地，画出投在桌上的阴影，调子比墙上的深些。

6．用指尖把桌上的投影涂抹均匀，使之生成平滑的调子。不要混合墙上的阴影，这样才能显出纸张的质地，为画面增加生气。

7．用炭棒的一侧在桌面上覆上薄薄的一层。用手的侧面在纸上做圆周运动，把纸上的线条混合成平滑均匀的浅灰色调子。

8．画出袋子底部投在桌面上的细细的阴影，这样使袋子有立于桌面上的稳固感，否则它看起来就像空间中的悬浮物体。

完成图

完成的作品有很强的三维效果，调子从纸带的背光部分最深的黑，过渡到最亮部分的浅灰（只比纸的颜色稍微深一点）。注意用手调和调子——当你使用像木炭和软蜡等粉状画具的时候，这是制造平缓均匀调子的好方法。

纸的质地在某些部位清晰可见，增强画面的趣味性。

在画调子的时候，画面的暗部总是比你期望的要黑。最暗的地方使用浓密的黑色。

练习：给圆形的物体上调子

直线边缘的物体有明确的面，光线在其表面上的骤减也清晰可见。对于圆形物体来说，从一种调子急剧过渡到另一种调子的情况十分罕见。调子的转变是有的，不过是相对平缓的渐进过渡。寻找调子的两极——最暗和最亮的地方——仔细观察圆形物体的表面，估算一下所需要的调子的变化程度。

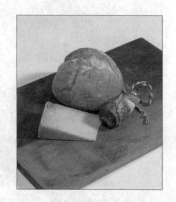

材料和工具

★ 光滑的绘图纸
★ 石墨铅笔：HB,4B
★ 石墨棒

布景

这组静物的整体结构为三角形。干酪的楔和意大利腊肠面对面摆放，大的圆形面包平衡了前面两个较小的物体。

1．用 HB 石墨铅笔轻轻画出物体的组成。在这一阶段不要画调子，把物体分析成简单的几何图形，把注意力集中在获取正确的形状和大小上。把面包顶部的裂缝也要画出来。

2．用石墨棒的侧边平涂出物体上和阴影处的调子。因为面包是圆的，调子从前端到后端的过渡是渐进的。在这一阶段上用好中度调子，便于观察画面其他地方的明暗程度。

3．仍然用石墨棒侧边做出面包后面木板上阴影最暗的部分。用石墨棒的末端强调出面包顶部裂缝的暗色、腊肠的细绳及干酪楔和木板间的阴影部分。

4．用 4B 铅笔的笔尖细致地刻画出物体之间的暗部区域。除了告诉我们光的质量和方向，这些调子还可以帮助建立物体之间的关系。在腊肠和细绳上画上更多细节。

5．画出木板上绳圈中间区域的调子。上调子的时候要注意，这块区域的调子比面包背后木板的要轻。强调出面包上最暗的部分，把阴影线画得紧密些。阴影线不应过于靠前，面包前部的调子应该是很浅的。

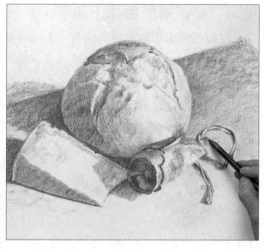

6．重复阴影线的过程，加深干酪暗面的调子。用你的手指按住面包的曲线部，用笔加深面包和木板边缘的调子。这样可以在上调子的过程中保持面包的曲线边缘，而且不必在边缘处多画出一条刺目的线（上调子的过程中你的手指要沿着面包的曲线移动）。

7．完成腊肠包装和细绳上的细节。最后，用 4B 铅笔做出绳子投在木板上的小阴影。这样我们就可以看出绳子弯成的环与木板之间的关系。

完成图

这幅画中用到了许多画明暗调子的技巧，包括用铅笔或石墨棒的边做出的木板和干酪上的松散潦草的调子，以及面包暗部最深处细致的阴影线。干酪楔亮部和暗部调子的对比非常明显，而圆形物体（面包和腊肠）上面调子的明暗是逐渐变化的，这些变化被捕捉到，然后刻画出来，使物体呈现有力的三维效果。

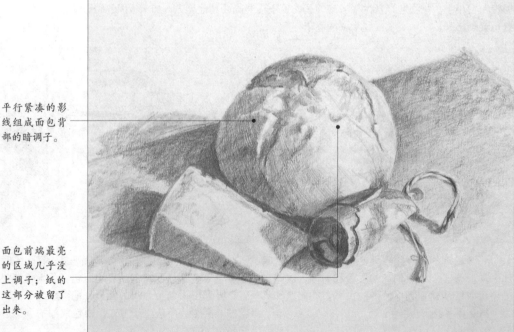

平行紧凑的影线组成面包背部的暗调子。

面包前端最亮的区域几乎没上调子；纸的这部分被留了出来。

透视——纸间 3D

绘画中的一个重要挑战是如何在二维平面上创造出空间的纵深幻像。比如你要画一幅前景为巨石、远处是山脉的风景，怎样画才能使石头看起来近在眼前，而山脉却远在天边呢？

几个世纪以来，人们发明了很多辅助产生画面纵深感的绘画技法。其中一种是纵透视，把最远的物体置于画面最顶端。例如，传统的中国山水画把群山画在上方，山峰下面是被森林所覆盖的斜坡，然后是河流或者湖泊，也许水面上还会有船，位于图的下方。

在西方绘画中，运用调子和空间比例的变化营造出距离感是常用的手法。关于透视技法的专著有很多，但是基本内容相对来说容易掌握。对物体的敏锐观察才是成功的关键。

空气透视

空气或大气透视是利用近处和远处调子的差异来创造纵深感和远景后退的效果。在近处观察的时候，深色的物体或影子的区域调子显得比较强烈。远一点的地方，物体的实际颜色比近处物体深，可它们看上去却没有那么暗。更远的地方，即使是深重的黑也哑然失色；从远处看去，它们似乎沾染了苍白的微微泛蓝的色调。这种过滤效应是由大气中的灰尘、微粒、水气和其他污染物质造成的，它们微小的粒子使空气变得模糊，也给远处的景物罩上了一层薄雾。这种技法被广泛地应用于西方的艺术作品中。

距离导致的色调差异

观察下图调子的差别，看它如何有效地创造出画面的深度。顺着海岸望去，最近处靠岸的船，它们的调子最深。海滩远一点的地方，距离使浓烈的调子变得柔和。最远的海岸线和大海，调子上淡了许多。

使色调柔和的薄雾

在潮湿多雾的天气里，或者由于天气炎热，湿气蒸腾成雾气，远处的景物会变得柔和，或呈现蓝色。这幅景物中带有阴影的树和房子周围的植物，如果是在近处，它们的颜色会显得较为鲜明，远一点的地方调子会柔和一些，在最远处的时候会隐约显得苍白。调子的变化是细微的，但是在体现距离感方面却又是重要的。

纵透视

在日本画家安藤广重的《冬：隅田川上的景色》这幅素描中，纵深感的幻像通过纵透视体现了出来。这种方法把最远处的景物放在画的最上方。船夫站在激流中的木筏上，位于整幅图的下方，使人们产生他就在面前的印象。距离比较近的树木在图中稍高一些的位置，上面是最远处的山，产生了很好的后退的效果。

建议

如果使用色彩的话，你还需要考虑到色彩的温度。

远处的物体看起来比近处的物体更"冷"，调子上偏蓝。

接近地平线那部分的天空显得更苍白一些。

画面的前景加入物体的肌理，例如，画面前方长而尖的草，视者会认为带有这种肌理的区域近在眼前。

线性透视

离你越远的物体看起来越小。你可以用这种效果在画面中创造出距离的幻像。

在画面中所有后退的平面平行排列，会产生线性透视或一点透视。为了观察到这种现象，你可以站在大街中央朝远处望去。你会发现道路两旁位于视平线之上的水平面会随着街道的延伸向下倾斜，但它实际上并没有变低；位于视平线之下的水平线条看起来似乎上移了一些，而实际上这些面仍然是水平的。这些平行线条在向后延伸的同时产生会聚的现象。如果想让观众相信画面中的道路是向远方延伸的，就必须运用到这些视觉上的幻象。

给水平的面确定正确的倾角，要在纸上找到一点透视中假想的一点，通常叫作消失点。普通身高的人站在平地上向前方望去，看到的地平线大约在五千米之外。画透视图的时候，画出与视平线高度一致的假想中的地平线，然后在地平线上标出消失点——如果把所有的水平线向后延长到地平线那么远，它们会相交在这个消失点。小心地按照这些估测好的线来画，可以表现出后退的效果。注意这项规则只对水平的元素有效，垂直线还是竖直的。

一点透视的街景

这幅场景中，视平线之上的所有水平的元素（例如屋顶的线和窗户的上下沿）似乎都朝着消失点向下倾斜，视平线之下的面却向上倾斜——但实际上，这些面还是和马路水平的。如果这些房子都用等距离的面表示（就是说屋顶和马路的线条不向消失点倾斜），那么在视者看来马路两旁的房屋将不是平行的。

屋顶和窗子是在视平线之上的，随着街道的延伸，它们看起来向下倾斜。

人行道是在视平线之下的，因此随着街道的延伸，它们看起来向上倾斜。

77

单点透视的正确角度

这里，单点透视被用于定位建筑物的线条并表现出距离。远处的人画得比近处的人小。在这条路的尽头，出现另一条与画面正中的街相会的街道；第二条街道与画面平行，没有消失点。如果第二条街道两旁新古典主义风格的建筑可见的话，这些建筑水平的平面延伸将相交于画面正中街道上的消失点。如果图中还有更多的与中间的这条街道成正确角度的街道出现，逐渐变小的房屋和更加缓和的调子也会告知视者它们身处远方。

这条道路与画面平行，因此它没有消失点。

垂直的元素仍然是垂直的：只有水平的线相汇于假想的消失点。

单点透视与更大的结构在此处相结合。

创造出戏剧化的效果

当单点透视与平行于画面的较大结构同时出现的时候，画面会达到一种动态的结构。左图中，画面的设计着意于左翼的砖木门房与庭院深处的半木制建筑的结合处。庭院背景呈正方形，左翼门房倾斜的线条（单点透视中的线条）把视者的视线引向画面的深处。与之类似的，院子地砖的线条也以单点透视画出，帮助引导我们的视线到院落的尽头。

两点透视

　　如果结构环境中没有包含一个以上的消失点，很难出现有趣的构图。一旦你尝试并理解了单点透视，你很快会发现多面的建筑，或者那些立面不完全同在一个平行面上的建筑，还有更多令人兴奋的设计方式。在单点透视中，物体的外观体积和物体之间的空间距离等量缩小。两点和多点透视中也奉行同样的规则，但是不同的视觉途径会使物体看上去透视缩短或者在不同的斜角上看，画面上的物体会呈现不等量的缩小。

　　在两点或多点透视的构图中，不是所有的消失点都会在画面内出现。要把握好这些点，你需要先画一幅小的草图，把它附在大的画面上仔细研究物体向消失点缩减的角度。然后把你得到的正确的角度移植到最终要完成的画面上。

在同一场景中的多个消失点

当你沿切线角度观察一栋建筑的时候，会用到多点透视。这个时候建筑表面的不同水平面延伸交汇成不同的消失点。在本图的例子中，两个消失点都越出了画幅的界限；面向护城河的这个面急剧缩减，在画面的不远处形成一个消失点，但是前面可以看到桥的这面墙与画面的倾角不是很大，它的消失点远在画面的左边界之外。

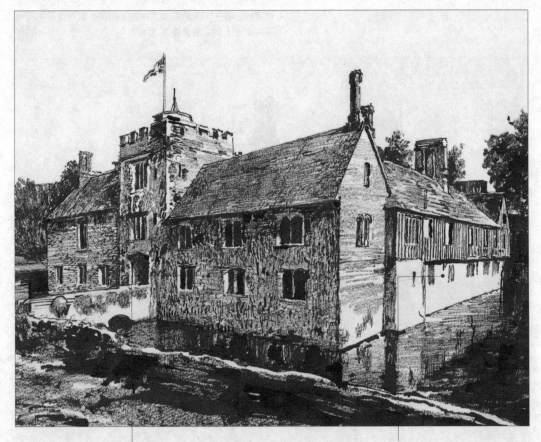

建筑这一侧的平面与画面的倾角很小，所以平面上的水平线平缓地向消失点集中；消失点本身在离画面很远的地方。

建筑的这个面向远方缩减；面上水平线向消失点的方向急剧后退，但是消失点还是落在了画面之外。

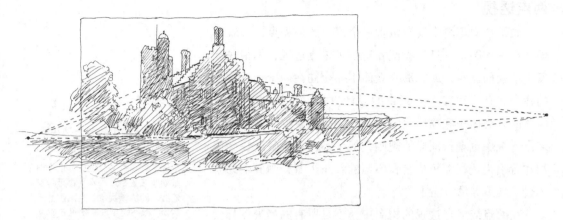

测定消失点的草图（上图）

上方画出的是水平面向消失点延伸的图解，这些消失点本身不在画面之中。物体的面与画面所成的角度越大，消失点越近；与画面成角越小，消失点越远。只有几乎与画面成直角的那些面，它们的消失点才有可能落在画面空间之内。

物体两旁的不同消失点（下图）

为了画出下方所示的图，画家选择了一个可以让她观察到建筑物两侧的视点。与选择画建筑物的扁平的正面图相比，这种视点的选择可以使画面更具动态感，画出的图像更具趣味性。注意观察屋顶上的原本位于视平线之上的外沿是如何向两旁倾斜的，还有原本在视平线之下的墙是如何上升的。这两种现象与前面几页单点透视中所讲到的是相同的。唯一不同的是本页中建筑的两个面消失在不同的消失点上（如上图素描）。

多点透视

当图画中出现的水平面不是全部消失在同一个消失点，这个时候可以用多点透视。在建筑绘图中，如果几个建筑物与画面所成的角度不同，这种情况就会发生。如果一个大型建筑物，比如说一栋乡村住宅，配有侧楼或者外屋，并且它们与主楼的角度不同，这些不同的平面也会延伸到不同的消失点。但是，这些透视技法的条条框框很容易令你深陷其中，以至于让你无法对全景进行把握。虽然你可以选择去探测每一条通向它的消失点的水平线，但是你很可能因此画出一幅既无透气感又让人看起来很费力的作品。你可以把它当成是一种技巧练习，而不是你面对物体时自发的反应。一旦你掌握了基本的透视原理，就要学会相信自己的观察能力。拿出一支铅笔估算一下每条水平线向它的消失点后退的角度。现在测量画中不同物体间的距离，要抛弃所有对于画面中物体大小的预想。

检查，然后再次检查

细致的观察与测量，是解决如上图般复杂的多点透视对象的唯一途径。这是一幅俯视的画面：前景中房屋屋顶的水平线呈现向消失点方向的内聚合，那些在道路远侧的建筑看起来却是向上倾斜的。我们还需要注意，画面中包含的那些与主要房屋成不同角度的建筑物，它们是如何给整个画面增加生气的，它们不仅创造了画面的深邃感，还帮助画家把观众的视线引向画面中最核心的地方。

缩短的人物

人物画中经常需要透视缩短的表现，因为人的头部、躯干和四肢很少在人物画中同时出现，当然，除非你要画简单的站姿。我们要注意，当我们站在切线的角度观察物体的时候，物体所有长的元素都会出现长度缩减或者被压缩的现象，然而物体的宽度却几乎没有受到影响。用极端的缩短方式，你可以看见一些重叠，例如，从上方观察一个缩短的头部，你会发现下颚和鼻子重叠在一起。最开始的时候你会发现，在你的主体周围浅浅地画一些盒子或者管子的透视，然后找到不同的消失点，就像画建筑作品中采用的方法，对你的画面很有帮助。

透视缩短

 在画透视作品的时候还要考虑到收缩现象。透视缩短这一术语用来形容沿着物体的切线方向观察的时候看到的现象——物体的长似乎缩短了，但物体的宽却没有什么改变。从缩短的视点观察，原本很长的跨度好像被削减了很多。例如，我们在刚刚超过对象头部的视点观察这个高个子的人，他的腿部和躯干只占据了很小一部分垂直空间，但是他的肩部和手臂相对较宽。不同程度的透视缩短现象多出现在多点透视的风景画中，特别是景物位于不同水平线上的风景作品中。

从相对高一点的视平线看去，与腿部相比，模特的躯干被缩短了。

从这个角度看，模特的右肩似乎比左肩宽得多——当然，它们实际上是相同大小的。

透视中的曲线形状

　　观察者的视平线的高度决定了观察者与地平线，以及地平线上消失点的距离。它是我们眼中可以看到的陆地或海洋的边界，由于地球有弧度，在这条线以后的点以及无限延续的表面我们是看不到的。在平坦的陆地上我们可以看见很远一段距离，站在高处，例如山顶，我们的视野会更加开阔。从飞机上鸟瞰地面，我们可以看到地平线之前的，更加广袤的大地。

　　视平线也决定了我们眼中圆形物体的样子。从上面看，它们是百分之百的圆。当你把视线放低，同样的圆形物体变成椭圆，因为它的纵向距离被缩短，这个物体纵向的直径长度比横向的宽度短。你的视线越低，椭圆看起来越扁，但是椭圆的几个顶点还是曲线形的。这是因为圆形的物体不可能有角状的边缘，所以不管转弯的地方有多窄，它始终是弧线。只有当视线降低到圆形物体侧面像的视平线高度，才能看见物体扁平的面和在边缘上的角。在桌上放一个杯子，从不同的高度观察它，把上面的实验亲身体验一下：首先用站立的姿势观察，你的头要在物体的正上方，这时杯口呈一个圆；然后坐在桌子旁边，杯口变成椭圆；最后蹲在地上，使你的视平线与杯子的顶部在同一个高度。

　　在实际空间中的高大圆形结构，当视平线与其高度相同时，物体显得扁平；当视平线处于物体上方或下方的时候，物体的曲线变得明显。城堡、灯塔和带有圆形塔楼的建筑向我们展示着如上所述的观察：当我们站在地面上观察这些建筑的时候，它们的底部看起来是平的，我们视平线以上的楼层随着高度的增加，弯曲的弧度也变得越来越大。我们头脑中那些已有的知识经常会削弱我们的观察，所以在我们从上方观察较小的圆形物体时，一定要警惕把它的底部画成扁平的倾向，因为从较高的观测点观察物体的时候，其底部应该显示出相较于顶部更大的弧度。

酒杯中的圆形透视

如果物体是透明的，并且透视中的椭圆形都是可见的，这种圆形结构的透视图就比较容易观察。空杯子是一个绝好的例子，如果杯子、盘子或花瓶中装有液体，这些液体也要分别符合在液体表面高度的椭圆的长与宽。要记住，任何物体，例如花的茎，透过有弧度的玻璃来看都会发生扭曲，我们只需把我们看到的东西如实地画出来。

透视中巨大的圆形结构

同样的规则也适用于大的圆形和圆柱形结构图中：在透视中看它们是椭圆形的。这些椭圆有多圆或者有多扁，取决于你的观察点或者视平线。如下图中所示的大型建筑中，对象的不同部分会呈现不同的椭圆形，因为有些部分是在你的视平线之上，而另一些部分是在你的视平线之下。这里，城堡的圆形塔在水平线的部分看起来几乎是平的；塔的根部是很浅的椭圆。从城壕往上看去，圆塔的锯齿形墙是最弯曲的部位，中间的石砌部分显示出在高度上升的同时建筑的弧度也不断变大。城墙和塔中间的所有水平的面，它们的消失点都落在左侧画面空间以外的地方。

建议

大家在画椭圆时很容易犯的一个错误是把椭圆的顶点部分画尖。

为了避免这种错误，在最后封闭椭圆顶点部分的时候轻轻地画（或者至少想象出）一个正方形。

为了找到正方形的中心，连接它的顶点画出对角线；正方形左右两半部分的面积是不一致的，因为透视规律，正方形中的水平线将在假想的消失点中汇合。

穿过正方形的中心分别画一条水平的线和一条垂直的线，与方形的 4 个边相交成 4 个中点。

最后完成椭圆。利用交叉点，精确地画出椭圆的曲线。

塔的顶部在观察点之上，椭圆的弧线看起来更加明显。

塔的底部，其高度只是略低于观察点，所以看起来弧度很浅。

嘿，你已走上绘画之路了

虽然到目前为止，你所做的练习并不是全部的绘画练习，却已经涵盖了绘画的基本要素。

观察轮廓：如何观察得仔细、观察得缓慢，并能把物体的轮廓准确地画到纸上。

互补空间：这个概念是为了加深你对物体内部空间形状的理解，并将三维立体物体转化成二维绘画作品。

比例关系：研究比例关系能慢慢让你的左脑融入绘画之中，发挥它确定线条和形状之间关系的作用，并且左脑还能帮助你将线条合理地安排到纸上。

如果你在画画过程中能够注意到上面几个概念并加以应用，甚至还可以找到全新的途径来使用它们，那么恭喜你，你已经是一位拥有创造力的绘画初学者啦。

这就像学习开车一样：即使你知道油门、刹车、方向盘、转向灯在哪，它们各起到什么作用，并且对交通规则也了然于胸，但还是有许多驾驶的知识需要你学习、实践。同样，本书也不可能涵盖所有的绘画知识，其余的需要你自己在绘画的过程中去体验、去寻找、去学习。如果你能找一些介绍光影和色彩理论的书籍来看的话，对你绘画水平的提高将大有裨益。在本书后面的章节里，会介绍一下这几个方面的经验。你刚刚学到的这些技巧——观察、比例、互补空间等等——需要你在今后的数年中悉心练习。但是不要总想着找时间专门用来绘画，让我们就从现在开始。用这些技巧来仔细观察你的日常生活，如此可以唤醒你的创造力，从而站在全新的角度来理解你身边的世界。

比例

轮廓

面积

沉着

互补空间

保持速度

减速

从现在开始，你要不停画。

你每完成一幅作品，自己都会因之发生某种程度的改变。有些画在你下笔的时候就觉得十分顺利流畅，画完后肯定是自己出色的作品之一，你会迫不及待地想要把它们装裱好挂在客厅的墙上；而有些作品则成为败笔，打击了你的信心，会被扔到垃圾箱里。

但是没有关系。

必须教会你绘画中非常重要的一点，那就是：

每一幅画都有可取之处，一无是处的画是不存在的。

每一次落笔都是经验的累积，画得越多你得到的经验也越多。实际上你从顺利完成的作品中能学到的东西很少，而从失败的作品中总结出的经验、学到的东西就要多得多。所以不用太在意你笔下的画是不是达到了你的期望，把你的完美主义扔到一边吧。冒一点可能画不好的风险，坚持用尽可能多的时间来绘画，这样你一定能够获得成长。

现在，应该有两件事能让你很开心：绘画的自由和绘画的"安全"。而你已经在绘画之路上沿着正确的方向前进，这才是最重要的。所谓绘画的"安全"，是指即使一幅画再糟糕，也不会对你造成任何实际的伤害。它不像锋利的金属或是碎玻璃片，会给你的肉体造成伤害。一幅无比糟糕的画，也只不过是几滴墨水和一张画纸的组合，你肯定能战胜它的。胜利的阳光大道就在你的眼前伸展到远方，让我们出发吧。

观察面包

绘画即观察，观察即绘画。能观察到，就能画出来。问题是：你会观察吗？

让我们来试试。其实观察也可以说是一种语言，你眼中的一条狗、一棵树、一辆车、一个人，你会给每种东西都加上一个标签，以便记忆、理解。《圣经·创世记》中写道，上帝让亚当给每种动物取名，这名字就是标签。这些标签使人们进行复杂的抽象思维成为可能。但是随之而来的后果就是我们过分依赖这些标签，让"看"代替了"观察"，从而忽略了事物的真正模样。我们聊天的时候提到的只是"树"，而不是"榆树"，更不会说"一棵高12.5米、有10年树龄的榆树。它的树干东侧缺少了一块拳头大小的树皮，露出里面银白色的组织。这棵树一共有37437片树叶，有些叶子是深黄色的，其余的则呈现暗绿色"。我们不可能一直像这样将事物具体化，因为观察这门语言是有限制的。当事物繁多具体到一定程度的时候，这门语言就失效了，因为它无法将真实存在的事物一一命名。

这就是绘画的缘起：你可以专心致志地观察一个事物，你只注意它在某一时刻、某一光线、某一角度下呈现出的独一无二的样子，不把它和其他事物混为一谈。当你开始这样看待事物、观察世界时，你的眼界曾经受到的种种限制就一扫而空了。你抛弃了自己在之前人生中积累而成的固定看法和偏见，站在全新的角度来观察这个世界。这时，时间的流动好像逐渐变慢，直到最后仿佛消失不见。你所能感觉到的全部，就是手中的画笔。你能感觉到笔尖顺着纸的纹路缓缓移动，甚至最后这种感觉也消失。至于自己的画能否称为艺术品、别人会如何对其进行评价、自己绘画的手法

是否熟练、绘画的样子是否笨拙等各种想法再也不会出现在你的头脑中。你也不再去想工作、生活、日常琐事和痛苦不满等负面情绪。整个世界只剩下你自己、手中的笔、笔下的纸和绘画的对象。

随着你的观察愈加细致和深入，你会发现自己从中得到的乐趣也逐渐增加。你观察物体的轮廓、材质、阴影，并把它们一一画下来。

桔子、树木、人物……眼睛看到什么你就画什么。画下的线条就是你的探险之旅，带着你翻山越岭，带着你走进光明或黑暗，带给你惊喜和失落。而最终，这场旅行会将你带回原点，你重新感受到笔落在纸上，消失的世界一点一点地还原。你所有的感觉都回来了，并且更加敏锐、更加灵活，全部焕然一新，仿佛重生一般。

而留在纸面上的，就是这次旅行的地图。它像是一份纪念品，和你眼中所见一样清晰明了。你可以随意按自己的心愿处理这幅画：你可以把它装裱起来挂在客厅里，也可以把它明码标价进行出售。这都不要紧，因为旅行中的一点一滴，早已深深地印入你的脑海中。

下面会做一些色彩和质地的基础练习，来帮你丰富你的画作，生动你的回忆。

第五章

色彩与技法的魔术

调和彩色铅笔的色彩

与蜡笔不同，彩色铅笔不能进行物理混色。在使用中，每一种颜色都保持着它的完整性，所以这种色彩混合只能在人的眼中进行，也就是光学混合。

这种混合可采取多种方式，在同一幅图像中也可综合使用多种技法。方式之一是把颜色进行层涂——在涂好的颜色上覆盖另一层颜色，感觉很像薄薄的水彩色或者釉面。使用薄涂层的原因在于彩色铅笔中含有蜡的成分，可以覆盖纸的表面，并且使上面涂层的建立变得困难。可以在浅颜色上覆盖深色，也可以在深颜色上涂浅颜色，最后的效果和混合后的颜色取决于哪一种颜色是后被涂上去的。

我们也可以用一系列的交叉阴影线涂色。交叉阴影线是不同的平行线成一定角度的交叉。颜色与纸张直接接触的地方仍然是明亮的；与另一种颜色重叠的地方，两种颜色出现光学的混合。也可以在纸上随意潦草地涂色，这实际上是前两种技法的结合。

通过增加笔触的密度，我们可以达到加深色彩的目的——把线条画得紧密些或者下笔更重一些。

最后，我们可以采用点彩派画家的技法，用彩色铅笔在纸上戳出一个个的点来进行混色。这种方法是通过这些点的接近度和密度控制色彩的深度和质量的。因为这种技法很费时，所以最好在比较小的画幅中应用。

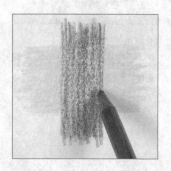

深色覆盖浅色
把蓝色涂在黄色涂层上面，形成深绿色。

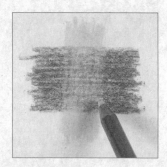

浅色覆盖深色
将黄色覆盖在同一种蓝色上面，产生浅绿色。

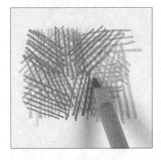

两种颜色的交叉排线

红色的线条交叉地涂在黄色的线条上，在视觉上产生了橙色。

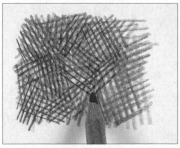

三种颜色的交叉排线

在上图的基础上添加蓝色，整体效果是这一小块图样变成了褐色，但是，我们在混合后的颜色中仍然可以看出三种独立的颜色。

松散潦草的涂写

我们也可以随意潦草地在一种颜色上涂上另一种颜色，从而达到色彩光学的混合。图中用红色覆盖绿色，形成褐色。

丰富的光学混色

因为在这种方法中每一种颜色都保有它的完整性和独立性，混合后的色彩效果比先前单独使用任何一种颜色都要丰富活泼。

练习

为了练习用彩色铅笔混色，我们选择了一个只含有几种颜色的简单物体。这里，画家选用了一个红绿相间的苹果——对于初学者来说这是一个很好的开始，因为颜色和表面肌理都天然地不均匀，所以在画苹果的时候你不必像画其他平滑、均匀的色彩表面那样强调精确。

花充足的时间观察你的物体，找出一种颜色过渡到另一种颜色的地方。最重要的一点是，涂色的时候要松而轻，以便下层的颜色可以透出来，创造出生动有趣的光学混色效果。如果要建立起必要的颜色深度，可以多涂几层薄薄的颜色——这是一个缓慢的过程，但是这种努力是值得的。

材料和工具
★重磅光滑的绘图纸
★ 2B 铅笔
★彩色铅笔：锌铬黄、翠绿、浅朱红、深朱红、深镉黄、生褐、深褐、橄榄绿

对象
苹果上的绿色包括了从右侧非常黄的绿到中间明亮的中度色调的绿。类似地，红色的范围包括了从柔和的一抹微红到位于苹果左侧和顶部的大片大片的红色。

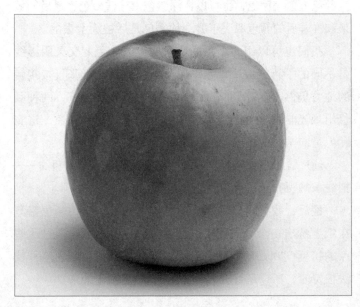

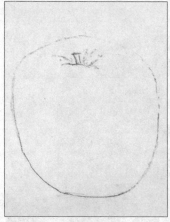

1．用2B铅笔画出苹果的外部轮廓，记住它的基本形状是圆。画出柄，注意观察角度。柄起到中轴的作用，它从顶部开始贯穿整个苹果一直到底部；如果你脑中有这个概念，你会发现正确画出苹果底部的形状变得容易得多。画出柄周围凹陷的部分。

2．用锌铬黄色的铅笔轻轻地涂满整个苹果。这种颜色甚至可以代表最亮的高光。这幅图中如果在纸上留白作为高光，将使画面看起来十分生涩刻板。把在完成图中将是绿色的部分涂上翠绿。顺着物体的结构画出轻轻的笔触。

3．用浅朱红色的铅笔轻轻地在苹果上涂最初的几抹红色。注意苹果本身的质地不是完全的光滑，调子也不是很均匀，所以上色的时候也不必均匀，使在步骤2中画好的一些绿色和黄色的部分透露出来。同样地，你的运笔应依照苹果的结构。

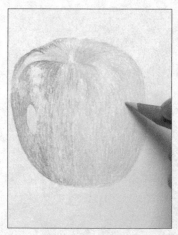

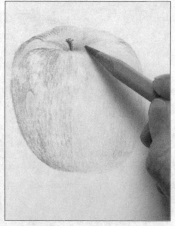

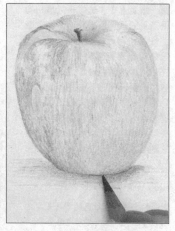

4．在最亮的高光周围，用深朱红色的铅笔加深苹果中的红色部分，注意这种颜色会同下面的锌铬黄混合形成视觉上的橙红色。现在寻找苹果中绿色部分泛黄的区域，用深镉黄色的铅笔描绘出这些部位。

5．现在给柄上色。因为光线的关系，柄的一侧比另外一侧的褐色要深一些，所以交替使用生褐和深褐，生褐用来涂抹颜色较浅的褐色区域，深褐涂在深一些的褐色部位。用橄榄绿色的铅笔，轻轻画出柄周围苹果皮上的凹陷。由于这部分明暗的刻画，所画的苹果开始显现出一些结构和深度。

6．仍然用橄榄绿色的铅笔，画出苹果上较深一些的绿色区域，并作出苹果下面的阴影。阴影起到了把物体固定于某个表面的作用，使物体看起来不再像是悬浮在空气中。苹果中的一些颜色（特别是红色和褐色）会在阴影中有所反映，所以在阴影中轻轻描画出这些颜色，使这幅图给人一种视觉上的延续性。

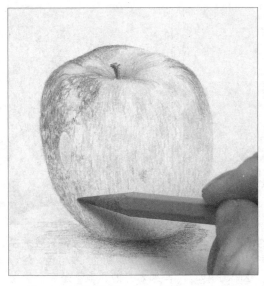

7. 使用与前面相同的颜色——深朱红和橄榄绿，在高光的周围进行刻画，逐渐地建立起颜色的深度。这里要注意苹果的表皮是如何随着一层层色彩的添加，逐渐显出光泽的。

8. 使用与前面同样的颜色和轻轻的铅笔笔触，缓慢而有系统地继续建立色彩的深度。最后使用橄榄绿画出苹果上的黑色斑点，并在画中添加一些肌理。

完成图

第一眼看上去，这似乎只是一幅很简单的画，但是我们要注意画上是如何有效地层层建立颜色，最终绘出富有漂亮肌理的表面，并且把种种颜色融合成一个整体的、没有任何破绽的完整图。彩色铅笔是表现苹果表皮斑点的最理想媒介：它们既可以担当大范围地平涂，也可以胜任细节中点的刻画。

明亮的高光和深红色的苹果表皮之间的对比使苹果看起来光感十足。

薄薄的铅笔痕迹使下层的颜色看得也很清楚。

蜡笔色彩的混合

软蜡笔可以进行物理混合和光学混合，这两种方法在绘画中经常一起使用。用蜡笔在底材上涂抹后，在其表面留下的粉状稀松的颜料可以有多种用途。颜料混合最便利的工具是你的手指，但是你要确保手是干净的，而且不沾有油脂。你的小指是整个手掌温度最低、最干燥的部位，因此也是最好用的部位。如果要进行例如天空这样较大面积的混色，你可以使用手掌的一侧在底材上轻轻地按照弧线形移动。抹布和纸巾也可以起到同样的效果，棉签比较适合处理复杂的部位。但是最理想的工具是擦笔——由碾压的纸浆制成，可以四处移动媒介表面的颜料。这种擦笔容易变脏，但是你可以用砂纸把它擦干净。

硬一点的蜡笔和粉笔也可以用这种方式使用，但是它们的末端可以被削尖，所以你可以像使用铅笔那样任意涂抹或者画交叉阴影线进行颜色的混合。软蜡笔和硬蜡笔都可以轻轻地在一层颜色上覆盖另一层颜色。成功与否取决于在底材上已经涂了多少松散的粉末。你会发现在不同的色层之间喷涂定色剂效果会更好，这样就防止了颜色的相互混合。

油蜡笔也可以用手指来混色，但是效果不如软蜡笔。也可以把一种颜色涂在另一种颜色中间这样简单地进行混合。我们要小心，不要在画面上堆积太多的蜡笔颜料，因为这样会使后面的上色工作变得困难。在油纸或者涂好底料的纸上绘制的油蜡笔画，油蜡笔的颜料可以借用溶剂进行混合，例如石油溶剂油（涂料稀释剂），或者松节油。

手指混合
混合软蜡笔颜料最简单、最方便的工具是你的手指。

用擦笔混色
我们可以用这种纸压制成的笔来混合软蜡笔颜料。因为它的末端很尖，可以在很小的区域内工作。

点彩派的技法
在媒介面上用纯色的点可以完成光学混色，和点彩派画家所采用的技法相同。

层涂法
使用软蜡笔的时候可以在一层颜色上面涂上薄薄的另一层颜色。

双向影线
硬蜡笔可以削出尖，然后通过在不同图层随意涂抹或者用阴影线和交叉阴影线创造出色彩的混合。

压条法
油蜡笔也可以在潦草的线条中进行色彩的混合。

用溶剂进行混合
油蜡笔也可以通过向画面中的颜料加入溶剂，例如石油溶剂油（涂料稀释剂）或者松节油进行色彩的调和。

材料和工具

★粉画纸
★灰色蜡铅笔
★软蜡笔：中灰、深灰、黑、红褐、中绿、
浅灰、中蓝、深褐、浅黄褐色、浅黄色

场景

这是一幅忧郁的却无处不浸透着空气美感的
海景图，预示着暴风即将来临时的云朵似
滚滚巨浪般在头顶翻腾，阳光照在水面上闪
闪发亮。虽然乍看上去，调色板上的颜料似
乎有些单调，但是云朵里和岩石中间竟蕴藏
了如此多变的调子，需要我们细细地涂抹，
细细地融合。我们为这次练习准备了两幅图像，
一幅展示了前景中岩石的细节，另一幅图中有
风暴降临时的天空和波光粼粼的水面。

练习：用软蜡笔画海景

画天空和云是用软蜡笔和木炭等粉状媒介进
行色彩混合的最好的练习：因为在这种作品中精
确的形状并不重要，你可以练习在纸上很随意地
运笔而不必担心没有抓到景物最精确的细节。

这次练习也会帮助你学会如何收放自如。如
果你在颜料中加多了水，颜料会溢满画面并渗透
到纸的内部，最后的作品也会显得扁平而毫无生
气。类似地，如果你把岩石上的色彩过度地混
合，这些石头最后看起来会像是一团团脏兮兮的
泥巴，没有任何调子上的变化。这些岩石应该是
黑色的剪影，能够衬托出海的光芒。

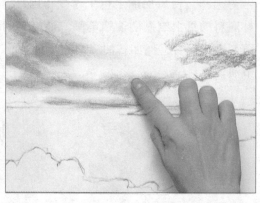

1．用灰色蜡铅笔画出海岬和前景中岩石的轮廓。
画家改变了画面结构使之更具活力：照片中的
水平面位于画面的中心，在这里它的位置下调了
一些。

2．用中度灰色软蜡笔的一侧，填充天空中最暗
的调子，然后用你的手指去擦抹融合。因为云里
面有很多调子的变化，我们可以让云中的一些区
域比其他地方暗一些。

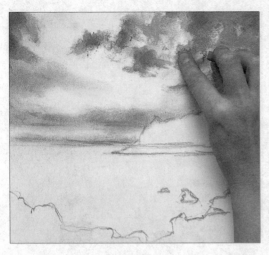

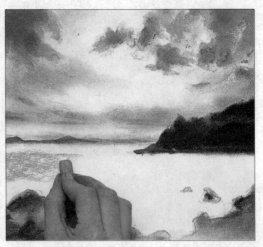

3．在紧靠头顶的云朵中涂上颜色深一些的灰调子。（调子的变化可以帮助我们传达距离的不同，因为越是接近地平线，调子的颜色越浅。）用更多的深灰和黑色建立起云中最暗的区域，像前面那样用手指融合笔触。在云中间留出一些缝隙，让纸的白色透出来，创造出阳光正透过云中的缝隙窥探外部世界的效果。

4．用深红褐色的软蜡笔拟画出海峡，然后用手指把蜡笔的笔触抹得平滑。用同样的深红褐色画前景的岩石，接下来在这两块区域的褐色上面覆盖一层中绿色，用你的手指把颜色部分混合，由此一来，这两种颜色都是可见的。用浅灰色蜡笔的侧面轻柔地沿着水面平涂，把水面上最亮的地方空出来。

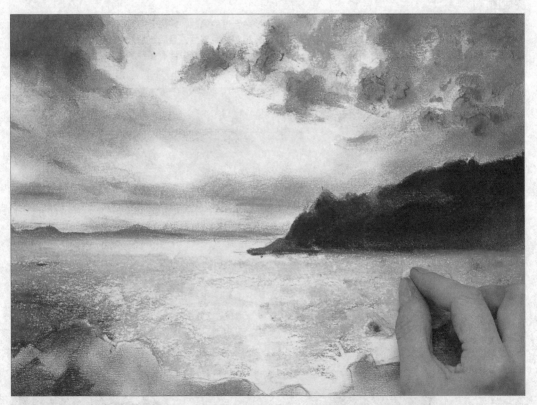

5．在水面上需要加深的地方铺覆一层微暗的中蓝、绿色和黑色的笔触。不要融合得过多，也不要铺得太厚，要让水面呈现颜色的变化，有意地露出一些纸张的白色，给人留下水面上波光粼粼的印象。

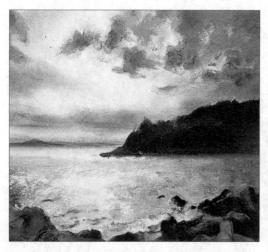

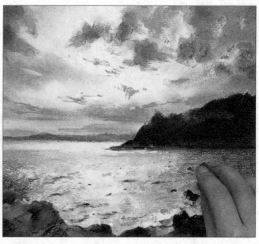

6．现在做出更多的岩石肌理。松散地拟画出最暗部（在岩石的暗面）的红褐色，然后覆盖以深褐和绿，并用你的手指轻轻融合这些颜色。对于岩石较亮的面，我们铺以灰和浅黄褐。岩石的立体感逐渐显现出来了。

7．沿着地平线轻轻画出一条浅黄色的线，然后添加几笔黄色使天空的颜色变暖一些，用你的手指或者干净的布融合笔触。用中灰色的蜡笔的尖端在水面上打出一些小的线段和点，这样海面上就有了微波和浪花，表现出水的运动。

完成图

这幅习作综合运用了多种色彩混合的技巧。天空中那轻柔地融合过的笔触，好似云的旋涡。前景中的岩石的构造和肌理通过层层铺盖多种颜色而完成，这些颜色又各自保有相对的完整性，最后还加入了一些线状的笔触。我们眼前的这幅海景，整体上的感觉是暗淡的蓝和灰，仔细观察后我们发现其中含有多种颜色和不同的调子——光学上的混合色赋予了这幅画面以生命，同时暗示出大海的涌动。

虽然遥远的海岬处看不到多少细节，但一些调子的变化是必不可少的。有了这些调子的变化，它看起来才不会像是一个实心的廓影。通过这些调子的变化，我们也多少了解到了这块陆地的结构。

很重要的一点是不要过度混合水中的笔触，或者完全掩盖掉纸本身的白色。

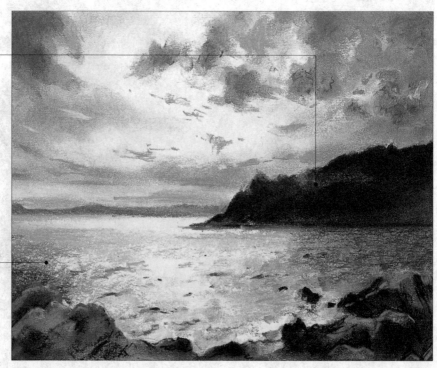

练习：用油蜡笔画静物

在这幅习作中，你可以用两种不同的方式练习油蜡笔的色彩混合——通过手指的融合，也采用层层覆盖的方式，从而达到光学上的混合效果。在这幅画的最后，你将看到如何用少量的溶剂稀释画面中的颜色，从而创造出更柔和的肌理效果。

油蜡笔的色彩范围不如软蜡笔的广，所以你在绘画的时候不是总能得到与对象一致的颜色。不过，与其担心这一点，还不如采取更具装饰性效果的手法。

材料和工具

★ 油画纸

★ 油蜡笔：浅灰、黄、深绿、粉色、紫色、暗红、橙色、翠绿、淡绿、蓝、深蓝

★ 美工刀

★ 平刷

★ 松节油或石油溶剂油（涂料稀释剂）

★ 纸巾

布景

由一个芒果和两个无花果组成的这组静物色彩鲜艳活泼，并包含了有趣的肌理。这些水果被置于白色的背景下，光照使它们在桌子上留下投影。正是这些投影把这组静物"沉"在桌面上，使它们看起来不再像是飘浮在薄薄的空气中。

1．用浅灰色的油蜡笔勾勒出所有水果的轮廓，然后用黄色和绿色画出无花果的外部轮廓，用粉色轻轻地草拟出无花果切面的果肉部分。画出未切开的无花果果皮中紫色的花纹。沿着无花果内部的果肉边缘画一点黄色。在它切开的表面打出暗红色的点，再在它们的周围涂一些橙色。

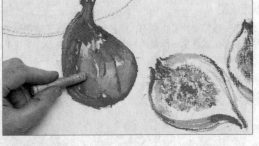

2．在未切开的无花果紫色表皮上涂上翠绿色，亮光的地方涂上点少量的黄色，记得留下一些纸的空白作为高光的部分。在这些颜色的顶部涂浅绿色，仍然留出高光部分。注意这些颜色是如何达到光学混色，以表现出生动的混合效果。

3．用你的指尖轻轻抚平无花果横切面上红色果肉的笔触。

4．在芒果上大致涂一层稀疏的红色，留下一些缝隙透出纸媒介的白色。运笔时增加少许力度，在芒果的上半部分覆盖一层密致的红。虽然芒果的下半部分是绿色的，一些红色仍依稀可见。轻轻地在红色的外部加上这层潦草的深绿，注意不要完全覆盖住下层的红色。这两种颜色混合后出现一种深深的夹杂着淡红的绿色。轻轻地用蓝色填充无花果的投影。

 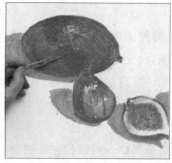

5．在芒果的下半部分涂上更多的深绿，仍然要透出下层的红色以及纸的白色。加一点深蓝，因为一些红的部分颜色如此之深，以至于红得发紫；在中心加一点粉色，以柔化从红到绿的过渡。只是略微混合一下颜色，稍一不留神就容易画成平平的、浑浊的一团颜色，丝毫不见任何一种颜色的活力。

6．用美工刀的尖端或者其他有尖的物品，在果皮上划出一些细细的平行线条，创造出物体表面柔和的粉霜。"画"出的线要紧凑，把握好刀子的角度，不要划破纸面。在切开的无花果上，沿着它的内部边缘，用红色做出小的点和短线作为无花果的饱满的籽，添加更多的肌理。

7．用平刷蘸一些松节油或石油溶剂油，用纸巾擦掉多余的溶剂，小心地在无花果边缘稀释一点黄色的油蜡笔颜料以减少画面的生硬感。

> ### 建议
>
> 每次用笔都要记得在纸巾或者抹布上擦一下，以免弄脏画面。

完成图

这是一幅简单的静物练习，但是作品中显示了运用油蜡笔色彩混合技巧能够产生的不同效果。芒果中视觉上的色彩混合比以往单一地使用物理混合颜料要生动。指尖的融合以及刀子在油蜡笔色彩中的刮画都做出了很可爱的肌理效果。

芒果的表面经过指尖的色彩混合和光学色彩混合，显得非常活泼。

溶剂稀释了颜色，湿笔为水果柔软的果肉做出了平滑的肌理。

水溶性铅笔的色彩调和与晕染

水溶性铅笔画出的线条与非水溶性彩色铅笔的线条完全相同，你可以用完全一样的混色技巧进行涂鸦、做出阴影线或者层涂上釉。唯一不同的地方是当你在线条上加水的时候，这些干燥的色素会溶解开来，变成液体颜料——跟水彩画如出一辙。

水溶性铅笔在干笔使用的时候颜色干净明亮，因为每一种颜色与周围的颜色是分开的。一旦加了水，这些颜色便在物理上互相混合，而色彩会有变脏和浑浊的可能。最好的办法是确保每次只简单地调和两种颜色。

我们要记住，进行加水混合后的画面可以晾干，然后在干燥的画面上还可以画上新的颜色，这些颜色也可以以同样的方式加水进行色彩混合，如此反复，正如用水彩作画一样。

另一种使用水溶性铅笔的方法是先用水把纸打湿，小心不要让锋利的笔尖插入已经软化的纸的纤维把纸面划破。

练习：香蕉

这幅习作中你将用到水溶性铅笔的线性特征画出香蕉的外部轮廓和不同侧面，并且利用它与水溶解的特性，作为一种水彩颜料来使用。

但你在家中练习，绘画对象一定要简单。如果你选择了一组很复杂的静物，有很多颜色，当你在铅笔画中加水的时候，画面很容易变脏。

布景

图中简单的背景与前景中的物体在颜色上形成鲜明对比，有效地衬托出图中的主要对象。亮面与暗面之间调子的变化体现出物体的立体感。

材料和工具
★ HP 水彩纸
★ 水溶性铅笔：赭黄、中绿、中黄、亮黄、深褐、紫
★ 刷子
★ 清水

使用水溶性铅笔

水溶性铅笔和普通铅笔的使用方法完全相同。

添加水

加水后，彩色铅笔画就变成了水彩画。

浑浊的混合色

当心，如果一下子结合了很多的颜色，加水后的混合色会变得很脏。

改变调子

降低调子，可以加水或者用刷子或纸巾提取湿的颜料。

1. 用赭黄色水溶性铅笔勾画出香蕉的轮廓。（这是在整个香蕉中属于中度调子的黄。这些线条在下一阶段画淡彩的时候会被淹没。）除了要画出水果的外部轮廓外，还要显示出它的各个面。

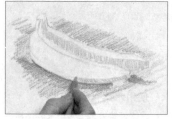

2．用中绿色水溶铅笔勾画出背景，在水果之下的阴影部分增大运笔的力度。在香蕉的暗面涂赭黄色。

3．在香蕉最暗的部位用中黄画出松散的阴影线，留出一些让下层颜色透过的空间。在香蕉的上下各处稀松地铺上一层亮黄。

4．用深褐色水溶性铅笔画出香蕉柄，并在香蕉上点出一些斑点。用更多的中黄加深香蕉中颜色最深的面。

5．用蘸过清水的刷子小心地刷出背景色，注意不要把背景的颜色刷到香蕉上。你可以用和画水彩画同样的方式来处理画面上的颜色。等待晾干（如果你希望它快点干，可以用吹风机加速这一干燥的过程）。

完成图

这幅简单的小习作展示出水溶性铅笔的线条与水彩完美结合的内在潜能。通过控制颜色的数量，保持了画面中各个色彩的清晰度和明亮度。

线性的细节仍然可见。如果你不小心破坏了画面所需要的线条，你可以等画干了以后再画上去。

用水刷过中黄色的阴影线使笔触柔和，暗面的调子变得深了一些。

背景是柔和的水彩色，前景中的香蕉在其衬托下跃然而出。

6．清洗过你的刷子后，用它刷香蕉上的颜色。水不要蘸得太多，否则颜色会蔓延到背景上去。

建议

如果你想在调子上有所变化，记得用纸巾把笔头上的颜色擦干净。

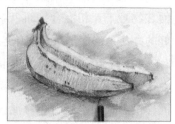

7．趁着纸还是湿的，用深褐色的铅笔加深茎部。还要在香蕉上画一些更重的斑点。铅笔的笔触在潮湿的纸上会有些泛晕，所以画出来的点是一个向四周有些扩散的晕开的小圆圈，而不是一个尖锐的点。在香蕉的最暗处加入一笔紫色，在它的投影中加进更多的紫色。

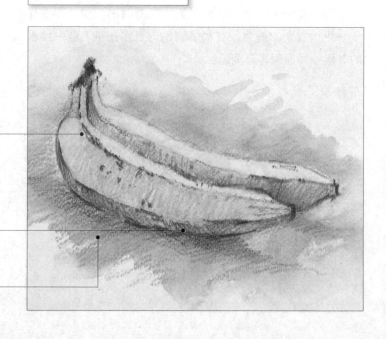

毛笔与色彩

虽然我们总是把毛刷和绘画技巧中的颜色混合联系起来，但实际上它们是具有多方面用途的绘画工具，能够绘制出极其多样而且具有表现力的线条。

在水彩画中使用的软毛刷，是最适于这种绘画作品的工具。你也可以使用中国的毛笔，它们是为书法量身定做的。这些毛笔能够吸取很多墨汁或颜料，所以你可以不必经常停下手中的工作重新蘸墨汁。由于它们的尖端可以收得很细，所以你可以随意地改变线条的宽度。中国毛笔和水彩用刷的毛都很灵活，使得它们可以很自如地改变线条的方向；使用刷子画弧线的时候，你不必担心转弯处会像钢笔或铅笔那样留下颤抖的痕迹，你会得到一个很圆滑的弧。尝试着用不同种类的刷子，比较它们书写出的线条的区别。

除此之外，也要练习握笔的方式。如果你的手握在它的金属环或者金属环附近的位置（把笔毛固定在笔杆上的金属），控笔会比较容易。如果你正在做小而短的笔触，这个位置比较理想，但由于你主要是用手指来控制毛笔，能够移动的距离有限，所以长一点的线条会显得发紧且吃力。在笔杆向下的 1/2 处或者更接近笔杆末端的部位握笔，这样你可以通过手腕的运动书写出长长的大弧度的一笔，得到如水般流畅的线条。同样地，试着使用笔刷的笔中和笔尖，比较一下做出的线条有什么不同。

墨汁和颜料都可以用于毛笔画。永固墨水的特性使它干燥后遇水不会扩散，而水溶性墨水遇水扩散后所产生的模糊效果本身也很有吸引力，这就看你的选择了。树胶水彩画颜料、水彩颜料或者丙烯酸树脂颜料（这些都是水溶性颜料）都很适用。

实际上你可以在任何一种底材上创作毛笔作品——纸、木板或者画布。如果你用普通的绘图纸，应该选择一种比较重的型号，这样才不至于被潮湿的墨汁或者颜料浸透。但是，与淡彩画不同，没有必要事先绷紧所选用的绘画媒介。我们不是要用水或者颜料来淹它，纸或者画布也没有那么容易就变皱。

毛笔画的一个重大缺憾是，一旦你不小心画错了，改起来可不像铅笔画那么容易。基于这种原因，我们最好先用铅笔轻轻地把大致的稿子画出来，除非你有充分的经验和自信能够一次就成功。

点和短线条

把笔垂直于纸上，以笔尖接触纸面。

短波浪线

为了更好地控笔，可以选择握住笔的金属箍；简单地轻轻移动手指就可以改变运笔的方向。

细细的曲线

画细的、较短的线的时候，手握在金属箍的位置，这样控笔较为容易。只用笔尖接触纸面。

末梢渐变的短线

一笔接近末了，把笔抬起，完成尾部的时候只以笔尖轻抵纸面。

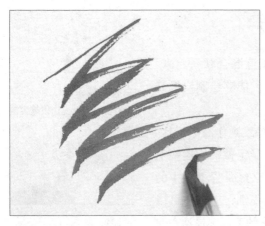

宽度变动的线

轻压笔刷侧面的笔毛于纸面，画出宽的线条；做向上挑的笔迹时，稍稍抬起笔，使只有笔尖的部分接触纸面，画出来的线条很细。

宽笔触

手的位置向上移动一些，横压笔杆，使笔毛的整个长都与纸面接触，横向平涂。

练习：罂粟

这些花是创作毛笔作品中的绝佳对象。盛放的花朵有着微微松散的打着褶儿的边，花茎也扭曲多变，让你有很多发挥的余地，可以创造出很多富有表现力的线条。你可用细细的笔尖概括出茎，当然不可能、也不适合一笔就完成，再快速地以笔尖轻轻扫过几笔，表现出茎的肌理。画叶子的时候你有机会用到不同宽度的长而尖的线，并用笔尖画出叶脉。

材料和工具
★预先绷好的水彩纸
★2B 铅笔
★水彩颜料：镉红、橄榄绿、象牙黑、群青
★笔刷

场景
新鲜的罂粟容易枯萎，为了这次练习，我们使用了人造罂粟。我们还简化了图的构成，只画一朵完全开的花、一枝含苞待放的花蕾和几片叶子。这将是一个很整齐的画面，我们可以充分欣赏到花的外形。

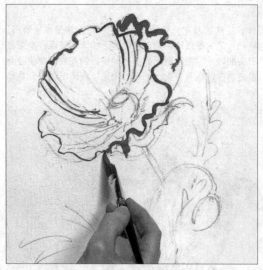

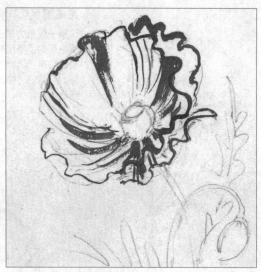

1．用铅笔轻轻画出草图。如果你很熟练，也可以略掉这一步，用笔刷和颜料直接画出头状花序——最开始的时候，一定要保证基本形状是正确的。用中型的画笔和镉红的水彩颜料勾勒出花序大致的形状。

2．画出花瓣上的主要条纹。花序包含了几片互相交叠的花瓣。画出厚的笔触强调花瓣叠加的部分，不要只用笔尖画，应该用画笔的侧部来达到这一效果。

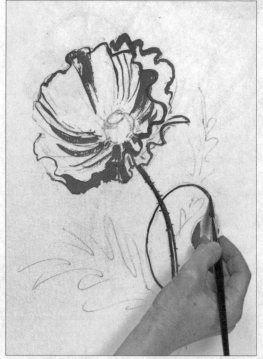

3．在清水中把画笔涮干净。用橄榄绿色的颜料和画笔笔尖画出茎部。向侧边轻拂笔尖，画出茎上细小的绒毛。要想使绿色变得浅些就多加些水。

4．用橄榄绿色画出罂粟花苞和盛开花朵的中心以及叶子的轮廓。用同步骤3相同的方式画出花蕾的茎，沿着茎画一些细小的绒毛来创造一种不同的质地感。

5. 完成叶子的轮廓，画出横贯最大一片叶子的中心叶脉。

6. 用象牙黑和群青混合出一种深的蓝黑色（单独的黑色看起来有些"死"）。用笔的尖端画出花心四周的花蕊。少蘸一些墨，以防颜色在画面中扩散。

完成图

这是一幅有力的画作，这些线条充分概括出罂粟的特征，真是惟妙惟肖。画中用到了不同的笔触：笔尖细致地轻拂创造出茎上细致的绒毛，宽度多变的线条书写出长而尖的叶子，宽笔触画出了互相搭接的花瓣。即使在画面的很多地方留出空白，在这幅画中给出的细节也足以表现出花的形状和质地。

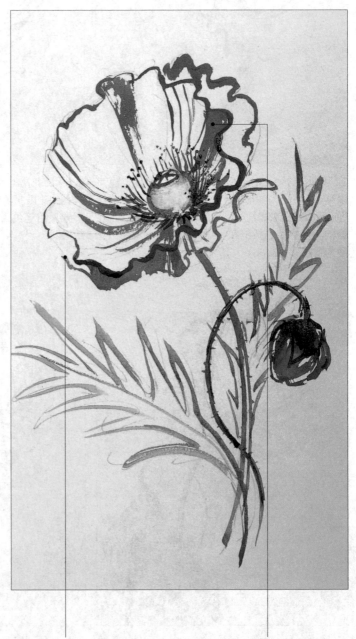

笔尖下细腻的、流水般的线条刻画出花瓣边缘动人的褶皱。

利用画笔的侧面做出的宽笔触，暗示出这个大花序中的花瓣互相叠加的方式。

线条和淡彩结合的魔力

把钢笔画与水彩或稀释墨水相结合的绘画技法叫作线条和淡彩。钢笔在例如建筑图等线条画创作中使用比较频繁，使用钢笔作画会在画面中产生机械呆板的感觉。这种感觉在不能调节线条宽度的工业绘图钢笔绘画中尤为强烈。线条淡彩的优势在于用蘸过清水的画笔在水溶性墨水上刷过后使线条溶解，或者使用稀释墨水或水彩颜料在永久性墨水的线条上作画，最终柔化整体效果，并且创造出与刚性钢笔线条形成鲜明对比的调子。

这种画法的关键在于绘制线条的时候不要过于详细。好的线条淡彩作品会让观众推断出你要表达的大部分东西。有选择地挑出你作品中的中心细节——这是一个无论在什么样的绘画媒介中进行创作都可以用到的好方法。

要思考你想要创作出的线条是什么样的，然后相应地选择钢笔。工业绘图用笔的线条规则而均衡，但是对于某些人来说这些线条过于规则而显得古板。蘸水钢笔绘制出的线条活泼，你可以把笔转到另一面用笔尖反面扁平的部分画画，这样线条的宽度就改变了。蘸水笔的缺点是你要不时地停下来蘸墨水。许多画家喜欢使用所谓的速写笔，这种笔带有能装一定量墨水的笔芯。

最后你要选择使用耐水的还是水溶性的墨水。耐水性墨水干了以后，就像它的名字所暗示的，在上面刷水也不会扩散。如果使用水溶性墨水，用笔刷蘸水在上面涂抹后，原有的笔迹会溶解形成一定范围的调子。当然，你也可以在同一幅画中同时使用两种类型的墨水，但前提是你要事先计划好哪片区域是要用水混合的，以及哪些地方是要保留线条等这些细节的。

涂刷耐水性墨水

当你用清水涂抹耐水性墨水的时候，线条保持不变，整个画面的品质也没有任何的变化。

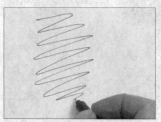

1．用永固墨水随意画一些线，等它变干。

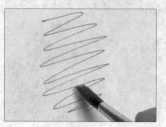

2．用清水涂刷这些线。线条保持不变。

涂刷水溶性墨水

当你用清水涂抹水溶性墨水的时候，所有的笔迹会溶解形成一定范围的调子。

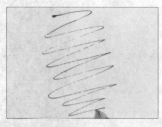

1．先用水溶性墨水随意画一些线，然后等它干燥。

2．用清水涂刷这些线。水会使墨水溶解，出现一片暗淡的调子。

制造深色调子

制造一块深一些的调子，把线条画得密一些，在纸上留下更多的墨水即可。

1．在纸上画出交叉线，线条应画得密一些，应用更多的水溶性墨水。

2．用清水涂刷这些线。就像前面一样，水会使墨水溶解。但是因为线条画得紧密，纸上有更多的墨水，所以调子的颜色会深一些。

练习：在一幅作品中综合使用永固墨水和水溶性墨水

这幅习作使用永固墨水作出锻铁的大门和一些植物的细节，用清水覆盖水溶性墨水作出植物和砌砖中的调子。

你需要在铅笔初稿上投入很多精力，确保你已经得到了景物中旋涡形装饰的细节，并且图中物体的比例正确。在完成了精确的铅笔稿的基础上才可以画墨水线。在你最终的作品中大门右侧很多部分会在植物的掩映下变得模糊，但是优秀的底稿会保证画中景物结构的精确和大门的对称。

材料和工具

★重磅绘图纸
★HB 铅笔
★装有永固黑墨水的工业绘图笔
★装有水溶性黑墨水的速写笔
★毛笔

场景

图中为 19 世纪晚期锻铁的大门，其中有一部分被草木所遮盖，因此难以看清错综的细节。在一幅作品中，你可以减弱一部分元素，突出强调你想要引起大家注意的部分。

1．用一支 HB 铅笔绘出景物的草图，用单线画出大门的栏杆，要保证位置和比例都正确。一旦正确地完成了这一步，用铅笔对门重新进行润色和修改，把栏杆的单线改成双线。植物这种稀松的感觉刚刚好，同样，你无需刻意地去画每一块砖。

2．使用永固黑色墨水重新雕琢一下大门上你想要的细节，砖也要用永固墨水来画。

建议

从上至下或从左到右的顺序可以防止弄脏你画过的地方。

3．继续步骤 2 的工作，用永固黑色墨水潦草地画出生长在铁门下方的草丛。然后换成水溶性墨水画出挂在大门上的植物卷须。进一步润色植物，确定出门的哪些地方会被植物的叶所遮盖，这些地方不必使用永固墨水。

4．继续画植物和门前的草丛，抓住大概的长势即可，无需放入太多细节。前景中要综合使用永固墨水和水溶性墨水。

5．用水溶性墨水轻轻画出右侧砖墙的左侧阴影，显示出光照的方向。用阴影线做出背景中植物的最暗部，这些植物初步显现出一些结构。

6．以同样的方式用阴影线画出前景中门前植物的最暗部。擦掉铅笔的痕迹。使用永固墨水填充锻造的大门上的蔓叶花样，使门从背景中凸现出来。

7. 得益于前面几个阶段所做的稀松的阴影线，这幅画看起来已经初具立体感了。后退一点观察，哪些地方需要用阴影线加深一些。

8. 用画笔蘸一些清水，轻轻地且快速地刷过门后面的植物区域，留出一些地方不要动。水溶性墨水会溶解，创造出调子的区域与门的线条形成很好的对比。

9. 在前景的草丛上重复相同的过程，轻柔地横向刷一些湿墨水于石砖墙上，减少它的突兀感。如果必要的话，用钢笔和一次性干墨水绘出植物的一些部分，建立起更多的肌理，加深一下调子的感觉。

完成图

如果这幅作品只是单纯的钢笔画，一定会显得很干涩。由于植物与铁门调子上的相近，图像上不同部分之间的区分原本也会很困难。用清水小心地刷过事先选好的用水溶性墨水画的区域，使整个图像变得柔和，也使画中的焦点——大门，清晰地凸现出来。虽然整幅画中都在使用黑色的墨水，通过变化阴影线条的密集度创造出变化的调子，同时通过适当地回顾一些区域来增加画中的细节。

作为大门背景的植物没有用细节明确画出，而是通过间接的暗示表现出来。

用永固黑色墨水画出大门的部分；即使有水不小心溅到这些区域，线条也不会变花。

加深了前景中植物的调子，对以水润湿的区域加以勾绘，增加图中植物的肌理效果。

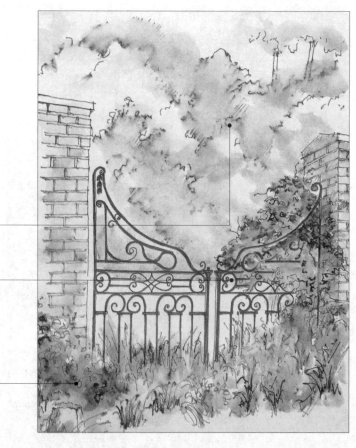

遮盖技法

　　虽然遮盖技法常用于流体颜料的着色中，但是在使用干性颜料的绘画中，这种技法也有不俗的用途。传统上使用遮盖是为了防止着色时把颜料涂到本不该涂的地方。在绘画中我们也可以使用这种办法。

　　遮盖技法在绘画中主要用于创造有趣的边缘，而这种边缘用其他方式是难以达到的。这种遮盖法可用于一切绘画中。

　　有很多种材料可以被用作遮盖蒙板，也许最常用的是遮蔽胶带，可以裁剪成需要的形状。要注意的是，软面的纸很容易被撕坏，所以取下胶带的时候要小心。在已经使用粉状媒介（如蜡条和炭笔）的区域中很难再去覆盖遮蔽胶带。遮盖膜（夹纸）是另一种选择。

　　纸和卡片很容易裁剪或者撕成不同形状。厚的水彩纸是极好的遮盖工具，撕扯后会产生很有趣的边缘。要得到平直的边缘，没有什么比沿着卡片边缘涂色来得更快，虽然你也可以使用尺子。

　　使用纸和卡片蒙板的时候，你可以用手按住它们，或者以遮蔽胶带固定。但是，即使你用胶带固定住了遮盖物，绘画的过程中最好还是多加一些小心，用手按着，不给它留下任何错位的机会。

用遮盖法画直线

有很多时候你需要沿着平直边缘物体的边上色或者加调子——比如说当你给建筑物后面的蓝天填充颜色的时候。把蒙板的直线边与图中直线边缘的物体重合，径直地沿着蒙板的直线边缘上色，这样你要保护的地方就不会意外地接触到不需要的颜色了。

1．沿着图中直线边缘的物体压住尺子或剪好的硬卡片，涂色的时候不必担心颜色会涂到这些覆盖物上，因为它们是用来保护下层画面的。

2．拿开尺子后，纸上出现很清晰的一道直线边。单凭手绘很难达到这样的效果，采用遮盖法，我们可以很容易地得到这种很直的线。

用遮盖法画出有一定形状的边

这些蒙板可以经裁剪或者撕扯形成很有趣的具有一定形状的边。

练习：使用剪切或者撕裂的蒙板

　　这是一个很有趣的练习，在练习中我们要用剪切或撕开的纸作为蒙板，绘出一幅椰菜花与茎的素描。你不需要特别精确地做出模版，因为这些椰菜本来就具有不规则的边缘。

材料和工具
★光滑的绘图纸
★剪下来的纸
★细的木炭条
★剪刀

布景
把一束椰菜放在以白纸或白色桌布为背景的桌面上，调整茎和叶子的角度，使构图美观匀称。外形富于变化的椰菜紫色嫩芽，有着锯齿状的奇特边缘，给画面增添了另外一层质的效果。放置一盏小桌灯作为光源，让椰菜在桌面上留下错落的影子。

1．拿出一小片水彩纸，大致地撕出椰菜花锯齿状的边缘。水彩纸的纸质比较厚，撕出来可爱的、不规则的形状，尤其适合我们这次的练习。

2．紧紧地把模具压在图中合适的位置，用薄炭条在模具的边缘做出一系列短笔触。仍然按住模具不动，用另一只手的手指把笔触调和均匀。

3．移开模具，你会看见纸上留下的带有不规则边缘的半圆形状。用同样的办法画出第 2 个花瓣。然后画出若干花瓣，直到把整个花冠画完。

4．画出茎和叶的轮廓。用长而流畅的笔触画出茎的部分，并用指尖加以融合。

建议

进入每一步骤之前，都要在纸上喷洒定色剂防止纸面被弄脏。在离纸面 30 厘米处不间断地从上至下喷洒。

5．叶子的边缘有些参差不齐，不如花瓣那样圆滑。用水彩纸做出叶子的模具，随意剪出不同的大小和形状。

建议

及时地用软橡皮擦去模具上的炭迹，以免不小心弄脏画面。

6．仿照步骤2，把叶子的模具放在画面的合适位置，用炭条着色。用模具的不同部分，或者上下倒置，创造出你想要的形状，然后沿着茎以同样的方式画出你想要的叶子。

7．沿着椰菜的茎做出所有的叶子。注意这些叶子是如何松散且扭曲地搭在茎上，并互相缠绕在一起的。

8．用炭条的一侧在叶子需要的地方填充更多的笔触，和前面一样用手指轻轻调整笔触。用流畅的线条，大胆地做出叶子上面最明显的脉络。这些有力的线性笔触与叶子和花瓣上面调和过的柔和的笔触形成很好的对比。这时的画面已经颇具形状了。

9．轻轻地用炭条在背景上画出阴影的形状，用手指加以融合。阴影的调子比椰菜上面的要浅，也更加柔和，所以无需覆盖很多的笔触；你甚至会发现自己的手指上面已经沾上了很多的炭粉，他们本身也可以充当着色的工具。

10．使用你在步骤 2 和 3 用过的模具重新润色这些形状，用一些点和短线做出更多的肌理，这次不要混合笔触。

11．用炭条一端在椰菜花瓣上添加一些点和钩状的笔触，这些暗笔触被后面均衡调和过的底色很好地衬托出来。

完成图

这是一幅非常生动的习作，充满了生机和动感。模具被用于创造花瓣和叶子随意的无规则的边缘，与茎和叶脉上流畅的书法般的线条相得益彰。

在污浊的炭迹上做出的这些短的线条创造出椰菜花瓣的质感。

用模具的反面创造出不同形状的叶子。

用橡皮作画

橡皮的功用不只限于改正错误，它本身也是一种很好的绘图工具。与其他绘图工具不同的是，橡皮被用来擦除笔触，而非添加笔触。这种技法在明暗调子对比强烈的画作中效果最为明显。用橡皮的尖角或者切开的尖利边缘可以精确地做出笔触，这是建立高光区域的好方法。

橡皮可以同石墨、彩色铅笔、炭棒、蜡笔和粉笔，以及各种类型的彩色绘画铅笔一同使用。不同的橡皮能够擦出不同的痕迹，对于特定材质的底材，一些橡皮绘制的效果好一点，另一些相对弱一点。软橡皮可以揉成很多种形状，适用于一些紧致的、细微的区域，但是软橡皮很容易脏，只能用在蜡笔画或石墨画中。乙烯和塑料橡皮要硬一些，不会很快变脏。它们可以用于较软的绘画工具中，不会被颜料附着变得无法使用。我们只用干净的橡皮和白橡皮，因为有色橡皮会在白纸上留下印记。当橡皮变脏的时候，可以在一小块干净的纸上擦一擦，或者用美工刀把脏的地方切掉。用切割过的橡皮的锋利边缘做出细致的、精确的线条；橡皮比较钝的一边可用于面积较大的色块或调子。如果在使用中橡皮沾上了颜色或颜料，就要小心，不要把这些颜色带到画面的其他地方。

你也可以在遮盖技法中加入橡皮，沿着模具的边缘擦出用调子设计好的边缘。作为橡皮的替代品，我们可以把松软的白面包滚成球状，用它去擦拭纸上的白色区域或者增加调子的亮度。

软橡皮

石墨的痕迹很容易被软橡皮擦掉，但是松软质地的颜料例如木炭和蜡笔会很快把橡皮粘住，使它变得无法使用。

改变橡皮的形状

所有的橡皮都可以用美工刀切割成块，当它们变得太小，或太脏而无法使用的时候就可以扔掉。软橡皮可以捏出一个尖儿，用在细小的区域中。

使用橡皮切开的边缘

想精确地擦除笔触或特定的形状，要用到切割后橡皮的锐利边缘。要使用白色或者干净的橡皮，确保不在纸上留下任何拖沓和擦破的痕迹。

一并使用模具和橡皮

为了使边缘精确，在需要擦除的区域边缘放置一个直边的模具，紧紧地按住它，朝着模具的边缘擦除这块区域。

练习：静物

在这组练习中，橡皮将被用来擦出高光的部分，增强画面的立体效果。大蒜纸般的表皮布满细小的褶皱，褶皱的脊部感光。如果你一个一个去画这些褶皱，画面会显得很费力很紧张，但是使用橡皮切开的边缘部分擦除一些线，画面看起来不是很均匀，却与对象更加神似。大块的感光区域可以用橡皮的宽面做出。就像所有创造肌理效果的技法一样，你需要顺着物体的结构来做。

作为练习的一种变化，可用石墨和木炭先涂满整个画面，然后把橡皮作为绘画工具，"画"出物体。

材料和工具
★ 光滑绘图纸
★ 9B 石墨棒
★ 塑料橡皮和软橡皮

布景
在这幅简单的布景中，一头大蒜和散置的蒜皮被置于黑色大理石背景中，构图中形成特别深的黑色背景和特别亮的光区之间的强烈对比。茎被很小心地摆放成对角线，比横着放或竖着放都活泼。

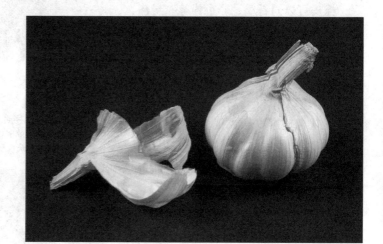

1．用 9B 石墨棒画出大蒜头。

2．沿着下面鳞茎的轮廓画出蒜皮上的线条，使用松弛的阴影线，做出调子。

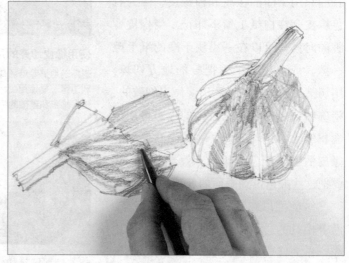

3．使用稀松的阴影笔触继续添加调子。注意随着调子的深入，使每一瓣蒜的轮廓和外部纸状表皮的脊部逐渐显现出来，大蒜的结构和形状也就会变得更加明显。

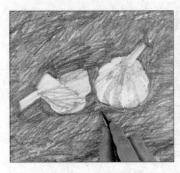 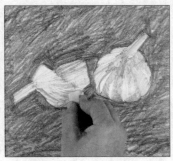

4．以合适的力度用石墨棒在纸上潦画出暗淡的背景。画大蒜边缘的时候要小心，一边涂色一边重新修正蒜的形状。

5．用塑料橡皮切开的锐利边缘擦除蒜皮上的细致的线条。这些细细的、明亮的线条有助于显示表皮充满褶皱的纸质肌理。

6．用软橡皮扁平的一面擦除较大面积的调子，揭示出蒜的高光部分。如果你不小心多擦了一些，再用阴影线把多擦掉的部分补上就可以了。

完成图

这组简单的静物借助亮部和暗部的强烈对比给人很强的冲击感。用橡皮擦出来的高光部分，线条松弛而自然，抓住了蒜的表皮那种褶皱的肌理，并创造出了比单纯使用正面上色更统一的画面感。

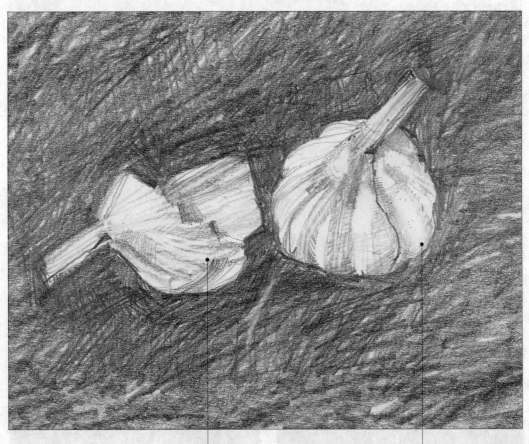

锋利的切割过的橡皮边缘做出了细致的高光线条。

用橡皮扁平的侧面擦除较大的区域。

油蜡笔画的刮刻
用美工刀可以移动或刮刻油画纸上面的油蜡笔颜料。

软蜡笔画的刮刻
用刀片的平面刮去一层软蜡，露出下面的一层。

炭笔画的刮刻
任何松软质地的绘画颜料都可以运用刮刻法。此处的炭笔画中，用刮刻法做出了一系列的线条。

材料和工具
★深色油画纸
★油蜡笔：深褐、黑、紫色、深绿、白、亮黄、深蓝、红褐
★刮刀

刀具也许比笔更好用

使用尖利工具刮除上层颜色，使下层颜色或者底材暴露于画面之上的技法，叫作刮刻法。虽然这是一种普遍应用于油画中的技法，刮刻法也可以用于普通绘画中，作为创造肌理的一种方法。

在覆盖较厚的软蜡或者油蜡笔颜料的作品中使用刮刻法效果特别好。你可以使用各种尖锐器具来做出笔触——美工刀、剪刀、纸夹，甚至你的指甲。如果你只想刮除一层的软蜡来显示下面一层，可在画上层蜡之前先用定色剂固定住下面那层蜡。

大胆而迅速的刮刻会让你的作品有力量感，但是要记住，要在蜡层中间刮刻，不要把它们切割开，否则很有可能损坏画面。

练习：树林

林中的灌木丛，充满了缠结的低矮植物，长而尖的枝叶是练习刮刻技法的理想题目。你可以刮去上层的颜料，露出底层的颜色，也可以刻画出薄薄的充满动感的线条，完全抓住植物生长样貌的多姿多彩。

在这次练习中选择的是与树木枝干颜色相同的深褐色油画纸，这样就可以刮去上层的颜料露出纸张的颜色。画的其他部分也用到了刮画法，只刮去植物和草丛顶层的颜料，从而创造出其中有趣的肌理和多样的色彩感觉。

场景

练习中选取了两幅照片中的一些元素。画时不要一味地追求与参照图片的一致；相反地，要领会植物的生长趋势和整个画面的灵魂。丛林的景色看起来混乱而难以捉摸，所以要时时把握住画面的主要特征。这里，整个画面最重要的部分是位于左侧的大树那粗壮的枝干，被放在了画面的关键位置上（也就是三分处）。

1．用深褐色、黑色和紫色油蜡笔大致地标出主要的躯干和枝叶。用深绿色油蜡笔画出植物主要的部分。用白色油蜡笔的侧部填充树木之间的天空的亮部。

2．用亮黄色的油蜡笔画入黄色植物。再寻找阴影部分：用深蓝色油蜡笔画出地面上最深的阴影区域，还有树干的暗部区域。

建议

你也许会发现半闭着眼睛去观察画面会产生很好的效果，因为这时你会把景物看成是一些堆积的色块，而不是一个一个的茎和草。

4．用刮刀在白色的天空中刮出细细的线，露出纸的底色，做出后景中树木的细长的枝。

3．用蓝色、绿色和黄色蜡笔画出前景中锯齿般的草丛，最前部的颜色要明亮一些、暖一些，把这片区域提到画面的前方，创造出纵深感。用足够多的颜料覆盖住画面，为下一步的刮刻做准备。

5．用红褐色的油蜡笔添加出在阳光照射下的死去植物的残枝，用黄色的油蜡笔画出阳光的色块。

6．继续建构前景中的颜色，用刮刀在这片区域中做出高高的细长的草和植物的茎。沿着草的长势，或横向刮刻，或纵向延伸，用随意潦草的笔触做出互相交结的叶子和小枝的混乱姿态。

7．以多变的笔触继续前景中的刮刻——用点、短线、垂直线条和 Z 字形的线条以显示出植物的不同种类。对于阴影的暗部区域，你可以在上面用刮刀涂抹厚厚的油蜡笔颜料，并同时去掉多余的部分。

完成图

这幅作品中画家运用了刮刻法，创造出生动的富有肌理的画面，把缠绕的低矮植物和细长的枝条的特征发挥到极致。油蜡笔绘制出形体硕大的枝干，与使用刮刻法做出的长而尖的草、扭曲的茎，形成了形态、线条、肌理等多方面的对比，起到平衡画面的作用。

白色天空中刮出的纸的底色创造出细长枝条的印象。

有力垂直的刮痕露出下层的油蜡笔的颜色，使画面充满动感。

怎样绘制平滑质地

光滑的表面通常是坚硬的，包括玻璃和塑料、金属、抛光木材、石头和大理石。坚硬光滑的物体表面通常是反光的。虽然并不总像镜子的表面那样，但它们确实能够反射任何定向的光源，并且会抓住和映射出临近物体的颜色。

坚硬的表面可以覆盖形状极端复杂的物体，例如螺丝锥或者过滤器。在曲线形的物体表面，反射出的映象经常是扭曲的，这便使得这些光滑的表面看起来比它们真实的情况要复杂得多。一些像光滑大理石那样的物体有表层图案，为了真实地再现物体的品质，这些花纹也需要细细雕琢。

选择与物体相称的纸张。坚硬光滑的物体具有干净顺滑的轮廓，带有分明的棱角，光滑的热压纸会帮助你达到想要的感觉。

练习：光滑的皮球

在这个练习中，光滑的皮革表面由层层的软蜡笔颜料堆积出，并且用指尖混合笔触。

虽然图中物体反射得不是很厉害，但它已经亮得足以让我们找到光的分布。高光的部分可以在纸上留白，或者用软的粉状的绘画工具，如练习中所用的蜡铅笔，用软橡皮擦出其中的高光。

对象

前方投射过来的光线在接近球顶部的地方形成了一处明亮的高光。注意观察，从球的正面到背面，以及在逐渐减弱的光线下调子的变化。

材料和工具

★光滑的绘图纸
★蜡铅笔：赭色、红、深褐
★擦笔（可选）
★软橡皮

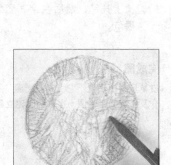

1. 画上最浅的颜色。用赭色的蜡铅笔，轻轻地多角度地随意涂抹。空出纸上的白色作为高光的部分。

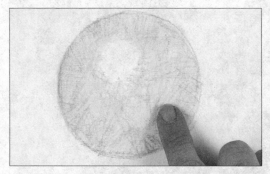

2. 用你的指尖混合蜡铅笔作品。颜料没有必要抹得太均匀；只是不要让潦草的线条太突出太明显就可以了。

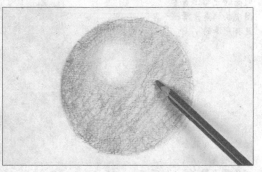

3. 用红色的蜡铅笔重复这个过程。混合后的两种色彩创造出丰富的、红褐色的球的皮革。高光部分的周围要用更轻的笔触来画，用你的指尖或者一块擦笔轻轻地混合。

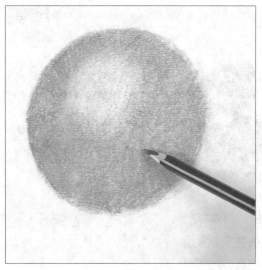
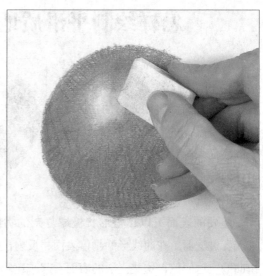

4．如果高光部分实在太浅，用赭色和红色的铅笔轻轻撩上几笔，然后在除高光之外的所有区域涂上深褐色。

5．一旦你画好了所有的颜色，就可以用一块软橡皮轻轻去掉一些颜料，重新建立高光。

完成图

皮革反射出了位于它上方的光源，细心观察高光的形状和大小，因为这是此幅习作成功与否的关键。光滑的纸媒介及平滑的蜡笔调子也有助于建立起光滑、流畅、均衡的表面色彩。

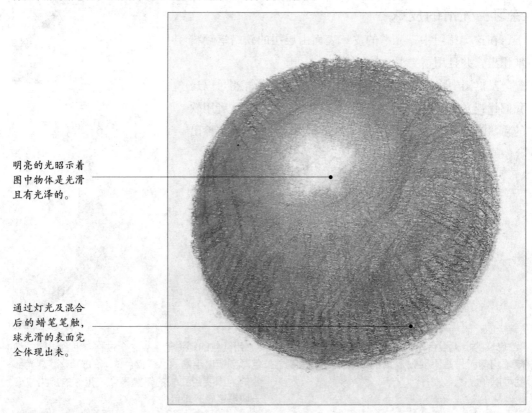

明亮的光昭示着图中物体是光滑且有光泽的。

通过灯光及混合后的蜡笔笔触，球光滑的表面完全体现出来。

练习：不锈钢油壶

当你创作金属制品的时候，要记得它的质地坚硬并且棱角分明，即使它的形状是不规则的，这种不规则也要很清晰地体现出来。金属有着高反射度的表面，虽然这种反射有时也会因为它的弧度产生变化。金属有抓住任何光亮的习性，这一点会帮助你找到金属物体的结构和形状。最后，我们要记住，所有的金属（尤其是银器和不锈钢制品）都可以从它们反射到的物体上面得到很多颜色——所以我们除了要观察对象物体外，还要注意对象周围的物体。

材料和工具
★光滑绘图纸
★炭笔
★白粉笔

1. 首先，用炭笔以较浅的线勾画出油壶的轮廓。

对象

以它的外形来说，应该是一个很简单的绘画对象——但是如果要把它画得很有说服力，我们需要重塑它光亮平滑的肌理。

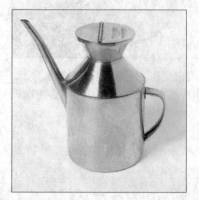

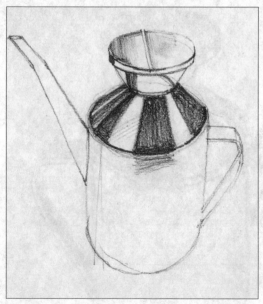

2. 用重重的炭笔建立起反射出来的深色区域，细致地刻画出反光的亮部区域。注意，在标出深色区域的同时，对象的一些结构已经出来了：虽然油壶的盖子上没有小面，但是反光面会帮助我们暗示出油壶的外形是略微弯曲的弧。

3. 强调一下最暗的部位，例如盖子的边、壶嘴的内部，然后开始用轻铅笔画中度调子。用你的指尖或者擦笔混合铅笔的印记。油壶的表面是很光滑的，所以尽量不要留下明显的铅笔笔触。

4．继续做出圆柱形壶体上的中度和轻度调子，铅笔的笔触要顺着物体的轮廓。

5．为了正确画出坚硬、光滑、反光的物体表面，我们需要精确而犀利的线条和笔触。用白色粉笔锐化高光区域。

完成图

通过颜色的层层涂盖，以及对物体形状、位置和高光区域调子细致入微的刻画，完美地再现对象物体光滑闪亮的表面。

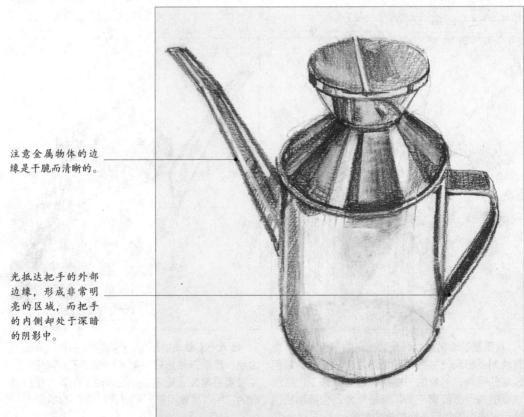

注意金属物体的边缘是干脆而清晰的。

光抵达把手的外部边缘，形成非常明亮的区域，而把手的内侧却处于深暗的阴影中。

粗糙质地呢

对于一个画家来说，也许最大的乐趣莫过于创造粗糙的肌理，因为它们可以让你应用到一整套书法般的、原始的笔触效果。在绘画中你可能遇到的粗糙表面包括有坑洞的石头、砖、风化的木头和树皮、某些动物的皮（如大象和犀牛），以及一些织物（如粗麻布）。

对于质地粗糙的对象，我们最好选择一些有肌理的画纸，这样会对重现对象的肌理很有帮助——但是切忌选用肌理过于明显的画纸，因为即使加再多的笔触，也无法掩盖它从下面透出来。

许多粗糙的肌理会在很大一个面积内反复，但是并不需要你一点一点把这一区域内所有的肌理都做出来。你只需在某些地方暗示一下，如果这些地方的肌理做得很成功，视者也会在心里读出那些没有画上去的点。实际上，在画面中过于充分而详细地表现肌理是不正确的，它们会很容易地在画面中喧宾夺主，使作品失去生气。

表现粗糙肌理需要把握尺度，这种适度的表现很大程度上取决于光线的方向和质量。在与物体成一定角度的亮光中，物体的肌理看起来非常明显；在弱光中，同样的肌理就没那么明显了。

对象

这块风化过的浮木有很多细细的裂痕和缝隙，中心部分更是有深深的凹陷。从左侧照来的光使它向右方投下了影子，光线有助于揭示浮木的质地。

材料和工具

★ 粗糙擦笔
★ 炭条

练习：风化的浮木

遇到了像这样的物体，你可以探究出很多种表现肌理的方法——流畅的线条做出木头的主干，点和短线用来表现表面的凹痕，看似污浊的笔触效果在画深色调子的时候可以用到。

1. 在粗糙的水彩纸上，用炭条画出浮木的轮廓。这些线条将为后面要画的木头上明显的裂痕做铺垫。

2. 一旦主要轮廓画出，用炭条的一侧画出颜色较深的调子。用你的手指混合笔触。

3．继续建立浮木表皮的线条和调子。注意纸张的纹路会透过这些笔触，表现木头的凹凸不平的、风化过的表面。

4．画好了主要调子和木头上的细纹后，加大力度，用坚定而精细的笔触做出木头上的裂纹和坑洞。

5．用浅色的浮动的线条完成这幅素描，并画出物体之下的暗影，用手指融合笔触。

完成图

这是一幅生动的习作，充满了自信的线条，与柔和的炭笔笔触交相呼应，重现了浮木的肌理。线性的笔触依照木纹的方向顺势而起。影子的部分使木头沉稳地立于桌面，而且其本身也在画面的右侧留下了有趣的轮廓。

练习：坑面的石头

图中石头的表面有非常明显的、大小不一的坑洞，这就是我们在这幅习作中将要遇到的不规则性。与此同时，你还需表现出它坚硬的质地。用混合色彩画出大背景的色调，然后在坑洞的顶部以油蜡笔轻点。

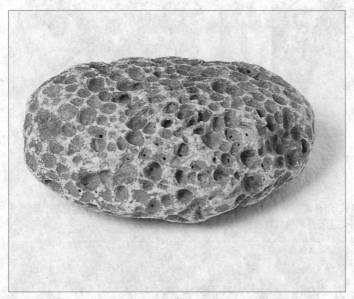

材料和工具

★ 油画纸
★ 油蜡笔：深褐、赭色、中灰
★ 石油溶剂油
★ 画笔

对象（左图）

注意观察图中石头凸凹不平的不规则外形——与金属等光滑物体的外轮廓截然不同。这种不同正是表现它粗糙材质的关键。

1. 用深褐色油蜡笔画出石头的外部轮廓，标明凹陷坑洞的位置。

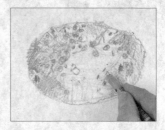

2. 用赭色和中灰的油蜡笔给石头内部着色。顺着石头的结构和走势，做出松弛的、有方向感的笔触。

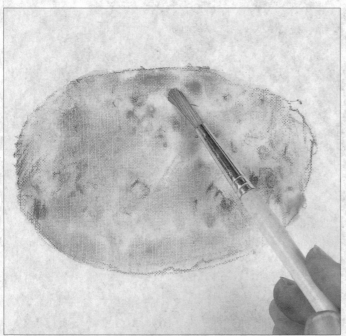

3. 用石油溶剂油稀释蜡笔的笔触，使颜色遍布物体表面，留下一些部位的线条。

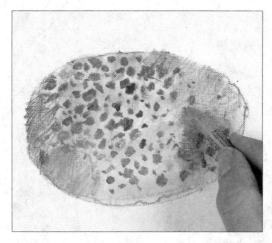 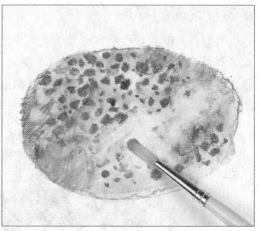

4．当画面还是湿的时候，用不同的颜色重塑石头 表面的轮廓和孔洞，保持画面的顺畅感和笔触的 松弛感。

5．最后，研究一下石头上面比较滑的地方，刷一 些石油溶剂油，把这些地方的蜡笔颜色融和成一 块整体。

完成图

用石油溶剂油调和画面中的油蜡笔笔触，使画面能够在整体上舒缓石头的调子，创造出相对均衡的色彩，而石头上的那些色彩强烈而饱和的点有效地传达了石头坚硬的材质和凹凸不平的肌理。

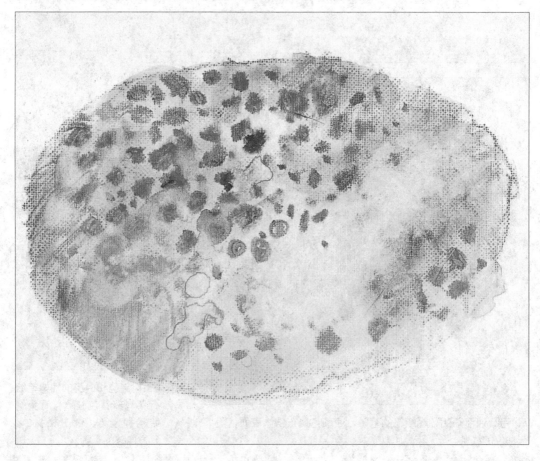

怎样才能学会画柔软质地

动物的毛皮和织物都是具有柔软质地的物体。这些柔软的质地和肌理受下层结构的影响（例如在对象为动物或鸟类的时候，表层所受到的下层骨骼的影响）。表层组织以一定的方式或式样覆盖着下层结构，我们可以凭借线条的走向和扭曲的方式判断出对象物体的形状和皮毛覆盖之下的结构。

柔软物体的肌理总是相对平滑的，即便是动物的皮毛或鸟类的羽毛，当你站在一定距离观察的时候，它们看起来没有丝毫的褶皱，非常平滑柔顺。

和画粗糙表面时一样，你不必在画面中描绘每一根毛发或每一根羽毛。表皮需要小心对待，因为细致的肌理几乎是不可见的，就如同年长者的脸上会出现很多皱纹，但是你要注意把握尺度，不应该把这些肌理过度放大，影响整体效果。

除非是很粗糙的对象，织物的纤维结构如果不是在近距离观看，通常是无法察觉的。通常，织物的质地会被上面的图案和装饰所揭示出来。另外，织物的质地表现情况也与光线的质量有关：强烈的定向光源将使物体表层的褶痕与在暗淡的、均衡的光照之下相比明显得多。

练习：折叠的织物

大部分的织物质地都很柔软。有时候，你可以利用它表面图案的曲折线条来表现对象的褶皱和折叠的方式；另一些时候，尤其是当织物的颜色单一，同样的状态可以通过调子的变化来表现。当你表现织物质地的时候要同时注意这两种方式。

材料和工具

★ 光滑的绘图纸
★ 2B 铅笔
★ 软橡皮

对象

这里是一块男士手帕，一边略微有些褶皱，在表面创造出有趣的形状和折叠效果。

1. 用 2B 铅笔画出弄皱的手帕的外形。用流畅的浅色线条不仅要表现出外部轮廓，还要确立出阴影的位置。

2. 开始上调子，依照织物的结构和表面走势草草做出笔触。手的位置接近笔杆的末端，用很小的力度轻轻画出调子。

3. 继续以坚定的笔法找出对象的轮廓及相关的调子。物体的结构逐渐变得明显。

4. 手帕周围的调子是深色的。用软橡皮"画"出织物上的浅色褶皱。

5. 最后，画出手帕上织造的图案，线条要小心地依照手帕的轮廓来画。

完成图

注意观察调子上细微的不同，从受光最显著的白色亮部区域到略呈灰度的其他部位，揭示着织物的轻微褶皱。更突兀的褶皱由手帕边缘图案线条的变化表现出来。

练习：羽毛

 当画的对象是一只鸟时，要记住我们不提倡也没有必要把鸟身上的每一根羽毛都画出来，尤其是画正面像的时候，因为这个时候的羽毛会显得相对较小。我们要寻找大块的羽毛，同时思索它们的功用：它们是粗壮的，能够为飞行提供能量和控制空气流动以及飞行方向的翎羽呢，还是柔软一些的，柔韧性更强的绒羽呢？除此之外，我们还要考虑羽毛之下的骨骼，掌握骨骼的构造会有助于得到鸟的身体与头的正确形状。

材料和工具
★ 光滑的绘图纸
★ 细的线性笔

1. 用细线笔勾勒出这个鸟类捕食者的主要轮廓和羽毛。在轮廓的边缘处以小的锯齿形的线段打理出脸部和颈部羽毛的肌理。

2. 画出主要羽毛群落的位置和大致的形状——长在鸟头底部和胸部的羽毛。

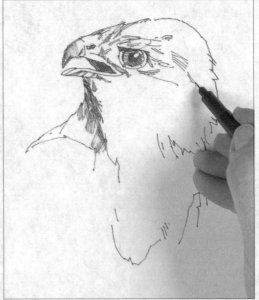

3. 细致地刻画主要的羽毛群，着重而清晰地定义其中最重要的部分。给眼睛着色的时候，要记得留出高光区域。

129

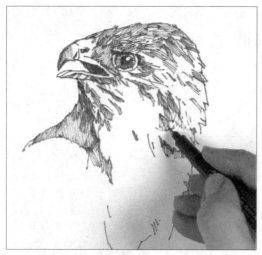

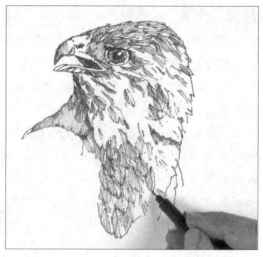

4．加大钢笔线条的密度，形成调子。运笔时要小心地依照皮肉之下的骨骼的轮廓进行绘图。

5．最后画出从鸟的后颈向前绕过前胸的这丛羽毛。这些羽毛有助于增强画面的稳固感。

完成图

使用线性钢笔绘画的时候很容易让画面产生机械僵硬的感觉，其中的要义在于不要放入过多的细节。这幅练习中画笔抓住了羽毛中单个羽丝的方向性细节，创造出羽毛柔软的质地。

确保鸟的喙看起来质地坚硬，并且略微有光感。

尽管一些区域几乎是空白，但在读者的眼中这些遗失的细节是存在的。

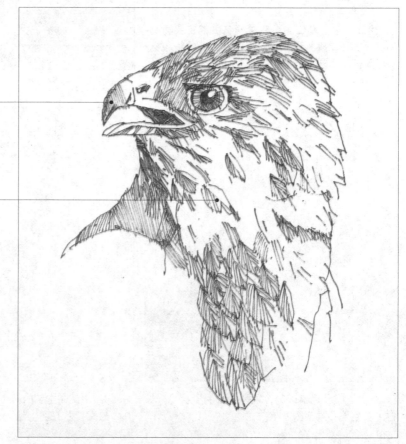

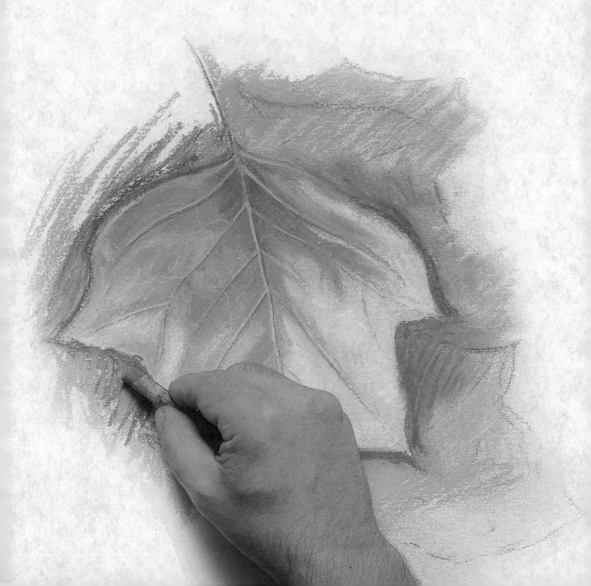

技法速成：

六大题材绘画技巧全掌握

第一章

静物之绘
——8 类静物组合的速写技巧

盆栽速写

提到静物，我们会理所当然地想到由画家有意摆放的一个或一组物体的造型，但是静物画的对象也有相当一部分是被"发现"到的，是画家不经意间看到的。

画任何物体之前都要用心考虑你的视角和位置。如果对象很重或者无法移动，那么就调整自己的位置，找一个最佳角度。你的视平线的高度也很重要，在下面的例子中，画家的视平线处于盆花之上，能够从花盆内部观察到叶子从主茎中伸展出来的样子。如果花盆刚好与视平线水平，将无法看到。

在静物画中，背景是一个很重要的部分，需要你谨慎对待。绘画的乐趣之一在于你可以按自己的意愿来诠释对象，可以忽略某些部分或改变自己不喜欢的东西。如果你发现背景太抢眼，或者不能很好地衬托出画面的主要对象，那么可以考虑简化它。

场景

这是在朋友的花园一隅偶然发现一盆绿色植物。令人欣喜的是这盆植物叶子的形状如雕刻出的一般，还有投在花盆下面沙砾上的影子也是令人兴趣盎然。

5 分钟速写：石墨铅笔

在 5 分钟的静物速写中，你只能画出物体的基本形态。在画无规则形状对象的时候，注意观察负形体会很有帮助。此处，在用潦草的线条勾勒出植物左侧的负形后，观察叶子本身的形状就变得容易得多了。静物周围的环境和立体的感觉都可由下面的阴影表现出来。

10 分钟速写：石墨铅笔和水溶性棕褐色墨水

这幅速写把背景处理得很好：在叶子之间用水溶性墨水铺出暗背景，松松的钢笔线条与墨水相结合，以概括的形状暗示出其他叶子的存在。

15 分钟速写：石墨铅笔、水溶性棕褐色墨水和水溶性铅笔

对于植物的处理与前面 10 分钟速写中的相同。趁着墨水未干，用水溶性铅笔绘出花盆和影子中的细节。由于纸张潮湿，颜料在画面中渐渐晕开。

25 分钟速写：石墨铅笔、遮罩工具、水溶性棕褐色墨水、水溶性铅笔

遮罩工具用于保护背景中雏菊状的花瓣免受墨水的浸染。在其他部分的细节完成后拿掉遮罩，用橙色水溶性铅笔绘出花心。

园中桌子

有的时候，如果我们在静物的设置中花些心思，会使作品增色不少。遇到令你心动的静物后，好好想一下自己可以在哪些地方做些改动使画面更加完美。你可以对场景中的静物进行重新组合，使结构更加平衡，或者改变成更具动态效果的画面。观察物体以及物体之间的空间，尝试不同的组合方式，添加或者移去一些物体，直到你满意为止。还要考虑到物体之间的比例：虽然强烈的对比可以创造出具有戏剧性的画面，不过在静物画中如果物体的大小相似，画面的效果会更好一些。

绘制玻璃制品的时候，我们要注意它们会从周围的物体中吸取颜色和调子。动笔画杯子之前要照顾到背景和临近的物体。在浅色的背景下，玻璃的边缘可能几乎无法观察得到，例如本页左下角的那幅图。

场景

阳光透过树叶在桌上留下点点光斑，色彩缤纷的葫芦和葡萄真是可爱，但是总觉得少了些什么。于是，又在桌上添了两只酒杯，一方面可以增加一些颜色，另一方面向这组静物引入垂直的元素。观察静物的这种安排，你是不是能读出一些故事来呢？桌上剪下的葡萄粒稍后可能会被某个女主人用来做葡萄酒。

5 分钟速写：水溶性素描铅笔

一旦画家确定自己已经准确地画出了酒杯的椭圆形状，便开始为红酒上调子。仔细地观察酒杯反射出的高光——它可以用来表现杯子光滑的质地。用清水在水溶性铅笔绘出的线条上轻轻刷过，做出金属餐桌上的阴影，与酒杯硬质的线条形成有力的对比。

15 分钟速写：粉笔和炭笔

绘制像上图这样充满明亮高光和密致阴影的场景时，如果我们选择带调子的背景，会很方便又快捷。这里，我们使用深蓝色的粉画纸，绘制出一幅简单却很有效果的调子习作。白色的粉笔用来勾画铸铁的桌椅，用粉笔的侧面画出桌面，高光的部分则由粉笔尖做出。瓶子、酒杯和水果这些颜色最暗的静物用炭笔画出。

15 分钟速写：圆珠笔

画这幅速写的时候，为减少这组静物的繁杂程度，画家移开了一些葡萄，把酒杯对称地置于桌子两端以增加画面的平衡感。虽然你无法改变圆珠笔线条的粗细，但是通过阴影线和交叉阴影线的灵活运用却完全可以用它做出许多不同的笔触和调子。注意调子从右侧细密线条形成的暗调子到桌子上方没有瑕疵的明亮调子的变化过程。另外要注意，背景中的阴影线可以使左侧白色椅子的线条突出出来。

30 分钟速写：油蜡笔

为了做出金属桌面的反光效果，画家用油蜡笔为画面上色，并用抹布蘸松节油混合笔触。

旧物速写

静物画并不一定要选择"美丽"的物体，具有一定用途的对象，例如古旧的物品、厨房器具、园艺工具，都可以作为石墨画的主题。在构思和静物的摆放上花的时间多一些，画面的结构会变得更完美。要考虑到物体的相对尺寸：像坚果或螺钉之类微小的物体如果放在电机或其他的大型设备旁边将变得更加微不足道，效果不会很好。也要考虑背景的因素：选择中性的背景最好，它们不会分散人们在主体上的注意力。

一面简单刷过的墙或者一张具有细致木纹的工作台，都是作为这一题材背景很好的选择。

布景

从工作室里挑选几样用旧的物品，并把它们置于白色的背景前，物体的形状被清晰地衬托出来。选用的这三种物体的大小相似，因为是奇数，所以组图比较容易。这组静物的布局很平衡，刮刀和漏斗被对称放置。

5分钟速写：炭笔

先大致作出物体的轮廓，然后用炭笔的侧部填充最暗部分，例如瓶子在金属刮刀上的影像区域。然后用指尖涂抹融合刮刀和漏斗上的炭笔笔触，创造出具有光滑质感的金属表面。注意炭笔的涂抹是粗糙的和不均匀的，需表达出器具陈旧的气息。

15 分钟速写：圆珠笔

圆珠笔不能一下子铺开很大的色块，所以使用这一媒介作画时需要用到很多明暗线条。就像本次练习，色块的覆盖要花费不少时间。阴影部分用阴影线画出，最深的部分要用到致密的交叉阴影线。绘制类似题材的图画时，为正确表现出物体的形状，你需要仔细观察高光；在描画阴影线的过程中你很容易过分专注于这种重复的机械性的工作，以至于失去了画面的整体感觉。

30 分钟速写：铅笔

就像上面的圆珠笔画一样，用阴影线画出画面中最暗的区域。软性铅笔的过人之处在于你可以把线条（画出物体的外形和干脆的边角）和融合后的调子相结合，传达出金属表面所具有的光滑感觉。最后的成稿没有上图那么机械。因为时间比较充裕，你可以引入色调上的细微变化，这些细节有助于表现出漏斗和瓶子表面上的凹痕。

异域花卉

较好的花店里会有很多异国花卉出售。这些花是绘画的上好题材，并且很容易在室内放置。鹤望兰明亮的黄色和橙色花瓣从船形苞叶中绽放出来，样子很像鸟头上的羽毛，由此得名——天堂鸟。

在本次课程中我们可以充分发挥软蜡笔的潜力。软蜡笔明艳的色彩非常适合这次的对象，它柔软的肌理也与花和叶的质地非常相近。花朵和叶子清晰的轮廓要用强烈的、流畅的线条表现出来。

材料和工具
★纸或画板
★软蜡笔：浅绿、黄赭色、亮黄、灰绿、红褐、深绿、灰色、浅粉、群青、镉黄、镉橙、亮绿、朱红、深红、锑黄
★硬蜡笔：镉红
★蜡铅笔：胡克绿
★抹布或纸巾

布景
花朵被置于长颈玻璃花瓶中，后面的叶子可作为画面的暗色背景。完成图中没有画出花瓶，它只是起到保持花直立的作用。

1. 使用浅绿色软蜡笔，勾画出对象的主要线条以及两大叶面上的主要脉络。

2. 用黄赭色蜡笔画出叶子上的纹络，亮黄和灰绿画鹤望兰的苞叶，并用手指混合几种颜色的交界处。用红褐色勾出叶子的边缘（虽然最后完成图中这部分的颜色几乎被掩盖掉了，但是叶子的边缘是需要表现出来的）。

3．用同样的红褐色蜡笔画出背景叶子的叶脉，用深绿色蜡笔的侧面填充叶脉之间的空隙。在前景中的叶子上重复同样的过程，用黄赭色填充叶脉之间的空间。

4．用浅粉色的蜡笔画出鹤望兰的花冠，用群青色画出"舌头"。

建议

下笔力度不要过大，透露出纸张的肌理。

5．用镉黄和镉橙色软蜡笔填充花冠，以镉红色硬蜡笔定义出花瓣之间的线条。

6．用指尖融合花瓣的色彩，作出光滑的蜡质肌理，注意不要把颜色带到背景中去。

7．用胡克绿蜡铅笔画出花瓣根部之间的三角区域。

8．用亮绿色填充鹤望兰的花梗，亮处用一些镉黄色覆盖。用深绿色蜡笔的侧部填充背景的叶子中余下的空间。

9．这个时候要把画面中最明亮的部分空下来，用朱红色和群青画出红色的花束。群青色用来画花的阴影部分。

10．继续画高光区域的周围，在群青色上面覆盖深红色，创造出一种接近于黑的复杂红色。用手掌一侧或抹布小心地融合叶子上的颜色，作出柔和的蜡面效果。每次只画一个部分，保留一些叶脉的线条。

建议

高光是这幅画的一个重要的部分，仔细地观察它们的形状。它们可以体现出花光泽的表面，并且能够告知我们光线的来源。

11．用蜡笔的侧面填充前景中叶脉之间的区域，为植物添加肌理。

12．叶子呈坚硬的蜡状质地，用指尖融合出光滑而均匀的叶面效果。

13．用锑黄色蜡笔的侧面为白色背景上色，否则这个部分看起来会很亮，同时也很突兀。

混合后的笔触使叶脉充分融合于叶面之中，成为其不可分割的一部分。

完成图

这是一幅充满活力的色彩画，把软蜡笔的特性发挥到极致。它们是绘制这一题材的最理想的工具：软蜡笔的色彩十分艳丽，质地较厚的颜料十分适于大面积涂色，融合笔触后花和叶子显现出光滑的蜡质感觉的肌理。前景中的叶子比背景中的颜色浅，肌理也更多些，这些色彩和细节的运用使得这个部分的叶子更加突出。

暖黄的背景在颜色上补充了橙色的花朵，并与暗绿色的叶子形成鲜明的对比。

这些纸上的空白揭示出光线的来源与方向。

蜡铅笔锋利的笔尖可在小范围内作细节刻画。

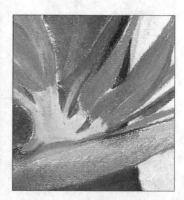

炮制金属细节

在本课中，我们将用彩色铅笔绘制劳斯莱斯"飞翔女神"像，重现其金属质感的光泽。画细致的彩色铅笔作品的时候，我们需要在画面中叠加多层颜色。下笔如果过重，颜料中的蜡会堵塞画纸的纹理，以至于我们无法在上面均匀地铺色。

试着保持均匀的下笔力度，避免使用笔尖涂色，用笔的侧锋平涂，这样铺出来的颜色才比较平滑，没有明显的笔触痕迹。为不均匀表面上色时，即使有几处瑕疵也可以蒙混过去，但是对于这种极其光滑的金属表面，上色时绝对不能有任何差错。

调子也是很重要的一个方面。图中光滑圆润的小雕像，其调子的精确变化实在难以捕捉，但这些变化却是我们掌握物体结构的关键。随着雕像曲线转到背光的部位，调子不断加深，这种平缓的变化很难在一开始就察觉到。在一些点上加深是必须的，需要细细琢磨。

金属的表面反光很强，在小雕像上有许多不同的面，所以你看不到平面玻璃中的完整的反射图像。路边植物的绿色和车子的红色在雕像的银色表面都有所体现。这种细节，尽管微小，却能够使你的画面更加逼真。

材料和工具

★ 光滑的重磅绘图纸
★ HB 铅笔
★ 美工刀和切割垫
★ 遮盖膜（一种透明黏合纸）
★ 纸巾或抹布
★ 彩色铅笔：深绿色、橄榄绿、矿物绿、胭脂红、铁灰色、蓝灰色、烧赭、靛青、天竺葵红、深朱红色

布景

在这种视角之下，"飞翔女神"像的头部和翅膀被暗色背景植物衬托出来，劳斯莱斯的标志也很清晰。

1．用 HB 铅笔轻轻地画出车的轮廓并作出主要区域的中度调子。在垫子上用美工刀切割出能够覆盖住金属雕像和汽车引擎罩的遮盖膜。撕掉遮盖膜后面的贴纸，把它固定在需要的位置上，用纸巾或者干净抹布把胶纸抚平，不要留下褶皱。

2．在植物背景区域上方用刀子从深绿色铅笔上削下一些颜料粉末。用橄榄绿和矿物绿重复这一过程，得到植物的阴影。最后加入胭脂红的颗粒，作为绿色的补充色，为绿色植物带来更多色彩变化，并体现出这部分区域与红色引擎罩的一些微妙关联。

3．拿出一张纸巾把这些粉末碾碎，轻柔地把它们涂抹在纸上。这是一种快速高效地进行大面积铺色的好办法。

建议

使用水平的笔触可作出条状斑纹，给人以很强的流动感觉。

4．拿掉贴膜（可能需要先用美工刀的刀尖撬开贴膜的边）。交替使用铁灰色和蓝灰色铅笔以非常轻的笔触涂抹金属雕像最暗的部分。试着把眼睛眯起来观察调子，你会发现这样观察容易得多。

5．继续雕像的底座和散热器顶部的刻画，落笔要轻。要注意到底座的背后反射出植物的影像；挑选一种你认为合适的绿色，把这些影像画出来。

6．用铁灰色画出劳斯莱斯的标志文字。用烧赭色作出散热器上最暗的阴影部分，然后在同一区域覆盖靛青色。光学混合后的颜色丰富多变，达到的效果比单一的黑色要好得多。

7．用胭脂红色铅笔以水平笔触为引擎罩覆盖第一层薄薄的颜色，留下最亮的高光部分。在平面发生转折的部位用稍稍重一些的线条描画出来。

8．用天竺葵红覆盖画面中的胭脂红色，两种颜色在纸的表面形成光学混合。随着第二层色彩的添加，引擎盖的颜色开始与照片中的接近。颜色层积累了一定的厚度，形成金属光泽。

阶段评估

车的红色部分还需增加颜色。用深朱红色铅笔加强这些部位。我们可以看出车的前端很光滑，但是光泽度还是不足。车盖表面的转折已经显现出来，但是不同转折面的区别还不够明显。彩色铅笔画的上色是一项耗时的、小心翼翼的工作。

小雕像还需略微加深一下。

车盖的前端需要加深，以明确表示出它与车盖的顶部不属于同一个平面。

9. 在小雕像背后，横贯引擎盖的细薄金属条上铺以铁灰色。金属条反光很强，所以只涂抹少许颜色即可。在它圆形的一端涂抹浅浅的橄榄绿，因为这一端是处于阴影中的。用蓝灰色铅笔加深散热器前部的调子，用笔的侧锋而非笔尖来完成。

我们需要更多层的红色来达到车盖光滑闪亮的效果。

散热器的部分过于苍白，需要加强调子。

10. 重新估测整幅画面的色调，强调需要加深的地方。继续涂画引擎盖上的红色，在胭脂红和天竺葵红的颜色层间转换，直到达到了理想的颜色厚度。

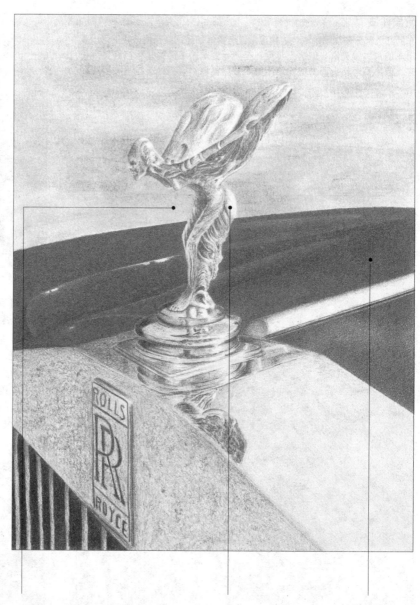

完成图

这幅作品中金属的光滑感如此真实，让人不禁想去触摸。画家尤其注意高光和阴影的刻画，这些因素在传达物体结构和形状，以及使物体产生三维效果上是十分重要的。以层层颜色，让它们在底材表面进行光学混色，产生多重光泽。如果你愿意的话，也可以在背景中放入更多细节，但是这里对背景的简化使前景中的对象更加突出。

朴素的背景使画面主体更加突出。

小雕像上明亮的高光传达了光线的来源与方向。

红色厚度的变化表现出引擎盖的弧度。

大蒜和洋葱

养成每天作画的习惯，哪怕只是午休的十来分钟。绘画最令人激动的一点是，你可以在任何地方，以手边的任何物体为对象进行创作。书桌上的纸夹、铅笔刀，午饭时要吃的水果、咖啡杯，或者孩子们的玩具——它们都可以作为练习的对象，只要你用心去观察。

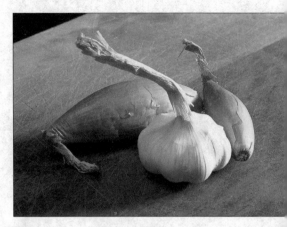

这次课程便是一个很好的例子。从厨房里找出一些再简单不过的材料作为绘画的对象：切肉的木板、一头大蒜、两棵洋葱。对于绘画工具，他刻意把自己仅仅局限于两只石墨铅笔和一只擦笔。因为限制了绘画工具的数量，你可以充分发掘这些工具的性能，熟悉它们的笔触，所以这是一次很有意义的实验。比如说，擦笔不仅可以用来混合笔触痕迹，还可以"画"出柔和的线条，为画面增添一些有趣的肌理。

虽然在前面已经提到过了，但是我们觉得有必要在这里强调一下：单数物体（3，5，7）的静物组合比双数物体的组合看起来更舒服一些。在组合静物的时候，要看好物体之间的相互关联，要观察这组静物的整体形状，以及每个物体单独的形状。物体之间的空间，在结构上讲，与物体本身和物体的投影同样重要。尝试不同的视角，空间关系随着视角的变化而发生改变。我们首先要做的是调整物体的位置，找到最佳的摆放方式。

材料和工具

★ 光滑绘图纸
★ 石墨铅笔：HB 和 H
★ 擦笔
★ 软橡皮

布景

阴影总是会增加图像的可看点，借助阴影你可以找到物体明暗部分的差别。这里，画家在静物的一侧放置一盏台灯，为的是让物体在木板上投下强烈的暗影。

1. 从蒜柄的底部向外，轻轻画出物体的轮廓：以这种顺序建立起对象的相对位置关系和大小，比从线条入手要容易得多。轻轻为鳞茎最深的区域上色，并画出投向左侧的阴影。用擦笔混合石墨笔触，做出平滑柔和的调子，然后用擦笔"画"出单独的小鳞茎。

2. 用 H 铅笔，概括出右侧洋葱的轮廓和它纸一般的茎。开始添加大蒜下部的阴影，并画出位于大蒜和洋葱之间暗影。用铅笔侧着填充洋葱最暗的一部分。笔触要依照洋葱表皮的纹理来处理。

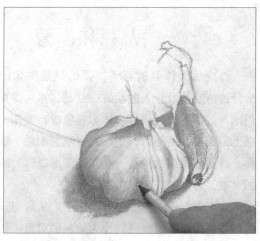

3．用擦笔向下擦拭暗部区域的石墨笔触（融合笔触时要控制在边线之内）。

4．用 H 铅笔勾出大蒜外皮上的纹理，加深暗部区域，用擦笔舒缓笔触。

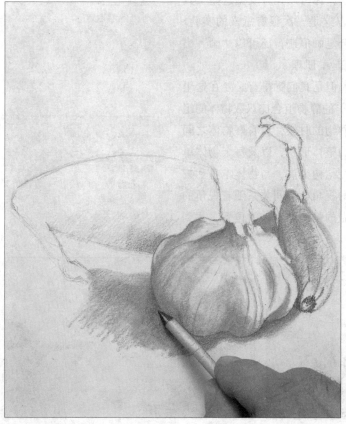

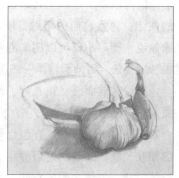

6．用不规则的、颤抖的笔触画出同样盘旋扭曲的大蒜梗，这样有助于表现这部分的肌理。

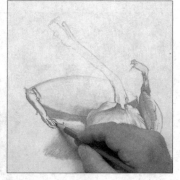

5．画出左侧的洋葱的茎，在画面上它被大蒜的梗横空截断，下半部分挡在大蒜鳞茎的阴影中。淡淡画出大蒜投下的阴影并用擦笔擦拭混合笔触。（阴影无实际形体，所以看起来不会有物体本身坚实。）大蒜边缘明晰的线条需要保留，以确保实体与阴影间界线分明；如果必要的话，强调一下大蒜的轮廓线。

7．用一只 HB 铅笔添加左侧洋葱头部的线性细节。它看起来就像一只向前伸展的小爪子。

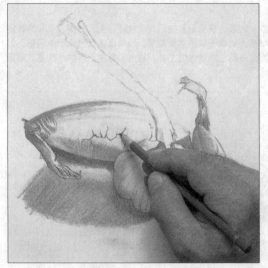 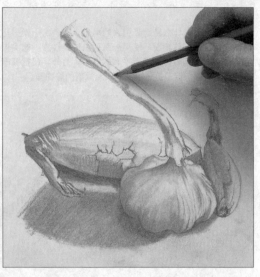

8．画出洋葱茎部的明暗调子，加深下部的阴影。用擦笔"画"出柔和的水平线条，接下来用 H 铅笔画出洋葱外皮上更加尖细的线状笔触。

9．为蒜梗左侧部分添加阴影线，这些是背光的部分。注意蒜梗的扭曲和转向，它的宽度也不是统一的，这些变化要在明暗中体现出来。

阶段评估

画面进行得很顺利，但是对象与阴影的关系还不十分明确，要增加实体和阴影的调子与细节的对比。

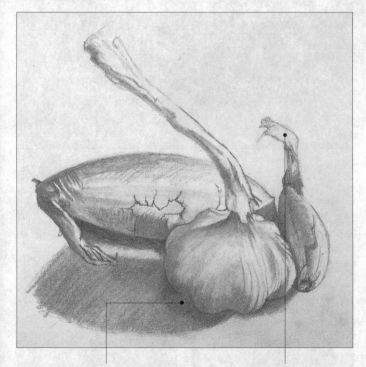

阴影的调子几乎和实体一样深。

蒜和洋葱的梗都不够坚挺。

10．延展并加深画面左侧由大蒜和洋葱投下的阴影。用擦笔混合笔触，使阴影柔和。

11．加深右侧洋葱的阴影区域并完成大蒜上的线性细节。用软橡皮擦掉多余的痕迹。

149

完成图

静物本身并没有什么特别吸引人的地方，但是由于安排巧妙，大蒜的梗引导着我们的视线环顾画面一周。柔和的影把物体固定在木板的表面。使用一系列铅笔画技法：笔尖画出茎上明确干脆的线条细节，横向运笔做出柔和的阴影，以擦笔混合石墨笔触得到均衡平和的调子。另外，还把擦笔作为一种绘制线条的工具，画出了蒜皮之下的小鳞茎。画面本身虽然简单，但却是一幅令人印象深刻的静物画。

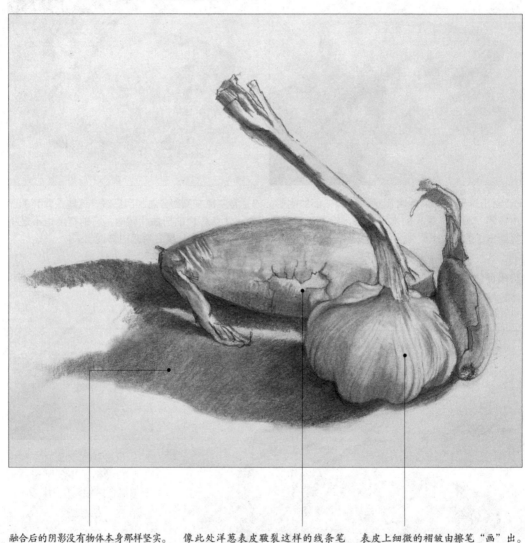

融合后的阴影没有物体本身那样坚实。

像此处洋葱表皮皲裂这样的线条笔触，为画面增添了一种质地和肌理上的对比。

表皮上细微的褶皱由擦笔"画"出。

诱人的水果

水果以其简单的形体、精巧的质地和色泽，当仁不让地成为静物画的首选。作为静物画对象的水果不可以太熟，任何表面的瑕疵都是腐烂的前

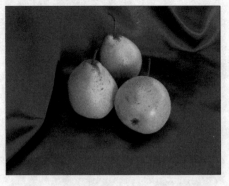

兆。本次课程使用的是有些未熟的梨子，光滑的表面可见几许暖色，上面有些许斑痕，可以增添画面的肌理。尽量使构图简单，把水果置于朴素的深蓝色背景下，背景与浅绿色的梨形成有效的对比，使得阴影更加深暗。

这幅作品成功的关键在于以柔和的笔触缓慢而细心地建立起色调和肌理，通过层层铺盖颜色以达到果皮的厚度和色泽要求。以最浅的调子开始，从顶端入笔，不用着急添加果皮上的斑点，我们会在后面的阶段里巩固水果的肌理，强调它圆润的轮廓。绘制一组静物时，要随时注意它们之间的关联，利用它们相互投下的阴影建立起令人信服的视觉联系。

布景

浓重的深蓝背景与黄绿色的梨形成颜色上的互补。尝试不同的组合方式，找到最理想的一种。前景中的梨投下的阴影为画面添加了很多趣味。最前面的梨呈卧倒状，底部的凹陷清晰可见，增加布局结构的多样性。

材料和工具

★光滑绘图纸
★HB 铅笔
★彩色铅笔：浅黄色、亮绿色、暖黄色、橄榄绿、深褐色、生褐、熟褐、浅褐色、粉色、青铜色、中度褐色、中度蓝色、深蓝、浓调深蓝、群青色
★橡皮

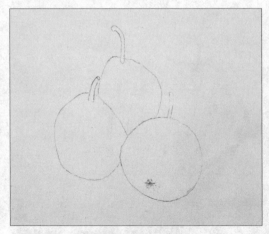

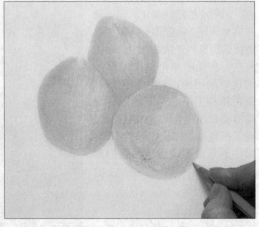

1. 用一支 HB 铅笔轻轻勾勒出梨的轮廓，在左右两边留出足够的空间用来画背景织物的褶皱。借助观察梨柄的角度，我们可以找到贯穿水果的中轴。

2. 在梨的全身涂上一层薄薄的淡黄色，包括高光的区域。在图中梨绿色的区域涂抹亮绿色，运笔的力度不大，笔触松弛。再次涂抹淡黄色，然后沿着后面梨的边缘涂抹较暖的黄，例如锑黄。在中间梨上有阴影的部分使用相同的黄色。

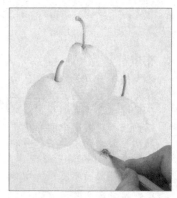 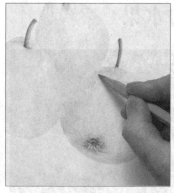 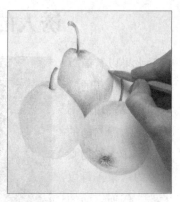

3. 建立起调子，表现出物体的结构。在前景中用淡黄和亮绿的混合加深调子，使用绿色的时候笔触要松弛，让下层的黄色透露出来。用淡黄和橄榄绿色填充柄部，暗面用较深的褐色，如生褐或铁棕深褐色。用同样的褐色描画出梨底部凹陷的细节，用橄榄绿画出凹陷周围果皮表色较深的部分，最暗的部分用熟褐等暗褐色画出。

4. 继续建立前景中梨的颜色和调子。用松松的、淡淡的橄榄绿巩固质地加深色彩。为了表现出水果圆润的印象，运笔的轨迹与梨的表面曲线保持一致。

建议

在这一阶段柄部不宜过深，要与背景色形成对比。

5. 接下来，画出后面梨的颜色和肌理。用浅褐色勾画出前面的两个梨的边缘线条与后面梨交叠的部分。然后顺着梨的外部轮廓以松弛均匀的笔触涂抹相同的颜色。在高光周围添加一层淡淡的亮绿色，接近顶部的地方换用褐色。用橄榄绿色强调出梨的边缘地带，让我们的主要对象在背景的衬托下更为醒目。在梨的下半部分加一点暖暖的粉色，混以少量青铜色和中褐色，接近暗部区域的边缘处减弱。覆盖一层淡黄色，把所有的颜色聚合到一处。

6. 润饰后面的梨子，沿着边缘线在线条发生波动的部位添加绿色。用短小的笔触强化肌理，避开高光区域。轻轻添上几笔深褐色强调阴影。开始润色中部梨的颜色，用橄榄绿色作出前面的梨投下的阴影，笔触要依照水果的结构上下垂直画出。沿着梨的顶部用褐色作出凹陷部分，用深褐色添加出柄根部的细节，细小的笔触要表现出凹进的果皮。以相同的褐色画出果皮上的瑕疵斑纹。

建议

在手下垫一张描图纸，避免手和画面的直接接触，保护画面。

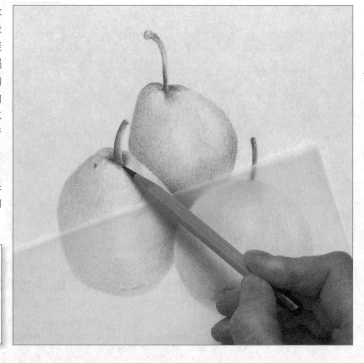

用铅笔的侧部给出宽线条，带出纸张的纹理。

暗部的致密感是由轻笔触叠加而产生的。

淡黄和亮绿色的结合为底部增加了厚度。

阶段评估

这个阶段，高光和暗部区域基本完成，梨的结构和肌理已经显现出来了。为了做好梨表皮颜色的细节，需要更多层的黄色和绿色。用浅黄色给高光部分最终定形，用中度和暗褐色添加果皮上的瑕疵和粗糙的肌理，铅笔笔触要轻。用黄色为这些梨上最后一层颜色，用一点橄榄绿加深暗部。然后开始添加背景：这将是一段长久而缓慢的过程，你需要画好多层颜色，以达到正确的厚度和密度。但是当你看到最终的效果时，会觉得这种辛苦是值得的。

建议

　　用软橡皮，或者可再利用的灰泥黏合剂，柔化或去除褶皱周围任何生涩僵硬的边缘。

7. 开始用中度蓝色（如普鲁士蓝）添加蓝色背景，用笔尖上色，笔触要轻。试着做出没有任何变化的均匀的颜色层。从外部向梨的边缘推进，这样更好控制一些。上色的同时扭转画纸，但是笔触的方向保持不变。

8. 换用略微深些的蓝，继续建立颜色，标出布料的折痕。大致画出左侧垂直的折痕，右下方浅浅的斜纹，以及右上角处织物宽宽的褶皱。为了强调背景织物悬挂的方式，顺着这些线条纹理建立起阴影一侧的色调。以同样的颜色作出水果底部的阴影，建立起水果与背景的视觉联系。用十分锋利的铅笔尖明确地画出梨的边缘。

9. 用暗调的深蓝色，如靛青，着重强化背景颜色，最暗的阴影处运笔要加力。为了锐化褶皱部分，沿着曲线的扭转方向画出褶皱的边缘，如果必要的话可以随之转动画纸。光照之处的边缘颜色变浅，使用中蓝后覆盖群青色。褶皱的线条应该表现出织物的重量和地心引力的效果。前景中的两个梨子和左侧凹陷的褶皱之间最暗的阴影处用深蓝色覆盖。

完成图

随着背景的完成，静物被赋予了生命。黄绿之间微妙的对比为原本就很精巧的画面增色不少。为了确保梨子不被织物浓郁的蓝色遮盖了光芒，重新估量整个画面，强调了水果上的浅色区。柄部和果皮上的斑点以及顶部的阴影都用褐色画笔重新润色过，这些区域的边缘部分都被锐化了，果皮上的肌理以添加褐斑的方式进一步巩固。

留出带有羽化边缘的高光，与褶皱凹陷的深蓝色结合，作出织物的折痕。

用深褐色明确梨的柄，使这部分在背景的衬托下突出出来。

褐色的斑点在边缘处变得紧密起来，表现出物体圆润的印象。

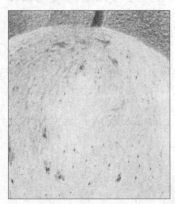

放大小物像

这次的课程用到的都是些常见的室内物品：钥匙、小链条、门闩和螺杆等，很容易在家中完成。能够完成一幅挂在雪白墙壁上的石墨画作品，应该是很美妙的吧。

本次练习有两层目的：

首先，虽然图像中物体的摆放看起来无规则，在布局的时候要注意考虑物体之间的负形体，也就是物体之间的空间部分。从构图上来说，这些空间会让观众的视线落到正形体，也就是物体本身上面。

其次，这是一种能够放松眼睛和舒展手臂肌肉的练习。当你画小件物体的时候，你会不自觉地握紧手指去画每个细节，这样却使画面看起来很枯燥、无生气。如果作品中的物体比实物大，就如本图所示的那样，在绘画的时候会强制你移动手腕，放松指关节，绘制出生动活跃的图像。这次练习也会使你以另一种方式观察物体：你会更倾向于把这些静物看作一个整体，而非单个的物件，从整体上观察形状和物体之间的关系。

为了让你对这些物体的大小有些概念，这里是一些数据：图中最下方的大钥匙长约7厘米（不到3英寸），但是在作品中要画成大约15厘米（6英寸）长。所以这些物体是成2倍放大的。

布景

背景可以用一张大白纸或者白色的桌布。在白色的背景中零星地散落你所选择的物品。随意地散落后看看它们会组成什么样的阵式，比刻意地精确地摆放效果要好。但是你还是要调整一下物体的位置，动笔之前花些时间找对画面的平衡。在桌旁放置一盏台灯，让物体投下阴影，产生立体效果。

材料和工具

★光滑的绘图纸
★细炭棒
★炭笔
★软橡皮

建议

为了使测量更简单，想象图中有很多水平和垂直的线，这些家用小物品就处于线条所构成的网格中。

1. 用一条细炭棒打出物体的轮廓稿，仔细地计算出物体的大小和物体之间的距离。在这里，画家决定让一些物体的某些部分消失在纸张的边缘。这样做是出于画面动态效果的考虑，如果把所有的物体都留在矩形的纸张内部，画面会显得凝固不动。

2．使用炭棒的侧部，填充物体的阴影，用指尖抹平炭迹。阴影会衬托出物体的固态感。

3．分步对物体进行细雕琢，用更深的线条强调物体的边缘。像前面一样，用手指混合笔触，做出金属般的平滑面。

4．继续对外形雕琢。这是一个循序渐进的过程，但是不久你会发现物体已经初步具有了三维结构，并开始从画面中突出出来。

5．用炭笔笔尖引入细节，如螺钉上旋转的螺纹、钥匙上的槽口。在加入细节的时候，保持画面物体在节奏上的一致性，这样你可以不断估量物体与其周围物体的位置和细节关系。

6．继续细节和雕琢的工作。这个过程很像摄影师放大作品：首先你只是看整体的轮廓，但是随着细节的深入，物体的焦点也变得鲜明起来。

阶段评估

物体外形和阴影的绘制已基本完成，但是二者的区别并不十分明确，尤其是边缘部分需要好好明确一下。另外，画面中的调子整体上过于统一，我们需要增加明暗区域间的对比，使物体更显三维效果。

一些物体需要更明确的细节。

虽然物体的基本形态已经具备，但是它们过于苍白平淡，缺少真实的对比细节。

7．从整体上把握润色画面，继续明确物体的边缘，融合调子，做出平滑的金属光感效果。

8．用炭笔笔尖锐化物体边缘，画出螺钉螺纹旋转的每一个细节。

9．链条是少数几个看起来不太明确的物体之一。用炭笔勾画出它的边缘，仔细观察链环是怎样衔接在一起的。不要忘记落在链条上的高光，让纸张的白色在高光的区域中透露出来，用软橡皮擦去多余的炭迹。

完成图

这是一幅现实主义的石墨画，告诉人们即使是最普通的小物件也有作为艺术品的潜质。画面的布局精巧，我们可以观察到纸上的物体都是具有一定倾角的，起到路标的作用，引着观众的视线穿越画面。一些物体，例如螺钉和转笔刀颜色要略深些。物体的阴影为物体增加了趣味和质感。干脆的线条与调和而成的柔和的炭笔笔触相互映衬，形成了尖刻的金属棱角和平滑的金属表面。

投下的阴影告诉我们一些物体比另一些物体颜色深。

扭曲金属链条上的高光揭示出光线的方向。

用指尖融合炭笔笔触后产生的光滑肌理。

第二章

植物之绘
——7 种梦幻植物的创意素描

扭曲的枯树

　　画树木是一种乐趣，尤其是有多瘤的树皮和扭曲的、裂开枝干的古树，在它们身上你可以探索很多画肌理的技巧和运用笔触的方式。单色素描可以说是最理想有趣的绘画种类，因为没有色彩分散人们的注意力，我们可以尽情地领略形状和肌理的魅力。

　　试着把树刻画成生长中的活生生的植物，这一点非常重要，在动笔之前你需要细细地观察树干和树枝的形态：一些树木，比如白桦，有着细致的、比较光滑的枝干，而另一些树，例如生长了几十年的老橄榄树，多瘤的树干上布满了明显的凹陷的纹。如果你是在户外写生，试着用手指抚摸树干，感受树皮的肌理和木纹：这些纹路是直上直下的，还是生长成圆形的圈圈呢？

　　观察这些树干是如何从主干上生长出来的：它们是直挺挺地伸展出来，或是在树干的两侧向上呈 V 形生长，或者向下低垂？最后，想象一下你将要画的叶子。画小叶子的时候，一些松散的点和短短的线已足够；对于大一些的叶子，你需要更精确地画出轮廓——但是不要夸大叶子的细节，否则它们会分散人们对于树的整体形态的注意力。

场景

在冬天的一场大风中，这棵树被严重地毁坏了。在乡间偶然被人们发现时，它折断的干和扭曲的枝，以及粗糙多瘤的树皮所形成的特别形态深深吸引了人们。

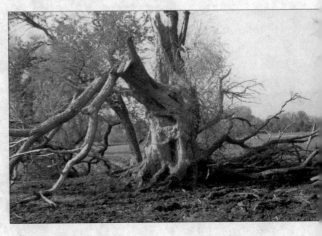

5 分钟速写：石墨铅笔

用略微呈现锯齿状的笔触找出大致的轮廓后，再在树干的下侧和树干断裂的内部等暗部区域作出最深的调子。即使在这样一幅 5 分钟的速写中，你也大约捕获了树的一些结构形态。

10 分钟速写：石墨铅笔

在略长一些的速写中，你可以开始细化一些细节，画出阴影部分的中度灰色的调子和接近底部中空的树洞中的更深暗的调子。除了提供给我们关于光和影的信息，调子也被用来表现树皮上的图案。

15 分钟速写：石墨铅笔和钢笔

在这幅素描中明暗调子得到更充分的完善，这棵树已经很有立体感了。我们再在图中加入水平线，简单概括出远处的树丛的大致形状，由于背景的依托，这棵树便在这个环境中生长起来了。

25 分钟速写：石墨铅笔

自信而看似潦草的钢笔线条重新描绘开始的铅笔稿后，画面立刻充满能量，完美地抓住了这棵树的神态和特征。注意图中这些笔触，从树干上简单的阴影线到小叶子上细小的斑纹和短线，变化多端。

树丛速写

树木在很多景物画中起到很重要的作用，出于结构上的考虑，可以作为把观众的视线引入景中的特殊设置，为画面提供了自然的框架。不同种类的植物要求画家采用不同的方式去刻画。大家通常会犯的一个错误是试图在植物中放入过多的细节。我们从观察树木的整体形态开始：它是圆锥形的还是圆形的？然后观察植物中叶子的形状：它们是如枫树和七叶树的叶子般有特殊的形态，或是很多一簇簇生长在一起的小叶，就像这几页插图中的叶子那样吗？最后，寻找调子上的变化，这些变化会使树丛看起来有三维效果。甚至是此处昏暗的光线，一些区域也要比另一些明亮。观察景物的时候半闭着眼睛，这样估算这些光线的变化会容易得多。

场景

画面左侧的深色树丛为树木繁茂的远处山脉形成了一个自然的框架，起到给画面定位的作用。

5 分钟速写：炭笔

使用炭笔的侧部，开始以松弛的笔法概括出整个轮廓。然后用笔尖进入具体形态的刻画，在树丛的最暗部以点和随意的线条做出调子，让调子有所变化，这样可以使树丛有层次感和立体感。用指尖或者擦笔把炭的痕迹擦抹均匀。

15 分钟速写：4B 铅笔、黑色圆珠笔

石墨铅笔和圆珠笔对于画外景的参照小图是再合适不过了，因为它们携带方便，而且不易弄脏画面。画家以4B 铅笔粗略的画出轮廓，笔触浓密。然后用黑色圆珠笔在最暗的区域画出阴影线。阴影线的线条越细密，调子的颜色就越深。

161

30 分钟速写：彩色蜡铅笔

借助蜡铅笔，你可以快速连起破碎的颜色块，形成非常活泼的、视觉上的色彩混合效果，并且能够抓住树丛内调子的整体变化。开始的时候用最浅的颜色——淡淡的黄绿色。然后小心地通过有控制的潦草涂画逐渐地加入深一些的绿，直到达到你想要的效果。一些地方实际上是很暗的，但是注意不要涂上一团死黑使整个画面都僵硬下来。取而代之的，我们要用深红褐色的线条补充图中的绿色，给整个画面增添几分暖意（不管什么对象，只要细致地观察，你总会发现影子的区域含有能够与整个画面的主题色彩相互补充的一种深色）。

速写罂粟花

一些花，例如大都市公园里栽种的植被花卉，生长成严整的直线。而另一些花则毫无拘束地繁茂地盛开着，弯曲的花茎自在地扭转，花朵沉沉地向各方微垂着。当你画花儿的时候，要把握它们自然的生长样式，掌握这种植物的基本特征。

这些罂粟花仿佛是随意地生长，独自盛开的。从艺术的角度来看，我们需要用自由随意的印象派手法来表现这些华丽的色彩和略带褶皱的边缘。这些半透明的花瓣为我们提供了很多机会尝试表现调子上的对比和颜色混合，花瓣互相叠合投下的影会产生比较深的色调。粉状画材，如炭笔和软蜡笔，非常适合绘制这一类题材。黑色的花心和种子与外圈的花瓣在颜色和形状上都构成了有趣的对比，在中心区域你可以使用更加坚定的线性笔触。

场景

在花园角落里的罂粟花，它以一种与外界毫不相干的、自由的、随意的生长方式存在着。在这幅速写里，故意减去一些罂粟的花边，正是为了传达这种思想——这样一种主题环境之下的对象怎么可能是整齐的呢！

5分钟速写：黑白软蜡笔

如果你只有5分钟去完成一幅速写稿，你的时间不会允许你画完两朵以上的花。不过，这是一次很好的放松加观察的练习。在这里，宽松的、轻柔的白色蜡笔线条重新塑造出罂粟花瓣那略带褶皱的边缘。画花蕊的时候笔触要控制得更好些。最后，以黑色蜡笔涂画出花朵中心最暗的部分。

10分钟速写：炭笔

在这样的速写中，你需要首先关注花朵和花朵中每一个花瓣的形状。与此同时，要保持松弛和自然的笔触。不要计较形状是不是百分之百的完美，因为我们主要的目的是把整体的感觉找对。在此处，使用自由流动的书法般的线条去描绘花瓣的形状，涂抹炭迹创造出花朵之中最深处的调子。

15 分钟速写：墨水、蘸水笔和笔刷，还有滚珠笔

钢笔和墨水是绘制长而尖的罂粟叶子的理想用品，但是就如我们一再强调的那样，为了创造出自然生长的感觉，要保持笔尖的松弛，线条的参差感也要出来。首先用蘸水笔勾勒出整体轮廓，然后在其中刷写稀释过的各种颜色的彩色墨水，作出罂粟花瓣。在这些半透明的花瓣互相重叠的地方，用了较深的调子。画雄蕊等细节的时候，使用滚珠笔，因为它的线条比蘸水笔细一些。注意思考为何留下画面中的好些地方没有上色，却产生了更好的效果呢？如果我们画出每一片花瓣并填充颜色，画面很容易变得吃力又死板，进而失掉了"花性"。

30 分钟速写：软蜡笔

软蜡笔是绘制透明花瓣儿的一种非常可爱的画材，因为你可以通过蜡笔笔触的色彩混合创造出生动的视觉混合效果和调子上的精细变化。同时，你需要确保花瓣的边缘被清晰地描绘出。 这里你可以选择一只颜色较浅的蜡笔，使用它的笔尖部分。选用蓝色粉画纸，因为蓝色很合适作为这幅画的背景色，并有助于突出这些暖色调的花朵。就如同这几页中我们看到的其他速写一样，这些灵动的、书法般飘逸的线条完全抓住了花的特性。

冬季的树

炭笔和石墨等单色媒介非常适合画冬天的景色，因为在冬天颜色相对单一，你可以集中精力做好调子和肌理。随着冬天的来临，其他季节里在宽厚树叶掩盖下的落叶树的本来面貌，逐渐展露出来。一些种类的树木，例如柳，它们的叶子基本脱落；栗子树微微伸展成拱形，一些松树基本上还是圆锥形。先找出物体的基本几何形态，轻轻把它们画出来，这是在你进入任何细节之前都必须要做的。

有一件非常重要的事情你需要铭记在心：这些树木的枝不是单纯的附加物，要在脑中想象着孩子们涂鸦中的树，它们是大树的一部分器官，与树的主干结合构成了有机的整体。从整体上观察每一棵树，不要急于画树的主干，然后添加它的枝叶。除了观察树木和枝干的正形体，我们也要观察负形体——那些树木以外的空间。

树枝是实在的，富有质量的存在。你可能惊讶于画家对于它们的处理方法：只画出枝干的轮廓，然后把中间的白色留在那里。细致地观察这些树，你会发现它们实际上比后面那些常春藤叶子在调子上要浅一些。如果你用中度灰调填充出枝干的实体，它们就不会像现在这样清晰地突出于纸面之上。图中的一些区域，树木被背景中平和的白色天空衬托成暗色的剪影，你可以用深色的铅笔笔触把它们勾画出来。

场景

一组树木在苍穹白雪的映衬下形成黑暗的剪影，地面之上只有零星几处裸露着的泥土，为前景增添了几分肌理效果。树木的位置接近画面中心，在构图中这通常不是一个值得提倡的位置；但是在这幅图里，这个居中的位置正好表现出画面中似乎凝固了的万物静默的状态。

材料和工具

★ 光滑的绘图纸
★ 6B 铅笔

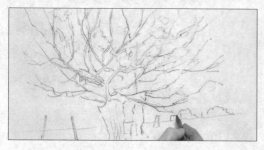

1. 使用 6B 铅笔，重重地勾画出树的主要线条。记得观察树木以外和枝干之间的负形体，以及树木和枝干本身。画出栅栏柱子和不远处的矮树丛，牢记近大远小的透视规则。

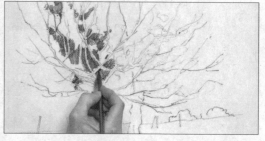

2. 松松地画出主要的常青藤，并建立起树的形态。在这个阶段不要画叶子或者任何的质地和肌理，这都是要在后面的步骤中完成的。记得留出常青藤之中枝干部分的空白，还要时刻核对，以确保自己没有侵占任何应该留白的空间。

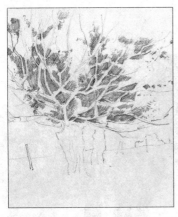

3．继续在负形上下功夫，直到你画好所有的常青藤。

4．现在给树干上色，用笔尖作出短短的、参差的线条，表现出树皮的肌理。注意大树在主干处第一次分离的地方；把裂开的边缘颜色加深，通过色调的差异表现出枝干的相对位置——哪个部分离观众较近。尽管没有叶子的细节，枝干也被简化成白色的空间，此刻的树已经开始成形了。

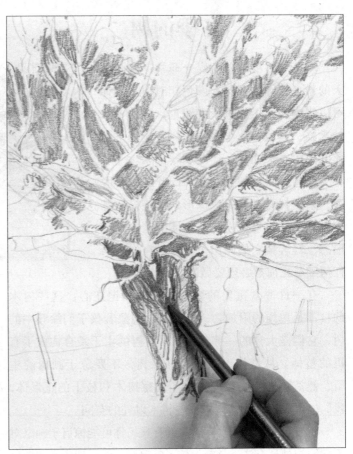

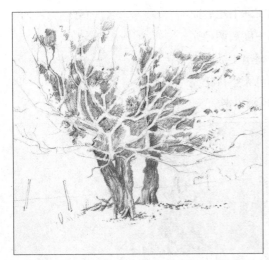

5．以同样的方式画出后面的树，用笔戳点出落叶和前景中裸露的小块土地。画画的时候要特别注意树的主枝伸到主干之前的地方；仍然留住枝上的空白，以明确它们与后方主干的位置关系。

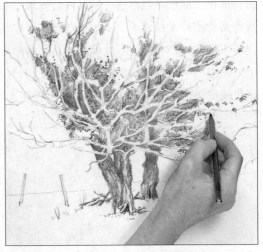

6．既然常春藤已经基本绘制完毕，你可以着手添加更多的细节：在主要的大色块上加入一些松松的随意的线条，在小的区域和接近树枝的个别叶子上点上几笔。无需刻意强调叶子的位置——试着画出这些藤叶生长的大致印象就可以了。

阶段评估

我们可以看到树木顺利地成形，调子上的不同显示出主干或者枝叶相对的位置关系，颜色较深的枝干看起来很突出，而颜色较浅的枝干在距离上显得较远。美中不足的是，这个阶段的画面，树看起来几乎像是漂浮在空中的。我们需要把它拉回到具体的环境中，通过加入栅栏桩和中景处灌木的细节，把树木固定在地面。

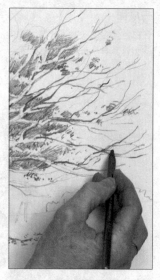

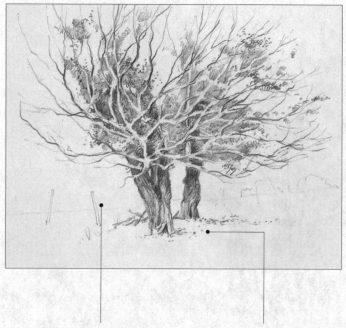

被强调的栅栏将会使背景更加清晰，有助于指引观众的视线穿过画面。　　给树前面的地面加入更多肌理，这将有助于大树和周围景色的融合。

7. 在树枝的末梢，用重重的铅笔线条强调树枝位于主干之前或与其平行的部分，笔力一定要到位。树枝上有很多扭曲和缠结，要确保在你的线条里体现出这些细节。主干前最大的枝叶上我们要留下空白，让它们作为白色的负形体而存在，这样它们就可以在树皮和常青藤的暗色衬托之下，明显地突出出来。

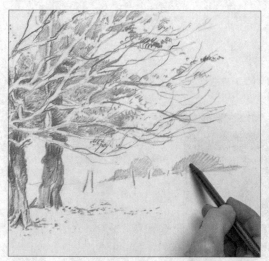

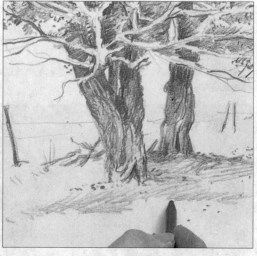

8. 因为矮树丛的距离比画面中心的两棵树远，所以它们在调子上浅一些。以中度力量运笔，给树丛覆以中度调子，不同于树木上所用的、坚固的灰色和黑色调。

9. 给栅栏上色，左边的两个颜色深些，其他的颜色浅些，产生景物后退的纵深感。左边的前景中稍加淡淡的阴影。尽管地面已被雪覆盖，阴影却能揭示出地面的起伏。

完成图

在白色天空的映衬下，树木的尖涩与荒凉形成非常醒目的石墨印象。在自信顺畅的线条下，画面中的树枝仿佛带着一丝气息从主干中伸展开来，互相纠缠着压盖着。树的周围留下了足够的细节，栅栏的柱子，一些矮小的灌木丛，以及画面最前方地面的裸露肌理，向我们展示着这个冬天特有的景致。

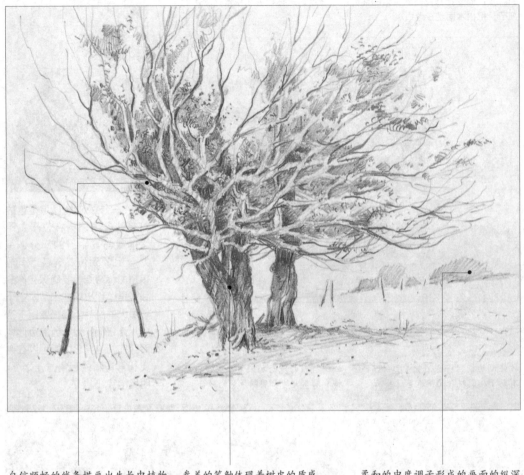

自信顺畅的线条描画出生长中植物的美丽轮廓。

参差的笔触体现着树皮的质感。

柔和的中度调子形成的画面的纵深效果。

向日葵园

盛开着明亮黄色花朵的向日葵园是何等耀眼的景象，长久以来吸引着无数画家和摄影家的探访。虽然最惹人注目的是它们的颜色，但是单凭色彩并不足以成就一幅好画。你需要找到入画的焦点，要花费一定的时间选择合适的角度。我们需要找到这样一个方位：一些花儿正对着我们，而另一些花儿把脸稍稍挪开，这样我们既可以看到花的结构，还可以让我们笔下的

向日葵有不同的变化。另外，我们要注意它们的花冠是在不同的高度上的，所以千万不要让画面里出现一排同样高度的向日葵，就像在画面中横加了一条直线。

背景也很重要，这包括了远方的田野和植物之间的空间。虽然画面不太明显，但是我们要清楚这些向日葵是处于一个大景物中的，是整体的一部分。半闭着眼睛估算好将要使用的调子和色彩，注意不要过于依靠自己对于这些因素的阐释。我们将通过底材上多层薄色彩来创造生动的色彩混成。另外，我们要保证画面背景中的元素是相互结合的整体，没有哪个部分过于突出。

这是一幅复杂的风景画，带有很多不同的元素。为了防止在细节上过于拖沓，我们应把注意力集中在向日葵花之间的负形体上。观察这些负形体通常比观察正形体（向日葵本身）要容易得多。

场景

第一眼看去这片景色也许会显得混乱。小心选择视角，以确保画面中的向日葵花冠会产生很多有趣的形状，并且处于不同的高度。

材料和工具

★高级绘图纸
★彩色铅笔：挑选出一套浅色、中度和深色的蓝和绿、烧赭色、淡黄色、柠檬黄、黄赭色、浅褐色和淡紫色

1. 选择好视角后，以烧赭色轻轻地勾勒出向日葵，用浅蓝色画出背景中的田野。观察向日葵花之间的空间、它们互相重合的地方以及每一个向日葵花冠。

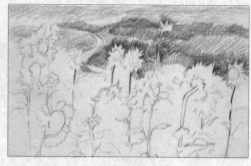

2. 用不同的蓝和绿为背景上色，在裸露的小块地面点缀几笔烧赭色，随着不断接近前景，选用的颜色要逐渐加深。画到向日葵地的时候，开始转向茎、叶、花之间的负形体。

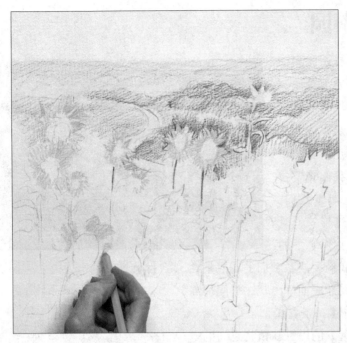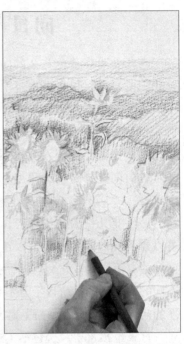

3．用黄色铅笔为最大的一朵向日葵的花瓣上色。淡黄色铅笔画出花瓣中的深色，柠檬黄作出花瓣中的亮色。

4．继续填充黄色，在适当的地方变化调子。用蓝色潦草的线绘出前景中的负形体。

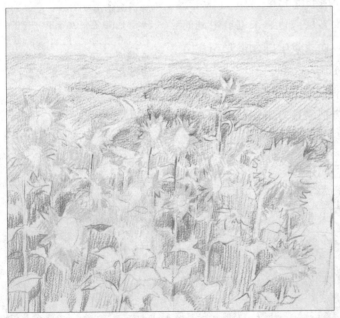

5．继续填充向日葵之间的负形体，综合使用不同的蓝色和绿色。我们要注意画面的颜色并不是统一的：找出冷暖色调间的变化，一些区域被向日葵的叶子和花所遮盖，因此处在阴影中，而另一些区域是直接暴露在阳光中的。

6．回顾背景中的原野，逐渐地把颜色加深。给花朵的中心上色。应该注意到一些花的中心部分比其他的花暗一些，颜色在黄赭和烧赭之间转换。

阶段评估

达到正确的调子是个循序渐进的过程，千万不可冒进。既然现在所有的元素已经就位，我们需要后退一步，花些时间对画面的整体进行观察，然后决定还有哪些工作要做。你会发现整个画面太苍白，需要增强亮部和暗部之间的对比。除此之外，我们的主要对象——向日葵，还需要更加细致的雕琢。

7. 用大片的深蓝色垂直线条加深蓝色背景中的田野，使接近前景的地方颜色变得更深。

8. 用褐色覆盖背景中较为明亮的绿色，以缓和背景中的色调。画出一些褐色的茎。有一些花轻轻地背着太阳，用褐色铅笔给这些背着太阳的花头区域上色。

这些向日葵看起来很平，有点呆板的感觉。

叶子的部分也没有从背景中清晰地突出出来。

9. 松松地画出天空中的蓝色。试着加工出背景中的肌理。进一步润色花与花之间的负形体，用深绿和深蓝描绘出花的边缘，并且加深葵花上的黄色。

10. 调整整个画面的颜色和明暗，在前景中加上一些暖色，例如淡紫，使这个区域看起来与观众更加接近。用铅笔的笔尖画出最前方叶子上面的脉络。

完成图

花冠和叶子以不同的姿态和角度，或扭曲或伸展，整个画面生意盎然。背景里有足够的信息告知观众向日葵的地理位置和生长环境，前景中植物之间的空间形成一个深色的幕布，把叶子和花朵突显出来。

简单的明暗使花冠看起来颇具三维效果。

叶子在植物间暗色负形的依托下向观众伸展。

远处田野的色调很淡，产生颇具说服力的纵深感。

鲜花巷

在希腊、西班牙、葡萄牙以及其他一些地中海国家，以明艳的植物装饰着白色石灰石建筑的巷子是很平常的景致，却构成了典型的假日印象。

绘制这些花的时候，必须先确定绘画的意图：我们是要画一幅详细的写实画，花儿在各个方面都符合植物学的标准，还是采取印象派的途径，抓住对景物的感受。这里，我们选择的是后者。油蜡笔是印象画最合适的媒介。粗粗的油蜡笔不适合绘制精细的线条，却非常适合描绘醒目粗大的色彩区域。

这幅画成功的关键是掌握好亮部和暗部的色彩对比。图中最亮的区域，利用了底材的白色：因为你无法画出更亮的颜色，因此达到足够对比度的唯一有效的途径就是让暗部成为真正的暗部。与此同时，你需要在阴影区域保留一些肌理的细节。

材料和工具

★ 油画纸
★ 油蜡笔：浅灰、翠蓝色、中褐色、藏蓝、亮绿色、红褐色、橙色、暗绿、深红、深镉黄、中绿、紫、黑、白、橄榄绿
★ 松节油或涂料稀释剂和干净抹布

场景

照片左侧楔形的阴影把观众的视线引向攀缘于右侧墙壁之上的鲜花。苍白暗淡的石质建筑烘托出花朵的鲜艳与繁茂，并增添了有趣的肌理对比。

1. 用浅灰色油蜡笔画出景物的主要线条——房屋、门窗、从左侧向巷子中部突出的大片楔形阴影。仔细地量出比例和角度；如果你不太确定，先用铅笔画出这些线条，因为铅笔比油蜡笔更容易修改。

2. 用翠蓝色油蜡笔填充天空的颜色。用中褐色油蜡笔画出阴影的色块，然后再用藏蓝和翠蓝润色（阴影绝对不会是简单的单一色块）。用藏蓝和翠蓝蜡笔画出左侧建筑投射在右侧墙壁上的阴影。

3. 使用浅灰色蜡笔的侧面松松地填充出处于阴影中的墙和穿越画面前景的细长暗影。上色时不要太用力，否则颜色会盖得太厚进而影响接下来要画的颜色层，以至于最终难以达到阴影中生动的色彩混合。

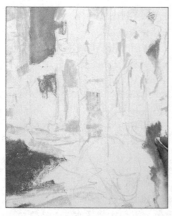

4．用抹布蘸取松节油或石油溶剂油，然后轻柔地以布面擦过天空和阴影，融合蜡笔的笔触达到平滑的色调。

建议

调和不同区域的笔触时要注意随之换用抹布的不同区域，以免颜色污浊。

5．用明亮的绿色蜡笔松松地以随意的线条画出植物和巷子尽头铁门上面浅浅的绿。不要让笔触太具体，因为在后面的步骤中你还需要重新画定形状和颜色；这些随意的笔触给出了植物不受拘束自然生长的印象。用红褐色的蜡笔填充挂在墙上的大陶瓦罐的色块。

6．用红褐色蜡笔画出门和建筑中的木造部分。在部分区域辅以少许黄色，以缓和这些区域的色调。在画面上把这两种颜色融合在一起，起到色彩混合的效果。用很深的绿色找出全景中最暗的植物。画面现在开始出现一些深度感了。

7．用深红色的蜡笔画出红色的花，颜色较浅的花朵用深镉黄。这两种颜色都属暖色，感觉上外张，所以这些花儿立刻突出于画面之上。用明亮的中绿色蜡笔画出植物的中度调子。植物调子的变化有助于表现出画面深度，调子的深浅对比暗示出叶子中间有阴影。虽然叶子没有以细节画出，颜色和笔触的差异却已表现出植物种类的不同。

8．左侧的巨大阴影对于整个画面的构图非常重要。现在画面中的其他部分已颇具形态，对比之下阴影区域略显单调和苍白。在这个区域中添加少许蓝、绿和紫色，以蘸过松节油或石油溶剂油的抹布调和这些颜色。但是不要调和得过于匀称，保留颜色中的一些杂质，建立起地表的肌理。用黑色油蜡笔，以不同密度的重线条画出石板路上的裂纹。

9．使用中度绿色画出背景中的铁门，用暗绿色的垂直线条画出铁门上的栅栏。画出背景建筑上的鲜花，点出花朵的大致形状，通过明暗调子之间的交替建立起结构感。在有阴影的墙上涂以淡淡的灰色。先用灰色和橙色画出石质建筑中石头堆砌留下的水平路径，然后在这些水平线上覆盖白色，最后得到略带粉红的陶土色。

阶段评估

既然整幅画已接近完工，你需要花些时间来考虑整体的平衡。问自己几个问题，例如，强光在地面上留下的点点光斑和致密的阴影间是否有足够的色彩和亮度的对比？最前景的画面中，花和茎是否有足够的细节？在这一阶段，即使很小的调整都可以使这幅作品与众不同。

影子的部分被娴熟地传达出来，但是再多一些肌理上的细节就更好了。

10．用蜡笔的笔尖画出从主茎中突出出来的锯齿状长而尖的叶子，用橄榄绿的蜡笔画出前景中的花茎。

建议

在前景中用尖锐细致的线条建立起细节，这也是创造画面纵深效果的一种方式。

11．即使在第一眼看起来很暗的地方，也要有一些明显的肌理。必要的话，用黑色蜡笔添加少许线条，但是注意不要做得过多。

12．在前景中的花丛里，用白色、灰色和黄色的蜡笔轻快地画出垂直的、细长的线条，加强画面的纵深感，并巩固花草的尖状肌理。

完成图

这幅作品带给我们光与影、冷与暖的愉快的感官感受。画面中留有一些空白，作为阳光打在建筑物和地面上的光斑。花和叶上快速而大胆的粗线条、天空中均匀地融合的色彩长廊以及前景中大片的阴影，都给人留下深刻的印象。如果不分主次地具体地刻画出每一朵花，或者墙上可见的每一道裂纹，便会破坏画面中的整体感觉。本幅画整体的效果非常生动，颇具吸引力——人们心中理想的阳光假日印象就这样构筑起来。

虽然我们看不到画面左侧的建筑，但它的存在已经由强烈的阴影表现出来，这些阴影同时起到把观众的视线引入画面的作用。

天空的光滑表面（用蘸过溶剂的抹布擦拭蜡笔笔触而形成）与建筑物和植物的肌理形成很好的对比。

虽然没有精确地画出每一朵花和每一片叶的具体形状，但画面中调子上的变化却有力地表现出三维效果。

秋 叶

从娇柔的淡黄金色到富丽的赤褐色和红色，秋叶中变换的色彩总是让人们惊喜。甚至只凭一小片叶子我们就可以完成一幅生动的习作。如果你对软蜡笔作画还不是很熟悉，那么这次的绘画课程将是一个理想的开始。因为色彩的出现是随机的，你可以练习色彩的混合，而不必担心每一种颜色的精确位置。

画背景的时候使用一些艺术上的破格。你可以以叶子的线条起笔或者在纸上先画好整体的颜色。不管你选取哪种方式进行创作，都可尝试在画面中融入一些变化和有趣的色彩混成，因为单一的色彩看起来很平，画面会显得很无聊。

蜡笔纸张有很多种颜色。这里，我们选用的是浅桃色粉画纸，与炽热的秋叶非常协调，相比之下，白色的纸张就显得太突兀了。

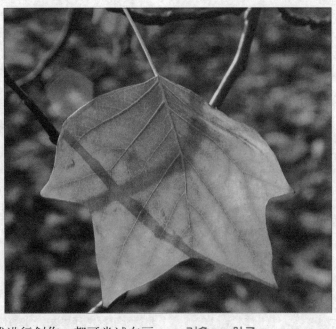

对象——叶子

阳光中叶子上的脉络显得格外清晰。注意：茎是倾斜的，这个角度使图像更具动感。

材料和工具

★ 浅桃色粉画纸
★ 软蜡笔：浅镉黄、柠檬黄、镉黄、淡红、烧赭色、茶色、镉橘黄、白色、黄赭色、群青

建议

用指尖调和叶子的笔触时，注意从叶子的边缘向中心推进，这样不会把蜡笔的颜色沾到背景上。

1. 用浅镉黄蜡笔画出叶子和茎的轮廓，画出中间的叶脉作为衡量其他元素的标尺。用柠檬黄松松地涂满整个叶子。虽然某些地方会被下面要涂的颜色所调整，但是整体的基调就是这样的。

2. 中间的部位柠檬黄的笔触要更加稀松。沿着叶子的边缘涂抹镉黄（注意这是有毒颜料），然后用你的手指调和笔触，直到画面中看不到单个的蜡笔线条。

3．在叶子的顶部画淡淡的红，这里是红色最浓重的地方，然后用你的手指把笔触调和均匀。在叶子最顶部涂抹烧赭色，然后把颜色混合均匀。用烧赭色画出叶脉。

4．继续用烧赭色加工叶子的顶部，边画边用手指调和笔触。用茶色勾出叶脉线。在叶子顶部和叶脉周围加入浅黄色，同时进行色彩混合。

5．既然主要的颜色已经就位，你可以开始细节部分的刻画了。用蜡笔的笔尖小心地沿着叶脉，以白色强调出叶子精细的结构。

6．在叶子颜色最浅的部位和主叶脉上涂浅浅黄色。在叶子的下半部混合几点柠檬黄，让叶子呈现鲜艳温暖的色泽。用茶色蜡笔的笔尖沿着叶脉画出它的阴影。注意观察，叶脉逐渐开始从叶子的其他部分突出出来。

阶段评估

用茶色勾勒出叶子的边缘，这将使叶子的形态更加清晰，但是仍然掩饰不了图像的二维平面感觉。你需要建立起结构，加入背景，把叶子推到画面前方。

没有任何背景，图像失去了生存的环境。

叶子本身的刻画几乎完成，只需在颜色上作微小的调整。

7. 粗略地画出后面叶子的形状，开始在画面中添加背景。沿着叶子右上方涂抹茶色，暗示叶子后面的树皮。在背景中涂抹各种黄色、橙色和红色，接近叶子的地方颜色要深些，使这些区域看起来像是前面的叶子投在后面叶子上的阴影。

8. 你所涂画的线条把叶子真正地带到了画面的前景中。现在给背景添加更多的颜色以显示出后面还有更多的叶子——黄赭色、一些茶色，还有相同色系的任何其他颜色。用手指轻轻混合这些颜色，使颜色层平滑，但要注意让开一些表现肌理的线条。

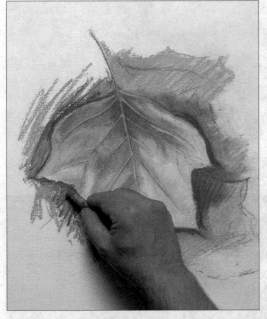

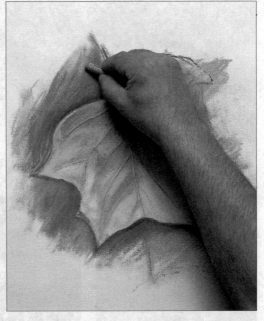

9. 用黄赭色和其他一些颜色继续填充背景，另外加入一点群青和茶色，使背景的颜色比叶子深些。用指尖混合笔触。

10. 用与之前同样色系的颜色继续作背景，并且用手指混合笔触，直到你对画面色彩感到满意，觉得整个画面达到平衡。

完成图

这是一幅比较简单的习作，但是练习中发掘出软蜡笔多方面的潜能。蜡笔的笔触经过处理变得平滑，产生了几乎让人难以察觉的从一种颜色到另一种颜色的过渡。叶子带有典型的秋日下午阳光的鲜亮光芒，秋的气息隐约可闻。叶脉上明暗色调的精心组合使这些脉络产生令人信服的立体感。这些干脆的、未经混合的线条为这幅习作增加了另外一层肌理。

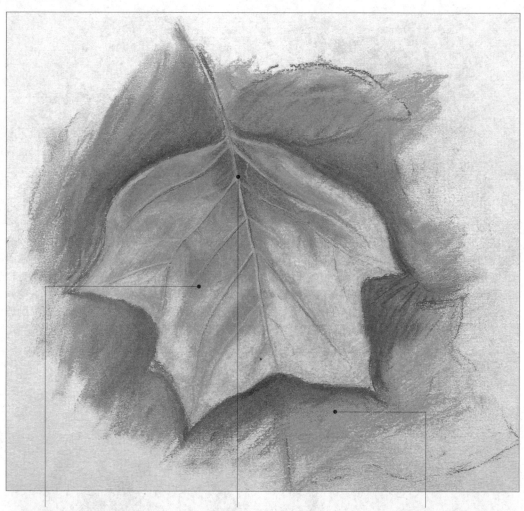

叶子上蜡笔的笔触被混合成平滑的颜色区。

叶脉上干脆的细节增添了对比的趣味性，也成为探索叶子结构的焦点。

背景中模糊的叶子轮廓提示着叶子所处的林地的自然环境。

第三章

建筑之绘
——8 种不同建筑的质感写生

教堂正面

　　建筑的写生可以从正面像开始画，因为只涉及一个面，无需考虑两点透视的那些复杂的条条框框。这里，建筑上的光与影和石头粗粗的质地都是图像可圈可点的地方。但是要注意不要画太多的细节，把画面弄得很死，我们的建议是只画出一些关键部分的细节，这样就足够了。

　　下面的速写由钢笔墨水，或者钢笔墨水加水溶性铅笔绘制而成。钢笔墨水是建筑类题材的最常用的媒介，因为它们能够书写出画面中所需要细致的线条。但如果不小心画错了，墨水不容易擦掉，所以最好用铅笔起稿。确定了比例和长短之后用钢笔描画。虽然这次水溶性铅笔是在干燥状态下使用的，但石头上的颜色如果用水溶解，在不破坏钢笔墨水肌理的前提下，画面会产生很好的效果。

场景

从这个角度看画面有几大要素：教堂的正面、左侧拱形窗户的细节，以及石制工艺的肌理部分。

5 分钟速写：钢笔和墨水

教堂的形状比较简单，对于这种结构的物体你应该在几分钟内完成它的基本形状。当然，关键还在于你能否非常细致地测量出所有元素的大小以及它们相对的位置关系。当你实地写生的时候，这样的小图是很好的热身，它同时也可以作为大图作品的结构参照。

10 分钟速写：钢笔和墨水

10 分钟之内你要画出石制建筑的肌理和沉重的木门。简单的几笔做出墙壁中石头的轮廓。这种细节不要画得过多，否则会使画面变得很死板。这样的现场速写可作为你后期将要绘制的大图的参照。

15 分钟速写：钢笔、墨水、水溶性铅笔

这里，把图像的重点放在教堂左侧的拱形窗户上。有了更多可供支配的时间，你可以重新发掘光影的作用，试着抓住更多石头材料的特征和细节。与前面两幅速写相同，以铅笔起稿，然后用钢笔描画，用细线条勾出画面最深暗的区域。最后，用水溶性铅笔为石砖上色。在这幅速写中我们可以深入探究场景中的色调关系。

25 分钟速写：钢笔、墨水、水溶性铅笔

这是一幅较上幅速写更加精细的版本，对教堂和不远处废墟之间的关系做了进一步说明。为了让画面的色彩更加接近实景，用暖暖的紫蓝色填充阴影的部分。时间很充裕，画家画出了建筑物所处的环境，在画面中加入树木和前景的草丛。

门道速写

古旧荒废的建筑是练习写生的一种独特的题材。破碎的石块和瓦片，暴露于阳光中被岁月漂白的木板和木板之上残破的雕刻，正是画家们苦苦追寻的肌理盛宴。如果这栋建筑又恰属异域之物，便更添几分情致。说到异域文化的精髓，建筑风格与自然景物和民族服饰一样，都能够激发出人们的无限遐想。旅行的过程中寻找有趣的细节。你会惊喜地发现几幅实景速写居然能够立即将你带入美妙的回忆之中。

绘制细节的时候要注意适可而止，画得过多会起到喧宾夺主的反效果。寥寥几笔暗示出砖瓦的肌理，不要一砖一瓦或者每道裂痕都画出来。

场景

在北京邂逅了这道门房，被讲究的门脸儿与院内略显破旧的房屋之间的反差所吸引。虽然对象基本上是单色调的，但是其中能够引起人们兴趣的可看点却很多，让你不由得提笔作画。

建议

如果没有细心地测量，尤其是你的角度可以看见建筑两侧的墙壁因而要用到两点透视的时候，物体会显得比例失调。想象画面被一些水平和竖直的线条分割成不同的小块。找到这些小块中的元素，例如窗子，或者门环上的一些装饰性的细节。

5 分钟速写：炭笔

这幅速写中运用调子做出了令人信服的深度效果。拱形屋檐下和大门处强烈浓重的线条与混合后阴影部分的炭笔痕迹相结合，用一些线条暗示出砖块和瓦片的形状，毫不多余的笔触没有分散色调练习的主要意图。

15 分钟速写：钢笔、墨水、笔刷

互相叠加的瓦片是这幅图画的情趣所在。这里，蘸水笔画的潦草线条非常形象地描绘出粗糙质地、手工制作的瓦片。我们想要保留瓦片上的线条，所以在对暗部阴影区域施以稀释墨水之前，用耐水性墨水画出瓦片的轮廓线。

25 分钟速写：蜡笔

这幅写生建立在大块的颜色和调子上，接近画面前景的地方逐渐变浅。纸张的质地有助于传达石头的肌理。

30 ～ 40 分钟速写：铅笔和石墨

前面的速写中已经充分考察过景物的构成和一些肌理，现在着手绘制一幅完整的具有更多细节的作品。使用 6B 铅笔画最暗的部分（包括右侧砖墙中深深的裂痕），石墨棒填充阴影区域（用擦笔混合笔触）。注意：虽然砖墙的很多部分被留白，但是肌理已经有效地传达出来了。

农舍速写

　　画面中涉及到建筑物的两个面，自然比正面建筑图有趣得多，因为受光的一面必然比背光面明亮，明暗间的对比也更加值得探索。记住两点透视的规则，如果你愿意的话，可以绘出通向消失点的透视线，但是一般情况下，只要观察和测量细心一些就可以作出很好的透视图，不必画出透视的辅助线。

场景

在这幅冬景中，建筑前方深色树篱和侧面瘦骨嶙峋的树木在白色雪地的映衬下显得十分突出，并且与砖石结构形成肌理上的对比。树篱与建筑在外形上也有所呼应，因为树篱的线条或多或少与建筑物的一侧平行。来绘制一系列单色速写。图中明亮的红色大门和那个小小的附属建筑，如果在彩色铅笔或粉笔作品中，将有鲜明的色彩提升效果。

5 分钟速写：2B 铅笔

这里，我们选择的视平线比照相时的略高一些。建筑的正脸看起来是正方的，屋顶的线条没有明显地向下倾斜。当你画建筑物的时候，最好先拟出这样一幅速写，以便找出和比较不同元素间的位置关系。

15 分钟速写：烧赭色彩色铅笔

当你已经画好结构的基本线条，就可以开始考虑调子关系和更多的细节。这里，我们要做的是单纯的调子练习。在实际操作中，你可以接着前页的速写来画。还要作出石头上的一些细节，要注意的是细节不可过多。

30 分钟速写：圆珠笔

虽然只有墙角石完全以细节画出，你仍然可以以简单的明暗作出建筑的肌理。初学者最容易犯的一个错误是对景物中调子的变化范围估算不足。要确定最暗的区域，例如窗子缩进的部位确实很黑，这样才可以对比出被雪覆盖的区域有多白、有多亮。最亮的区域，如屋顶，实际上没有任何颜色与笔触。

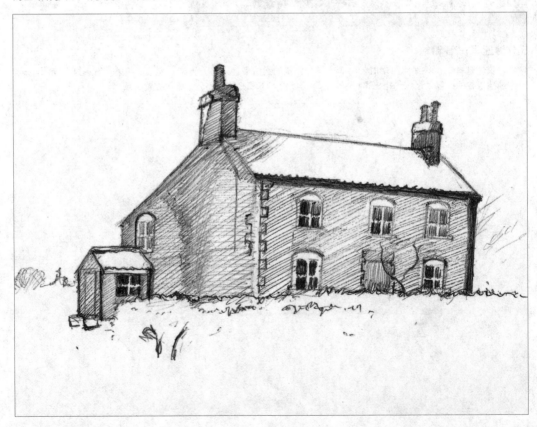

古老的木质门框

残破的木框、剥落的油漆，似乎在诉说着过往的苦难，也许其中的苦涩正是它令人动情的地方。生锈的铁钉和门闩，被阳光漂褪了色的漆面上，下层的木质纹理依稀可见——所有的这些都比纯净光滑的表面更加让人震撼。这腐朽与凋落的景象让我们不禁缅怀时光的流逝，对它昔日的辉煌浮想联翩。

软蜡笔很适于这一题材。蜡笔的侧面用于薄涂颜色。轻轻在纸上铺盖颜色并注意留出些许纸张或者下层颜料的颜色（这种技巧叫作薄涂或渐淡画法），你可以创造出奇妙的肌理和视觉色彩混合效果。用指尖融合蜡笔颜料，作出平滑均匀的调子。

同样的景物还可以进行光影练习。明亮的阳光射到大门内，平衡左侧深色的阴影区。楔形的阴影起到把观众视线引到庭院深处的作用。

如果画面中只有一扇门，那么这幅作品将被降格为空洞的建筑细节研究，庭院的加入使画面附有灵魂，赋予其生活的细节和居住的状态感。但是，如果庭院的细节过于深入，就会转移整个画面的主旨，所以需要把这个部分的细节简化为一些色块。

场景

褪色的古旧的木门，斑驳的油漆，为我们提供了有趣的颜色和肌理，引得我们不由自主地到近处一探究竟。

材料和工具

★赤土色粉画纸
★软蜡笔：红褐色、黑、白、浅薄荷绿、深薄荷绿、多种灰色、多种褐色、黄色

1．在赤土色粉画纸上以红褐色蜡笔轻轻画出景物的主要线条——拱形的门框、木质的门板、屋檐以及阳光照射到庭院产生的明暗分界线。赤土色的画纸加强了画面中阳光温暖的感觉，也为院中的房屋和大门提供基本的色调。这就意味着有色画纸已经为你做好了一部分工作，不用你另外铺涂底色了。

2．用黑色蜡笔的侧面填充建筑物的颜色，注意调子的区别：一些地方，如屋檐下，比其他地方的黑色要更加浓重。画出门板格子下的浅浅阴影。

3．用白色蜡笔的侧边填充阳光照射下的前景地面和屋顶之上的天空，以及建筑受光最多的部位。

4．用浅色薄荷绿（仍然使用蜡笔的侧部）蜡笔，为刷过漆的门板上色。让下层纸张的颜色透出来，造成上层颜色剥落后下层颜色显现的印象，对于此类主题的作品，绘画中很重要的一点是颜色的覆盖，不均匀又稀松的涂抹才能正确表现出物体的质地。

5．用红褐色蜡笔画出门板上一些裸露的木头，用手指抚平笔触。在颜色较深的部位薄薄地涂上一层深薄荷绿，让部分下层颜色透出来。层层的颜色覆盖有助于更多地展现出大门的厚度感和肌理。

6. 在前景的地面上涂抹几笔浅色薄荷绿，接着以红褐色覆盖，然后用指尖混合笔触。保留一些绿色，让地面上一些部分的色调比其他部分的更冷一些。

7. 用灰色和白色的蜡笔填充院子地面上的阴影，稍稍用指尖加以混合，但是要注意保持两种颜色相对的独立性。用中度褐色系与灰色系蜡笔巩固阴影中的建筑物的暗面，在明亮处轻轻涂抹几笔白色，用指尖融合笔触。

阶段评估

虽然庭院中的房屋只不过是堆积出的一些色块，但我们仍然能够找出建筑物不同的面，要特别注意让建筑物看起来具有立体结构的明暗调子。大门处需要积累起足够的颜色层以充分体现出油漆的厚度，否则纸张的纹理就会暴露得太多了。

纸张的纹理太过明显，这个地方看起来不像是刷过漆的木板。

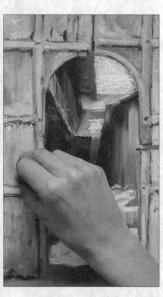

8. 在门板上轻轻地上下涂抹薄荷绿，掺杂些许细小的黄色笔触，用指尖抚平。不要忘记留下一些空隙让纸张的颜色透出来，产生底层油漆的效果。

完成图

本次绘画用到了两种重要的软蜡笔技法：薄涂和指尖混色。画面的重点是风吹日晒后脱了漆的木门框。门框为后面的庭院景物提供了天然的框架。虽然细节部分已被简化，建筑也只是一些颜色块，画面中光和影的感觉还是很温馨的。光线用白色蜡笔细细的线条作出，与阴影的暗色块互相平衡，以至于画面中明和暗都不居于主导地位。拱形的门几乎占据画面的正中心，定下了整个画面平静沉稳的基调。但是抛向庭内的楔形光线与庭中的暗影的交错，以及院内房屋的线条却打破了这一沉寂，使画面更加生动有趣。

薄涂使下层的颜色得以透露，与此同时，暗示出木板的质地。

明亮的楔形光引导观众的视线进入到庭院内部。

大块明暗调子的对比揭示出建筑物的结构和光线的来源与方向。

威尼斯的建筑

本次课程将重点练习透视技巧。画家的视平线差不多与阳台的底部平行，所以这就是水平线的位置。如果你看到了步骤1中最初的铅笔稿，你会发现画家沿着阳台的底部画了一条贯穿画面中心的水平线。水平线上方和下方的水平线条都朝着消失点汇聚。在初稿中多下些功夫，找对角度和比例。建筑物的表面特性也很重要，古老砖石建筑的粗糙质地看起来非常舒服。不要费力地去描画每一块砖，否则画面会显得杂乱而失去重心。一些地方空着不动，这些刻意留下的空白与砖石表面形成对比，暗示着这些建筑物昔日光滑的表面和它们过去的辉煌。

钢笔和墨水是建筑题材理想的媒介，细致的笔尖可以作精细的刻画。这里，画家用到了永固墨水和水溶性墨水，有效地把明快细致的线性笔触与墨水淡彩相结合，缓和了画面节奏。这次课程中，画家选择的不是黑色墨水，而是棕褐色的乌贼墨。这种褐色墨水较黑色更加柔和，并可使画面充满了怀旧气息。

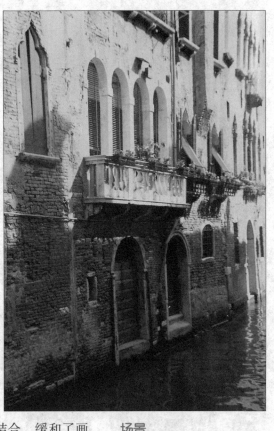

场景

这种临渠而建的古老房屋是威尼斯很常见的建筑，怀旧气息比较浓重。阳台上装饰性的线条不是可有可无的多余装饰物，美丽的拱形门和窗也是这幅图画反复吟唱的主题。

1. 用HB铅笔轻轻画出带有细节的轮廓图，不同元素间的比例要找准。

建议

建筑物是后退的。画些透视线条作为辅助，在后面的步骤中可以擦掉。

材料和工具

★ 重磅绘图纸
★ HB铅笔
★ 永固和水溶性棕褐色墨水
★ 铁尖头笔
★ 细致的笔刷
★ 树胶水彩颜料：白色

191

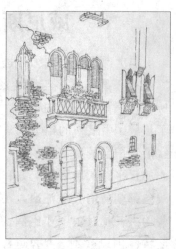

2．沿着铅笔的线条，用永固棕褐色墨水明确建筑物的形状，小心地描画出窗子和阳台。在这里不要使用水溶性墨水，这一点很重要，因为你要保留所有这些线条的细节。

3．继续墨水的工作，用水溶性墨水画出植物和砖石结构。在画面右上方敞开的百叶窗后面作出水溶性墨水的阴影线，因为这个部分颜色很暗，所以线条画得紧凑些。

4．继续绘制砖石结构，在永固墨水和水溶性墨水间转换。百叶窗的线条要以永固墨水画出，画家在这里把百叶窗调整到不同的高度，以增加画面的趣味性。

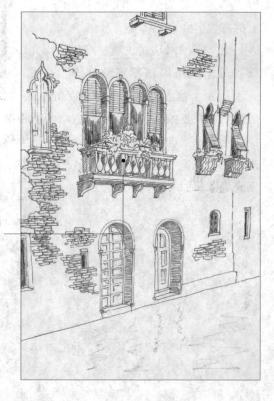

虽然这里有些细节和肌理，画面还是让人觉得毫无生气。颜料加水晕染形成水彩效果可以有效地打破画面中死气沉沉的感觉。

5．用水溶性墨水在窗沿缩进处、百叶窗下面的窗子上，以及阳台的下面画些阴影线（在后面的步骤中这些线条会沾水晕染，这些阴影的笔触会融合在一起，形成一致的色调）。

阶段评估

主要的线条都已画好。但是，虽然窗子和阳台周围都有表示阴影的线条，画面整体上还是让人觉得很平。基于这一点，在后面的步骤中我们要集中精力刻画深度和肌理。

6．光线来自景物的右侧，阳台在建筑物的正面投下椭圆形的阴影。用 HB 铅笔轻轻标出阴影的位置。（铅笔的线条起到辅助作用，作为位置的标志，在后面的步骤中会被墨水覆盖。）

7．用永固墨水和垂直方向上的 Z 字线画出水中的波纹。用水溶性墨水在水中最暗的地方画阴影线。涂抹过水之后，波纹的形状是可见的，阴影线会溶解成一片均衡的调子。

8．擦掉画面中残留的铅笔笔触，但是要保留在步骤 6 中添加的阴影标志线条。用蘸满水的笔刷涂抹建筑物的阴影区域。用水溶性墨水画出的线条会在水中溶解，形成均衡的调子区域。

9．继续用笔刷蘸水涂刷，包括水渠的部分。在门上刷淡彩，如果颜色不够深，可以在门上加些水溶性墨水。用稀释过的棕褐色乌贼墨（或者使用棕褐色淡彩颜料），在墙壁上铅笔标志的阴影范围内涂抹。

10．用一只细画笔蘸取白色树胶水彩颜料画出门在水中的倒影。直接从颜料管中挤出来的树胶水彩非常稠，所以只用笔尖蘸取少许即可。

完成图

这幅雅致的钢笔淡彩习作唤起了人们对古典威尼斯建筑的回忆。永固墨水用来绘制线条细节，而在水溶性墨水上涂抹清水产生的淡彩调子能够缓解钢笔线条的严肃刻板的感觉，把一幅建筑习作转化为风景画。虽然只用了一种颜色的墨水，但由于阴影区线条的密度不同产生了调子上的变化，为画面增色不少。

这里永固墨水和可溶性墨水都用到了，把线条和淡彩结合起来，控制好画面节奏。

建筑物的线性细节，例如阳台的细节部分，都是用永固墨水画出的。

用白色树胶水彩颜料画出水面中暗色区域的浅色倒影。

在阴影线上涂抹清水能够产生均衡的色调——线条越紧凑，调子越深。

都市风光

很多人不会想到把建筑工地作为绘画对象，但是工地中的物体大胆明亮的色彩和鲜明独特的形态可是你创造一幅现代感十足，又富于抽象性的作品的好素材，同时，这种题材是对你绘制直线条作品能力的一次检验——直线，无论在什么时代的建筑作品中都是最重要的元素之一。

在世界各地的城镇中，我们不难找到处于各个建设阶段的房屋，从开工奠基到近于交付使用，你可以为自己的作品拟定一个长期的计划。另外，有些公司已经开始注意到花钱购买原创艺术品的价值。所以，如果你家附近有一处很有名气的工程在建，你甚至可以劝说他们购买你的作品，把它陈列于接待大厅或者用于宣传画册中。

油蜡笔在描绘精巧的细节方面并不见长，但很适合绘制这种具有大胆粗犷的线条、原始明快色彩的建筑机群。画面中有些部分需要较大的运笔力度，所以要选择重磅绘图纸或者油画纸以避免画面破裂。

材料和工具
★ 重磅绘图纸或油画纸
★ 4B 铅笔
★ 油蜡笔：浅灰（冷暖调子的灰色都要）、亮蓝、红、黄、白、淡紫色、锑黄、黑
★ 刮刀或美工刀

场景
色彩明艳的起重机在无云的蔚蓝晴空之下格外引人注目，起重机和正在建设中楼房的直线条构成一幅颇具抽象效果的图画。

1. 用软铅笔勾画出起重机和在建楼房的轮廓。这个阶段不要画任何内部线条，但是要确保角度和距离都正确。

2. 用浅灰色油蜡笔填充右侧建筑物。暗面的调子要比受光面冷，笔触需要在暖调和冷调灰色之间转换。

4．开始画起重机的红色线条，用大胆自信的笔触表现出钢铁的坚固，给笔尖足够的力量，下笔要稳而重。轻轻地用蜡笔的一边填充建筑物阴影区域中的暖色调子。

3．用亮蓝色油蜡笔的侧边为天空上色，注意颜色不要越位。先把属于负形体的天空的颜色上好，有助于看清在这个阶段还没有画上去的起重机的内部线条。

建议

绘制复杂结构的图画时很容易脱离原有的绘画轨迹，所以要经常对比参照图片来确保颜色没有涂错位。

5．现在加入起重机上的亮黄色，横档之间的部分填充蓝色。用手指抚平天空处的笔触。

6．用紫色蜡笔的一边，大略画出右侧建筑的暗面（尤其值得注意的是画面最右侧建筑物上的阴影）。左侧楼房内楼梯用同样的颜色画出。用锑黄（这是一种浅色的暖黄）为画面中心暖调区域上色，在前景中高高的建筑物上添加一些红色短线。

7．用黑色油蜡笔笔尖部分以强劲有力的线条画出背景中建筑物的钢铁托架。用一系列阴影色（蓝、淡紫、黑）画出左侧楼房中不同的楼层，用蜡笔的一边作出宽的轻质感的笔触；你可以用其他颜色的蜡笔在涂好的颜色上再覆盖一层，形成光学混色，这样我们就可以得到更为丰富的阴影色了。

阶段评估

这幅作品几近完成，只需稍作修改。画面的一些区域中，起重机没有从楼群与天空的背景中脱离出来，一些线条还需更加清晰鲜明地明确出来。一些阴影区域需要稍稍加深。

起重机似乎
有与周围景
物混淆的倾
向，应该明
确画出边缘
线条。

白色起重机
的线条很纤
细，很难用
粗粗的油蜡
笔画出来。

8. 用刮刀或美工刀的尖部刮掉蓝色的油蜡笔颜料，做出画面中部白色起重机的线条。

9. 在左侧的红色起重机上刮出一些高光区域，然后加强起重机倾斜的红色线条，让它真正地与周围的建筑分离开来。

完成图

要把绘画媒介和主题完美地搭配起来。粗犷跃动的油蜡笔色彩，对于很多对象来说过于仓促，不够细致敏锐，却非常适合本次课程中起重机和天空明快原始的色调。我们很难用油蜡笔画出精巧的细节，然而这幅画中所需要的恰恰是粗线条。用蜡笔的边缘为建筑物的正面涂色，为画面带来别样的品质，创造出浅浅的肌理。不同颜色间的相互覆盖所产生的光学混合，为画面增添了活力与趣味。

光学色彩混合形成生动的阴影色。

使用刮刻技法可以做出细致的线条。

以指尖融合天空中的笔触使颜色和肌理变得柔和。

阳光与阴影

画建筑景物的时候，你可以以一种精细的绘制方式表达出景物中的每一个细节，这种方法与建筑设计图有些相似。或者选择较为朦胧的画法，如本次课程中所显示的，光与影的效果作为画面的一部分，与建筑物本身同样重要。

建筑物的正面暴露于强光之下。如果阳光从侧面照过来，明暗调子的对比将更加显著。不过，画面中还是有很深的阴影，尤其在拱形门廊的周围。正是这些阴影体现了建筑的深度。画家背后的大型建筑在画面左侧投下大片的阴影，约占画面的四分之一。虽然这个部分很黑，其中有些细节还是可见的，所以不要让黑色完全占据了这片区域。

这幅炭笔画的关键在于表现出光影对比。画面最亮的部分就是纸的白色，你不可能做出比纸张更白的颜色，所以，为了使最亮的部分看起来足够亮，我们就要让阴影部分足够黑。

因为光照十分强烈，建筑物受光部分的一些细节被削弱。在很多层面上这都算是意外的奖励：画这种复杂建筑的时候，人们很容易被它的细节搞得晕头转向，画入太多的细节会使画面失去重心——这幅景物图最重要的元素是光和影的相互作用。

材料和工具

★光滑的重磅绘图纸
★细的柳炭棒
★干净抹布或者纸巾
★软橡皮

场景

就如我们所看到的，图中建筑物顶部沐浴在绚丽的阳光中，底部却被重重的阴影所笼罩，光和影达到了有趣的平衡。

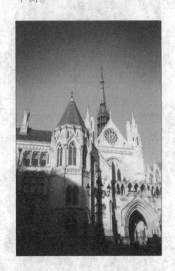

1．用细炭棒勾勒出建筑物的外形。只用线。不要在基本结构还没有建立的时候添加任何阴影。

2．画出窗户和拱门黑暗的缩进部位。用炭棒的一边填充画面左侧的阴影。

3．用炭棒轻轻画出左侧建筑物的窗户。这个阶段的重点仍然是表现出建筑物不同部分的基本形态，光与影的雕琢将在后面的步骤中进行。用指尖融合建筑物投下的阴影。

4．开始绘制建筑物上的细节，例如拱门上方的窗子以及建筑正面的玫瑰窗。拱门上方的窗子是属于画面最暗的几个部分，所以下笔时一定要十分用力。

5．继续为建筑物添加黑暗的细节。用炭笔的一边画出宽而匀的阴影，加深图像底部和拱门内的暗部区域，然后用指尖融合这些笔触。

6．用炭棒轻轻为天空着色。用干净的抹布或者纸巾轻轻画圈融合笔触，作出柔和的调子。注意，画面右侧明亮的建筑在逐渐加深的天空下开始显现出来。

阶段评估

这个时候我们应该停下笔来，后退几步，评定一下画面的明暗度，因为这幅作品成功的关键在于充分的光影对比。我们无法使亮部变得更亮，因为纸张的白是我们能够达到的最亮的颜色，所以我们只有让暗部把亮部衬托出来。

建筑物上的阴影很轻，有些透明。

建筑物最亮的部分几乎与天空融为一体。

7．为天空上色的时候，你几乎不可避免地会把建筑物的边缘弄脏，所以用橡皮沿着建筑物的边缘轻擦，给它一个明确的轮廓。注意保持橡皮的清洁。

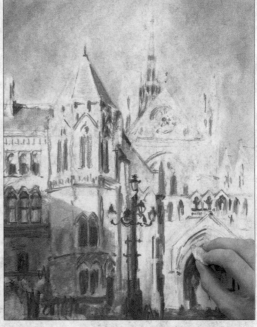

8．调整画面的调子，如果必要的话，可把天空的颜色加深，使建筑物的轮廓更加清晰。左下方的阴影也要足够黑。画出前景中的街灯。街灯的颜色必须很深，这样才能把它提到画面的最前方。

9．继续整理画面中的明暗关系，用橡皮强调高光区域，锐化建筑物的边缘。最后阶段的调整是微小的，但是需要从全局入手把握画面的色调。

完成图

在这幅画中，把转瞬即逝的光影效果刻画得非常到位。坚固的建筑物与经过融合后无实体感觉的阴影间形成有效的对比。把纸张的白作为画面最亮部分的颜色，在其周围阴影的对比衬托下显得尤为耀眼。虽然很多细节在强光下不太明显，我们从画面中所看到的已足够让我们领略到建筑物的宏伟气势。

融合后的阴影看起来柔和多了，不再有坚固的感觉。

街灯浓重的黑色把它的位置提到画面最前面。

这里的调子刚刚好，可以把明亮的建筑衬托出来。

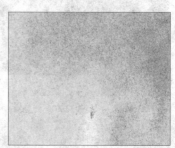

水彩之摩洛哥的城堡

　　画面中的独特风景位于摩洛哥南部的世界遗产保护区——伊特本哈杜，它是一个继承了传统建筑风格的古老村庄，由几座土堡组成，每座土堡都有10米多高。

　　堡垒是普通的长方体结构，四边笔直，构图极其简单，但这幅画作却恰恰说明了练习掌握色调对比的重要性。这些土堡在颜色上（主要是赭色和赤褐色）极其相似，因此如果没有强烈的色调对比，画面很难呈现立体感。

　　如果你是在户外写生，你会发现由于光线的方向和强度不停变化，因而物体投影的长度也跟着不断变化。因此，最好先在画纸上用铅笔轻轻打个草稿，在画纸边缘标出阳光照射的角度。如果一画就是几个小时，这种方法可以保证作画过程中光线一致。

材料

★ 2B 铅笔
★ 140 磅（300 克／平方米）非水彩纸，预先打底
★ 水彩颜料：蔚蓝、赭黄、浅红、朱红、淡紫、白、茜红、胡克绿、温莎黄、培恩灰、群青蓝、焦赭
★ 画刷：大号涂抹刷、中号圆头刷、中号平头刷、小号榛形刷

场景

画家在正午时分拍下了这张照片，此时阳光几乎是从头顶上直射下来的。因此，到处都像被漂白过一样，白亮亮的，连较深的阴影也没有，整个画面显得比较沉闷。画家决定进行一些艺术加工，通过色调变化，强化她所见到的景物，使画面充满活力。

天空看起来有些惨白，没有与炎热的非洲国家相应的温暖感。

这里，土坯建造的墙体颜色浅淡，像被漂白过一样。然而，如果光线换个角度，它们应呈现为一种温暖的橙红色。

1. 用 2B 铅笔轻轻地勾勒画面草图，注意观察建筑物的相对高度，以及它们之间的角度。

> **小贴士**：用铅笔量出建筑物的相对高度。握住笔，手臂平伸向前方，使笔尖和景物顶端（如最高建筑物的屋顶）重合，然后拇指沿笔身向下移动，停在笔身与建筑物底部重合的位置。将这一尺寸对应地画在画纸上，然后再握住铅笔，向前平伸手臂，测量其他物体的高度。注意一定要保证手臂伸直，且铅笔垂直于地面，这样，铅笔距景物的距离才能保持不变。

2. 用大号涂抹刷蘸些清水，润湿天空区域的画纸，沿着建筑群轮廓外围小心润湿，不要沾湿建筑物所在画纸，并且保证干湿交界整齐、平滑。晾一分钟左右，让水充分渗入纸中，在画纸尚未干透时，将蔚蓝颜料用水稀释，用刷子轻轻地刷在潮湿的天空部位。（涂抹与建筑物边缘相接的天空时，可换一支较小的画刷。注意用刷子的侧边向上涂画，防止不小心将蓝色颜料沾染到建筑物上。）

3. 将赭黄、浅红色和少许朱红混合，调成一种暖色调的赤褐色，用中号圆头刷蘸取，涂抹在建筑上，避开前景中棕榈树的树叶，从右至左涂画过程中，混合颜料赭黄的比例逐渐增加。

4. 在混合颜料中加些淡紫色颜料，加深色调。将它涂抹在画面底部的墙体上，避开棕榈树的树干。在进行这一步时，要以一定角度握笔，保持之字形笔触，这有助于表现树干的纹理，即树干表面是粗糙的，而非平滑的。

> **小贴士**：如果建筑物色调全部一样，它们看上去就像同一时代建造的，而且是大规模建成的，所以要变换建筑物的色调。

5. 继续涂抹颜料，直到涂完建筑物中所有的最亮色调。

6. 将赭黄和少许淡紫色颜料混合，调成一种中性色，用中号平头刷蘸取，点画出画面中部的建筑物上，使它们呈现出一些质感和色调。而左边较深的地方，应在混合颜料中多加些淡紫色颜料。

7. 在画面中部的建筑物顶部边缘涂上白色的水彩颜料。它可以降低赭黄的浓度，使其看起来就像被阳光漂白了一样。

8. 将浅红色、赭黄和少许茜红混合，调成深赤褐色，开始涂抹色调最深的部位，即背光的建筑物侧面。

为使建筑物呈现真实的立体感，此处的色调对比须继续加强一些。

诸如凹陷的窗户和门这类细节，有助于给画作带来生机。

专业讲评

现在整幅画作的亮色调、中色调和暗色调都已经基本确定，虽然色调还没有达到最终的浓度，但景物的大致形状已经比较清晰了，我们可以辨明建筑物哪些面向光，哪些面背光。从这一步开始，需要频繁查看色调对比，因为即使是一片区域的微小变化也会影响到整幅画作的色调平衡。不时停下来，将画靠墙放置，从远处仔细观察，看哪些地方需要改善。

9. 将浅红、赭黄和少许茜红调成深赤褐色，画出画面中的细节，如外墙上的门和一些小窗户。接下来要做的就是通过光影确立画作的立体感。

10. 右边的建筑物位于阴影最深处，看上去太亮了，有必要多涂抹几层之前所用的颜料，使色调变暗。同时，画面中部中色调墙壁也要进一步深化，并在向阳一面加上几个黑色的窗户。

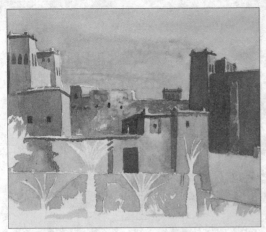

11. 此时最亮的墙壁与画面其他部分相比显得太亮，要用步骤3所用的浅赤褐色颜料进一步深化。逐步确定色调。如有必要，可以多涂几层，但一定要掌握度，如果涂得过暗，就无法恢复了。

12. 将胡克绿和少许赭黄混合，调成黄绿色，用细榛形刷蘸取，描画前景中绿色的棕榈叶。沿着棕榈树生长的方向，用画笔向上轻挑一些短笔画。

13. 继续描画棕榈叶，画叶子与树干相交处时，要在混合颜料中再加些温莎黄。树干背光的一面用培恩灰描画，用断断续续的笔触表现粗糙的树干表面。

14. 加入一些赭黄提亮培恩灰，用画笔侧边轻轻涂抹在画面左侧，表现此处丛生的灌木。将培恩灰、赭黄和胡克绿混合，调成一种非常浅的绿色，点在棕榈树干向光那一面。将培恩灰和胡克绿混合，调成灰绿色，点画在前景灌木丛中。将茜红和群青蓝混合，调成一种淡紫色，画出干燥的土层和棕榈树根部的阴影。

15. 将茜红颜料稀释，用来深化前景中墙壁的色调。在选择颜料时可自由进行艺术加工。比如，实物墙壁偏于赤褐色而非粉色，但为了营造多变的色彩效果，在给景物上色时，可以适当地进行艺术加工，无需完全写实。如果有必要，画面的整体色调也可以调整。

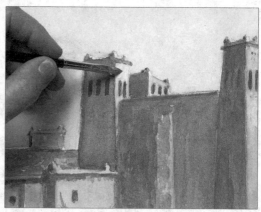

16. 将浅红和培恩灰混合，调成深棕色，画出暗色的细节，如窗户。用干画刷蘸取稀释过的胡克绿涂抹在前景中，增添某些色调。将焦赭和培恩灰混合，调成深棕色，轻轻点画在棕榈树干上，使其色调和表面纹理更突出。用稀释过的培恩灰颜料画出棕榈树投射在墙上的阴影。

17. 将白色水彩颜料稀释，涂抹在最高的建筑物顶部。因为颜料是透明的，所以，下层的颜料仍能显露出来，恰到好处地表现了强烈的阳光照射在建筑物上，一片白亮的视觉效果。如果白色颜料初涂到纸上，显得过于突兀，不必担心，因为它很快就会渗入画纸中，变得自然。

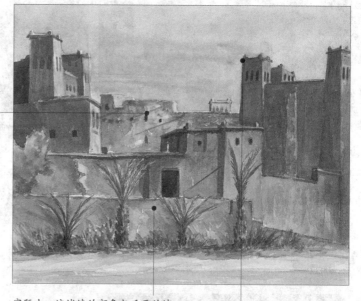

透明的白色水彩可以透出下层的颜色，这恰好表现了砖墙被阳光曝晒的效果。

完工画作

在这幅画作中，画家使用了数量惊人的色调变化，这恰恰是画作成功的关键因素之一。色调变化不仅有助于表现风吹雨淋在土坯上留下的痕迹，还能表现非常重要的光影变化。丰富的暖色调——比参考照片的色调更温暖——有助于唤起人们身处热带的感觉。前景中的树木和灌木丛在颜色和形状上均与建筑物形成了鲜明的对比。

实际上，这堵墙的颜色与后面的墙壁颜色是一样的。画家进行了艺术加工，把它涂成暖色调的粉色，使其在画面中突显出来，有助于营造距离感。

注意互补色的运用——蔚蓝的天空与橙赭和赤褐色的建筑物恰好形成互补。

第四章

风景之绘
——12 种自然场景的生动捕捉

静静的河畔

　　河边通常有很多可供写生的有趣风景。如果水流平缓，途中遇到石头或其他物体时，会在水面上激起水花或在物体周围形成旋涡。柔和的波纹会创造出另一番情致，倒映在水中的景物被轻轻地扭曲着。有时候，你会邂逅一个僻静的湖泊，湖水几乎是静止的，水中的倒影清晰、鲜明。每一种景物都需要不同的方法来表现，画激流要用宣泄着能量的动感线条，平静的水面和水中映像则要采取较为平稳、控制力更强的笔触。

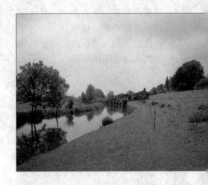

场景

河水转过弯，形成一道温和的弧线，把我们的视线引向地平线上的房屋。天空明亮而空旷，没有戏剧化的云层为画面增添情趣，所以水中倒映着的树木起着重要的作用，没有它们，这将是一片死寂的景象。

　　无论河流或湖泊处在哪一种状态下，它都可以作为把观众视线引向画面深处的一个构图上的设计。当你站在河边或者手中拿着作为参照的照片时，要记住这个引导的作用。沿着河边望去，看看河流如何从周围的景物中蜿蜒而去，从构图的角度来说，这种观景方式要比直来直去地眺望岸的另一边好得多。因为在后一种情形下，河流将形成一条水平线，把画面切成两段，成为影响观众的视线移向更远的景物中去的一道障碍。

　　画水的时候，要时时记得水面的颜色取决于周围物体的颜色——虽然倒影的色彩比物体本身的弱一些。岸边树木的褐色和绿色都会在水中倒映出来；交替地，水面中还会有天空的小块倒影，它们是如此明亮，所以，实际上你可以不添加任何颜色。

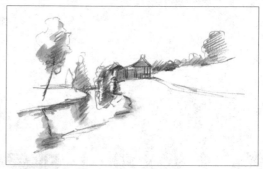

5 分钟速写：深褐色水溶性铅笔

5 分钟的时间内你甚至可以完成更大画幅的结构图。快速地做出这个小东西，概括地画出主要元素的轮廓（包括倒影）。

10 分钟速写：深褐色水溶性铅笔

加上调子的速写需要稍微长一点的时间。这里，在原来铅笔线条上用笔蘸清水轻轻地刷过，形成淡彩调子。空出画面最亮的区域不动。

15 分钟速写：深褐色水溶性铅笔

在这幅速写中，更多肌理上的细节变得明显。画近岸的草丛时保持纸面的干燥，远岸树木的区域中纸面要潮湿些，这样水溶性铅笔的笔触会略微晕开。

30 分钟速写：深褐色水溶性铅笔

在本系列最长的一幅速写中，景物开始显露立体化的结构。注意观察画家如何给予远岸的树木和前景中的草丛更多的细节，这些细节把物体与观众的距离拉近，进而创造出画面的纵深感。

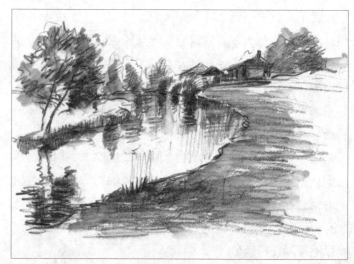

山路速写

当你在户外写生的时候，尤其是当你面对一幅全景画面的时候，很容易在壮阔宏大的景物中迷失自己，不知道这些图像怎样通过构图成为你的作品。在景物中寻求某种可以作为焦点的东西，例如地表上的岩石或者一棵树，然后把它放到画面空间中最有利的位置，让观众第一眼看到的东西就是它。寻找能够引导观众视线穿越画面的一些线（真实的或者想象的）——也许是一面墙或栅栏，也可以是一片灌木丛，或者，就像这次练习中的一条通向远方的山路。

要表现画面的结构并创造出很有说服力的纵深效果，你必须记住空气和线性透视的规则：远处的物体比近处的看起来要小，色调更淡。在前景中多做一些细节也是一种让这部分画面看起来更近的方法。

场景

山路把我们的视线引向远方，左侧的岩石为我们提供了景物的焦点。

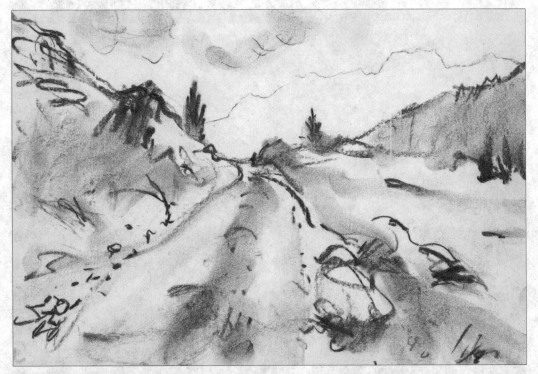

5 分钟速写：炭笔

在结构上，左右两侧都是楔形斜坡的山路很自然地把我们的视线拉向画面深处。一旦找好了结构，便要开始用很概括的线条画出覆以卵石的路面和岩石，并在纸上模糊一些炭迹，作出大片的深色和中度调子。把山脉的部分空了出来，所以它们比前景区域苍白。这样可以帮助画面形成纵深效果。

15 分钟速写：方尖笔

你可能从未想过把普通的纤维笔作为绘画工具，但是它的便携性和清洁性却使它特别适合户外写生。通过调整握笔的角度，运笔的力度，你会惊奇地发现它会画出很多不同的笔触。这里，运用细长的垂直线条表现草的肌理，粗粗的圆圈表现山路上鹅卵石的形状，束状的弧线暗示天空中蓬松的云朵。方形的笔尖用于画面中较大的元素，例如树、灌木丛和岩石，表现出这些物体的坚硬感和实在感。注意景物中的细节随着距离的增加而递减：除了几笔描绘轮廓的线条，远处的山脉几乎是空白。

30 分钟速写：软蜡笔

奶黄色的粉画纸使画面从底部散发着暖意，纸张粗糙的表面表现出鹅卵石铺就的路面的肌理。在这里用了几种不同的绿色和黄色。这些颜色互相叠加，达到了生动的色彩混成，并进行部分融合，画出了柔软的草丛，与画面中其他部分，如坚硬的岩石，形成肌理上的鲜明对比。

速写油菜花

千万不要无视人造景观的艺术价值：它们可以为你提供色彩缤纷、独具魅力的绘画对象，与人迹罕至的奇山异水不相上下。最先要做的是寻找画面的中心——例如，孤单的树，在角落里慢慢锈掉的农用机，或者远处的村舍——把它放在画面中最显著的位置。如果没有明显的焦点，那就回想一下是什么让你有提笔作画的冲动吧。在这里，毫无疑问是那些盛放的鲜花。画面中几乎所有的植物都处于同一高度，选择好你的视角，注意植物之间的负形体，力争创造出均衡的画面效果。

场景

草地和农田，其色彩斑斓的景象很适于艺术创作。图中是盛开着油菜花的农田，以一个较低的视点，把画面的底部留给了大片的花朵。左侧的灌木篱墙和背景处突出于菜田的树丛，提供给画面重要的垂直元素。它们深暗的色彩、笔直的线条绝对不会分散观众对于鲜亮花朵的注意力。

5 分钟速写：原子笔

这是一幅结构速写：左侧灌木和远处树木汇集的线条形成深重的背景色，有力地衬托出色彩较浅的花朵。快速地作出油菜田中最暗部的阴影线，为密集生长着的花丛在图像底部留下了大面积的白色。

15 分钟速写：4B 石墨棒

这幅速写比前一页的要精细些：我们有时间去探索景物中的调子。画出灌木和树的深暗而坚实的线条后，便可以专注于负形的部分，找到油菜梗之间的暗部空间，然后用石墨棒的头部画出它们。

30 分钟速写：油蜡笔

油蜡笔真是创作这种主题的可爱的媒介，因为使用油蜡笔颜料，物理和光学的色彩混成都行得通。仔细地观察景物，你会惊异于画面中居然蕴藏着如此之多不同的绿色和黄色。在这里创造了一种微风吹拂油菜田的印象。前景中运用的温暖的橘黄色使得这片区域感觉上更加靠近观众。

地中海上的海景

宁静的画面中，微波轻舔着阳光铺就的地中海岸。虽然画面的结构很简单，但是从前景中下部沉浸于水中的岩石到远处的城镇，这段短短的距离中能够引起观众兴趣的因素却很多。

图中主景当然还是起着阵阵波浪的大海本身，对千变万化的蓝色、绿色，甚至紫色的大海来说，软蜡笔毫无疑问成为描绘这场色彩饕餮的首选。你会惊诧地发现自己总能在海水中不断找到新的颜色。水会从它周围的环境中提取色彩，天空、岩石、海藻等等。所以除了注意水面，还要观察周围的环境，这将有助于你找到需要的颜色。观察景物的时候试着眯起眼睛，这样估测不同的颜色和调子会相对容易些。我们很难精确地找到这次绘画需要的颜色，幸运的是蜡笔的色彩相当丰富，我们可以从中挑选出不同种类的，由浅到深的蓝色、绿色、紫色和褐色。

记住线性透视和空气透视的规则，这些规则不管在天上地下还是海面都适用。例如，远处的波浪比近处的显得小，在颜色和肌理上也会显得较浅较模糊——所以可用你的指尖或者干净的布块把天空中和大海最远处的笔触融合得平滑些。

动笔之前仔细观察这幅海景。不管你观察什么样的海景，看过一会儿就会发现海的波纹总是遵从着一定的样式和规律：先是向上涌起，达到一定高度后落回。当海水撞向岩石或扑向海岸的时候，注意记下它们会起得多高，会退到多远。

材料和工具

★奶黄色粉画纸
★中性褐色或灰色铅笔
★软蜡笔：蓝色系、绿色系、蓝绿色系、青绿色系、紫色系、褐色系、橙色系、赭色系和白色
★软抹布

场景

左侧的暗色墙壁形成了一条由画面底部延伸到远处城镇的斜线，引着观众的视线到画面的焦点。城镇位于画面的三分处，这个位置无论在哪种构图中都是最重要的。

1. 用中性颜色的铅笔勾勒出海岬和地平线，以及淹没于水中的暗色礁石的大致轮廓。注意，画家有意在画面中突出海岬和礁石，而略掉了位于参照图像中左下方的浅色人行道。

2．用中度蓝色的蜡笔粗粗地画出天空，用干净的抹布平滑笔触。

建议

平滑笔触时，注意不要抹得太均匀，在天空中留下一些笔触的痕迹。如果颜色太均衡或者太统一，都会使画面显得很枯燥。

3．用中度褐色的蜡笔填充出左侧墙壁，用你的指尖或者布块抹平部分笔触。用同样的颜色勾画出部分沉浸于海水中的岩石。

4．用翠蓝色填充出大海的颜色，留出一些微波的空隙。我们要注意到海的颜色不是均衡的，一些地方会比其他地方浅一些，所以此处在上色的时候不要太用力。

5．在背景中海的颜色最深的地方轻轻画上几笔翠绿色。用翡翠绿松松地覆盖前景中的水域，画出绿色的调子，通过改变运笔的力度来变化调子。

6．细致地观察岩石粗糙的外表和不规则的形状。在海中靠近墙壁的地方，用橙色涂抹那几处暴露出的岩石的顶端，在底部换用红褐色。用手指轻轻地抹平部分笔触。

7．观察海水的颜色，你会惊奇地发现飞溅的浪花内侧居然有如此丰富的暗绿色和深蓝色。轻画出这些色彩，你的笔触应该是顺着海浪移动的方向的。轻轻地用指尖抚平一些笔触，注意不要混合得过多，我们要让纸的颜色透过颜料，目的是创造出水流运动的感觉。

8．用较暗的绿和蓝在水面上戳出些许浅绿色的点，继续丰富水中不同的颜色。

建议

要时刻对照那张参照图，因为你很容易被这些颜色搞得晕头转向，而忘记去看它们实际的明暗关系。

阶段评估

海的运动和色彩调子的变化都已经很丰满了，但是，岩石看起来却还只是一堆平坦的色块，需要一些加工才能显出立体效果。

墙这个部分好像一团褐色颜料在扩散，我们要表现出它粗糙的质地和立体的造型。

这些岩石还只是一堆堆色块，缺少结构感。

9. 用暗绿色和深褐色的蜡笔画出墙上的调子和肌理，画一些水平的线暗示出用来构筑这面墙的砖块。用指尖混合色彩，留出在步骤3中铺下的中度褐色。

10. 在礁石上重复同样的过程，在已有的橙色上面添加红褐色，建立起岩石的结构。在遥远的海岬处，添加房屋最深暗的颜色——屋顶上的褐色和赤土色。在海岬的白色中添加浅浅的黄赭色，使这个部分看起来不那么突兀。

11. 在海岬上用中度橄榄绿色点出一些树木。在天空中加一些浅蓝和中度青绿色，在接近画面顶部的地方把颜色加深（天空在接近海平面的地方颜色通常会浅一些）。

12. 虽然远方的城镇没有向我们显现出什么细节，我们还是需要给出建筑的一些走向：寻找屋檐之下的深暗调子，做一些小的水平笔触，在最远处的海面上添加浅浅的蓝色和绿色，用手指把它们混合得平滑些，裸露的礁岩与海水接触的部分可以用深褐色蜡笔以细细的线条画出。

13. 现在岩石的一些坚硬感觉已经出来了，我们再回到海面的前景中，画出波浪撞向岩石后破碎的白色浪花。用蜡笔的笔尖点出这部分区域的白色。照片中平静的海面上波浪轻柔地堆叠，所以注意不要把海浪画得太大。

14. 继续在前景中添加肌理，保证所有的深色——深绿、深蓝、深紫色——都名副其实地深。 不要过多地混合笔触：要在前景画面中留下相较于背景更多的肌理，这是建立起纵深效果的一种方式。

15. 用前面步骤中使用过的深橙色和深褐色进一步刻画出岩石的结构。现在已经到了添加最后笔触的阶段：在飞溅的浪花中放入更多的白色碎笔，细细雕琢前景中海面的水平深绿色和深蓝色波纹，总之，细致地润色你视之为必要的地方。

完成图

画面中生动地体现出海的运动：我们几乎可以感受到潮水的起落，听得到海水拍打岩石的声音。注意在蜡笔的笔触中透露出纸张的颜色，创造出阳光在海面上闪烁的效果。远处海岬中有足够的细节向我们显示出城镇的存在；但是，如果此处的细节再多一分，就会从前景中过多地牵引出观众的视线，破坏了那种我们的眼睛直视太阳时产生的朦胧、绚丽光线之下的晕眩感。

这面墙作为画面边缘的框架，帮助画家把观众的注意力引向整幅画面。

小小的水平的蓝色、绿色和紫色的笔触表现出水域中多样的明暗感觉。

随着距离的增大，细节逐渐减少。为减少肌理，这部分区域中的大部分蜡笔笔触已被抚平。

雪后美景

摆在我们面前的是一份有趣的挑战书：如何用炭笔，这种目前所知的颜色最为浓密的绘画媒介，来表现如雪一样明亮白净的对象。解题的关键是根本不要把雪画出来：用炭笔画出中度和黑的调子，空出纸的白代表明亮的雪。把注意力集中在裸露的土块和图像右侧的灌木丛上，而不是地面上那些粉末状的白色覆盖物。

另外要注意，雪并不是毫无杂质的纯白色，地表的起伏会形成微小的突起和深暗的凹陷。画面中平滑的灰调，不带有任何棱角。要使画面富有感染力，你需要表现出厚重而坚实的树木和背景中的山岭，与柔软的、没有什么实质形态的空中云朵和地面阴影间的强烈对比。你手中有众多的混色技巧可供使用：用指尖混合线条，大一点的区域用手掌混合，或者使用擦笔、海绵、卫生纸，在一条实在的线都不用画的情况下建立起调子。

如果你不小心弄脏了画面也无需担心。这是在创作炭笔作品中不可避免的，你可以随时用橡皮擦去这些痕迹。软橡皮能够给出光滑柔和的边缘；要擦出锋利的边角，最好选用塑料橡皮或者把软橡皮捏出一个细细的尖。要找便宜一些的替代品，可以试试小片软软的白面包。

材料和工具
★ 光滑的绘图纸
★ 柳木炭笔：细的、中度
★ 软橡皮
★ 压缩炭棒
★ 大的擦笔（绘画或着色用的软木笔或纸卷、皮卷）
★ 塑料橡皮：切割出锋利的边角
★ 小块海绵

场景

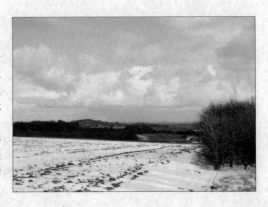

这是在耕种后的土地上典型的雪景。右侧的灌木为画面提供了焦点，挣脱出积雪的土块构成了横贯雪地的一排排斜线，把观众的视线引向画面深处。

1．用细炭笔找出图中景物的比例并画出具体的点，作为衡量其他元素的依据。这里，画家把树丛作为起始点。绘画中他发现灌木丛底部到山脚的距离与树木的根部到画面底部的距离相同。

2．用炭笔的一侧大致填充出画面中部的楔形陆地和右侧的灌木丛。在灌木的顶部用细长的锯齿状笔触表现出树木的肌理。我们还需注意，灌木丛中调子不是统一的，一些部分比另一些部分要深些。虽然你可以在后面的步骤中进行修改，但是最好在最初的步骤中就考虑到这些调子的变化。

3．用中度炭笔画出灌木丛中最暗的区域。寻找枝干中间的负形体。换用细炭笔画出从灌木主要部分中伸展出来的枝条。用软橡皮轻轻擦去一些炭迹，做出灌木中浅色调子的枝干。

221

4．在中部楔形的土地上建立起一些结构。这块区域前方的树木在调子上很暗，用重重的垂直线条作出这部分的调子。用细炭笔在雪地上点出裸露的土块，在画面右侧用细细的垂直线条画出草丛。

5．用压缩炭棒加入树丛中最暗的部分，逐渐处理好色调与肌理。用压缩炭棒以小的点状笔触画出雪地上裸露的土块，接近前景的地方加深颜色。

6．在一小块纸上用炭笔摩擦出炭粉末，用大的擦笔在炭粉中挤压。轻轻地在雪地上画出灌木丛的柔和的阴影。

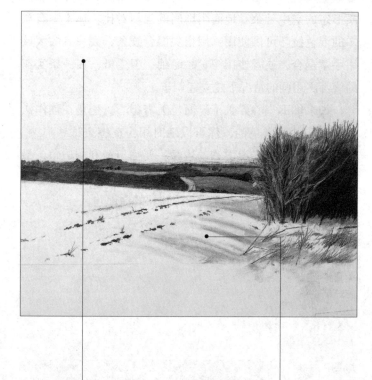

几乎占大半个画面的天空目前没有任何细节。

除了几处前景中的阴影，雪地上还没有肌理或细节。

7．用塑料橡皮擦去一些炭迹，做出田野边缘的积雪。用切割后的橡皮的边缘可以作出干脆的、尖锐的边线。

阶段评估

作品中主要成分已经就绪，但是天空（到现在为止没有接触任何笔触）与灌木的暗黑细密的调子对比过于强烈。即便如此，右侧的灌木中仍然有些部分需要加深。接下来的任务是对整幅画面进行调子和肌理的润色。为了达到最好的效果，我们需要不断平衡画面中的调子，确保没有任何一个部分过于突出。

8. 用中度炭棒的侧面涂抹天空。注意这层调子的覆盖应该是不均匀的，呈现出可爱的斑驳的笔触。

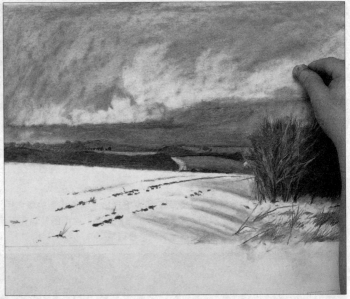

9. 用海绵以圆形轨迹擦抹天空，平衡炭笔笔触。

10. 在土地之上云层之下，有一块蓝色的天空。用中度炭棒的侧面填充这部分区域的颜色，然后用擦笔把它们混合成中度灰色的调子，这个部分的颜色要比天空的其他地方深。使用软橡皮，以圆周运动，画出暴风雨云层的形状。在这个阶段不要担心云层中的调子，试着找到大致的形状即可。注意天空中细节的变化与整个画面的基调的关系，由平静的冬日景象转化为暴风雪即将来临的场景。

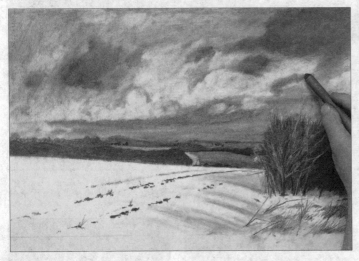

11. 用你的手指或海绵混合炭笔的痕迹放入最深暗的云层。景色立即变得更加戏剧化，天空中的暗部区域恰好起到平衡图像右侧灌木深暗调子的作用。在一小块纸上用炭笔涂抹出细细的炭粉末，重复步骤6中我们所做的，用擦笔蘸取一些粉末，轻轻地在天空中制造出云层之间的中度调子。这将会使云中的白色区域更加清晰明显。

12. 天已经很黑了，现在你需要加深大陆块使它更加突出。压缩炭笔书写出深黑细密的线条，在陆地被加深的同时，积雪的光亮感也显现了出来，雪地也变得更加明晰了。

13. 用细炭笔画出雪地上余下的土块。重新比较画面中的白与其他元素的关系。你也许会需要用软橡皮把右侧草丛中的颜色提亮一些。

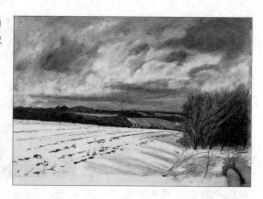

完成图

这幅图画体现着炭笔的多种使用方法，它可以涂抹出平滑而均衡的颜色层，也可以运用于绘制中度调子的天空，或者书写出如图中灌木那样的粗壮坚实、高肌理的线条。画面的成功在于最亮部和最暗部的对比。画类似场景的时候，我们往往需要加深暗部区域而非提亮浅色区域。

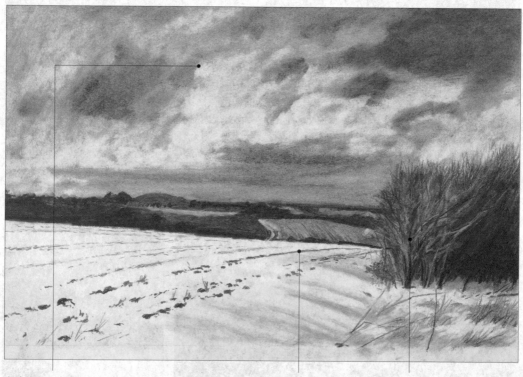

炭笔笔触用海绵轻轻地混合。

远处的土堆颜色浅些，体现出后退感和纵深感。

用橡皮"画"出树枝上细致干脆的线条。

波光中的倒影

水中摇曳不定的投影是有趣的绘画题材。但是完美的倒影未必会构成完美的画面效果，倒影题材的魅力之一就在于看到熟悉的事物在水中的扭曲影像。做好本次课程，你不但要画出令人信服的倒影，还要抓住水流动的感觉。

动笔之前，好好观察水中涟漪的形状和大小。画面中有两种典型的涟漪：水平涟漪，微风拂动水面产生；环形涟漪，由鸭子的游动产生。注意这些形状，留心自己的笔下，不一样的地方及时做出修改，采取环形和弧线轨迹运笔。记住透视规则：为了体现出距离感，前景中的波纹要画得比后面的大一些。

本次课程要用到彩色铅笔，这是练习视觉色彩混合的绝好机会。当然水的颜色主要来自岸边的树木和植物，虽然显示出的画面并没有树，你需要为观众提供出足够的信息说明公园中的环境。

材料和工具

★光滑绘图纸
★彩色铅笔：青绿色、黄色、深蓝色、浅蓝色、紫色、浅橙色、深红色

场景

把鸭子放在画面中心有助于创造出平静祥和的氛围，与主题契合。水中的涟漪为画面增添了很多情趣，没有这些波纹的存在，景色会显得暗淡得多。

首先画出背景色，把它作为处理鸭子的依据。如果先上鸭子的颜色，你很可能会发现自己把颜色画得太深了，而这种错误无法挽回。当你画白色物体的时候，要记住它们绝对不是纯白的，即使在你眼中看来它们的确如此。一些明暗，即使很微小，对于物体呈现出三维效果也是非常必要的。

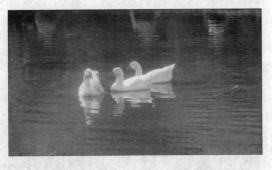

1．用翠绿色铅笔勾勒出鸭子和它们的倒影，以及主要的水波纹。如果你担心在步骤2为湖水上色的时候会不小心碰到鸭子，可以按照鸭子的轮廓做出模具。

2．用绿色和黄色的铅笔（黄色用来画右侧部分，这个区域比画面中的其他区域受光多一些）轻轻地画出鸭子周围湖水的颜色，用锯齿状的笔触画出波纹的形状。

3．再次用 Z 字形的笔触，在下半部分的水域和鸭子的下方，添加更多的黄色。用深绿色加深鸭子身后的湖水。注意留出一些空隙让下层的颜色透露出来。鸭子之间的湖水颜色实际上是很深的，运笔的时候要多用些力气。

4．在鸭子前方着以深绿色。既然你已经建立了湖水色彩的基调，你可以进一步创造出更多湖水流动的感觉，现在由波状和弧线形笔触代替 Z 字形笔触。记住透视规则：让前景中的涟漪较背景中的大一些。

5．在水中绿色植物的倒影中铺上更多的黄，仍然用弧线形涡状笔触来表现水的运动。在最暗的区域，尤其是鸭子身下的部分，涂以深蓝色。上色的时候给笔以均衡的压力，力度不要过大，目的是不突出任何一块特定的区域。

阶段评估

湖水的颜色主要源于周围物体的颜色，例如岸边的树木。我们目前看到的画面颜色从整体上说仍然很浅。我们也开始感受到水的流动，涟漪从鸭子周围向四周扩散，这种动感需要进一步加强。最后，当然要加上鸭子的细节，既然我们已经得到了周围物体的深浅度，对于鸭子的色彩把握就容易得多了。

弧形的铅笔笔触刻画出水中涟漪。

水的颜色需要在整体上加深，基本的颜色已经出来了。

6．用浅蓝色铅笔以水平笔触轻轻画出鸭子白色羽毛下的暗影。

7．用紫色铅笔轻轻在蓝色上面做出阴影线以加深色彩。轻轻画出鸭子的眼睛，掌握好角度。

8．继续画出前景中的水，用紫色、亮绿和黄色铅笔加入点和短线。参照照片中黄色高光的位置，这些黄色的亮光构成了植物在水中影像最浅的部分。

9．用深蓝色铅笔加深水的颜色，仍然按Z字形和漩涡形的轨迹运笔，以显出水的流动。水中接近鸭子的地方加以蓝色，进一步突出它们的轮廓。在喙和倒影中相应的位置施以淡淡的橙色，喙的下半部再以暗红色覆盖。

10．鸭子和它们倒影之间的界限还不十分明显。在鸭子的倒影上涂抹深绿色，以减弱这部分的亮度，使其沉浸于水中。鸭子身后和脖子周围用深绿色铅笔加深，使鸭子更加突出。

11．调整水中的色调，达到色彩上的平衡；在这个时候，稍稍停笔，后退几步观察画面，这将使你更加客观地看待这幅作品。如果必要的话，在暗部添加更多蓝色，要保证最暗的部分达到真正的深暗效果，还要确保黄色的部分不会太亮，可以考虑使用黄赭。注意倒影已经被水中的波纹打散了，但是大致的轮廓还是很清楚的。

完成图

通过弧状和 Z 字形笔触，可以创造出欢快的水流。前景中的涟漪比背景中的大，在画面中拉开距离。倒影由水波打散，颜色比鸭子本身深。通过使用亮色并加入更多的黄，使作品中画面比实景中的要晴朗些。虽然鸭子的位置处于画面中部，但左边的两只互相对视，自然地把我们的注意力引向画面中心。

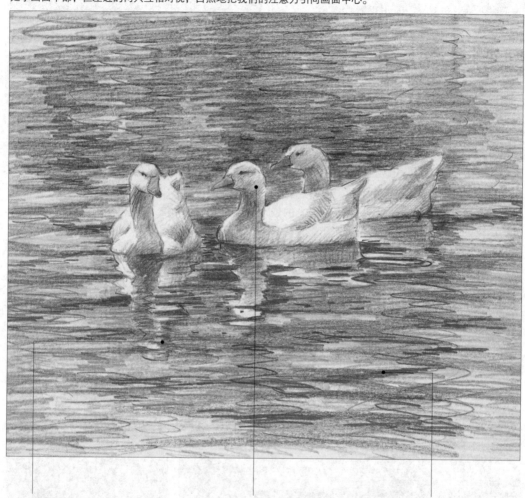

倒影被水波打破，颜色比鸭子本身的颜色深些。

鸭子脖子的这个角度刚好把我们的视线引向画面中心。

前景中的波纹比背景中的大。

大图景的绘制

创作大幅图景是一种身体上和心灵上的释放。从身体上来说，你将全力用手臂和腕部挥写出大笔触。在心灵上，你可以简化形态，不必拘泥于不必要的琐碎细节。试着回到景物的本源，回到它令你心驰神往的地方。

炭笔是绘制这一题材的最好媒介，因为它具有多方面的用途和易于着色的特质。你可以用炭笔的侧部在画纸上拖动来覆盖大面积区域，从诸多的混色技巧中选择一种或几种进行色彩的调整，或者使用炭笔的头部绘制富有表现力的线条。

如果你找不到特制的足够大的绘图纸，可以从 DIY 店中买到卷筒衬纸作为一种便宜的替代品。把画纸钉到绘图板上（或者用胶带固定住），然后把画板放到画架上或者挂在墙上。

大幅场景的构图需要花些心思仔细盘算。真正动笔之前，可以先画一幅示意性的草图，找到景物中的精髓所在，并且要使观众领会到这一点，让观众的视线集中到这一点。

材料和工具
★ 1 米 ×1.25 米绘图纸
★ 粗炭笔和细炭笔
★ 软橡皮

场景
断崖上方被丛林覆盖，与底部的林带和山脚下的树木相互呼应。羊肠小路把我们的视线从一行行树木引向断壁岩石。

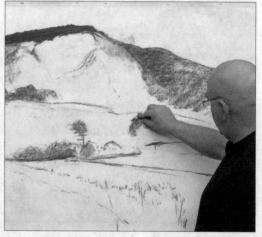

1. 首先要决定画面中所要包含的景色，并定好主要景物的位置。为了使这个过程更简单，把画面分成 4 个部分（分块的过程可以在脑中完成，也可以在纸的边缘轻轻画出标志线），规划出每部分的景物。这个阶段的线条要求很轻，大致建立起每个元素的走向即可。轻轻给斜坡上色，作为确立底部林带位置的视觉向导。

2. 做出图中最暗的区域，用粗炭笔填充。山顶的丛林很密集，颜色较深，画这个部分的时候要在炭笔上多施加些力量。但是这片林带的整体形状并非固定的具有直线边角的楔形：仔细地观察后，你会发现树的顶部略呈圆形。用点和短促的线条勾勒出田野尽头的林地，然后用炭笔的侧边填充颜色。

3．把注意力转向山崖，寻找岩壁间调子的变化：阴影中的溪谷、岩壁的裂缝与接受阳光照射的明亮部分的对比赋予岩壁很好的结构感。用炭笔的侧部填充出调子，运笔时不但手要动起来，还要挥动整条胳膊；调子的覆盖应是不均匀的，让纸的质地透露出来。最亮的部位应该空出来。继续绘出田野尽头的树林，在这个阶段只给出大致的形态即可。

4．勾勒出山崖底部的树，然后大略地展开一些调子。注意几种不同形状的树：高大修长的柏树和其他一些树冠很圆的树。开始绘制山崖上的齿状线条，创造出肌理。

建议

树的形状和树木之间的距离以及图像中其他一些景物的大小都要计算好，不断地检查验证这些数值。我们很容易把树画得太大，以至于毁坏画面的比例。

5．完成画面中部林带的绘制。现在就可以展开前景的刻画了，用炭笔的头部和侧部画出前景中的草。

建议

绘画要从整体上推进，不要专攻某一个部位，这样达到调子的平衡才会容易些。

6．继续绘制中部树林，把整体形态找准。给山脚下的树多加些调子，让这部分更突出一些。用炭笔加入更多山崖边缘的齿状线条。这些深色的裂缝有助于表现出山崖的结构和肌理。

阶段评估

画面中的细节逐步成形，但调子上的对比和肌理的制作还需加强。在这一阶段，树木还只是大概的形状，看起来还不具备真实的三维结构。你需要在其内部建立起更多的调子，并且加入树木留下的阴影。岩壁的各个面已经开始显现出来，但是最暗部分的颜色不够深，不能够给出真实的结构感。

7. 轻轻地用细炭笔的侧部在前景中制造调子和肌理。在笔上略施压力画出画面中蜿蜒的小路。画出树木投下的阴影。

前景中几乎没有什么痕迹，大片的亮白色与画面其他部分很不协调。

岩壁上的线条需要进一步加深，以表现出结构感。

前景中的草不够清晰，需要多加一些笔触。

建议

用指尖抚平树木投下的长长的阴影，因为阴影的坚实感不会如树木本身那般强烈。

8. 在紧接岩壁的田野中画出一系列水平线，以画笔的全长接触画纸，然后横向推拉作出梯田。使用炭笔笔尖用力画出画面中心树木的黑色树干。

9. 现在树木的形态已经很丰满了，观察它们感光的方式。加深背光面，用炭笔侧部拉出宽宽的调子。添加过阴影的树木看起来更具立体感，不再只是一些简单的轮廓了。

10. 使用软橡皮，轻轻提亮树木一侧感光部分的色调。如果不小心提取了过多的炭迹，再用炭笔添加上去就行了。用细炭笔的笔尖，以干脆、浓重、垂直的线条在前景中的草丛画入更多的肌理。

完成图

绘制大范围的全景图让你可以潇洒地挥动臂膀，豪放的笔触在画面中酝酿出一种气势。致力于传达景物的本质，不要费尽心力地去遵循景物中的每个细节。巧妙地运用明暗色调的对比，就能表现出画面中令人信服的结构感。前景中的小路带领我们的视线穿越田野、树林，直达岩壁之上——这是一种经典的构图技巧。

注意明暗对比对于岩壁各个面的揭示效果。

随着距离的增加，细节逐渐减少。通过草丛的细致程度可以得知它们在画面中的位置。

从树木受光最多的部分提取颜色，显示出光照的方向。

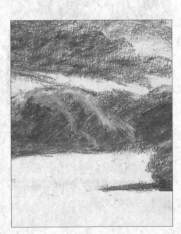

多岩的峡谷

犹他州西南部的布赖斯峡谷是全美最奇特的自然景观之一。色彩鲜艳的岩石层，受侵蚀形成的尖顶，在清晨和黄昏时会在阳光下闪闪发光，所以要欣赏美景，最好挑这两个时间去。

画这种岩层的时候，要比较岩石自身的调子，调子的变化会反映出岩石不同平面，从而达到三维效果。如果岩石大角度突出出来，不同表面上调子的转化会非常明显。如果岩石光滑圆润，那么这种调子的变化又会平缓得多。

岩石上的裂缝和凹陷也可以显示出物体的结构。如果裂缝很深，阴影很暗，你或许会想过用黑色来表现它们，但是黑色会让这些自然景观变得非常突兀和不自然。取而代之的，可以选用互补色来画阴影的颜色——所以，如果岩石如图片中是红褐色的，应该试着使用紫色基调的阴影。

1. 用细炭笔画出岩层，轻轻地表示出主要阴影区域。用浅蓝色蜡笔的侧部填充出岩层上方的小块天空。

材料和工具
★粉画纸
★细炭笔
★软蜡笔：浅蓝和深蓝、灰色、紫色、褐色、镉橙、浅粉、绿色、黄赭色
★干净布块或纸巾
★软橡皮
★孔泰粉笔：褐色
★混色笔刷

场景
前景中的树木告诉我们景物的大小；没有了这些树，我们无法判断后面岩石的高度。

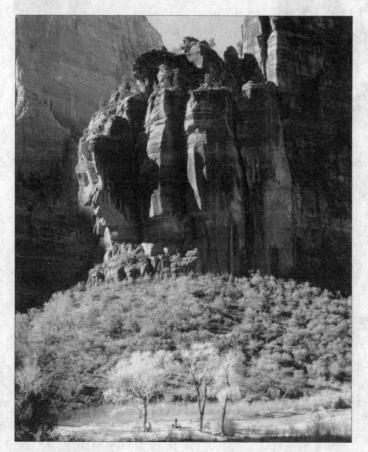

建议
如果你是参照图片作画，最好把照片和画纸分成相同数目的栅格，然后依次画出每个栅格中的图像，直到所有的元素都就位。这样画图就简单多了。

2．用冷灰色蜡笔的侧部填充出岩层较深的阴影区域。这就体现出岩石的一些结构感，并告知我们光的方向。

3．用紫色蜡笔的侧部画出左侧背景中的岩石层。岩面中的对角线揭示出岩石的结构。

4．仍然使用蜡笔的侧部加强背景岩壁的水平层面，顶端加入浅蓝，在岩壁底部使用深一些的蓝色。

5．开始为主要岩层上色，在阴影区域使用褐色和深紫色，用蜡笔的边缘表示出不同部分之间的断层。岩层中的裂痕既深又暗：深紫色已足够表现出阴影的暗调子，相较于黑色，紫色更加温暖活泼。

6．在岩层上涂抹镉橙。在阴影面，紫色和橙色的叠加创造出丰富的色彩混合。在景物中的明亮部位，橙色表现出在阳光照射下岩层温暖的感觉。诸多色彩的混合在炫目中流露着和谐。

阶段评估

岩石层的结构开始显现，但是明暗面的对比不够显著。我们还需把岩层朝画面前方拉近一些，让岩壁从背景中突出出来。

主要的岩层还是很平。

很难判断出画面主体岩壁与背景岩壁之间的距离。

7．轻轻地用浅灰和浅粉色覆盖前景的灌木丛林地。阴影处用灰色，被夕阳点亮的部分用粉色。

8．在前景中画上几笔浅绿色，然后用干净抹布或纸巾轻轻地以圆形轨迹擦抹混合颜色，以柔化这片区域。

235

9．用软橡皮擦取前景树木的轮廓。如果不小心擦得太多，重复步骤 7 和 8，把颜色补齐。

10．现在开始画树。用褐色孔泰粉笔画出主干和树木投下的阴影，用亮绿色画出树冠。

11．用干净抹布或纸巾擦拭背景中的岩面和天空，去除多余的蜡笔粉末，柔和色调。

建议

在手中翻转抹布，不要用抹布上融合过紫色岩壁的部分再去擦抹天空中的蓝色，以免画面颜色混杂。

12．用混色刷分别以横向和纵向刷下半部分的背景岩层。如果你没有混色刷，可以用手指或擦笔代替，但是刷子的毛会在蜡笔粉上留下细致的线条，对于岩层质地的表现是最佳的选择。虽然岩面离我们很远，但是画出一些细微的肌理还是必要的。

13. 在主要岩壁表面加入更多细节，用深紫色蜡笔的侧部再铺盖一层颜色，用笔尖画出短的、水平及垂直的线条以强调岩石中的不同面。

14. 现在开始画前景中灌木丛。用浅绿色蜡笔的侧部粗略地铺出占满岩壁下方的矮树丛的基色。

15. 表现前景中的绿色植物，要用到一系列灰色、中度绿色和灰绿色蜡笔，画出一个大致外形的印象即可。用暖色系的赭色放入横穿画面的小路。

16. 用褐色勾画路的边缘。再添加一点褐色到矮树丛，最粗壮的枝干用深褐色蜡笔以锯齿状的垂直笔触画出。蜡笔线条随着树的长势而延伸。

完成图

缤纷的色彩能够传达出空气的热度。在暖色系中紫色和橙色非常适合表现这片贫瘠的半沙漠地带的燥热与荒凉。可以用大胆的线条作出岩石的条痕和参差不齐的外表，画面间就充满了动态感。虽然一些岩壁的肌理在背景中很明显，为了做出层次感和空间感，最好融掉这部分笔触。前景中的矮树丛，我们选择用印象派的方式来表现，是用绿色蜡笔以点和短促的线条表现出大致的轮廓。这有助于突出画面的主旨，让观众的注意力集中在岩石上，使画面更加生动。

背景中岩壁的笔触较少，看起来显得比较远。

在高大岩壁的对比之下的树丛显得更加矮小，起到画面比例基准的作用。

调子明暗的对比展示出岩壁不同的表面。

丙烯之山峦起伏

画风景画时，我们有时会被景物中的某一因素吸引，比如一棵孤独的树，一泻而下的瀑布，或者是远处的建筑；有时，更加吸引我们的则是那令人震撼的广阔的全景景观。如果是后者，很难将身临其境所体会到震撼感觉用画笔表现出来，引起观赏者的共鸣，很大一部分原因就是画面缺焦点，让观赏者无处着眼。

在下图这片风景中，山丘连绵起伏，一直延伸到远方，一派如诗如画的田园风光。不过，就算如此典型的乡村风光，也免不了带上工业化的痕迹。此处原本有个采石场，虽然早已停产拆除，但几处废弃磨盘却时刻昭示着，此处也曾机器轰鸣。这堆磨盘成为整幅作品的焦点。如果没有它们，整个画面就会显得空洞无物，就像无人表演的舞台一样，无法吸引观赏者的兴趣。

这则练习选择了丙烯颜料，仿照传统水彩的用法，层层薄涂，这样一来，每一层颜料都受到底层颜料的影响，呈现非同一般的混合效果。此外，还运用了一系列有助于表现纹理的绘画技巧，比如干画法和一些非传统的画法——将泡沫胶压在未干的颜料层上。上色时，不必拘泥于工具和技法，没有绝对正确或错误的画法，只要能得到想要的效果，任何工具和技法都可运用。

材料

★丙烯颜料打底的纸板
★2B 铅笔
★丙烯颜料：镉黄、镉红、酞菁蓝、焦赭、洋红、钛白、钴蓝、蔚蓝
★画刷：中号圆头刷、小号圆头刷
★旧布
★泡沫胶

场景

磨盘是整幅画作的焦点景物，位于画面的中间偏下的位置。注意它们是如何以各种角度搭在一起的，牵引观赏者的视线沿着山势向上，又沿着山势向下，重新回到前景区域。画类似的景物时，要不吝花费宝贵时间以选择最佳视角。

1. 用 2B 铅笔轻轻勾勒景物的大致轮廓，注意磨盘的椭圆形轮廓和摆放角度。

2. 镉黄颜料挤出来后，用旧布蘸取直接涂抹在画纸上。注意，天空部位要适当留白，表示云朵所在。镉黄颜料尚未变干时，在画面中心偏左处滴上少许镉红颜料，用旧布将其与下层的镉黄颜料混合成橘色，并将橘色颜料涂抹成楔形。自然晾干。

3. 将镉黄和酞菁蓝颜料混合成深绿色，用中号圆头刷薄涂于中景山峰树木葱茏的山腰上，大致勾画出树林的轮廓即可。在调好的绿色颜料中多加些酞菁蓝，趁底层绿色尚未变干时，点在其间，用以代表偏深暗的部位。

4. 用镉黄、镉红和少许焦赭混合成虽不明亮但色调温暖的橙色，刷在画面左边比较陡峭的山崖部位，以及树林前的广阔田野上。这抹暖色虽然在画面深处，却能一下扑到观赏者面前。

5. 左侧山坡，用中号圆头刷蘸取洋红颜料，以粗阔的笔触刷上一薄层。在未干的洋红颜料层上加少许酞菁蓝，抹在后方山脉顶峰处。在颜料未干时，将一块泡沫胶铺在颜料上轻压，制造特定的纹理效果。

6. 在第4步调好的暖橙色颜料中加入少许焦赭，稀疏地刷在画面左下角。草丛和土壤的色调偏深，因此要稍微加深颜料的色调。颜料未干时，用画刷尖勾画草叶的形状，抹掉前景的部分颜料，露出画纸的颜色，恰好可表现染上阳光的草叶。

7. 用和第5步同样的颜料加深山坡的颜色。将泡沫胶浸入焦赭颜料，然后扑在左侧橙色和洋红的山坡上，用手指轻压，可以作出稀疏的点状纹理，用来表现地面植被的生长形态。将酞菁蓝和焦赭调成深红棕色，画出远处的篱笆。将镉红和酞菁蓝混合成深紫色，画在磨盘的背光面。磨盘最暗的侧面，则以酞菁蓝颜料涂抹。

8. 有些树稀稀落落地散见于中景部位，可以用点画法点出树木的大致形状，颜料则选择和田野一样的暖橙色。根据铅笔草图，用焦赭描出田野之间的分界。中景处的农舍，用洋红颜料勾勒出大致形状即可。和农舍相接的山脉，以画刷蘸取洋红颜料刷上粗阔的一笔，然后用旧布擦拭，使颜色模糊，界限不清。

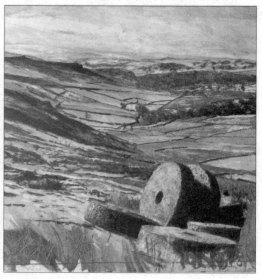

9. 在天空处涂抹一层钛白颜料，使底层的黄色间或露出，保持画面的暖色调。用手指蘸取钛白颜料抹在地面某些部位，制造高光效果，手指比画刷的效果来得自然。

10. 上一步涂抹的几抹白色在整个画面中显得有些突兀，可选择合适的颜色薄涂其上，比如，林地涂以钴蓝色，背光的山麓涂以焦赭，向光的田野则调和多种色调的橙黄色加以涂抹。这样处理之后，你就会发现画面变得更加和谐了。

注意色彩是如何随着距离的拉远而变淡的。渐淡的色彩有助于营造距离感，让人产生渐去渐远的消失之感。

阳光下的大片金色田野用黄色做底色，在其上薄涂的其他颜色和这层黄色相互作用，最终使色调发生了微妙的变化。

专业讲评

画面中哪些区域是光亮的，哪些区域是阴暗的，现在已一目了然，作为底色的黄色和橙色，给整个画面笼罩上了一层温暖的光辉。接下来的任务就是集中精力填补画面中的绿色和棕色，并逐渐塑造景物的纹理，这样一来画面的空间感就进一步得到了增强。前景中物体的纹理要比背景中物体的纹理清晰得多，这有助于营造视觉上的空间感和距离感。

前景的草叶需要刻画得非常逼真，每一个细节都不能忽略。

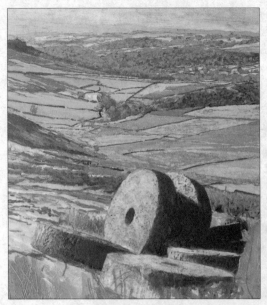

11. 混合镉黄和蔚蓝调成亮绿色，用中号圆头刷蘸取，涂抹在中景最亮的田野上。注意那些生长庄稼的田块，要将这些地方底层的橙棕色保留，当然，一定要确保色块不超过焦赭色界线。

12. 在混合颜料中再加一些钛白，使绿色变浅，用于表现最远处的田野。混合镉黄、镉红和酞菁蓝，调成中棕色，涂抹于左侧红棕色的山坡上，使色彩变得更加柔和而不生硬。

13. 将酞菁蓝和镉黄调成深绿色，描绘前景部位的绿草。我们要知道，深色调有助于拉近视觉距离，让观赏者觉得离自己很近。磨盘的背光面显得太红了，太过抢眼，可将镉黄、镉红、钴蓝和钛白颜料混合成为中棕灰色，涂抹在磨盘背光面的红色颜料之上，加深色调，强化阴影感。

14. 用小号圆头刷蘸取钛白颜料，在倒地的那块磨盘上，沿着上缘仔细描出一圈细线，表示在阳光的照射下，边棱反光而呈现白色。画的时候，手一定要稳，不要抖动。

15.用小号圆头刷蘸取焦赭颜料，以干刷法在磨盘左侧区域薄刷几笔，增添画面的纹理感，表现风吹草低的感觉。

完工画作

最后，用蔚蓝和钛白调成的亮蓝颜料描绘天空。这派静谧的风光，散发着温暖的气息。画面中的风景非常开阔，前景中的一堆磨盘以独特的角度伫立在画面中部偏下的位置，具有很强的视觉吸引力，即画面的焦点所在。目光顺着斜坡和田野的线条，自然而然地来到中景的农舍处，尽管它们所占空间甚少，却不妨碍它们成为画面上的第二焦点。

前景中的景物质感非常强，在整幅画面中非常突出，表示这些景物离观赏者比较近。

描绘山坡的斜线引导着视线顺势而下，到达中景区的农舍处，也即画面的第二焦点。

用于表现田野的绿色和棕色本是冷色调，稍显压抑，但和底层黄色混合后，绿色和棕色都变得更加柔和，更加温暖了。

水彩之陡峭的山峰

从透视法上来看，这则练习并不算难，但也不容小视，因为要画出逼真的距离感也需要下一番功夫。首先，色调对比是营造距离感的有效方法之一。记住，景物越靠近地平线，其色调就越浅淡，因此背景中的山要比前景中的山颜色浅很多；其次，纹理对比也是制造距离感的有效方法。某些细节，比如前景中岩石上的粗糙纹理和白雪的堆积等，都需要进行着意刻画，远景中的细节相对来说就比较模糊了。

同样，运用冷暖色调传达明暗信息，也是非常重要的。冷色如蓝色，具有消失感，因此常用来描绘背光岩石上的缝隙，可以营造一种非常逼真的深远感觉，让观赏者印象深刻。与冷色相反，暖色有凸显感，能使景物看上去离得较近。因此，那些向外突出，受到阳光照射的山棱，应用暖色表现。

有些画家为了让作品更加逼真，就对景物的方方面面都做精致刻画，这种做法是不可取的。千万不要拘泥于细节，力求精确表现每块岩石的肌理。如果对肉眼可见的每道石缝都进行描绘，就会被细节纠缠，无法把握画作的整体，你的作品也将充斥着无谓的细节，全盘精雕细琢，显然是出力不讨好。要记住一点：细节虽然重要，整体上的完美更重要。

可用短促曲折的笔触，根据岩石耸立的形态，表现其嶙峋的特征。当然了，创作时要保证用笔自如，流畅不滞。

材料

★ 2B 铅笔
★ 粗面水彩画板
★ 水彩颜料：群青蓝、焦赭、钴蓝、酞菁蓝、茜红和生赭
★ 画刷：大号圆头刷、旧画刷（涂抹遮蔽液）
★ 海绵
★ 棉纸
★ 遮蔽液
★ 手术刀或美工刀

场景

这些陡峭的山峰视觉效果非常震撼。空中的波状云气势汹涌，蔚蓝的天空明净如洗，早春岩石上的些许残雪，都进一步加强了这种视觉效果。

注意，在空间透视的作用下，远处群山的颜色是如何变得浅淡的。

前景的细节纹理非常清楚，分毫毕现，这有助于营造距离感。

1. 用 2B 铅笔，轻轻勾勒出景物的大致轮廓，标注出峡谷、石缝和大片云朵的形状和位置。线条应轻松写意、自然流畅，试着捕捉景色的精华，感受山石凹凸的律动之美。

2. 将群青蓝和焦赭调和为浅中灰色，用大号圆头刷，蘸取混合颜料，涂抹在前景中的山石上。

3. 用钴蓝混合少许酞菁蓝，调和出一种鲜艳的蓝色。用大号圆头刷涂抹在画面顶端的天空部位。用海绵蘸取适量清水，挤去多余的水后，趁颜料尚未变干，用湿海绵吸除天空中的部分颜料，现出底层画纸的白色，表示天空中的云朵。这样画出的云朵，边缘柔和，效果远非其他技法所能及。

小贴士：这则练习中，海绵被用来擦除天空中的颜料，还用于上色。海绵质地柔软，在纸面上留下的纹理也非常柔和。

　　每次使用海绵时，都要确保所使用的那一面是干净的，以免沾污画面。海绵在使用过程中，要随时用清水清洗，防止其中吸附的颜料污染画纸。

4. 将群青蓝、茜红和少量生赭调和为中紫色。用大号圆头刷，湿润云层底部的画纸，刷上调好的中紫色。在画纸未干时，于相同位置接着涂第二遍中紫色颜料，进一步加深色调。如果深色块边缘过于生硬，可用湿润的海绵或湿纸巾轻轻吸除少许颜料，调整色块的形状，使其变得柔和自然。

5. 拿出参考照片，仔细观察前景部位的哪些岩石上堆积着残雪。用旧画刷在这些区域涂上遮蔽液，避免受到后涂颜料的影响。附着于山脊上的白雪，可用刷尖蘸取遮蔽液，勾画细线条表示；而有大片积雪的部位，可用画刷侧边涂抹。清洗画刷时，要用温水和洗洁精。等遮蔽液完全变干之后，再进行下一个步骤。

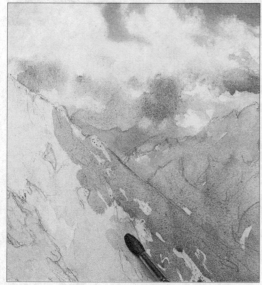

6. 用钴蓝和酞菁蓝调和出深蓝色，涂抹前景两座山峰之间的远山。用清水稀释深蓝颜料，然后用大号圆头刷蘸取稀释后的颜料，刷在背景山脉上。自然晾干。在焦赭颜料中加入少量茜红和群青蓝，调成深棕色，洗涂背景山脉。在深棕色颜料中加入少许浅红颜料，涂抹前景区的山峰。

7. 用大号圆头刷继续刻画前景山峰。用步骤6中调出的深棕色，表现阳光照射到的地方；背光区域，则用酞菁蓝表现。用垂直的、曲折的短线，表现岩石耸立的势头，这种画法还有助于表现岩石的纹理。

专业讲评

冷暖色调的巧妙运用，使画面上的主要景物已经初见端倪。接下来的主要任务是通过建立色调对比，强化立体感和岩石的纹理。注意，一定要确定画面上明暗的确切位置，这一点非常重要。另外还要考虑前景景物和背景景物的区别：前景景物色调比较深，细节纹理也比较清晰；背景景物色调浅，轮廓也比较模糊。这种对比有助于表现空间上的距离感。

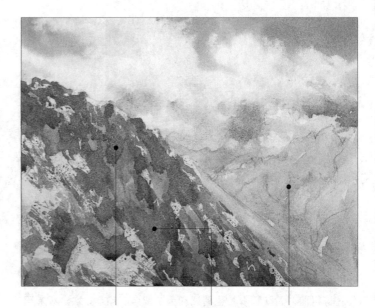

突出的岩石，沐浴在阳光中，用暖色调的棕色表现，拉近了它和观赏者的距离。

石缝处在深深的阴影中，用冷色调的酞菁蓝表现，看起来具有消失感。

背景山脉以相对单一且浅淡的色调表现，成功营造了距离感。

8.将茜红、酞菁蓝和生赭混合成紫蓝色，描画在背景山脉的顶峰处。笔画间留些缝隙，露出底层的棕色。用步骤6中调出的深棕色，强化远处其他山峰的色调。对于光线较弱的阴暗部位，用湿上湿技法反复上色。

9.重复前面的步骤，继续加强近山和远山的色调。自然晾干。用指尖轻轻刮掉之前涂抹的遮蔽液，错落有致的残雪自然而生。（有时候肉眼很难辨认是否擦掉了所有遮蔽液，可以用指腹抚摸，凭触感找到遗漏的部位。）最后，清理画面上的遮蔽液残渣。

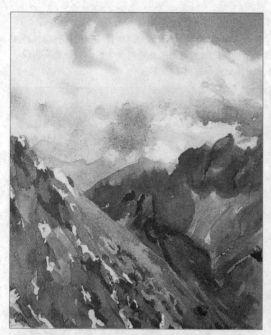

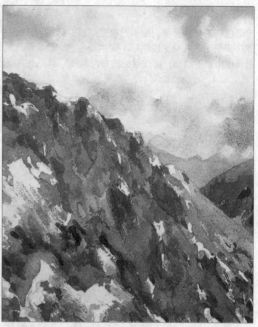

10.用美工刀的刀尖刮除画面颜料，露出白色细痕，表现背景山脉石缝中的一线残雪。为了防止刀片划破画纸，可用刀片侧边代替刀尖轻刮。

11.擦除遮蔽液后，在空白区域周围点画一些色点，降低白色区域的亮度。继续加深色调对比，注意笔触要符合岩石的轮廓。

12.海绵浸在清水中，挤除多余水分，浸湿深色云层部位。用海绵蘸取步骤4中调出的中紫色颜料，点染于云朵深色部位，进一步加深云朵的颜色，使视觉效果更加强烈。

13.最后一步：再次检查画面，确保色调和明暗对比足够强烈。如果有必要，可以再用一些步骤8中的紫蓝色颜料加深阴影部位的色调。

完工画作

冷暖色调形成的反差，能够产生空间感，这幅习作就是冷暖色调对照应用的典型案例。尽管所选颜料有限，画家还是调配出了各种深浅明暗不同的颜色，满足了创作的需要。根据曲折山势而来的锯齿形笔触，恰好真实再现了前景中山岩的纹理，间或露出的白色画纸，瞬间点亮画面，使作品变得生动而活泼。

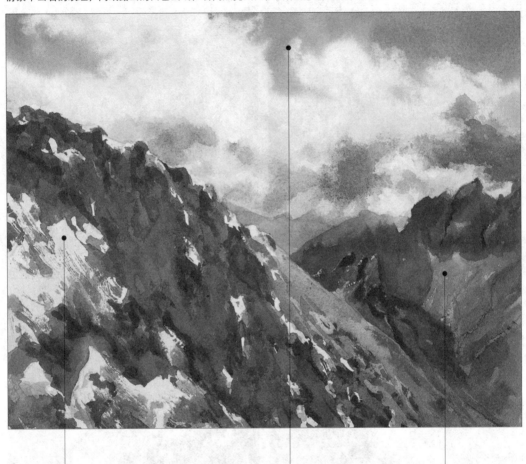

用露出的白色画纸表现附着在岩石表面的斑驳残雪，效果令人惊讶。

柔软的云朵，蔚蓝的天空，和下面耸立的山峰构成了视觉上的平衡。

背景的远山以平洗手法表现，只有大致轮廓，细节纹理不如前景清晰。

水彩之法国葡萄园

这幅看似简单的风景画，需要用到线性透视和大气透视两种画法，想画好绝非易事。绘制草图时要格外细心，因为它是整幅画作的基础——如果葡萄树行走向错误，画面就会显得非常古怪。因此，画草图时，绝对值得好好花费一番心思。

此外，调配颜色时也要小心。前景中深绿色的葡萄树，向远处延伸的过程中，逐渐变成为浅淡的黄绿色；而到了地平线附近，浅黄绿色又渐渐变深为中绿，甚至和蓝绿色的远山融为一体。每种颜色使用之前，都要先进行试色，色调准确无误后，才能放心使用。

材料
★ 2B 铅笔
★ 140 磅（300 克／平方米）的粗面水彩纸，预先打底
★ 水彩颜料：蔚蓝、锑黄、藤黄、浅红、暗绿、群青紫、钴蓝、铬绿、培恩灰和焦赭
★ 画刷：大号涂抹刷、中号涂抹刷和细圆头刷

场景
有时候，一张参考图片并不能提供绘画所需的全部信息，可根据需要，同时参照几张照片或速写材料，从众多材料中选取有用信息，获得预期的艺术效果。这则练习中，画家在对葡萄叶和农舍作细节刻画时，参照的是长镜头全景照片；而在构思画面的布局时，则参考了放大的照片，因为这张照片中一行行的葡萄树非常清晰，便于构图。

1. 用铅笔勾勒出远山和葡萄树的轮廓，然后用清水润湿天空部位的画纸，无须全湿，留出几块干燥区域，即云朵所在位置。然后将稀释后的蔚蓝颜料涂抹在湿润处，任其自然晕染。自然晾干。

2. 将锑黄颜料稀释，涂抹在上一步留出的云朵位置上，沿着地平线也涂一条这样的浅黄色。自然晾干。

3.用蔚蓝颜料加深天空的色调，自然晾干。将藤黄和浅红混合，涂抹在葡萄树部位。前景区和一排排葡萄树之间，涂上浅红色。

4.用中号涂抹刷蘸取暗绿色水彩，稀疏地涂抹在前景部位。根据透视原理，一定要从视点位置向位于地平线上消失点涂抹，用来表示成行的葡萄树。自然晾干。

5.将群青紫、钴蓝和鲜绿调成深蓝色，洗涂在远山部位。沿着山顶的边际线点一些小点，表示树木，打破单调生硬的轮廓。

6.用鲜绿和少量的钴蓝调出一种中色调的绿色。用中号涂抹刷蘸取，涂抹在远山稍低处。将钴蓝、群青紫和鲜绿颜料调成深蓝色，用大号涂抹刷蘸取，加深远山上的阴影。用同样的深蓝色，在地平线附近的青山上，点一些小点，表示树木。

专业讲评

一旦对画面景物的大体形态和颜色比较满意，就可以考虑进行细节和纹理的刻画了，这是一幅画作最重要的两方面。不过，一定要注意创作的先后次序：先画出景物的基本形态和大致颜色，然后才能处理细节和纹理。如果颠倒顺序，过早处理景物的纹理细节，就没有机会再回去修正背景的色调误差，以及葡萄架之间的距离了。

前景的透视构图已经完成，剩下的就是增加细节和纹理的工作了。

远景也基本完成了，山上的的暗影真实表现了光影的对比。

7. 将暗流、培恩灰和少许焦赭调成深绿色。用大号涂抹刷蘸取清水，润湿画面的前景部位，葡萄树所在位置不必润湿。用中号涂抹刷蘸取深绿色颜料，涂抹在刚刚润湿的部位，任其在湿画纸上晕染。由于葡萄树所在的画纸是干燥的，颜料的晕染到这里就会停止，葡萄树和葡萄叶的形态就自然显现出来了。加深前景中葡萄叶的色调。

8. 继续按照步骤 7 中的方法，刻画葡萄叶。不必画得太精确，否则就显得太刻意了，失去了自然美，只要画出大致形状就可以了。将群青紫和焦赭调成一种暖色调的中灰色，用细圆头刷蘸取，勾画葡萄藤以及供其攀爬的木架。注意，葡萄架越往远处，就变得越小。

9. 将群青紫和少许焦赭调成阴影的颜色，刷在两行葡萄树之间，表示树影。再次强调，一定要遵守透视法原理，越往远处，树影越小，渐渐就消失了。

小贴士：审视景物的色彩时，将照片倒置会得到比较准确的结果。这种方法让你把注意力集中在色彩上，而不会受到实际景物的干扰。

10. 在浅红颜料中加少许锑黄，调成暖色调的红棕色，描画背景中的建筑物。这种暖色调具有将远景拉近的视觉效果，虽然远处的建筑在画面中只占很小一块，但使用这种红棕色后，建筑看起来也挺醒目。用细圆头刷蘸取步骤 7 中调出的深绿色颜料，勾画葡萄树的细节。

11. 用一支几乎全干的画刷，侧着在葡萄树行间涂抹一层浅红颜料，进一步强化前景色调。同时，浅红色颜料间露出了画纸的颜色，表示土壤中的小块砾石和土块。

12. 用细画刷蘸取浅红颜料，刷在远处建筑的屋顶上。这可以使屋顶更加醒目，还可以和前景中的土色遥相呼应。在浅红颜料中加少许焦赭，加深颜色，画出房屋的窗户，以及背阴的墙体，使房屋具有立体感。

完工画作

画面中是满眼的绿色和温暖的土色，显得清新怡人，又洋溢着暖意，好像是地中海的灿烂阳光在热情地欢迎大家。注意，前景中有诸多细节，而背景则显得大而化之，随意地洗涂了一片颜料，点缀了一些点、线，表示绿树覆盖的群山。这种繁简对比是风景绘画的一个重要技巧，要想表现角度或距离，必须要用到该技巧。

背景中的冷色调有种隐退感。

简单的点和线，就足以表现远处的树木了。

注意随着葡萄树行向远处延伸，每行树都在向中心靠拢，最终在消失点处会合。

前景中的暖色调有种拉近感。

水粉之林间小路

这类风景画，是要通过描绘所见之景，传达某种意境，而不是像照片一样做写实描写。不过这并不意味着观察不重要。描绘类似风景时，须注意观察植物的整体生长形态。树干是又高又直，还是向一侧倾斜？树枝是像垂柳那样，以树干为中心向四周垂落，还是像枫树和欧洲赤松那样，枝叶都倒向一侧？树冠是圆锥形的还是圆形的？

还要观察树影的朝向，并记住阴影的形状必须与形成阴影之物的形状相匹配。尤其要确保阴影足够暗，因为正是明暗对比使整幅画作具有了立体感。

这幅习作可以练习多种纹理的画法——树下杂乱丛生的灌木、交错的树枝、满是砾石的小路和树皮剥落的树干。再说一遍，不要精细刻画每一处细节。通过喷溅颜料，可表现地面粗糙的纹理，而树干的颜色和树皮的图案则需要一笔一画地仔细画。

最后，画家还运用了拼贴画技巧。这不是本习作必用的技巧，你可以选择练习，如果认为没必要，完全可以不用。不过，如果你不想将颜料涂过界，这个简单的小技巧非常值得尝试。同时，这个技巧还能增加画面的立体感。

材料

★ 水彩画纸，丙烯酸石膏打底
★ 4B 铅笔
★ 遮蔽液
★ 中粗笔尖蘸水笔
★ 水粉颜料：酞菁绿、亮黄、生赭、锌白、猩红、深黑、酞菁蓝
★ 画刷：大号洗涂刷、小号圆头刷、旧牙刷
★ 报纸
★ 阿拉伯树胶

场景

尽管这幅画没有真正的焦点景物，但是其中景物的纹理和形状的对比（弧形的小路和笔直的树干）绝对值得一画。前景地面上的树影和光斑也为画作增色不少。

1. 用 4B 铅笔勾勒草图，尽量详细地记录所需信息。草图有助于你回忆画面上景物的位置。

小贴士：没有必要在草图中画出所有树枝的精确位置，但要准确反映植物的长势，并保持构图和谐。尽管这是一幅随意的印象派画作，但也要画得令人信服。同时，捕捉画面中春意盎然的感觉也非常重要。

2. 用中粗笔尖蘸水笔蘸取遮蔽液，涂抹色调最亮的树干和树枝，以及比周围环境稍亮的树枝。即使有些树枝不是亮白色，而是灰白，甚至是棕色的，只要它们比周围环境亮就要涂抹遮蔽液。用旧牙刷在树下的灌木丛处喷些遮蔽液，自然晾干，不会花费太长时间。在上第一层颜色前，一定要确保遮蔽液干透。

3. 在上色之前，一定要再次确认树枝较亮区域和需要保护的枝叶已经涂上了遮蔽液。尽管水粉颜料是不透明的，但还是可以把浅色颜料涂在深色颜料上，这种修正方式只能在万不得已的时候使用，否则，有可能丧失画面的生动性和自然性。因此，一定要事先涂好遮蔽液。

4. 将酞菁绿和亮黄混合后稀释，调成亮绿色，用大号洗涂刷在斜穿画面中心的位置画几条宽宽的水平线，表示灌木丛生长的土地。将酞菁绿和生赭混合，调成一种暗绿色，在相同部位再画几条宽水平线。背景中的树干，用生赭颜料画竖线表示，偶尔在树干上点些绿色颜料。

5. 将锌白和生赭混合，稀释成浅黄褐色，涂抹前景土地，不用完全涂抹，间或露出些画纸，表示土地的纹理。右边稍远的土地，即灌木丛带后的土地，在色调上要温暖一些，所以用生赭颜料涂抹。颜料未干时，再涂些猩红颜料，让两种颜料慢慢融合为一体。

6. 将深黑、酞菁蓝和酞菁绿混合，调成墨绿色，画出远景中的溪流。再往混合颜料中加些生赭，画出树木在地面上的投影。

7. 再往混合颜料中多加些酞菁绿，画出远景中的树干。用步骤4中调出的亮绿色颜料，画出前景小路旁零星生长的低矮植物。

8. 根据地面上树影的形状，从报纸上剪下一些纸条用作遮蔽条，盖在相应的树影上（没有必要固定）。将亮黄和锌白混合，用旧牙刷蘸取，拨动刷毛，将颜料喷在前景地面上。

9. 将生赭和锌白混合，继续用上述方法喷涂，表示前景中满是砾石的小路。等颜料变干后，抖落报纸屑，这样，画面就会变得具有深度和纹理感。

10. 小路多少呈现出一种温暖的粉色调，把猩红和锌白混合，用牙刷喷洒在前景地面上。让颜料完全干透，然后刮掉所有遮蔽液。

专业讲评

遮蔽液被擦除后，很容易就能看出下一步要做些什么。尽管景物的大体轮廓已经成型，但此时仍能看出画作缺乏深度，而解决方法就是进一步深化阴影。

裸露区域太生硬、太亮，没有任何细节。

总体来说，色调太浅，没有表现出树林的密实和黑暗。

小贴士：将刮掉的遮蔽液捏成一个小球，可以把它当作橡皮，涂擦涂抹遮蔽液的部位，画面上的遮蔽液会被小球粘下来。

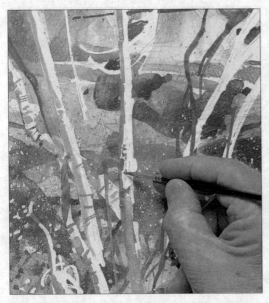

11. 将生赭和锌白混合成浅棕色，用小号圆头刷蘸取，涂抹在树干的背光侧。再往混合颜料中加些生赭，涂画出树枝在树干上的投影。

12. 将亮黄和少许酞菁绿混合，用小号圆头刷蘸取，点画灌木丛中的小黄花。注意，远处的黄点要比近处的稍小一些。

小贴士：使用不同色调的绿色，看起来更自然。有嫩草、有老草，有阳光照到的草，有处在阴影中的草……所以色调的变化是必要的。

13. 用步骤4调出的各种暗绿色，画出画面右侧裸露的草地，保证笔触随意、流畅。

14. 画面中间的黄花看起来太鲜亮了，所以在这些区域点画一些之前调配的暗绿色颜料，使其色调暗一些。另外，在某些空白区域也应点画一些暗绿色，掩饰裸露的白色，画出树木在草丛中的投影。用中色调的棕色加强远景中树干的线条。

15. 到这里，你肯定以为大功告成了，其实不然。画家决定在画面上部加入拼贴画，增强画面的立体感。如果你也准备这么做，要记住适可而止，否则画作看上去会显得乱七八糟的。

16. 在一张废纸上画几根树枝，颜色和画面树枝的颜色相同。然后沿轮廓剪下，在另一面涂上阿拉伯树胶，粘在画面相应位置。自然晾干。（阿拉伯树胶与其他胶水不同，可以在它上面涂颜料。）拼贴画元素为画面增添了深度和纹理感。

完工画作
这是一幅充满生机和意境的画作——阳光斑驳的林间小路。笔直的树干和斜着的树影使画面充满了活力，与画面景物的纹理细节和色彩的大胆运用相呼应。作者所选用的色彩都比较暗，但非常自然。尽管景色看起来非常简单，但却有许多引人注目之处。

喷溅及点画的小点，表现了小路和小花的纹理。

一些树枝使用了拼贴画，这只是个小技巧，却非常有效。

在表现草和树皮的时候，用笔非常小心。

第五章

动物之绘
——7 种可爱动物的完美勾勒

农场里的母牛

在可以作为绘画对象的所有家畜中牛可能是最驯服的，尤其是当面前有很多草料时，它们会在相当长的一段时间内待在原地不动。所以，运气好的话，你可以在它们去草场散步之前完成一幅详细的写生。

在动笔画任何一组对象之前，不管是一群动物，一群人，或者是一组静物，你需要先仔细观察这组静物各个元素之间的空间关系。用格子（画出来的或者想象中的）确定物体的位置，同时观察负形体（不同元素之间的空间），把物体的位置和形状找准，确定画面结构平衡。

现场写生有一个困难，光线在几个小时内会发生无数次的变化，所以最好在画画的时候记录下光线的方向。在下面 10 分钟速写中，要注意观察光线的方向和太阳的角度。

场景

在一大群动物中，有很多潜在的场景可画。试着丢弃一些元素，挑选一组你喜欢的对象来画。记住，你可以重新调整其他的一些元素，例如栅栏柱，以便得到最佳的构图。

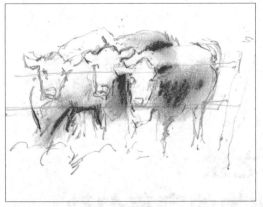

5 分钟速写：石墨铅笔和蜡笔

在画面中寻找合适的元素，这里铁丝网是一个很有用的辅助标记：上面那根铁丝在左侧母牛眼睛的位置上，下面的铁丝与右侧母牛的鼻子重合。即便是在短短的几分钟内，你也可以为基本的形体添加一些颜色——作为后面步骤中色彩的提示，或者单纯地画出暗调子。

10 分钟速写：石墨铅笔和蜡笔

画一条连接前面两头奶牛尾部的线，你会发现它与后面那头母牛平行。（这条辅助线原本是要擦掉的，留在这里是为了显示绘画过程。）如果你从右侧母牛的左耳端向下看，你会发现它与这个动物的左前腿在一条垂直线上：浅浅地画一条线，你可以准确地找到腿的位置。

15 分钟速写：石墨铅笔和蜡笔

即使母牛身上的颜色是单一的，我们也要寻找出调子上的不同，以显示出动物的结构。在这幅图中，太阳在天空中升得很高，光线直射动物的背部。把母牛背部上方的调子画得比腰窝和侧腹的深，可以表现出母牛肚子圆润的形状。

20 分钟速写：石墨铅笔和蜡笔

建立在前面三幅速写的基础上，这幅图更多地表现出动物皮毛的肌理。有力而凌乱的蜡笔线条暗示出半粗糙的质地，也体现出毛发生长的方向。

美洲豹速写

不管你对把动物关入笼中这一行为是否道德持何见解，不容否认的一点是如果不去动物园，你很难有机会在野外接近这些动物，更别说有机会近距离临摹这些第一手材料。就像家养的猫一样，大型猫科

动物通常会花很长时间打盹，这是进行写生的最佳时机。即使在这种情况之下，你也同样需要表达出它们的威严与气势，所以好好想一下毛皮之下的骨骼与肌肉群。在任何肖像画中，不管是人的还是动物的，眼睛都是传神之处，是表达对象情感气质的最重要的地方。

画毛皮或头发的时候，要注意观察它们生长的方向。想着毛发的品质，在笔下传达出这种感觉：动物头顶的毛发是短小紧凑的，鼻梁周围是细长而分散的。你不需要画出每一根毛发，寥寥几笔表现出来，观众在脑海中会捕捉到一切略掉的细节。

对象——"悠闲的姿势"

美洲豹懒散地趴在树干上，表面上看去很悠闲，其实它一直警惕地审视着周围的动态。它眼中机敏的光芒，爪子和脖颈上强健的肌肉，分毫不差地表现出大型猫科动物的典型特征。

10分钟速写：软蜡笔

软蜡笔笔触柔软华丽，正好表现出美洲豹那同样柔软华丽的毛发。你可以层层铺涂，并用指尖融合笔触，做出精细微妙的视觉混合效果，同时以更为有力的笔触画出豹子身上的暗斑。如果时间很紧，作为练习，你可以只画脸的一部分。请注意观察，图中只画了一只眼睛，却仍能让这幅动物肖像栩栩如生。

15分钟速写：钢笔和墨水

这是一次使用尖而细的钢笔线条刻画动物毛皮肌理的练习。这幅素描还未完成，但在快速写生的练习中，如果你只想强调其中一部分，这样就已经足够了。注意用细致的铅笔线条标出了脸的轮廓和眼睛的位置。把眼睛画好，这一点在所有的肖像画中都是最为重要的。

30 分钟速写：炭笔

像软蜡笔一样，质地松软的炭笔也是表现皮毛的理想媒介。白色的画纸看起来过于突兀，缺少协调感。用浅色的暖调灰色粉画纸，这样就可以从中度调子开始画了。通过明暗调子，可以抓住动物头骨的结构与特征：左侧头部和我们能够看到的身体处在阴影之中，左侧眼睛显得更加凹陷。同前页中的蜡笔画一样，我们用指尖或者擦笔融合炭笔笔触，创造出皮毛柔软的感觉，并在动物的头顶上添加了一些暗色的笔触。

短毛犬速写

这种狗的毛发较短，它的肌肉和骨骼结构比长毛狗的明显。它的皮毛较厚，绘画的时候要注意把这点特征体现出来。达到这一效果的最好方法是逐步建立起皮毛的肌理，尽量使用轻的短铅笔或者钢笔笔触，直到你对画面的效果感到满意。

对于调子和颜色，即使是一眼看上去觉得是纯白或者全黑的地方也会含有不同的调子。仔细观察，皮毛完全依照骨骼的结构生长。不管是坚如岩石，或者表面细腻柔软，只有抓住调子的变化，物体的形态才能够表现出来。

从眼睛入手，一旦眼睛的位置找好了，头部和身体剩下的部分就比较容易把握了。完成头部后，身体其他部分的比例和大小将以头部为参照。

对象——"猎犬的姿势"

图中的猎犬头部竖起，尾部直立，稳稳地站在地面上。这种警觉的姿态是这个品种的狗的招牌动作。侧面的视点让你有机会剖析它的身体结构，表面的斑纹和毛发的肌理。向下耷拉着的长舌头为原本暗淡的棕黑混合色增添了一抹鲜红。

5分钟速写：B型铅笔
即使在很短的时间内，你也完全可以画出动物的基本姿态。观察狗的姿势：4只脚牢牢地抓住地面，如果是运动中的动物，这种平衡会比较难把握。比较测量头部和腿部的大小和比例关系，画出皮毛中最暗的斑块。

15分钟速写：彩色铅笔
这幅图中，加入了更多的细节和肌理，画出了舌头的红色。注意观察环绕动物边缘的细碎短小的笔触，看它们如何体现出毛发的生长方向。画面中还用到了很多褐色，从浅浅的褐色慢慢过渡到最暗的黑色，颜色和调子都在逐渐地发生变化。

30 分钟速写：黑色圆珠笔

即使用一只普通的圆珠笔，借助它单一的线条，只要你肯花时间层层建立起画面，一样可以创造出变化多样的调子。这幅速写中的肌理明显地多于前面的两幅，同时深度也建立起来了：亮部的轻笔触（如肩膀）、皮毛中的阴影也被表现出来。

建议

画动物皮毛的时候，笔触要顺着毛发的生长方向。

记住动物的皮毛几乎没有完全平坦的：要在外部轮廓中用锐利的细长的线条表现出毛发的肌理和长度。

在某些区域内调子似乎是单一的，至少第一眼看上去是这样。寻找调子中细微的差别，借此表现出毛皮之下物体的结构，以及光线的来源与方向。

英国牧羊犬

英国牧羊犬外形十分可爱，脸部被长长的毛挡住，非常特别。这种犬类很适合作为毛发肌理的练习对象。对于短毛犬类来说，例如小灵狗或者丹麦种大狗，可以用线条来表现肌肉。

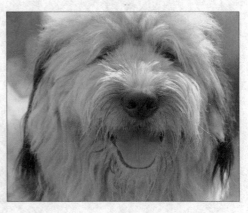

画长毛动物的时候，人们很容易陷入纤细的轻飘飘的毛发细节中，以至于忘记了藏于毛皮之下的肌肉和骨骼。养成从建立结构开始的习惯，不要急于作细节和装饰性的部分。先画出主要的部分，例如眼睛、鼻子、嘴，以及任何接近面部的骨状突起。一旦掌握了这些元素的形状、大小和相对位置，剩下的工作将容易得多。

绘制任何肖像画的时候，不管是人的还是动物的，总要以脸部特征入手。把眼睛和鼻子想象成内三角形的3个顶点，从这3个点向外发散，据此确定其他元素的位置。如果你从头的外轮廓开始画，很可能最后发现没有足够的空间填入每个元素。

在单色素描中，需要仔细考虑调子。对于全身几乎只有白色和灰色的动物来说，单色素描似乎很理想，但是初学者容易犯这样一个错误——灰调子太浅，结果导致画面对比不足。不断地估测调子，随时准备对其做出调整，加深暗部以衬托出亮部。

材料和工具

★光滑绘图纸
★石墨铅笔：HB，6B
★擦笔
★塑料橡皮

对象

绘制人或动物肖像的时候要注意寻找富有表现力，能够体现对象性格特征的姿势。吐舌头这个动作几乎可以作为狗的招牌，几分慵懒、有点滑稽的表情让人忍俊不禁。我们当然不能奢望动物会长时间地待在原地不动，所以最简单的方式是给它拍张照片作为参考。

1. 用 HB 铅笔把对象的轮廓轻轻画出。以脸部特征开始，一旦这些元素就位，剩下的工作就容易进行了。注意两只眼睛和嘴巴构成了一个内三角，以三角为根据向外部扩展。大致为眼睛、鼻子和舌头作出阴影，标示出头部周围毛发的生长方向。

2. 用 6B 铅笔，加深鼻子和眼窝。狗的头部稍稍偏转，所以一只眼睛看起来会比另一只大。用擦笔混合鼻子和舌头上的石墨笔触，让石墨粉均匀地覆盖在画纸表面，得到平滑柔软的调子。继续使用擦笔，这次是作为画图工具，用粘在笔上的石墨粉在鼻子周围添加调子。

3．仍然使用 6B 铅笔，小心地画出狗的嘴巴（在舌头周围可窥探到其中的一部分）。与前面的步骤相同，以擦笔作为画图工具为狗的脸部和身体添加调子。笔触需要顺从毛发的生长趋势。

4．松松地勾画出头部周围毛发的外轮廓，作为绘画边界。用一支 6B 铅笔画出牧羊犬脸部毛发最暗的区域，下笔要时刻注意毛发的生长方向。

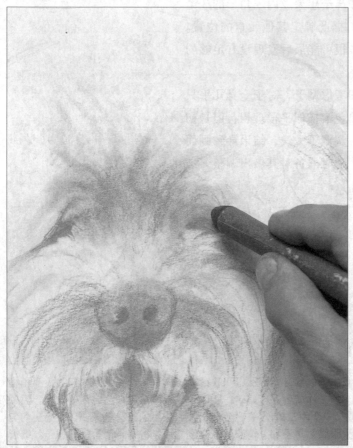

5．用擦笔混合石墨笔触，作出两眼之间和面部柔软的调子。

6．用塑料橡皮的边缘擦掉一些石墨线条，作出眼睛周围的白色毛发（擦掉石墨线条露出白色笔触，比在白色周围画黑调子要容易得多）。

7．用 HB 铅笔画出嘴巴周围的中度调子。用橡皮在狗的嘴巴上方横向擦出这个部分应有的浅色调。

阶段评估

眼睛、鼻子、嘴巴是确立牧羊犬头骨的最重要的几个地方，而四周蓬松的毛发，相较之下，只不过是一些装饰性的细节。接下来集中要做的是定好毛发中的调子。明暗关系不仅可以表现出毛发的色泽，由此体现出的毛发的生长方式，也能够体现出下面骨骼的结构。

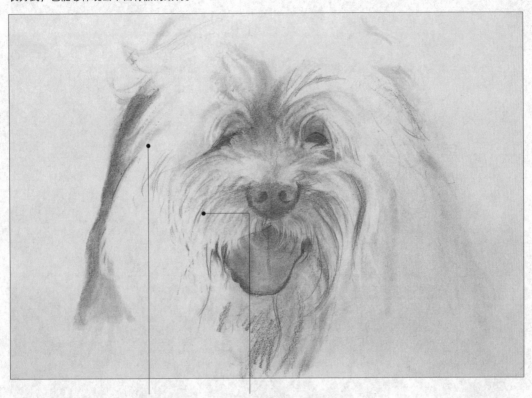

很难辨认头发和身体的分界线，下面的一个任务就是把这个界限画得更清晰。

脸部还需更多的细节和肌理。

8. 现在你可以完成毛皮上的细节了。把 HB 铅笔削得细细的，画出更多纤细的毛——尤其在鼻子和眼睛周围。不要在身上投入太多的细节，否则会分散对头部的注意力，头部才是整个画面中最重要的部分。

9. 用 6B 铅笔强调左侧深色的线条，使头部的边界更加清晰。全面估测画面，需要改动的地方随时作出调整：用擦笔混合石墨笔触，或者用橡皮提亮调子。

完成图

这是一幅人见人爱的宠物习作，也是一次练习绘制肌理的尝试。融合后的铅笔笔触与面部单独的毛发相得益彰，充分体现出毛发的质地感。画面中的小牧羊犬盯着观众看的样子，几乎立刻抓住了人们的眼球。

眼睛很有深度，看上去很有立体感，不是脸上一个简单的圆圈。

擦笔融合后的笔触与线性笔触相结合，画家重现出毛发的肌理。

舌部下方的黑色线条把耷拉着的舌头清晰地衬托出来。

短耳猫头鹰

羽毛和皮毛都是画家的理想之选。你甚至不需要画出全身像：奇妙的颜色与形态的细节也可以使作品成为打动人心的半抽象艺术作品。

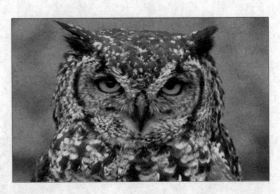

本次练习使用的是彩色铅笔，其细致的笔尖使你能够捕捉到细微的颜色变化。虽然第一眼看上去这只鸟被大片的白色与褐色的羽毛覆盖，其实在暗部区域隐藏着很多不同的颜色——如蓝灰、黑色和其他不同种类的褐色。注意这些颜色上的不同，它们体现出羽毛间的阴影，给画面结构应有的深度。在最暗的区域小心使用纯黑色，这种颜色过于凛冽尖锐，与其他颜色格格不入，不如用靛青和深褐代替，以形成更协调、更柔和的画面效果。

在肌理的建立上多花些时间。用短小的铅笔笔触顺着羽毛的生长方向，把肌理找准确，直到你觉得指尖可以撩起鸟的羽毛。照片中的高光不是很明显，因为光源来自对象的头部上方，通常射入到人眼球的上半部分。鸟的头部稍稍转向一侧，因此我们看到的两只眼睛的形状不尽相同。

不断地参照图片来确定光和影，这一点对于这种题材的作品至关重要。不时地停下来，后退几步重新估测整个画面的效果，因为画者很容易深陷于细节刻画的泥潭中，忘记去顾及整个画面。

材料和工具

★光滑的重磅绘图纸
★2B铅笔
★彩色铅笔：淡黄色、橄榄绿、金色或者中黄、铁灰或炭灰、蓝灰、靛青、巧克力色、棕褐色
★描图纸
★削笔刀
★软橡皮

对象

在野外，能够与这样的鸟儿如此近距离的接触是相当不容易的。这幅照片拍摄于猫头鹰避难所。不管你对动物园和野生生物公园持何种看法，这些场所确实为人们提供了近距离欣赏和绘制在其他场合难以看到的珍稀动物的机会。

1. 用2B铅笔轻轻绘制出对象的轮廓。用轻轻的、温柔的笔触标画出猫头鹰头部和身体上一块一块的暗色羽毛。

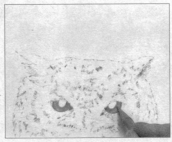

2. 用浅黄色铅笔为眼中的虹膜上色，在最暗的区域中（紧接瞳孔下方）用橄榄绿色细小的笔触加深黄色。然后用金色或者中黄色铅笔再次回顾虹膜区域。

3. 为瞳孔上色。使用铁灰或炭灰，并在左右瞳孔中空出高光的部分。用蓝灰色铅笔再次描绘瞳孔。然后，用一支靛青色铅笔画出眼睛周围的羽毛——这是画面中首次出现的羽毛。

4．用靛青与中黄再次分别涂抹瞳孔与虹膜。注意观察画家如何绘上层层颜色，最终作出光滑的几乎闪着光的表面色彩。用靛青色铅笔勾勒出眼线，再以同样的颜色画出眼睛周围羽毛的细节。

5．用蓝灰色铅笔画出鸟喙，留下高光部分。用巧克力色铅笔涂抹喙上最暗的部分。用细小的铅笔笔触作出与喙端重合的羽毛。注意不要把鸟喙画得太深，否则它会显得过分突出，打破画面的平衡感。

6．用棕褐色铅笔画出猫头鹰脸部颜色最深的羽毛。用小小的、潦草的齿状线条，顺着羽毛的生长状态作出具有真实感的、鲜活的羽毛肌理。另外还要照顾到羽毛的相对长度：耳朵周围的羽毛长些，所以这部分要使用长长的铅笔线条。用笔的侧锋画出这种长长的笔触。

建议

铅笔尖会很快变粗，所以在画画的时候注意在指尖轻旋，使它不至于钝成楔形。要经常削铅笔。

7．在不使用任何一条生硬的线条的前提下勾画出鸟的外形。在鸟的脸部和后面的身体边缘用短小、束状的笔触画出羽毛。前面的脸用水平线条，后面的身体用垂直线条。线条的不同体现出结构的不同。在外部轮廓中留下一些空白代表白色的羽毛。继续标画出面部羽毛的暗色部分，和前面一样，使用蓝灰和棕褐色铅笔。

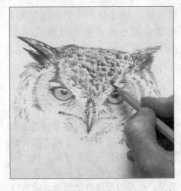 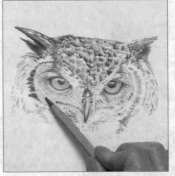 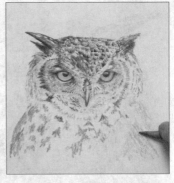

8．用齿状笔触继续头部上方的绘制（具体方法见步骤6），在炭灰和棕褐色间及时转换。最暗的部分使用巧克力棕色。深度和层次感已经开始显现出来了。

9．用靛青色铅笔尖细锐利的齿状线条加深脸部两侧，使这两个部分从身体中脱颖而出。脸部的一些部分还是空白，使用铅笔的侧部为这个部分的羽毛作出轻轻的笔触。虽然很多羽毛是白色的，你需要引入一些灰色调作为羽毛中的阴影。

10．用与前面相同的颜色进一步建立面部的颜色层次，靛青和巧克力棕色用在最深的部分，剩下的部分用蓝灰和巧克力灰色。眼睛周围的部分最重要，这里的黑色羽毛让眼球看起来是立体的而不是一个平面的圆圈儿。开始绘制身上的黑色羽毛，用巧克力棕色铅笔的侧部做出大于面部的羽毛，但是不必过于精确羽毛的位置和具体的形状。

阶段评估

画作进展得很顺利，头部和体侧还需更多细节。精心细致地工作，通过精细地层层添加颜色，你将会得到惊人的肌理效果。

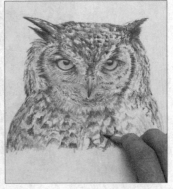

11．用另外一层浅黄色涂抹眼中的虹膜，用橄榄绿色进一步加重颜色，直到得到光滑圆润并且有光泽的眼球表面，与柔软的略微竖起的羽毛形成对比。用靛青色和巧克力棕色进一步强调面部的暗色羽毛。在身体上重复上面的过程，不使用笔尖而是用笔的侧锋，作出宽宽的笔触痕迹（此处一簇簇的羽毛比面部的大，对笔触无需作得很精确）。

我们的注意力集中在眼部，这里，生动鲜明的黄色还需进一步完善。

脸部有融入身体的危险，需要进一步把头部"提"出来。

身体上只有大概的羽毛色块，需要更多的细节和肌理。

12. 用靛青加重鸟喙，使它从羽毛中突出出来，小心不要把高光覆盖掉。用长长的流畅的铅笔线条建立起坚硬的骨质质地。重新估测脸部的羽毛，必要的地方着重强调一下。

完成图

这幅图是体现如何通过层层添加彩色铅笔笔触进而确立起细致的肌理和色彩深度的完美例证。成功的关键是耐心：如果在绘制这样一幅作品的时候很匆忙，将无法达到画面中最重要的精细与微妙。坚硬闪亮的喙部与柔软竖起的羽毛，以及温润晶莹的眼睛之间的质地对比在这幅图中也是至关重要的。

注意逐渐确立起来的颜色层的密度。

喙的高光有助于体现其弯曲的外形，坚硬的质地以及闪亮的表面。

脸部从身体中突出出来，这要归功于此处齿状的笔触。

鸡

绘制禽类动物的时候，你可以采取有些累人的细节画法，或者选择一种更为印象派的画风，重现其动人的色彩与美丽。本次课程采取的是后一种方式，建立水溶性油蜡笔艳丽光鲜的颜色层，并融入油蜡笔和水溶性铅笔的线性笔触。

本次课程还包括在颜料上加入清水使之在底材上溶解，因而生成明亮的色彩混合。所以我们要选择中度或重磅的水彩画纸，它们能够吸收足够的水分，不会起皱。使用绘图板，这样颜料不会流到别的地方去。

仔细观察画面。第一眼看上去是单一色彩的地方往往蕴藏了很多颜色，在鸡的羽毛中有很多种的褐色、橙色、黄色，在羽毛暗部和阴影处有丰富的蓝色和紫色。羽毛中还有些许彩虹色，很难精确地表现出来。但是，我们可以通过添加覆盖颜色层创造出复合的光学色彩混合，以尽量接近实际效果。

材料和工具

★水彩画纸
★水溶性铅笔：灰色、深褐色
★直线绘图笔
★掩盖液体
★水溶性油蜡笔：深橄榄绿、黄赭色、草绿色、粉褐色、亮黄色、橙色、烧赭色、紫色、亮绿色、红色、蓝色、褐色
★笔刷
★纸巾

场景

在农场里的两只鸡，它们浑圆的形状和翅膀上亮丽的色泽让人很是喜欢。因为左边那只鸡正要离开，于是我们必须立刻拿出相机把这一场景拍摄下来。为了让画面效果更加和谐，我们可以交换它们的位置，使它们面对面地待在一起。

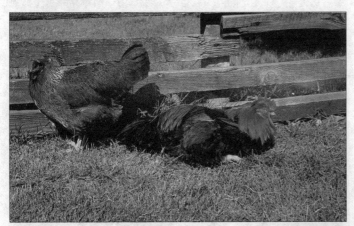

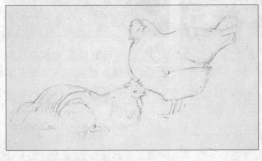

1. 用灰色水溶性铅笔轻轻勾勒出对象大致的轮廓。画出一些浅浅的线，标示出主要的大块的羽毛，例如翅膀，作为接下来步骤中上色的参考。

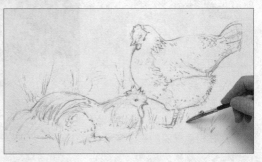

2. 用直线绘图笔在画面中颜色最浅的区域，即你希望保持纸张颜色的地方涂抹掩盖液，如：白色的羽毛、鸡的腿和前景画面中高高的草梗。

4．在前景中随意添加一些黄赭和深色橄榄绿的线，在草丛中可见的干燥土地上添加粉褐色。

3．在背景中松松地用深橄榄绿色油蜡笔潦草的线条填充出背景色，然后在橄榄绿上方涂上一些黄赭色和草绿色。

建议

上色的时候需要很用力，所以要小心，不要把遮盖液弄掉。

5．轻轻地在前景和背景中涂刷清水，画纸上的颜色开始溶解，不要让颜料扩散到鸡的身上。

8．仔细地用笔刷蘸清水轻轻刷过鸡的身体，然后用纸巾吸取多余的水，控制颜料的走向。

6．现在开始为鸡上色。在鸡的脖子和尾部用亮黄色水溶性蜡笔顺着羽毛生长的方向画出垂直的线条。在橙色最深的部分多涂几层橙色蜡笔颜料。用烧赭色蜡笔为画面中的深褐色区域上色。在最暗的部分添加紫色，这时候羽毛的深度便开始体现出来。

7．加深鸡周围的背景色，从而使鸡的轮廓更加明显。使用亮绿色蜡笔的锯齿状笔触作出草丛的肌理效果。

建议

及时洗净画笔，以免画笔上残留的深色颜料把浅色区域弄脏。

阶段评估

画面几近完成，其中包含了有趣的线条和淡彩的结合。但是，鸡羽毛处仍需添加细节，以起到增加肌理和颜色深度，创造出逼真的羽毛光泽的作用。

9. 用红色和橙色水溶性蜡笔为鸡冠上色，找对橙—红的颜色深浅变化。用清水混合笔触。用深褐色水溶性铅笔的笔尖蘸取少许清水，以短促的羽状线条画出脖颈底部竖起的羽毛和翅膀底部周围的大羽毛（以笔蘸取清水使颜色更浓，用铅笔的线条添加肌理）。

前景中的草丛需要更多的颜色和细节，以拉近该部分与观众的距离。

虽然这个区域是鸡全身最亮的部分，但在目前的阶段来看显得太突兀而且刺眼，需要更多的细节和肌理减弱此处的亮度。

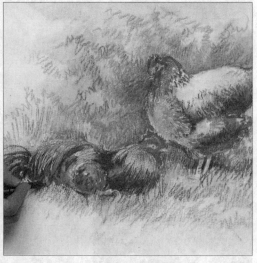

10. 以指尖轻轻地移开凝固了的遮盖液。使用深褐色水溶性铅笔画出更多羽毛上的细节，在羽毛中颜色最深的地方画上几笔蓝色油蜡。用褐色油蜡笔以细小的线条加深鸡上半部分躯体的颜色。

11. 在你拿掉遮盖之后，如果高光区域过大或者过亮，可以用任何合适的羽毛中的颜色做出笔触以减弱这个部分出跳的感觉。用与前面步骤中相同颜色的油蜡笔（用于粗笔触）或铅笔（用于线条）画出遗落的羽毛上的细节。

完成图

这是一幅色彩鲜艳活泼的作品，画面中没有把所有的细节囊括进去，却达到了写实画的效果。我们充分利用了油蜡笔中柔软的油的致密度，绘制出复合颜色层，以体现羽毛的光泽。在线条的部分，使用了油蜡笔和水溶性铅笔，表现出羽毛和草丛的肌理效果。

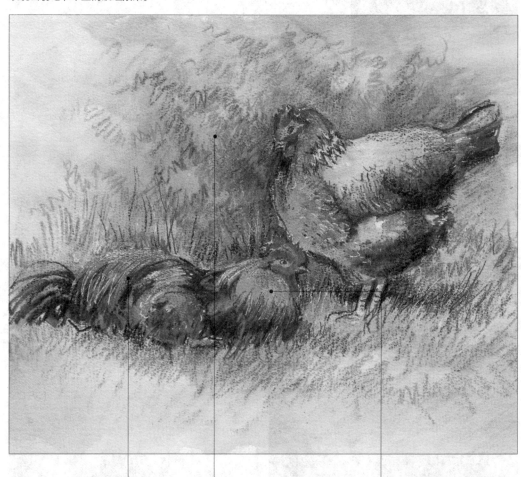

遮盖液保护了羽毛上的高光，你可以自由地上色而不必担心把它们覆盖住。

线性笔触用在混合过的水溶性油蜡笔颜料的上面，作出草丛的肌理。

油蜡笔中的蜡状成分有助于创造出富有光泽的华丽的羽毛。

水中的金鱼

本次课程涵盖了色彩和素描中的很多元素。在最初的阶段，水溶性铅笔被用于绘制线条，而后，这些线条将与清水混合溶解，颜料在纸上扩散，形成水彩画的效果。你也可以在潮湿的表面上书写干燥的水溶性铅笔的线条，来加深颜色的深度，或者直接用铅笔蘸水来画。这种技法的优点在于避免出现生硬的边角。

因为需要在纸上用水，所以应选用吸水性好的水彩画纸，即使在水的作用之下画面也不会损坏。在画面上涂抹清水的时候，应该每次只涂一小块——先是金鱼，然后是水的部分——这样不同的颜色不会混在一起。

流动的水是这幅画面中最大的亮点。观察粼粼的水波，利用水波反射的光线抓住水的动态。笔下的线条顺着波纹的弧线旋转，注意水面在鱼群身边分开的形态。

材料和工具

★ 水彩画纸
★ 水溶性铅笔：橙色、亮黄色、深蓝、橄榄绿、黄赭、暖褐色、红褐色、红色、蓝绿色
★ 遮盖液和一只用旧的蘸水笔
★ 笔刷
★ 纸巾

场景

鱼身上的颜色是绝妙的：强烈饱满的各种红色、黄色和橙色争相争艳。鱼的身体透过水中的涟漪来看有些走形。水波纹抓住了来自上方的光，产生出灵动晶莹的水面效果。

建议

可以用吹风机加速干燥的过程。

1. 使用橙色水溶性铅笔，轻轻勾勒出鱼的主要轮廓，在伸出水面的鱼头和处于水面之下的身体之间作出明确的界限。画出几圈最大的涟漪。

2. 用遮盖液和旧的蘸水笔，蒙住水和鱼上面的高光。等待遮盖液凝固干燥。

3．在鱼身上白色部分以外的地方涂抹亮黄色。在最红的区域涂抹橙色，下笔要用力。

4．开始添加水中的颜色，深蓝色的水面中偶尔几抹橄榄绿，那是水中最为深暗的部分。

5．用黄赭色为大鱼水面之下的鳍上色，用暖褐色涂过两条鱼身上最红的部分。继续添加水中的颜色，用同样的颜色顺着波纹的轮廓作出弧线形的笔触。

阶段评估

实际上，到目前为止所有的线性细节都已经画出来了。一旦你开始向画面中加水，便有失去一部分线性细节的危险，所以要事先决定好你希望颜料扩散的区域，以及如果颜料流到你不想让它们进入的部分，要时刻准备着用纸巾把它们擦掉。

虽然鱼的外形很清楚，但是很难区分水上和水下的部分。

自信而流畅的线条才能够体现出水波的流动，在完成图中要保留其中的一些线条。

6．用笔刷蘸取清水轻轻在大鱼身上刷过，颜色变得热烈，几乎要跳动起来。

7．在画中的水面上涂抹清水，笔刷遵循波纹的线条，留出一些高光部分的白。

建议

在这个阶段最好把画放平，以防水流向画面下方。

建议

如果水蔓延到不该染指的地方，用吸水的纸巾擦干即可。

9．润湿红色铅笔，在必要的地方加深鱼身上的红色。用蓝色铅笔强调出鱼的轮廓。让画面干燥下来。

8．为小鱼刷清水。待画面稍微干一点，但还没有干彻底的时候，用红褐色铅笔涂抹金鱼身上最红的地方。笔尖与潮湿的表面接触后，色彩被强化，同时晕开，所以你不会得到任何生硬的棱角。稍稍晕开的橙红色正如鱼在水下的色调，从这里开始，大鱼水上和水下的部分变得更加明确了。

10．揭开凝固的遮盖液。在水中最暗的部分加入蓝绿色线条，给笔尖应有的力度，以达到画面应有的颜色深度。

完成图

这幅作品充分发掘出水溶性铅笔的潜力和多方面的用途。细致的线性笔触与可爱的、流动的线条以及淡彩的结合都相当完美。

遮盖液保持住了高光部分的白色。

弯弯的铅笔线条创造出水的流动感。

一种颜色到另一种颜色的过渡几乎无法察觉。

第六章

人像之绘
——12 种人物姿态的立体写实

绘画中的人们

对于专注于某项事务的人们，他们通常不会意识到你在画他们，这样就省去了找人作为你的绘画对象，为你摆姿势的麻烦。

进行人物创作的时候要注意手指的部分不是各自分开的独立实体：它们是互相连接的骨骼的一部分。如果你的对象穿的衣服很多，裹得很严，这就更要体现出衣服下面的身体骨骼结构，以及身体各部分的关节。织物的褶皱和变形的地方将是你探知被遮盖的身体形态的线索。

谈到身体的比例，唯一的办法就是测量。作为一般的常识，你可能知道，一个成人头部的长度占整个身长的1/7，但是具体到某个人来说也许会有很大的变化，所以你必须亲自测量。

场景

画面中的人物是正在户外写生的学生。

5分钟速写：HB 铅笔

此处，选择只画其中的两个人物。你也许不由自主地以对象的外部轮廓起笔，但是如果考虑到衣帽之下的人体结构会得到更好的效果。轻轻画出椭圆的头骨，然后在顶部添加帽子。观察肩部的斜面、背部的曲线、膝盖和胳膊的角度，这些元素构成了整个人物的姿势。松松地画出阴影中的区域。

10分钟速写：HB 铅笔

有了更多的时间（这次是画右侧的两个人），画面中可以引入更多的细节，例如更精确的腿部外形、袖子和裤腿。你可以用长一点的时间观测明暗关系，人物开始变得更加圆润。从单色画开始是一个很好的主意，这样你可以专注于线条和调子，而不必在色彩上分心。

15分钟速写：HB 铅笔、水彩铅笔、钢笔和墨水

这幅速写中，用钢笔墨水绘制手和绘画工具的线条细节，用彩色铅笔绘制衣服上的图案和阴影。冷蓝色被用于白色衬衣的阴影区域。还作出了一些背景色，使人物更加突出。

25分钟速写：HB 铅笔、水彩铅笔、钢笔和墨水

在20分钟或者更多的时间内，你可以作出衣服上更多的图案，通过衣服褶皱和调子上的变化，使人物更加丰满。这里，我们在水溶性铅笔的线条上涂抹清水，目的是使调子更加柔和。

海滩一景

在公共场合写生的提议起初会让很多人犹豫不决，但是海滩或者公园真的是写生的好去处。你可以很容易地找到一个安静的角落躲起来，来来往往的人那么多，没有人会真正注意到你的。除了整个场景的绘制，你也可以试着从人群中挑出一个人，作为速写的练习。这可真是个锻炼敏锐观察技巧的好机会。

速写人物的时候，寻找人物姿势的基本要素——头部的倾斜度、背部的弯曲程度、双肩的角度。有一个很微妙但是却很重要的线索可以把姿势找准：身体某部分的运动必然被相反方向的运动平衡掉。所以，如果一个人把全部重量压在一条腿上，那么另一侧的臀部和肩会稍稍上扬。

场景

从海滩上方一块平坦的空地向下观察。从上至下的俯视角度使选择人物对象这一点变得相对容易，能够作出令人满意的构图。如果取和海滩相同高度的视角，就有可能导致众多人物之间形态的混乱。

5 分钟速写：铅笔

这是一幅作品最初的结构图。弯曲的小径把我们的视线引入画面深处。前景中的阳伞和左侧的街灯互相对称；它们都位于画面的"三分处"，占据画面中最重要的位置，并形成一条结构图中的对角线。

10 分钟速写：油蜡笔

我们选用了浅褐色的粉画纸，与沙的颜色很相近。它赋予了画面温暖的色调，几抹松散的蓝色线条暗示远处的大海。油蜡笔是做速写的很上手的工具：虽然它们很粗，没法画出细致的线条，作出详细的画面，但是对于大面积快速涂盖颜色来说简直是首选。注意观察，如何用寥寥数笔抓住画面中年轻女人的动作和姿态：浅蓝色体恤上褐色的笔触表现出织物起皱的样子，同时传达出关于人物姿势的重要信息。下面的阴影把人物固定在画面之上，并且立刻表现出画面的深度。

25 分钟速写：钢笔墨水，淡彩

这幅速写是由蘸水笔和永固墨水绘制的。蘸水笔能够书写出鲜活的自然品质的线条。稀释过的墨水淡彩用于创造调子的色块，例如阳伞和船下的阴影，左侧楔形的墙和人体的色调。注意使用不同的线条，创造出不同的肌理：水平和垂直的直线用于勾勒坚硬的砖石和甬路，小圆圈和胡乱书写的线条表现柔软的沙滩。

午餐速写

家庭和朋友间非正式的聚会是进行人物写生的好机会，由于气氛的宽松，人们会表现得很随意，但是如果你在其他人面前绘画会紧张，可以先拍几张照片作为日后作画的参考。面对着这么一大群人，你会发现有必要指挥一下大家的行动，就像在婚礼上摄影师要做的那样，以便找到自己想要的画面结构。不要对此感到畏惧，但是要记住大家都是来玩儿的，既然要把人们的快乐记录在纸上，就不要让大家姿势摆太久！

场景

这里我们精心选择了视角，创造出一个平衡的结构图，所有人的头部都没有重叠。摄影师觉得如果大家都直接朝镜头这儿看会显得自觉性太强，有造作的感觉，所以让分别居于最左侧和最右侧的男人和女人互相观望，而不是冲着相机。画面中有整个脸部的正面像（画面后方的3人组）、侧面像、3/4面像，这些不同的姿势很好地组合在一起，是一个练习不同角度面部表情特征的好机会。

5分钟速写：圆珠笔

人数很多时往往不知道从何处入手。这里从戴帽子的男人开始，把他放在稍稍偏离中心的位置，然后向两侧分别开工。这种顺序可以避免把第一个人物画得太大，画到最后没有空间画其他的人。

15 分钟速写：铅笔

这里仍然从戴帽子的男人入手。然后，他利用帽子上的直线作为画面中两姐妹头部倾角的测量工具。用铅笔的一边浅浅地作出阴影线，向画面中引入一些调子。衣服上颜色更重一些的褶皱线为人物提供了一些结构的暗示。

20 分钟速写：彩色铅笔

这是一幅为画家提供基本颜色和调子的草图，作为画家日后详细作品的参考。注意画面中男人的蓝色衬衣，阴影中的褶皱调子更深。甚至戴帽子男人的白色上衣中也包含了惊人数量的蓝，这都是因为他的背部的大部分处于阴影中，而且织物中有很多褶皱。

男性肖像

画肖像很有挑战性，但是，就如画其他主题一样，你可以把对象简化成一些基本的图形。把脸想象成鸡蛋，鸡蛋较宽的一端是头顶，较瘦的一端是下巴。

对于初学者来说最大的难题是如何把五官摆放正确。可以画一些辅助线：一条中轴线贯穿额头，向下与下颚连接；横穿面部的线条标示出眼、鼻、嘴的位置。作为一条普遍的规则（当然每个人都会有些许不同），眼窝的最下端在面长的1/2处，鼻子的最下端在眼睛和下颚的中间位置。耳朵的顶部与眉毛在一条直线上，下端与鼻子的底部取齐。

模特的头部略向一侧倾斜，所以我们看到的两侧面孔是不均匀的，中轴线也不会在脸的中心位置。另外，由于头部的侧转，一些面部的元素是不可见的。在这种3/4的肖像画中，你经常会发现一侧眼睛的内眼角被鼻梁挡住。

在观察的基础上，不要迷信自己那些先入为主的想法，找对各元素间相对的比例和位置关系。

检验自己的测量结果，然后再检验一遍，在确定好数据之前不要动笔。

材料和工具

★绘图纸
★细炭棒
★软橡皮
★软蜡笔：银灰色、锑黄色、深褐、红褐、蓝灰、橙褐、白色

对象

图中的模特有很刚毅的侧面轮廓，这种3/4的角度（头部稍稍向一侧轻转）使人的五官特征很明显。肖像画需要在长时间内保持同一个动作，确定你的模特在这个姿势上很舒服，如果他需要中间休息，也能够很容易地恢复到原来的姿势。

1. 用细炭棒勾勒出头部和肩膀的轮廓。要把头部看作三维实体；很多初学者把人物的面部简单地画成一个圆或者椭圆，这样是不正确的。

2. 画出从头顶到下颚的中轴线，然后画出横穿面部的辅助线作为眼睛位置的标记（由于头部角度的关系，这条线稍微上扬）。这条线也可以标示出右耳的高度。

3．建立起鼻子的轮廓线，鼻子和嘴巴都以中轴线为对称中心。你可以画两个内三角形：一个三角形沿着眼睛的外部边缘向下在鼻尖闭合，另一个同样与眼睛的外部边线重合向下连接下颚。这种方法对于确立五官的位置很有帮助。画出眼睛，注意眼球看起来必须是圆的。

4．确立好面部各部分元素的位置后，就可以擦掉辅助线。明确肩膀和下颚的线条。用银灰色软蜡笔画出眉毛，然后用锑黄色软蜡笔的一边填充最亮部皮肤的调子——脸颊、画面左侧的额头和脖颈——这种黄与模特的肤色很接近。

5．用银灰色软蜡笔的一边轻轻画出面部的须楂和阴影，以及衬衫领口的内部边线。用深褐色软蜡笔画出一部分头发。仔细观察头发与颅骨的关系，笔触应遵循发丝的生长方向。

6．继续画头发，注意它们是沿着向不同方向延伸的直线生长的。画出更多眼部的细节，注意眼球周围的眼睑和瞳孔中反射的光线。使用银灰色蜡笔，在脸部和头发的阴影处引入更多的调子。

阶段评估

所有的面部特征已经做出，现在需要做的是突出面部骨骼结构——尤其是颧骨，这个部分的阴影还不足以体现出它的结构。

头发不够黑，缺少光泽。

颧骨不够清晰精确。

7．使用红褐色蜡笔画出嘴唇。用细炭棒修改鼻孔、下颚，以及在面部衬托之下的鼻子的外轮廓。用指尖轻轻融合头发和浅色胡楂中的灰色炭粉。

8．用深褐色蜡笔大致地作出头发的线条。记得空出一些区域作为高光，呈现出头发的色泽。用指尖轻轻混合笔触，笔触应遵照发丝生长的方向。

9．用蓝灰色蜡笔，在衣领上画出阴影线，并混合笔触。用同样的颜色在头发上作出淡淡的蓝—黑光泽。塑造鼻子的形状，用橙褐色蜡笔作出暗部阴影，用笔尖作出高光。

完成图

在侧面光线之下男子的一侧脸陷入阴影之中，更加衬托出他刚毅的外表。虽然整幅画中只用了有限的几种颜色，通过精细的色彩混合，人物均衡的皮肤色泽被完美地体现出来。同样的技法也用在了面部骨骼的表现中。这里选择忽略模特毛衣上面的颜色，目的是让观众的注意力集中在他的脸上，当然，你也可以按照自己的想法加入更多的颜色。

几笔蓝灰色体现了头发的柔顺和光泽。

融合后的蜡笔笔触表现出面颊和下颚上的阴影。

炭笔线条用于明确下巴的轮廓和棱角。

角色肖像

在市场上我们可以看到不同人的日常剪影，那里是进行速写或者摄影的好去处。这些速写或者照片都可以作为今后创作详图的参考。人们忙于自己那摊子事务，不太可能顾及到你，因此你的照片或者速写会把人物最自然的一面呈现出来。

这里，我们决定略掉背景和左侧的妇女，专注地画男子的角色肖像——当然，你也可以加入一些场景，前提是让画面的焦点始终落在男子的脸上。

对象的眼神中衍生出一种不可思议的力量，立刻赋予了这幅肖像画以生命，观众也似乎被带入了画面中。他的凝视充满了探寻的意味，甚至有一丝挑战。即使除去市场的环境背景，单从他略微佝偻的姿态和满脸的皱纹上看，人们便已得知他生活的艰辛。

炭笔是绘制人物肖像画的理想媒介，就像黑白底色的新闻片或者纪录文献式的图像，单色的作品有一种强悍的生命力和直观效果，尤其适合此类题材。同样的作品若以彩色表现将会是另一番感觉，恐怕不会有这样的震撼。为什么不试着用彩色铅笔画一下呢？也好亲自体会其中的不同。

材料和工具

★ 细致的粉画纸
★ 细炭棒
★ 压制炭棒
★ 软橡皮

对象

图中的两个商人是画家在一个菜市场偶然看到后拍下来的，没有正式邀请他们摆姿势，因此这是一幅人物角色画像。画家把画面的焦点放在右侧的男人上，因为这种3/4的姿态，以及直接的眼神交流，都使得他比仰头的妇女更具描述性。他的侧面像刚强而坚毅，左侧的女性面部过于圆润，缺乏棱角。背景中的塑料布会让人觉得很混乱，对画面也起不到任何作用，所以这个部分被忽略掉了。

1．用细炭棒勾勒出构成男子姿态的主要线条。观察肩膀和后背的角度，想象这些线条的交叉点，这样你可以把各元素之间的关系找准。例如，在这里，画面中男人的帽尖几乎与他的手腕在一条垂直线上。

2．用炭棒轻轻地画出面部的辅助线：贯穿前额和下巴的中轴线、横穿面部的表示眼睛高度的线、鼻子下端和嘴部的线，以及从眼睛到鼻子的内三角形。

3．精确描绘出面部特征，粗略地作出夹克上的毛领（这些线条构成了面部的深色框架）。

5．现在可以画帽子了。如果没有前面步骤中作出的头骨的辅助线，你很可能把帽子画得很平，或者把它压得很低。画出眼睛、眉毛和眼窝。面部和头部的结构已经开始逐步地显现出来。

4．轻轻画出头骨的曲线。虽然实际上你不可能看到帽子下面的头骨，你可以在头部的斜面和已经画出的面部特征的基础上推断出头部骨骼的位置和形状。记住眼窝底部大约在面部的 1/2 处，所以头骨的顶部会比你想象中的高。

阶段评估

面部特征基本完成。虽然一些细节还需改进，眼部的调子还需加深，大部分的线条工作已经完成。现在开始着手引入明暗调子，建立起人物的立体感，赋予他鲜活的生命。

6. 锐化画面左侧面颊的线条，并画出稀松的阴影线（阴影中的部分）。用阴影线画出帽檐打在前额上的阴影。

夹克显得太平。没有体现出外套的重量或质地。

面部右侧的阴影产生出一些立体感，但是远远不够。

7. 用炭粉细密的压缩炭棒画出嘴部轮廓。

8. 仍然使用压缩炭棒，作出眼中黑色的瞳孔。记得留出细微的反射光。

9．用细炭笔的侧部轻轻作出画面左侧男子右脸的阴影线。此处的阴影没有另一边脸上的深。这些深浅不一的调子有两项使命，它体现出经历了岁月磨难的饱经风霜的面孔，并且使面部的结构突出出来。

10．用小指指尖（这是一个人手上最干燥的部分）小心细致地融合面颊上的炭粉笔触，作出平滑的中度灰调。

11．用软橡皮提出反光的面部皱纹和眼球上的白色。

建议

为了复杂、精细区域的刻画，用手指把软橡皮捏出一个尖儿。

12．用炭棒的侧面填充出帽子上面的阴影。因为帽子上的色调是不均匀的，留出顶部的白色部分表现出高光区。

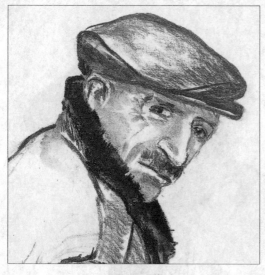

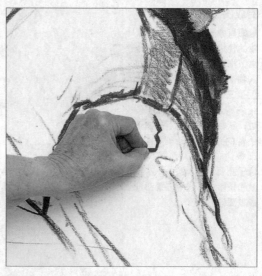

13．用压缩炭棒作出夹克上的毛领，以指尖抚平笔触。通过一些齿状笔触表现出皮毛的质地。不知你是否发现，加入暗色毛领之后，人物的面部立刻突出出来。

14．画出夹克上深色的褶皱线条。深深的凹痕有助于体现织物的重量。

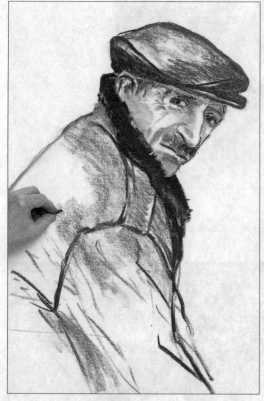

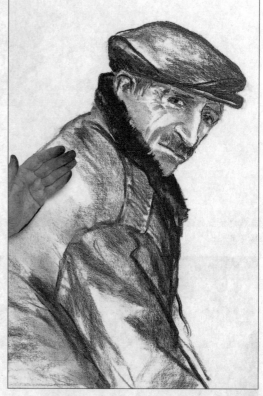

15．用炭笔的侧面画出夹克上的调子，留出袖子上的高光。

16．用手掌的一侧按弧形运动，混合出平滑均匀的调子。

完成图

这幅肖像画充分体现出了人物的性格。画面结构堪称经典，把我们的视线直接拉向人物面部。人物肖像整体上呈三角形：背部有力的线条构成三角形的第一条边；从帽檐顶端向下延伸到手臂的线构成三角形的第二条边。另外，面部大致位于画面的 1/3 处——在绘画和摄影中，这个位置都是最重要的。

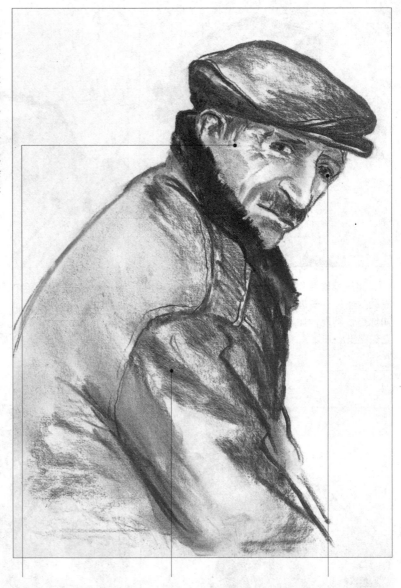

面部皮肤上的皱纹通过软橡皮的擦拭突出来。

衣服上的褶皱和调子的变化体现出衣服的重量。

凝视着观众的眼睛使这幅肖像画具有非凡的震撼力。

舞 者

画运动对象的时候，最好用相机拍下来作为参照。你可以选择高速快门"冻结"运动画面，但拍出的照片不会有你希望捕捉到的动态效果；或者使用慢速快门捕捉到运动的轨迹，这时照片会有些模糊，细节部分不会很明显。这里，画家更希望看到的是清楚的细节，所以选择了高速快门速度冻结对象的运动。

这一特定的情节所要考验的是如何重现画面中重要的动态效果。有时候，即使动作被固定下来，我们还是可以从画面中人物不稳的姿势来判定他们的运动（试想一下芭蕾演员以脚尖旋转半周之后的样子）。图中舞者的两只脚均接触地面，运动似乎不是很明显，所以你需要找到其他的方式把运动的感觉挖掘出来。

在本次课中我们将运用两种技法表现动感的画面：利用"虚幻"示像显示出人物的前一个动作，在背景中依照人物身体的轮廓做出弧线。这些技巧对于任何运动着的物体都是适用的——比赛中全力奔跑的骏马、乡村公路汽车赛上加速的汽车，等等。

材料和工具

★ 粉画纸
★ HB 铅笔
★ 蜡铅笔：褐色、橙色荧光、黑色、浅棕褐色、浅褐色、浅灰色、红色、橙色、浅蓝色、浅黄色、红褐色

场景

虽然动作被"冻结"了，但女人飘逸舞动的长发，两个舞者略微抬起准备迈出的右脚，都在告诉我们，实际上，他们是在动的。

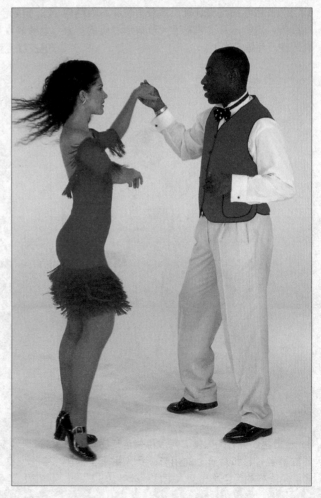

人体模型

人体模型也叫作人体活动模型，可以在很多艺术用品商店里买到，是一种非常好用的绘制人体动作姿态的参照工具。它会帮你做出"虚幻"的影像。

1．用 HB 铅笔描绘出场景。想象出贯穿画面的辅助线条：例如，男子的左手大致与他右脚的皮鞋鞋跟在一条垂直线上。

2．用褐色画出男子皮肤和头发的颜色，重点强调能够表现舞者姿态的线条。用橙色荧光笔为女人的皮肤上色。

3．画出两个舞者的黑发。用浅棕褐色蜡铅笔画出男性舞者衬衫和裤子上的阴影、女人裙子上的阴影。用同样的颜色画出女人裙底的荷叶边。

4．用浅灰色蜡铅笔的侧边填充背景色。在背景中作出有力的弧线，回应着舞动着的手臂的曲线，强调出人物运动的躯体。

阶段评估

用浅灰色铅笔，作出运动的腿和手臂的"虚幻"影像。这种幻像，连同背景中按女人躯体轮廓展开的线条，传达出画面中的动态信息。舞者的主要身体线条已经确定，接下来要做的是对细节和颜色部分的改进，让画面中的人物活起来。

人物还需进一步从背景中脱离出来。

5. 用与前面步骤相同的颜色，加深肤色，使人物更加明显。在女人的裙子和男子的背心上涂抹红色，然后再以橙色覆盖（这两种颜色的光学混合为画面增添了鲜亮的感觉）。

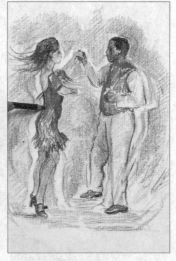

6. 用浅蓝色铅笔为男人衬衫的袖子上色，作出右腿的阴影。用黑色涂抹皮鞋，留出高光区。在"幻影"周围做些精细的工作，依照对象的轮廓曲线在背景中作出更明确、更强烈的弧线，强化人物运动的感觉。

7. 加深裤子上的褶皱，然后用浅黄色蜡铅笔润色裤面（如果空出大片的白色，画面将显得非常突兀、生硬、刺眼）。画出女人的头发，用快速的黑色线条表现出头发舞动飘逸的样子。

8. 用水平线条画出地板。因为地板与背景处在不同的平面上，所以用与背景不同的水平线条把这层关系明确出来。用红褐色铅笔，锐化人物的身体轮廓——手部、面部、躯干和腿部的曲线。

完成图

动态的效果源于对背景和人物的处理。蜡铅笔轻盈自由的笔触，表现出画面中蕴藏的能量。

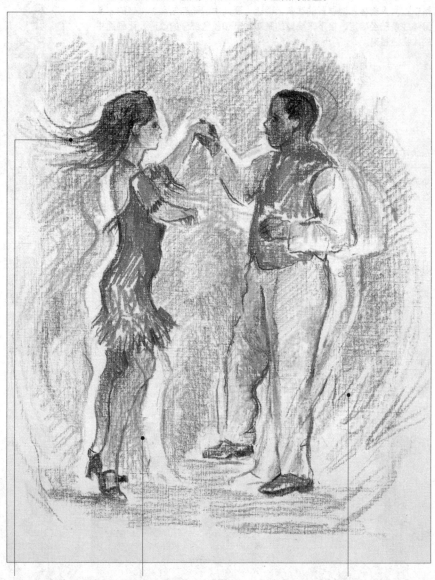

由于舞者飞快地转动，发丝也顺势飞扬起来。

虚幻的影像暗示出人物前一个动作。

背景中的弧形笔触也有助于体现出舞者舞动的姿态。

男子裸像

　　虽然人与人之间身体的形态千差万别，但我们还是可以总结出男人和女人的一些不同。在本次课程的裸体写生当中，你需要在头脑中时刻回放这几点不同：男人的肌肉组织和表皮组织均没有女性的丰满，所以看起来更加棱角分明。男人的肩部通常较宽，臀部较窄。男人的脖子看起来比女人的短，手和脚占身体的比例更大。

　　画草图的时候，不要急于画出人物的外形和轮廓，先在头脑中想象皮肤之下的骨骼结构。把内部框架明确之后，外形的把握会更加容易些。

材料和工具
★灰色粉画纸
★细的柳炭棒
★软橡皮
★软蜡笔：浅黄色

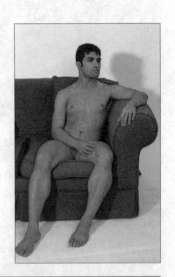

对象

有沙发作为支撑，人物可以在很长一段之间内保持同一个姿势。但即使如此，最好还是用遮蔽胶带做好手和脚的位置标记，在模特移动的情况下可以准确地找回原来的位置。模特背部略微侧倾，腹部突起，形成躯体上有趣的阴影效果。注意画面中不是很明显的透视关系：腿部离观众最近，所以显得比实际上模特直立的时候大一些。

1. 用细炭棒勾勒出主体的外形和姿态，在两侧留出沙发的空间。测量并标记出身体上各个部分间的位置关系，例如，模特的脸部和他的左膝处在同一条垂直线上。我们还要观察肩部的斜面，以及相对于模特胸部的肘关节的位置。

2. 开始寻找躯体结构，标好各个部位的角度，建立起具有三维形态的头部和躯干。作出脸部水平和垂直的辅助线，帮助你确定五官的位置。轻轻拟出沙发的轮廓，画出扶手的曲线和模特身后的靠垫。

3．一旦你完成了基本形态的绘制，便可以着手强化一些线条。加入脸部特征的细节。画眼睛的时候，注意上下眼睑的交汇方式，左眼的内眼角被鼻子的线条遮盖住了。大致地画出头发的线条。画出下颌、腿部和胳膊上，以及左侧躯干上的阴影。

4．用炭笔的笔尖画出脖颈侧部的肌肉。这是一处非常明显的肌肉，有助于突出头部的倾斜角度。用你的小指抚平躯干和腿部的几处阴影，创造出更为柔和细致的立体感。

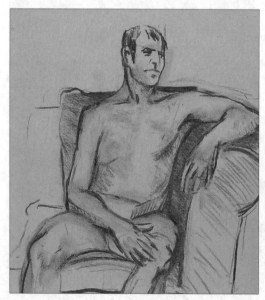

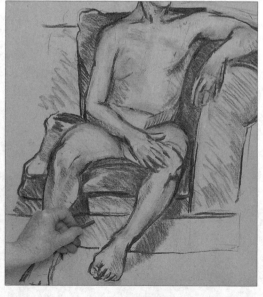

5．在沙发上松松地画出若干线条，让主体突出出来。观察沙发与人物之间的负形体，明确负形体的形状后，更容易看出对象外形中需要调整的地方。改变阴影线的方向会使沙发的不同表面更加清晰地显现出来。

6．画出模特的左脚（把它想象成一个完整体，而不是一些脚趾连接起来所构成的图形）。在一侧打出阴影，用深色笔触表现出脚趾之间的间隙。松松地画出模特的腿投在沙发底部的阴影，在沙发不同的面上打出阴影线。

阶段评估

从整体上对画面的调子做一个评估，看看哪里的阴影需要加深，亮部需要加强。例如，由于模特的身体斜倚在沙发之上，躯干的下半部分也略微地受到胸腔的遮蔽，因而处于浅浅的阴影之中。我们需要把这个部分强化一下。

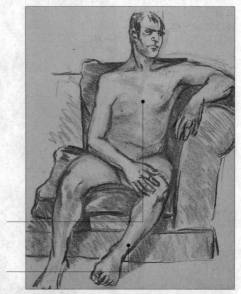

躯体的上半部分太亮了。

左腿上需要更多的阴影线。

7. 用软橡皮轻轻地提亮亮部区域，使明暗对比更加显著。加深手指之间的间隙，标明指关节区域。

8. 用非常浅的黄色作出脸部、右臂、两腿上的高光（浅黄比白更接近人的肤色）。即使对于圆润丰满的手臂，高光也能够表现出它不同的表面。用指尖融合蜡笔笔触。

9. 在下半部分躯干中加入更多炭笔阴影线，然后用指尖混合笔触（用小指缓和调子，这是手上最干燥的部分，弄脏画面的几率会小得多）。加深模特胳膊下面的沙发，让主体的形象更加突出。

完成图

从整体上来说它算不上一幅精工细作的素描，但是模特健壮结实的身体特征已经很好地表现出来了。我们可以看到他小腿和大腿上发达的肌肉群（图中的模特是专业的舞蹈演员）。微妙的暗部变化揭示出身体不同部分的不同表面，更有粗线条的炭笔和软蜡笔强化出主体轮廓，人物形象栩栩如生。

注意观察，调子的明暗变化是如何有效地表现出小腿肌肉的。

躯干上细致的蜡笔调子表现出皮肤柔软的质地。

暗色的沙发背景有效地衬托出人物主体。

水彩之坐姿裸女

你可能认为，相对于站姿而言，坐姿更容易保持，的确如此，模特只需坐着不动即可！但是，模特姿势舒适自如的同时，还要保证构图生动有趣，不流于呆板。

椅子或沙发的靠背支撑着模特的背部，这种简单的坐姿确实容易保持，但是，这样画面可能会缺乏动感。几乎从任何角度都无法看见模特的上腹部以及大腿。从侧面看，椅子或沙发可能占据画面的主要部分。从正面看，双脚距离画家最近，而身体的其他部分则因透视原则而无法引人注意。

从整体考虑：是想呈现如图的这种对角线构图，还是想呈现更加柔和的曲线？观察构图中生动有趣的角度：实体周围的空间（也即身体各个部分之间间隙的形状）至关重要，肢体的角度亦是如此。在这幅画中，模特弯曲右臂和左腿，形成了"之"字形的曲线。姿势的细微变化也会极大地影响整体效果，所以，应请模特根据要求做出细微的调整，使构图更富有表现力。

事实上，画面中的这种姿势需要模特用左臂支撑其大部分体重，因此难以长时间地保持，需要经常休息。对于模特而言，休息之后准确再现这一姿势也是非常困难的，因此必须在绘画过程中进行细微的调整，尽量在模特需要休息之前快速勾勒出身体的基本轮廓。

材料

★ 重磅水彩画纸
★ 水彩颜料：赭黄、群青、朱红、天蓝、茜红
★ 画刷：中号圆头刷

姿势

模特的身体形成明显的斜线，使得这一姿势极具动感。模特弯曲的右臂和左腿巧妙地实现了相互平衡，并且在画面中形成了"之"字形构图，而模特的左臂、躯干以及坐垫之间的三角形间隙也使整体构图更具趣味。

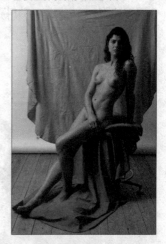

1. 将赭黄与群青蓝混合为中色调的橄榄绿色，用中号圆头刷轻轻勾勒模特的主要轮廓。将人体抽象为一系列长方形的组合，而不是简单的线条。以模特倾斜的肩膀为参照物，绘制身体的其他部分，注意观察实体周围的空间以及主体形状。

2. 继续勾勒整体姿势。确切的颜色并不重要，但是线条必须非常浅淡，并且与之后涂绘皮肤的颜色色调一致。

3. 身体轮廓勾勒完毕，并达到满意后，在混合颜料中添加少量群青蓝，仔细勾画面部和肩部的轮廓。将这一颜色高度稀释，用来绘制背景。用少量朱红颜料轻轻涂抹模特身下的坐垫，注意，其体重使得坐垫的边缘向上翘起。最后，用深色的群青蓝来绘制布幔。

4. 轻轻勾勒五官的位置，用上一步中的蓝绿色混合色绘制眉毛和眼睛，用极稀薄的朱红颜料绘制鼻翼的阴影。将天蓝色颜料高度稀释后涂抹凳子上方的背景。

5. 混合茜红与少量的群青蓝，再加入大量清水稀释为冷色调的紫色，轻轻涂抹在模特胸部下半部分。用同样的颜色勾勒左臂的边缘，再滴入少量赭黄色颜料，运用湿上湿画法，使颜料在画纸上自然融合，从而呈现暖色调的明亮肤色。

6. 将茜红与群青蓝混合，用来加深头发的颜色。无需画出每一绺头发，只要用画刷顺着头发生长的方向绘制即可。在背景色中加入更多的群青蓝，在离身体稍远处，勾画一系列钉状粗线条，以免颜料浸染到模特身上。

7. 在模特的面部仔细涂抹少量稀薄的朱红色颜料，切记，将高光部位做留白处理。略微加深之前调配的颜料，用来绘制身体处于阴影中的一侧，即模特的左侧。

8. 绘制面部细节，用蓝紫色勾画眼睛，用朱红色勾画鼻孔、嘴唇以及下巴上的凹坑。将第 6 步中的混合颜料用于涂绘头发。注意，留出一些小小的间隙，表示高光部位。

阶段讲评

现在，人体轮廓以初具雏形，特征及细节也在逐步呈现。模特身体的左侧已经表现出一定的立体感，但是，身体另一侧仍有较多细节没有绘制完成，这一区域光照充分，从而形成了一些高亮部分，为此应将画纸留白。总的来说，应在人体上涂抹更为丰富的色调，更加清晰地区分光影变化，使得人体呈现一定的立体感。接下来，应该绘制模特身下为其提供支撑的凳子，而在身体周围涂抹更多的色彩有助于将模特从背景中凸显出来，更好地衬托模特。皮肤也应采用温暖的色调。

这一区域处在较重的阴影中，应该采用更深的色调。

这一区域几乎完全没有涂抹任何颜料。

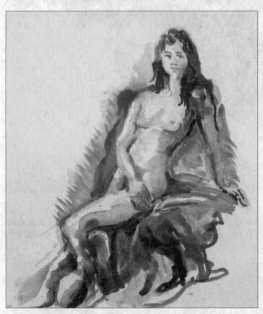

9. 运用湿上湿技法，用之前调好的暖色调的紫红色以及赭黄色，表现身体皮肤的色调。注意，将最为明亮的部分留白。接下来，分别使用较深的群青蓝颜料以及朱红颜料来强化蓝色的背景与红色的坐垫。

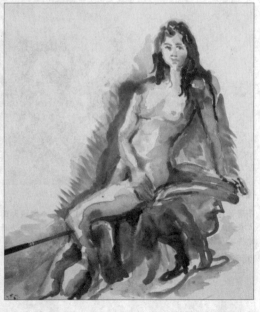

10. 如有需要，进一步加深双腿皮肤的色调，使其从背景中凸显出来。最后，用赭黄颜料随意涂绘木质地板。这是一幅非常自由的印象派画作，所以不必过多地勾画环境细节，应使人体成为画面的主要部分。

完工画作

在这一练习中，注意力应该主要集中在人体上，所以画家只是大略涂抹了画面背景。然而，冷色调的蓝色背景布衬托了温暖的肤色，凸显了人体。画家注重表现光与影，通过湿上湿画法表现肤色，生动传神地勾画出人体表面的光线效果。

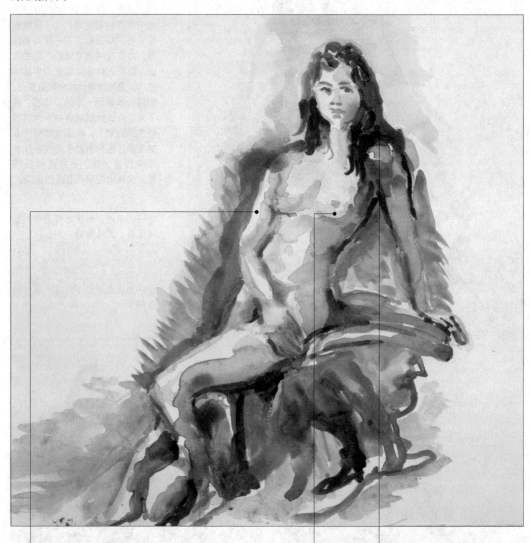

手臂的边缘非常明亮，采用留白的方式来表现。蓝色的背景极为重要，可以将其人体凸显出来。

虽然这一区域大面积留白，但是，胸部下方冷色调的暗色阴影，使人体呈现立体感。

无需画出每一绺头发，活泼流畅的线条以及丰富的色彩也能令其栩栩如生。

水彩之婴儿肖像

对于全体家庭成员来说，孩子的诞生都是一个非常特殊的时刻。还有什么能比为新生婴儿绘制一幅水彩肖像更有纪念意义呢？

很多画家用铅笔绘制肖像画的底稿，以便在上色之前检查及修正五官的比例和位置。但是，对于本习作这一特殊的绘画主体而言，因其色彩和线条都非常浅淡，在最后完成的画作中，任何底色都可能会隐约显现出来。因此，绘制此类肖像的诀窍在于，初始阶段用非常浅淡的颜色，在确定各部分的位置完全正确后再涂抹更深的颜色。还应注意，水彩颜料干燥后，颜色会比湿润时看起来略浅。应该先涂抹较浅的颜料，之后逐步加深色调。

一般而言，强光照射下的区域（例如这幅画中婴儿的左颊）如果呈现暖色调，那么，阴影区域就为冷色调。虽然婴儿的两颊非常饱满，颧骨不像成人那样突出，但是，在绘画时仍然应该适时变换冷暖色调，否则画面看上去将会缺乏立体感，整个面部好似处于同一平面内。

材料

★较厚的粗面水彩画纸
★水彩颜料：群青蓝、赭黄、柠檬黄、生赭、天蓝、茜红、威尼斯红、镉红
★画刷：大号涂抹刷、中号圆头刷、超新圆头刷
★厨房用纸

1. 在画纸上大致勾勒出毛毯以及婴儿的轮廓。用大号涂抹刷蘸取清水，勾勒白色床单上的主要皱褶和阴影。接下来，蘸取经过稀释的群青蓝颜料，用湿上湿画法涂抹在湿润区域的画纸上。颜料晕染开来，呈现柔和的色调，而不会形成生硬的边线。

2. 将赭黄与少量的柠檬黄混合后稀释，勾画包裹婴儿的毛毯。

3. 将生赭与赭黄混合成红棕色，用中号圆头刷蘸取勾画婴儿的头部以及左手。在这一阶段，只需考虑构图，不必关注细节。

姿势

所有父母都希望拥有一幅孩子的肖像画。包裹新生婴儿的黄色毛毯不仅能够衬托婴儿的头部，并且与其衣服及床单的白色形成了细微但却非常重要的色彩对比。

这幅画中有大面积的白色。在只用水彩颜料这一种介质绘画时，可以通过留白处理表现最为明亮的白色，但是，应该注意，画面中所有的白色区域都有阴影。在这幅肖像画中，婴儿睡衣上的皱褶以及压痕色调较暗，非常明显。用冷色调的浅蓝色，以湿上湿画法加以表现，这样线条和色块都会比较柔和，不会显得生硬呆板。如果画纸太湿，可以使用厨房纸巾吸掉多余的水分。

4. 用细小的点，标明双眼的内外眼角以及鼻孔的位置。注意，婴儿头部略微歪向一侧，因此双眼并不处于同一水平线上，而是形成一条斜线。将之前使用的混合颜料加水稀释，绘制眉毛、眼窝、双唇以及左耳。运用干上湿技法勾画五官，以免颜料晕染开来。

5. 将天蓝色颜料加水稀释，仔细勾画睡衣上非常浅淡的阴影。再用这一颜色绘制睡衣的领子和纽扣。用中号圆头刷蘸取群青蓝颜料勾画婴儿的头发，尖细的笔触应该与头发生长的方向一致。下笔尽量快速，但又得保证细致，不要画出弯弯曲曲的线条。

6. 用清水润湿婴儿脸颊处的画纸，再将茜红颜料加水稀释，运用湿上湿画法，将颜料涂抹在湿润的画纸上。立即用厨房纸巾将多余的颜料和水渍吸去，以免颜色过深或形成轮廓鲜明的边线。

7. 将群青蓝与茜红混合成暖色调的紫蓝色，涂抹于又短又尖的发丛中。再用这一颜色绘制较深的阴影区域——例如耳朵下方——并勾画睫毛的轮廓。混合茜红与赭黄，涂绘前额上暖色调的区域，通过画纸留白来表现最明亮的高光区域。

阶段讲评

肤色已经基本绘制完成，但是，婴儿的五官仍然非常模糊。婴儿面部的暖色调与几乎没有上色的布料对比过于强烈。注意，确定整体结构后，接下来应该关注色调平衡，并进一步细化五官，绘制一幅惟妙惟肖的肖像画作。

婴儿的脸颊已经表现出一定的立体感，但是，高光区域过于明亮，五官仍然非常模糊。

毯子和睡衣的细节部分尚未绘制。

8. 逐渐加深皮肤的色调。绘画时应该不断变换冷暖色调——赭黄与茜红混合的暖色调以及群青蓝与茜红混合的冷色调。暖色调具有突显作用，而冷色调具有收敛作用。混合群青蓝与茜红，绘制床单和睡衣上的皱褶，通过画纸留白来表现高光区域。

9. 将天蓝与赭黄混合为黄绿色。运用干画法在黄色毛毯上画款线条表示暗色的阴影区域。接下来，用画笔的笔尖在毛毯上绘制小点或线段，表现织物上的网眼图案。

10. 将威尼斯红与少量的群青蓝混合成深土黄色，在头发上继续勾画尖而细的线条，运用干画法表现头发的纹理。用更加温暖的颜色——镉红与赭黄——涂抹面部，使其在画纸上实现湿上湿混合。将经过稀释的镉红颜料涂抹在面部，并立刻用厨房纸巾将颜料吸干。

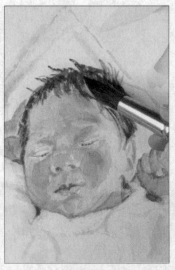

11. 混合天蓝与赭黄，类似之前的步骤，用干画法绘制毛毯，用画笔的笔尖绘制织物的纹理，使单调的浅色色块呈现出变化。接下来，再将以上混合颜料调配为偏黄的深色，用以绘制婴儿头部周围的毛毯。

12. 如果觉得五官还不够突出，可以继续加深其色调。这时，用少量的镉红颜料再次勾画双唇的形状与颜色。将第10步混合的土黄色涂抹于头发中，注意落笔要小心，不要模糊了尖细的发簇。

13. 交替使用第10步中的黄绿色混合颜料以及经过稀释的天蓝色颜料，运用干画法绘制毛毯上的纹理及图案。自然晾干。最后，在毛毯上涂抹大面积的赭黄色颜料，使其色彩比较鲜艳，更好地将婴儿"衬托"出来。

完工画作

这幅新生婴儿的肖像画惹人
怜爱，充分展现了水彩颜料
的优点。除了柔和浅淡的色
彩之外，俯视熟睡的婴儿这
一视角，也突出了婴儿的柔
弱与娇嫩。

画家使用了有限的几种颜
色，运用湿上湿技法，将透
明的颜料多层叠加，不同颜
色在画纸上晕染混合，过度
柔和而不生硬，成功表现了
皮肤的色调。画纸留白使得
画面更加生动活泼，毛毯上
用干画法表现的花纹以及又
短又尖细的头发则为画面增
添了有趣的纹理。

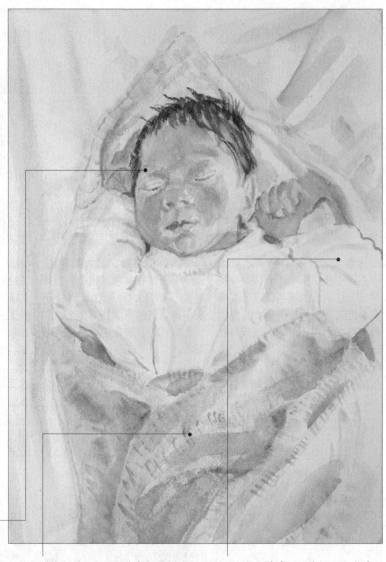

运用湿上湿技法表现了脸部
肤色的自然过渡，展现了婴
儿的柔嫩肌肤。

织物上脉络分明的干画法笔痕与湿上湿
技法涂绘的肌肤相映成趣。

通过画纸留白来表现白色睡衣和床单上
最为明亮的区域。

丙烯之儿童肖像

绘制儿童肖像画需要注意以下几点。首先，儿童非常活泼，注意力集中的时间较短，让他连续几小时坐着不动，确实不可能，因此，参考照片作画或许最为方便。

其次，相比成人，儿童的头部占身体的比例较大。虽然人种千差万别，但是一般而言，成人的头部约占身高的七分之一，婴儿则为三分之一左右。这幅肖像画中的小女孩大约两岁：其头部尺寸接近身高的四分之一。

在这一习作中，首先为画面载体涂抹底色，一些著名的肖像画家也经常用这种传统的技法，例如彼得·保罗·鲁本斯（1577~1640）。这样可以从中间色调的背景，而不是呆板的白色底色着手绘画，从而更容易判断细微的肤色变化以及阳光照射形成的光影效果。另外，这样可以从一开始就明确肖像画的整体色温。在这一实例中，画布是深棕色的，使肖像画作闪现出动人而温暖的光芒，好似照亮整个画面的斑驳阳光。

材料
★丙烯酸石膏预先打底的画板
★丙烯颜料：焦赭、群青蓝、钛白、镉红、柠檬黄、茜红、酞菁绿
★画刷：小号圆头刷、中号平头刷、小号平头刷
★碎布
★亚光丙烯介质

姿势
画面之外的某个事物吸引了孩子的注意力，其姿势放松而随意。注意，孩子的位置略微偏离画面的中心。画人物画时，如果人物望向画面的一侧，通常应该在这一侧留出更多的空间，这样可以营造更加柔和、静谧的氛围。将人体置于画面边缘则会使人产生逼仄或紧张的感觉。

草图

肤色可能不易描摹，因此，在开始绘制肖像画之前，可以尝试用各种不同的混合色画一幅彩色速写，如上图所示，这对确定色调非常有帮助。

1. 用焦赭颜料为预先打底的画板涂抹底色，自然晾干。将焦赭与少量的群青蓝混合，并稀释成暖色调的棕色。用小号圆头刷大致勾画底稿，注意观察整体比例以及头部和四肢的角度是否正确。

2. 在混合颜料中加入更多的群青蓝，调配成更深的棕色。用小号圆头刷勾画头发上色调最暗的部分、面部的阴影、女孩连衣裙领子下方的阴影以及连衣裙布料上的主要皱褶。可以借助这些皱褶来表现人体的立体感。

3. 将钛白、镉红以及少量的柠檬黄混合为非常浅淡的粉红色，用以绘制面部、双臂和双腿肤色最浅的部分以及头发上的高光区域。将混合色加水稀释，绘制女孩连衣裙上最为明亮的色调。注意，间或露出画板的底色。

4. 将群青蓝与茜红混合成暖色调的紫色。用中号平头刷绘制女孩左侧的深色植物。在混合色中加水以及群青蓝颜料，绘制女孩右侧颜色最深的植物以及凳子下方的阴影。

6. 将钛白与酞菁绿混合成非常浅淡的绿色，粗略勾画孩子那身被阳光照射的棉质连衣裙。

5. 将酞菁绿、柠檬黄、钛白与少量的镉红混合为鲜艳的绿色，绘制草地与背景中的植物。绘制处在阴影中的草地时，应减少混合色中柠檬黄的用量，而暴露在强烈阳光下的草地，则用在颜料中多加钛白。

7. 将焦赭与群青蓝混合成深棕色，绘制头发以及面部背光侧的细节。再将茜红与焦赭混合为暖色调颜色，搭配第 3 步中使用的浅粉红色，勾画受阳光照射的左脸上的阴影区域。

8. 在第 4 步的紫色混合颜料中添加钛白，勾画孩子右侧的凳子。再用棕色与钛白的混合色绘制孩子坐着的凳子，笔触应与凳子上的木纹方向一致。将焦赭与茜红混合成鲜艳的棕色，用小号圆头刷绘制孩子连衣裙底部的阴影。

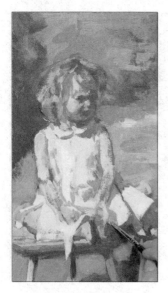

9. 在背景植物上轻涂一些紫色的混合颜料（和凳子的颜色相同）。这样可以使前景与背景形成视觉关联，浅色亦可表现植物上斑驳的阳光。将群青蓝与酞菁绿混合为较深的蓝绿色，绘制连衣裙领子下方的阴影以及连衣裙上的深色皱褶与阴影。

10. 用圆头刷蘸取第 3 步中调成的浅粉红色，再次涂抹双臂与双腿，细心运用湿上湿技法在画板表面混合不同的色调，从而表现人体的立体感。

阶段讲评

现在，已经通过色块勾画出一定的结构与形状，接下来应该关注如何表现立体感和细节。

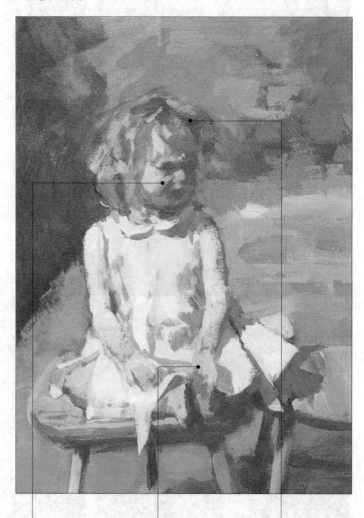

面部色调对比过于强烈，应该将其混合均匀，使肤色更加真实。

双手与双脚的界限不明确，还应该进一步细化。

未将孩子与背景明确地区分开来。

小贴士：为了画出肌肉柔软和圆润的感觉，你需要在画面载体上混合各种颜料，使其天衣无缝地融合为一体，不同颜色的色块之间不能出现生硬的界限。最好运用湿上湿技法，根据肢体背离光线的角度逐渐加深色调。用丙烯颜料作画时，可在其中加入几滴流动性改进剂，增强颜料的流动性，促进画面载体吸收颜料。

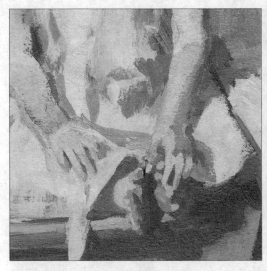

11. 混合焦赭与少量的钛白。用小号圆头刷勾画手指之间的深色间隙以及双脚之间和脚趾表面的阴影。尽量将这些复杂的区域抽象为几何形状与色块：如果一根脚趾一根脚趾地画，可能会使其比例失衡，大小超过实际尺寸。

12. 使用之前的混合色彩来绘制面部细节。用涂抹肤色的浅粉红色勾勒未被头发遮住的耳朵的轮廓。将茜红、群青蓝与焦赭混合成红棕色，涂抹头发。观察头发生长的大致方向，成簇涂抹，而不要试图表现单根发丝，只要表现出头发的厚度即可。

13. 用小号平头刷蘸取第4步中绘制阴影的紫色混合色，涂抹头部周围的区域，确定头部轮廓，使女孩从背景中凸显出来。再将酞菁绿与群青蓝混合为深绿色，随意涂抹在深色的植物上，使其层次更为丰富。深绿色是冷色调，也可使这一区域有向后退的感觉，从而使小女孩更加突出。

14. 在表示肤色的浅粉红色颜料中，添加少量的亚光丙烯介质，绘制脸部的高光区域，用画笔将颜料混合均匀，涂抹在色调过暗的区域。亚光介质可以增加颜料的透明度，令画面更具光泽。用同样的方式处理双臂，在绘制暖色调区域时，添加少量的焦赭颜料。

15. 如有需要，进行最后的调整。这里，画家觉得女孩的双手太小，看起来好像洋娃娃一般，就用之前涂抹肤色的浅色混合色细致地再次勾画双手，将其稍微增大，达到正确的比例。

虽然没有绘制双眼的细节，人们还是会被孩子的目光吸引。

背景的勾画恰到好处，既能描绘环境，又没有抢了人物这一绘画主体的风头。

完工画作

这是一幅出色的肖像画作，画中蹒跚学步的孩子姿态自然，有胖胖的脸蛋和双臂、圆润的嘴唇以及大大的眼睛。背景的勾画恰到好处地表现了室外环境，画家尤其注意高光区域以及阴影部分的色调，使整个画面洒满了斑斓的阳光。

孩子双臂以及面部细腻的色块，表现出柔嫩的皮肤和圆润的肌肉。

凳子表面的笔痕与木纹的方向一致，这样可以同时表现图案和纹理。

祖孙肖像画

家庭肖像画，尤其是小孩子的画像，一直都是很受欢迎的题材。如果再加上一个慈爱的祖母，画面将更显出浓浓的亲情。软蜡笔能够漂亮地表现出肌肤的调子，再用指尖加以融合，调子的变化更是天衣无缝。在后面的步骤中你可以使用定色剂防止色彩混浊，但是要意识到可能由此产生的使画面暗淡的副作用。软蜡笔同时也是绘制头发的理想媒介，由于可以层层铺盖很多颜色，你可以创造出头发应有的厚度和诱人的光泽。画头发的时候，要注意头发的生长趋势，顺势作画。

小孩子活泼好动，通常都不会等你完成一幅细致的肖像。如果他们能老老实实地坐足让你画出一幅速写的时间，你就算是幸运的了。所以对着照片画肖像简直成为首选。但是，即便如此，你也很难让一个小孩完成你要求的动作。如果你要求他们去完成某些动作，拍到的很有可能是小孩子有些愠怒地盯着镜头的不自然的照片，或者他扭来扭去让你根本没法照相。

一个简单又有效的办法是把拍照的时间融合到游戏中去，和小孩子一起玩，让他忘记相机的存在。最重要的是要拍很多照片，让自己有很多的素材可选。然后你可以从几个片断中选择材料，并把它们融合到一起。如果在你拍到的照片中没有一张是祖孙同时微笑的，那么这些素材照片就更加珍贵了。

1．用粉棕色软蜡笔画出对象的基本形状——坐着的两个人的头部和胳膊。用白色蜡笔画出祖母的衣袖和领口，画出织物上最明显的褶皱，以及男孩肩部的斜线。

2．仍然使用粉棕色蜡笔，用辅助线标出面部五官的位置。祖母的头部略微后仰，所以她的眼睛在中心点上方。用深褐色大致填充男孩的头发和祖母发间的阴影。

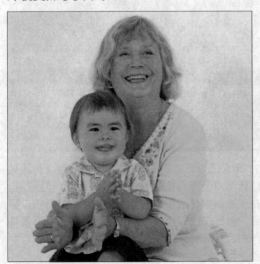

对象

画面中孩子和祖母都开心地笑着。为了帮助他们在相机镜头前放松，让他们做了一个拍手的小游戏，不但让他们忘记了自己正在被拍照，还为这个姿势引入了动态的感觉。

材料和工具

★ 浅灰色粉画纸
★ 软蜡笔：粉棕色、白色、深褐色、中度褐色、橙棕色、浅黄色、粉褐色、红褐色、深蓝色、红色、浅蓝色、灰色、浅粉色、黑色

3．用深褐色蜡笔画出更多的头发，然后用手指混合笔触。画出面部最暗的区域——眼窝陷入的部位和鼻孔。为小孩脸部上色，用中度褐色蜡笔和画出面部较暗的部分，用橙棕色画出浅色的部分。用浅黄色蜡笔的侧面，大致填充出男孩衬衣的底色。

4．用白色蜡笔的侧面填充祖母的毛线衫。在她的脸和脖子上涂一些粉棕色，用手指混合笔触。

5．祖母脖子的色调比她的面部稍微暖一些。用红褐色涂抹这个区域中略深的部分，再次用手指混合。用同样的颜色画出孩子的嘴唇。用指尖融合孩子面部的中褐色，浅色的部分用橙棕色蜡笔涂抹。用深褐色蜡笔画出孩子的眉毛和眼睛。

6．用深蓝色蜡笔画出祖母衣服上的褶皱。用粉褐色蜡笔填充祖母的胳膊，小孩的胳膊用红褐色。在皮肤上涂抹粉棕色、橙棕色、红色，用指尖混合，做出皮肤的色调。皮肤的颜色和调子不是单一的，仔细观察后你会发现其中蕴含着不同的冷色调和暖色调。

7. 用深褐色蜡笔画出孩子下颚底部和衣领周围的阴影。在头发上作出一些锯齿状的笔触，初步表现出尖状的肌理特征。加深孩子的眼睛。

建议

把眼睛想象成球体，而不是脸上的两个圈。

8. 用同样的肤色色调，继续建立男孩脸部的造型。在面颊上涂些红色，用手指混合笔触。跟多数刚学走路的孩子一样，他有一张胖胖的小脸，所以在颧骨下面是没有任何凹陷的。通过浅色和深色调子的混合，皮肤看起来非常自然。用白色蜡笔的笔尖作出很小的点状笔触，画出他的牙齿，并在唇部作出高光。

9. 重复同样的过程，作出祖母面部的造型。在她的头发上添加浅黄色。

10. 继续加工头发，在头发中间加入褐色和灰色得到变化的调子。注意观察，头发在她的面部也投下了几道浅浅的阴影。用褐色蜡笔画出男孩衬衫上的褶皱。在祖母鼻子和嘴巴周围用红褐色蜡笔画出皱纹。

瞳孔和虹膜都能够很清楚地观察到，但是眼中始终缺少传达生命信息的神采。

尤其是孩子的手，看起来毫无结构感。

阶段评估

表情和姿势都完整地表达出来，但皮肤上某些地方看起来好像不同色块的堆砌，需要进一步的融合。面部和手部的立体感也需要巩固。眼睛里需要一些光彩，显示出画面的生气。

11. 继续祖母脖子和面部的立体化进程，逐步建立起颜色层，使脸颊有血有肉。后期的阶段性调整相对来说都比较微小。

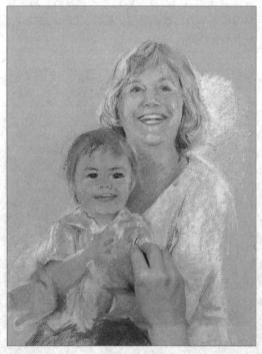

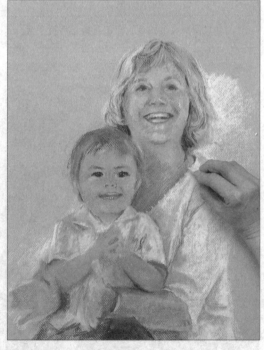

12. 在男孩的衬衫上加入更多的黄，涂在暗色的褶皱部分周围。在黄颜色上面涂抹褐色，作出织物上的条纹。只作出一点图案的迹象就足够了，过多的细节会分散本应集中在人物面部的注意力。

13. 用蜡笔的侧部填充祖母浅蓝色的毛线衣。强化在步骤 6 中作出的褶皱。在毛线衣的领部周围点出一些细小的浅蓝色笔触。

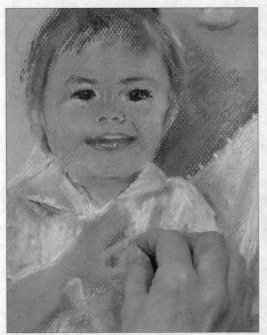

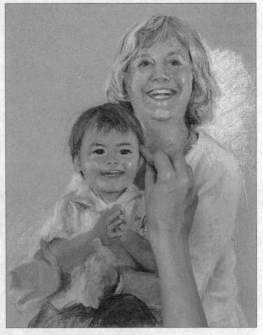

14. 用浅粉色蜡笔画出小孩的指甲，用一些红褐色笔触区分出不同的指头。跟脸一样，他的手指也是胖乎乎的，所以不需要画出太多的细节。用你的指尖在必要的地方融合笔触，作出自然的肤色色调过渡。

15. 如果需要的话，调整小孩手臂和手指的色调。在这里，画家觉得面部的调子过于暗淡，所以她在高光部分加入了较浅的颜色（一种非常浅的橙棕色），重新调整画面的色彩平衡。在他的头发上添加一些褐色，建立起色彩的深度和肌理。

16. 用一条白色的线作出祖母的项链。加深她的唇部和口腔，调整肤色色调。如果必要的话，润色一下鼻子和嘴附近的皱纹。

17. 在最后的阶段里加入眼部的细节——黑色的瞳孔中用白色蜡笔画一些细小的点，作为眼中的反射光线。

完成图

画面抓住了人物的情绪和个性。软蜡笔让我们可以逐渐建立起多层肤色色调，达到逼真的效果。留下有一点未完成的祖母的手，表现她击掌的动作——与模糊影像的道理相同，传达出物体正在运动这一信息。

手的模糊效果传达出物体运动的事实。

眼中的光彩赋予画中人物以生命：一点白色就已足够。

注意观察，头发中含有多少不同的调子。

室内坐姿肖像

我们知道，相比简单的头肩肖像，在一定的背景环境中绘制的肖像能够表达更丰富的内容。可在画中添加一些道具，表现人物的兴趣或工作性质，比如让音乐家拿一把吉他，或在古董收藏家身边摆上他的藏品。在居家环境中，室内装饰本身通常也能反映模特的品味以及个性。

背景环境不应喧宾夺主，这一点至关重要。画面的焦点必须落在人物身上。这通常意味着必须刻意简化主体周围的某些细节，或用柔和的冷调表现周围环境，从而使绘画主体更加突出，如果环境非常杂乱，亦可在画中完全略去部分物体。

材料
★ 3B 铅笔
★ 粗面水彩画板
★ 水彩颜料：生赭、茜红、钴蓝、柠檬黄、酞菁蓝
★ 画刷：中号平头刷、毛笔、超细圆头刷、旧画笔（用于涂抹遮蔽液）
★ 遮蔽液
★（多功能）美工刀或手术刀
★ 海绵

参考照片
画家采用两张照片作为绘画的参考——一张是人物坐着的侧面剪影，另一张是阳光照射下的桌子。两张照片的光线均比较暗，不易看清细节，但是足以说明大致情境，还给观赏者留下了想象的空间。无需完全照搬所有细节，可在画面中虚构一些事物，亦可修改已有的事物。

人物头发上强烈的光线令人感觉非常梦幻。

1. 用 3B 铅笔轻轻勾勒人物的轮廓，正确画出头部倾斜的角度以及桌子、纸张和书本的位置。

明亮的阳光洒在桌面一角，而照片的其他部分几乎都处于阴影之中。

3.将钻蓝和柠檬黄混合为非常浅淡的绿色，用毛笔蘸取，绘制窗外颜色最浅的植物，注意，通过留白来表现远处非常明亮的天空。

2.将生赭和茜红混合为暖色调的粉橙色，用中号平头刷蘸取，涂抹背景，将窗户上的高光部分留白。在混合色中添加茜红，绘制暖色调的部分，例如少女的衬衫以及窗帘的左侧，在混合色中添加生赭，绘制冷色调的部分，例如少女身后的墙壁以及木制窗格。自然晾干。

> **小贴士**：为了强调透过窗户照射进来的明亮阳光，注意不要把绿色植物画在紧贴窗框的位置，而是应该通过画纸留白来表现天空中非常明亮的光斑。

阶段讲评

将钻蓝和少量的生赭混合为浅蓝色，用以涂绘室内色调较冷的区域——屋中阳光照射不到的左侧以及桌下的阴影。自然晾干。

现在已经初步建立了冷暖色调的对比，可在其后的绘画过程中逐步加强。即使画面大部分处于阴影之中，但是，少女在所在的位置（画面左侧 1/3 处）使其成为了画面焦点。开始绘制细节部分或反复调整构图平衡时，应该首先考虑这一点。

这一区域受到阳光的直接照射，因此没有上色。

少女衬衫上的暖色调使其在画面中更为突出。

阴影部分的色调最冷，有后退之感。

4. 将茜红和生赭混合为暖色调的棕色，用来涂抹少女的头发。再将茜红、钴蓝以及少量的生赭混合成鲜艳的红色，用毛笔蘸取绘制窗帘。运用湿上湿技法，在窗帘上勾画竖线条，用以表现窗帘悬挂时产生的皱褶和色调差异。

5. 用同样的红色混合色绘制少女衬衫的肩部及背部。在混合色中添加生赭，绘制墙壁与镜子之间，紧贴少女后方的阴影。接下来，将酞菁蓝以及少量的茜红混合成暖色调的蓝色，粗略涂抹桌子下方的暗色区域。

6. 用旧画笔与遮蔽液"勾画"画面左下角叶片的形状。自然晾干。将生赭和少量的茜红混合成鲜艳的深褐色，用超细圆头刷绘制少女头发上色调最暗的部分。

7. 在混合色中添加少量的生赭，绘制脸部周围色调较浅的头发。类似之前的步骤，通过色彩的叠加表现前景中的阴影区域。混合茜红、钴蓝以及生赭，加深少女衬衫上的某些区域。

8. 将酞菁蓝和柠檬黄混合成中色调的绿色，用超细圆头刷在窗外右侧的植物上点涂。再将酞菁蓝和少量的茜红混合成浅紫蓝色，加深窗格的色调。

9. 将茜红和酞菁蓝混合成暖色调，涂抹窗户下方的区域。再将生赭和酞菁蓝混合成深橄榄绿，用随意的书法笔法绘制前景植物的叶片。接下来，将这一混合色稀释为非常浅淡的色调，涂抹镜子的下半部分。涂抹背景色调。

10. 将酞菁蓝和柠檬黄混合为柔和的绿色，涂抹少女后方的背景。绿色是一种较冷的色调，所以能够将少女从背景中凸显出来。同时可以使这一区域与右边的植物形成视觉上的呼应。

11. 将茜红和酞菁蓝混合成深色，在窗帘上勾画几条竖线。这样可以使叠放的书本的高光顶部更加突出。再将生赭和酞菁蓝混合为暖色调的棕色，涂抹窗户下方的区域。

12. 擦去画面左下角的遮蔽液。用与之前相同的混合色继续涂抹整体色调，通过自由而随意的线条使画面呈现浑然天成之感。

13. 将生赭稀释为非常浅淡的色调，轻轻涂抹画面左下角受到光线照射的区域。用与之前相同的混合色勾画前景中较深的色调。

14. 用（多功能）美工刀或手术刀仔细地刮去桌上瓶子外壁上高光部位的颜料。将生赭和酞菁蓝混合为浅橄榄绿，绘制少女后方的墙壁。

15. 在天空部分涂抹少量浅淡的钴蓝色，使其不致过于突出而转移人们对于主体的注意。

16. 继续通过色彩的叠加来表现色调差异。随意勾画线条并且不断改变下笔方向，通过这种方式来表现透过窗户照射进来的斑驳光线。

17. 用3B铅笔勾勒桌上纸张的边缘。将酞菁蓝稀释为非常浅淡的色调，用超细圆头刷仔细勾画桌上纸张下的阴影，使其更为突出。再将酞菁蓝和茜红混合为偏蓝的颜色，用海绵蘸取，在地面的高光区域周围轻轻按压，以此表现地毯的纹理。

完工画作

这幅肖像画呈现了奇妙的光影对比，随意勾画的线条给人以生机勃勃而浑然天成之感。通过色彩的搭配以及明暗的呼应使得画面和谐完美。

阳光透过窗户倾泻进来，照射在书本和纸张上，这些区域大多都没有涂抹颜料。

墙壁上冷色调的浅色有助于将少女从背景中凸显出来。

通过色彩叠加随意涂绘的前景，给人以浑然天成之感。

灵感作画：
画出心中所想

第一章

绘制绘画日记

为什么绘制绘画日记

对于刚刚起步的你来说，绘画日记是（并且一直是）对培养绘画感觉非常有效的一种方法。绘画日记有以下特点和优点：

内容紧凑，便于携带：你不可能随时随地找到一间完整的绘画工作室，所以体积较小、能很方便地放进裤子的日记本成为首选。

价格便宜：随便找几张纸，对折以后订到一起，再画上一个封面就做成了自己的日记本。然后就可以用50美分一支的记号笔在上面绘画。瞧，成本多低。

这是一个天气阴沉的午后。

独一无二，只属于你：你在日记本上的每一幅画都是艺术品，它反映了你在这个世界中独一无二的生活。你没有模仿任何人，你没有表达别人的生活，完完全全在展示着你自己。

用途广泛：备忘录、购物单、偶然迸发出的灵感，都可以记录在日记本上，它将成为你生活中不可或缺的伙伴。

聚沙成塔：常言道："千里之行，始于足下。"完成一整本绘画日记这样的"浩大工程"，是由一系列小"工程"组成的，但每一个小工程也是充满创造力的。每一页上画一幅画，每次只画一页，偶尔穿插进行一些关于绘画手法等的实验。你会发现自己在逐渐成长，并且越来越多的灵感被激发出来。每一天你都能有所收获，为这本日记增加一些内容。不久，你再回头去看，这本日记已经变成了一部复杂的艺术品合集，是由你长时间的创造活力凝聚而成的。

触类旁通：即使你以前从来没有拿起过画笔，在完成一本绘画日记以后，你也已经成为绘画方面的专家，对绘画的目的、意义等有了非常深刻的认识。如果在完成日记的过程中，你从没有感到过担忧，那么你对自己的生活也应该充满信心，没有迷茫。

一个朋友的绘画日记本

协调左右脑工作：完成这本日记你要做的有：绘画、设计、写作、书法、自省、观察等等，这些既需要借助直觉，也需要用到分析，所以能很好地将左右脑协调利用起来，让它们发挥各自的作用，一起工作。创意由右脑产生，但只是一个粗糙的雏形；左脑则帮助你把它修饰完善，最终使它定型。正如苹果公司的传奇前 CEO 史蒂夫·乔布斯所说："真正的艺术家靠作品说话，仅有新颖的构想是远远不够的。"

为你打开兴趣之门：当你迷恋上绘画日记以后，你会发现自己已经身处这个领域。也许你会想更进一步，学习有关色彩的理论，并应用于自己的绘画之中。完成日记的过程，激发了自己对书法、色彩理论、水彩技巧、艺术史、摄影、图书装帧、诗歌，甚至词曲创作和演奏乐器的兴趣。

一种艺术形式：一本内容丰富的日记，它上面的每一幅

画都是观察留下的纪念品。而你亲手绘制的封面，则是经验的结晶。日记本身就是一部优美的艺术杰作集合体，它代表了作者的世界观。就算你完成了一本日记便不再继续，单凭这本日记也足以让你跻身艺术家的行列。

一次冥想：绘画日记使你每天都有时间从繁忙的生活中脱身而出，安静地坐下来观察身边不论多么微小的一事一物，梳理当天生活留给你的经验，记录下自己对生活感恩的心情。不论你觉得自己的画有多么糟糕，这一安静观察、思考的过程都会丰富你的生活。绘画和书写日记能减轻你的压力、提升你对自我的认同感、帮助你找到自己每一天的生活重心。

帮助你学会宽容：绘画与石雕、壁画或者飞斧杂技等不同，如果你做出了错误或草率的决定导致绘画失误，那么很容易就可以改正。不要用完美的准则来苛求自己。对一幅画不满意？翻页，重新画一幅就可以了。

可以隐私、也可以公开：不想让别人看到你的日记？那么就合上日记本，把它装进自己的背包。如果不想自己早期幼稚的作品被别人看到，绘画日记可以有效地防止这种情况，只要把早期的作品收起来就可以了。如果你想与大家分享自己的作品，打开日记就能把所有作品都展现出来，很容易和大家一起交流、讨论。

绘画日记的相关材料

绘画日记可以有许多功用：剪贴本、素描本、旅行日志、备忘录和影集等等。它的尺寸也没有限制：既可以和桌面一样大，也可以和裤子的口袋一样小。你可以使用 300 磅的进口水彩纸装订成日记本，也可以直接使用学校发的横格作文本，甚至可以用网页来做画纸，直接发表在网上。

但是现在，让我们从最基础的做起：到出售绘画用品或办公用品的商店购买一个日记本。你可以买用螺旋金属丝固定的那种素描本，也可以买书脊用黑纸包裹、封面带有花纹的笔记本。不管你买哪种本子，唯一要注意的就是尺寸要合适：既不能太小，使得画面内容稍多就显得拥挤，也不能太大太重，不方便携带。纸张的质地要足够厚，这样墨水不会轻易透过纸面。满足以上条件后，价格也一定要便宜。这样当你对一幅画不满意时，才能毫不犹

豫地撕下它重新开始画。

一定要坚持使用水笔，但在开始时可使用铅笔绘画、橡皮修改。同时，建议你在开始阶段不要使用彩色画笔，而是使用白纸黑笔。当你练习了一段时间以后，对自己的绘画水平积累了一些信心，这时可以开始使用彩色铅笔、记号笔或水彩来增加颜色的种类，但这是以后的事，不是现在。有些初学者在开始绘画的第一年里，只使用同一支黑色的笔。一段时间后，增加淡灰色的记号笔。几个月后，又增加冷灰色的记号笔。就这样逐渐增加颜色，直到包括所有的色彩。慢慢地，他们使用了全套的彩色铅笔和记号笔。而且这是一个色彩的增加过程，你也可以这样尝试，或许在使用新的颜色和画笔的过程中，还可以学习到一些好的经验。

美好的一天

早晨醒来，你会为自己是一本空白日记的所有者而感到兴奋，因为你可以在日记上随心所欲地画画。你把日记本带到厨房，迫不及待地打开它准备画下第一笔。但是建议你不要直接在第一页上画，得留出几页，以便在以后用作日记的封面和记录在绘画过程中对你有所启发的话语（比如你可以随意从本书里摘录几段有用的文字写上去）。

现在，画下你的早餐

限定自己在 5 分钟内画完。但如果没完成也不要匆匆收笔，慢慢地把剩下的内容画完。把画画作为早晨起床后的第一件事是非常美妙的体验：你的大脑在这时是空白的，不受外界环境的干扰，而左脑还处在半梦半醒的状态。

然后在你的画旁边加上一个标题，它的内容可能有点傻，也可能有点夸张，但是没关系，只要是出现在你脑海中的那几个字就行。接着，记录下你开始绘画的心情、你对自己作品的感想、你昨晚的梦或是起床后嘴里的感觉——任何事情都可以。尝试专注于当时的时间点，把你所有的怨气扔到一边，自由地写下你心里想到的任何事情

贝蒂用剩下的早饭来给茶水保温。

（除了"这幅画我画得真失败"这句话）。

然后开始享用早餐吧

开始崭新一天的工作和生活，带上你的日记本走进现实世界。每一天找点时间，画下你遇到的事物，什么都可以。不要让你绘画的脚步受到任何阻碍。即使情绪低落，也要坚持画画。同时，尝试富有创造力地找到记录周围世界的机会，把每一幅画的完成都变成一次全新的冒险。

在你日记封面的内页写上你的名字和电话号码。不要担心陌生人看到它们会知道你的身份。如果你丢了日记本，你的焦虑程度将会远远超过对这一点安全问题的担忧。

——一个丢过日记本的人的建议

糟糕没什么大不了

有些人在看到别人绘画日记的时候会感叹："哇，这太酷了。我绝对做不到。"如果费些口舌去劝说的话，他们也许会心动地尝试一下。还有人会说："哇，我也要去画一本。"他们就真的开始画日记了。还有一些人会问："嗯，你哪来的时间画画呢？"然后把买好的日记本拿去当杯垫用。

完成绘画日记这一工程的开始相对来说比较容易：让自己画一顿早餐、一杯咖啡，坚持几天一点都不难。开始的那几天你的设想很好，热情也非常高。但是随着时间的流逝，绘画日记的完成遥遥无期，这条漫漫长路会将你的热情消磨殆尽，绘画变得无聊、枯燥，让你厌烦。

有一天你或者因为忘记、或者因为太忙没有时间而没有画画，那么第二天你也不想拿起画笔。习惯一旦被打断，你就再也没有重新捡起的心情。很快，一个月过去了，你就这样把日记本扔在一边。为什么？最可能的原因就是你对自己的画感到失望。可能你也会找其他理由：自己没有时间、经常忘记携带日记本、已经对绘画感到厌烦等等。但是归根到底，还是因为你的绘画技能并不能打动自己，你的画不能带给你艺术品的感觉。

那么绘画日记的目的是什么？是为了赞美你的生活。不管你所画的物体和地点是多么普通，你的画是多么平凡，你写下的评论是多么简单，它们都使你的日记变得独一无二。

在你狼吞虎咽地吃掉黑麦三明治中间的金枪鱼肉之前，把你的午餐画下来，这个过程一定能带给你从未有过的全新体验。如果你能挤出一点时间（只要 15 分钟就够了）仔细地观察一下手中的三明治，观察一下它的每个角落和褶皱，观察莴苣的脉络和金枪鱼肉的纹理，那么你的画一定能记录下这个三明治的特别之处。

这才是绘画日记的重点所在：把握现在，记录下这一特殊的时间点，这个特殊的三明治。它并不是流于泛泛概念的一份食物，而是独一无二的。如果你能用这样的态度看待这本日记，那么你的作品也将是独特的。而究竟能否达到这样的境界，只由你的专注程度和态度决定。

但是每个人头脑中都潜藏着一个魔鬼，你也不例外。它会和一切作对，不停地说你的生活没有任何特别之处，根本不值得纪念和赞美。它告诉你刚刚过去的一天糟糕透顶，它告诉你你的生活太匆忙、压力太大、精神太压抑，所以你不可能有时间、精力和心情来做所有的一切。你可能会问：我要怎么摆脱这个魔鬼的声音呢？有一个例子：张丽刚刚做了眼部手术，手术后两周的时间里，她能看到的只有地板。但是她没有消极丧气、自暴自弃，没有浪费时间，而是画下了所有来探望她的人的脚。毫无疑问，接受眼睛手术是痛苦的记忆，但她却没有停止对艺术的追求，同时给探望她的人带来愉快的感受。在她的视力复原以后，手术后的这份积极的记忆也值得长久铭记。别人的噩梦变成了她成长的机会，很有启发性，不是吗？

我们会在生活中遇到各种各样的困难和挫折，要积极地对待每一次坎坷。"生命短暂，艺术长存。"要时刻用这

这只巨蜥的藏身之所遭到了破坏，它一边蜕皮一边颤抖。

句话来鼓励自己。亡羊补牢，犹未为晚，让我们一起用这
句话共勉，让我们一起培养自己时刻不忘艺术的习惯吧。

西红柿＋摩兹　西葫芦

蔬菜

加蛋的蔻斯提尼

这个人试着给我们做一顿饭 →

加入块菌的水饺

卡萨尔塔餐厅

托斯卡纳牛排

杰克自己几乎吃完了一整张披萨，他说味道棒极了。

红酒　水

杰克的巧克力蛋糕

餐后甜点是巧克力　咖啡

托斯卡纳谢肉节
因为超市在下午就打烊了，于是我们决定晚餐就在餐馆吃顿便饭。我们很不适应意大利多道菜按顺序上桌的饮食风俗，在上菜间隔像孩子一样自己找点乐子。

安东尼浴场上的太阳快要落山了，这里的天气变化无常。刮了一整天的风突然停了，空气也仿佛静止了一样。此时此刻是这里最安静的瞬间，但却被旁边人的窃窃私语破坏了。

尽情地涂鸦吧

放手去画吧，不用吝惜纸。

你唯一要考虑的就是怎样让自己更富创造力，画出更多更好的作品。尽情画吧，不要因为心疼纸而舍不得下笔。

你手中的日记本是由纸组成的，而纸是由树木制成

的。那些树牺牲了自己的生命，是为了告诉你：

磨练艺术的技巧，就是不要吝啬材料。

把纸上的每个角落都画满，挤干净颜料管里的颜料，将画笔中的墨水用尽。如果你学到了一些东西，那么它们就没有被浪费。不要把这些工具和材料收起来束之高阁。纸张再好也只能用于绘画，没有其他用途；画笔和墨水你还能用它们来做什么呢？所以尽管用吧，在你绘画的时候尽情使用吧！每一天你扔掉报纸所浪费的纸，要比你画完一整本日记用掉的纸多得多。

如果你不喜欢日记本的纸张，那么就不要用了，另外做一本你中意的新日记，这样才能享受绘画的过程。曾经有人为妻子制作了一本非常精美的日记本：把一百张金色的纸装订在一起，外面加上手绘的封面。这本日记看起来棒极了，他的妻子非常喜欢。7 年以后，这本日记内容依然空白，外面也积满了灰尘——她一直舍不得使用这本日记。在她的眼里，她能想到的所有事情，都配不上那些漂亮的金纸。但是这会带给她的丈夫什么感觉呢？

你所选用的材料是什么？接受忠告吧：一定要买便宜的。这样当你发现一些喜欢的材料的时候，就可以毫不犹豫进行更换。比如：新出的海报颜料、中性笔、压敏胶、复印纸，等等。

你可以不受拘束地随意搭配使用各种材料：水彩＋水粉＋记号笔＋照片＋标签＋橡皮图章。

不要匆匆走进美术用品商店，买好东西就匆匆出来。多花些时间在里面，多用些心思。有不懂的问题就询问店主，并留心观察店里琳琅满目的商品和美轮美奂的装饰。平时多读一些艺术杂志，多和朋友讨论，向别人虚心请教，或者在网上自学。总之，了解得越多越好。

多年来或许我们一直在寻找四叶草，但从来也没有找到过。但不久之后，突然就发现了一片。

没几天，又发现了一片。

这个水彩盒能够合起来，从外面看上去就像一根比较粗的塑料管。在它的
旁边有圆形的缺口，以便能把拇指穿过去抓住水彩盒。或许你使用暗色调
的、很普通的颜色，不妨把它们都加到盒子里。而颜色在纸面上的效果要
比在盒子里看起来明亮些。

合理安排时间

随便找一天，把你要做的每一件事都写到一张表上，最好详细写出每分钟所做的事。然后在一天过去以后，对照着这张表计算一下时间是怎么用掉的。起床、刷牙、洗澡、穿衣、为孩子和自己做饭等等。你好好想想：自己真的抽不出来 10 分钟来画画吗？表上每一件事所花费的时间都不能缩短一点吗？所有的电视节目都必须要看吗？它们能加深你对生活的认识和感悟吗？

所以，阻止你绘画的原因是时间，还是你不敢拿起画笔？很多人有时间写一封很长的信说他们没有时间画画，奇怪的是，他们写信的时间，已经足够画完一幅，甚至两幅画啊。

今天腾出 10 分钟画一幅画，只画一幅。明天看一看这幅画，然后再花 10 分钟画一幅。如果你不愿让别人看到你的作品，完全可以把自己锁在浴室里画。重要的是，一定要拿起画笔，画。

一天之中一共有 144 个 10 分钟，用掉一个也还剩下 143 个，不会耽误你的任何计划。

冲啊!

水箱里的水已经放空

一直以来，马桶里的这个小东西都在忠实地发挥自己的作用。不久前，它坏了。请来的水管工说，这个部件和马桶的型号并不吻合，得换一个合适的、但显然也更贵的部件。看着马桶，想想每次冲水都要去摇晃这个零件就觉得无法忍受，还是换掉比较好。

这个月的工作就快要结束了，没想到广告工作竟是如此有趣。但是还是希望能有更多的时间、精力和意愿投入到新书的绘画和写作上来。

甜点——娜娜送的。

"可是，我没有时间画画。"

吃午饭的时候，画下你的食物：1 幅画

看新闻的时候，画下你看到的画面：4 幅画

少看 1 集情景喜剧：3 幅画

少看 1 场篮球比赛：11 幅画

在排队买咖啡的时候，画下做咖啡的店员：1 幅画

在超市排队付款时画画：1 幅画

比平常晚睡 10 分钟：1 幅画

比平常早起 10 分钟：1 幅画

在电视节目插播广告时画画：1 小时 6 幅画

在抽烟时画画：1 幅画

在抽雪茄时画画：4 幅画

在等待甜点上桌的时候画画：1 幅画

在浴缸里泡澡时画画：1 ~ 2 幅（防水的）画

在接电话时画画：2 幅画

在开会时画画：4 幅画

在足疗的时候画画：两幅画

在等待医生 / 牙医 / 理疗师时画画：1 幅画

在等红灯时画画：1 幅画

上班早走一会儿，留在车里画画：1 幅画

乘坐公共汽车时画画：两幅画

出门前等待伴侣的时候画画：两幅画

做饭时画下你要烹制的食物：两幅画

在大便的时候画画：1幅画

放下这本书马上去画画：？幅画

用画笔倾诉

对于绘画初学者，写绘画日记是种不错的训练方法。曾经有位绘画者一天晚上因为失眠，怎么也睡不着。于是他在凌晨4点起床，决定拿着日记本出去写生，把失眠带给他的痛苦和难受的情绪用画笔发泄出来。结果，他发现感觉很好：在画画的时候他什么都不想，完全沉浸在自己幻想的世界里。不知不觉，天亮了，到了早晨他的感觉舒服很多。这种通过精神层面来宣泄掉负面情绪的方法并不需要物质的帮助，何况在凌晨4点大部分事物看起来都死气沉沉、灰蒙蒙的。这就是黎明前的黑暗，它们会像伤疤一样使不好的情绪愈加糟糕。它们会将人的思绪像剥洋葱一样层层剥开，暴露出来，我也会对平时根本不会去想的事情忧心忡忡。

后来，这位绘画者发现：那些优秀的作品都是在自己内心激荡的情况或走在艰辛旅途时创作出来的，而白天的情绪多是平淡无奇的。

即便你在痛苦的时候画下的画，会在日后总让你想起当时的痛苦，但你可以用日记记录下当时的心情和当时的生活，这对于绘画创作很有必要。因为日记的真正目的并不是要铭记痛苦，而是淡化它。在幸福的时候，你感到人生非常美妙，充满不可思议的人和事，以及难以忘怀的瞬间。但是视野中也会偶尔飘来痛苦的乌云，挡住眼前的美景。所以日记应该成为你的避风港，你能在里面安静沉思，而不是仅仅把记日记当作宣泄的手段。

对于身边的事物，不管它有多么普通、多么渺小，只要用心去观察，你一定能发现它独特的美妙之处。并且你的观察越深入，在内心深处就越会感到这种美妙的无处不

在。你会发现这个世界是那么的美好，天地万物都是息息相关的。当你困惑的时候，这样的发现能给予你帮助和支持。你吃的食物、穿的衣服、你的爱人、你购买纸张的商店……所有的一切都是真实存在、美妙绝伦、独一无二的。也许这是陈词滥调，但是如果你能亲身体会到这种感觉，和听别人说是完全不同的感受。所以如果你没开始画画，上面所说的这些你也只能是似懂非懂。因此，你必须坚持每天画画。一旦停下来，你对世界的那种感知也许就会消失不见，仿佛天地间只剩下你一个人，再也无法冲破大脑的壁垒观察到事物的本质。不可思议的是，绘画日记的强大会让你震惊：它可以使你变得更加无私，使你更好地和生活中的事物相联系，对你爱的人、你在乎的事、你的目标有更好的理解。

坚持写日记是让自己专注于生活的一条途径，它能帮助你从日常生活中提炼出有意义的事，比如简历、风景或是报纸的头条新闻。而且绘画能带给你无法用语言表述的体验，它能深入你的灵魂，触摸到你最隐秘的内心。绘画比语言更早诞生在这世界上，所以它是更加简洁的表达方法。当你拿起画笔描绘眼前的事物，陷入了深深的沉思状态时，画下的线条就成为你的咒语——不带有主观色彩，只是呈现出事物本来的样貌，将你和万事万物紧密联系到一起。为了达到这种状态，你必须摆脱自己的恐惧和主观判断，必须停止对自己绘画能力的怀疑。你当然能画画，因为这是与生俱来的技能。

你可以从文森特·梵·高早期的作品中找到些安慰，那些画糟糕透顶，上面的图案好像是被人猛烈拉扯后的土豆。但是他进步神速，不久他的画就达到了惊人的艺术高度。不过梵·高的艺术水准在他的有生之年从未得到人们的认可，从来没有一个人对他的作品表示

欣赏。他一直在承受来自各方的猛烈抨击，人们说他是个彻头彻尾的失败者，根本不配称为艺术家。梵·高不为所动，仍然坚持创作。如今，那些作品无一不触动人们的灵魂。

绘画日记能带给你自信，它赞美你的生活，带你经历冒险，感受（而不是远离）身边的世界。

而且，这个过程充满乐趣。

你真的了解这些吗

正确的观察物体对于绘画初学者很重要。有时你会发现儿时对某件物体的感觉并非一成不变的。比如 11 岁那年，你记得床脚有一个很大的书架。每天晚上躺在床上以后，在睡着之前你甚至会在屋子的黑暗中，借着窗外微弱的光仔细地观察书架上图书的书脊。有时，你甚至会把妈妈叫到屋里，让她帮你把其中的某本书换个地方。对那个书架的记忆深深地刻在你的脑海之中，几十年过去了，你仍然能想起那时书架上摆放的书籍，甚至连它们开始的摆放位置和你妈妈移动以后的位置都记得清清楚楚。仿佛那个书架是一张照片，而你的大脑就是一架解析度很高的扫描仪。而当你真正提起画笔去画它时，你突然发现书架在你的大脑里既熟悉而陌生，为什么呢？

为了画一幅画而仔细观察一个物体的时候，你要注意到自己对它的认知要经历不同的阶段。开始的时候，它看起来很眼熟（你当然知道自己画的是什么：面包圈、汽车、书架等等）。但是随着观察的深入，你会注意到更多的细节。于是最初熟悉的印象逐渐变得模糊，它好像逐渐变成了一个陌生的、奇怪的东西（它真的是那样构成的吗？摆在那里的东西是干什么用的？这个部分又有什么用

和陌生人聊天，说一些你们都感兴趣的话题。

找一些人进行采访，记在你的日记本上：无家可归的流浪者、渔夫、邻居、屠夫、警察、孩子、自己的长辈、邮递员、牙医、清洁工等等。

当你休息、散步时，身边的人或在聊天、或在争吵、或在开怀大笑、或在责备别人，你应该留心观察这些人，并记下他们的态度和行为。所以你出门就得带上一个小本子，把你所看到的都画在上面。

——莱昂纳多·达·芬奇

呢）。最后，它的形象又重新变得清晰而熟悉，你甚至觉得自己对它的熟悉与了解要超过对自己长相的熟悉与了解。

你是不是经常听到人们说："我对它了如指掌。"下次当你听到这样的说法或者你自己这样想的时候，你可以问一问："真的吗？真的那么了解它吗？试试看能不能把它画出来。"

怎么样，现在你还觉得自己了解它吗？

你感受一件事物的方式和途径，会影响到它在你头脑中形成的印象。你对擦身而过或眼前偶然一闪的东西并不会有什么印象，它们就像一张像素很低的数码相片，所有的细节都模糊不清，所以也不会在你的记忆硬盘中占据多少空间。同理，如果你认真地观察一个事物，一寸一寸地仔细研究，你头脑中对它的印象也就复杂得多。如果你愿意，可以随时放大自己记忆中的事物形象，以观察更多的细节。

如果你这样去做了，那么一定会惊讶于打破人与人之间的壁垒竟如此容易，即使在纽约这样人际关系极度淡漠的城市也能很轻易地与他人倾谈。你性格相当内向，并且很容易害羞，但是如果你很愿意主动和陌生人打招呼，只需要短短几句话就能化解别人的戒备心理、打破你们之间的隔阂，于是会带给你美妙而又富有启发性的谈话。你可以使用自己的画来自我介绍，效果很不错，很快就能和别人找到共同话题。在和不同的陌生人聊天的过程中，你会了解到各种各样的经历和生活，许多都超出你的想象：不同寻常的工作、生活方式、成长途径、家庭环境、自传的撰写、移民者的奋斗和挣扎、鲈鱼的烹制方法以及如何免费搭乘货车等。

在和陌生人聊天的时候，你得把自我放到一旁。抑制住自己的畏缩情绪，把你的故事讲出来与人分享。每个人都喜欢讲述他们自己的故事，所以让他们说吧。对他们来说，最好的礼物就是你的专心聆听。慷慨一点，不要吝惜这份礼物，而且你可以从别人的故事里学到很多。

有一天，如果你发现自己总在想着收入和支出的事。建议你可以出去走走，和那些身无分文的人聊一聊。

或许在离你住所不远，就有无家可归的流浪汉，你可以找到他们，请他们分享一下自己的故事。虽然开始并不容易，人们的戒备心都很重。但是只要你对别人无所求，仅仅是想听听他们的故事和看法，他们都是非常慷慨的。

一旦话匣子打开，他们甚至不会再好奇为什么你想听他们的故事，而是滔滔不绝地讲下去。

那些在你身边的事物、那些你自以为了如指掌的事物，怎样才能对它们有全新的认识呢？

有时生活会给你提供契机：你或者你认识的人可能会遭到打击和变故，或者你发现自己的健康出了问题，或者你搬到了一个完全陌生的环境里生活。但是一定要经受这些不幸以后，你才能对事物产生全新的认识吗？为什么不能趁着现在、在一切都好的时候就抛弃自己的陈旧观点呢？创造力能帮助你做到这点，这就是它的奇迹：将生活观察得越清楚，你就能画得越好……反之亦然。

记录你的思绪

更换画笔，比如你可以换用嫩粉色的水笔。

改变绘画对象，画一些你"不会（或不可能）画的东西"。

临摹一幅毕加索的画、一幅伦勃朗的画、一幅德加的画。

听着黑色安息日乐队的歌绘画。

伴着莫扎特的乐曲绘画。

画 10 种不同式样的蜡烛。

站着画画。

在人多嘈杂的地方作画。

在雨中作画。

画一幅全裸的自画像。

画你讨厌的人。

画美国人、法国人、斯华西里人。

汤姆的日记记下了他因公出差以及度假旅游去过的地方。

旅行：当你出门游玩、办事的时候，一定要不停地绘画。当地的食物、商店里用的包装袋、汽车、人们的服饰、房屋、电视节目、电影院、售票员、麦当劳营业员、乞丐……都可以作为绘画的素材。当然，如果你出国的话，一定要记得画下那些国家使用的钞票。

即使你在小镇里生活，并且没有出门的打算，你也可以在镇子里假装自己是外来的游客。到商店里买一本小镇的旅游手册，然后按照上面的说明到各处观赏人文和自然景观。你一定会惊喜地发现，原来自己一直生活的小镇竟然是这么有趣的地方。

想一想现在还留存在你记忆中的小时候的东西：5岁前的、10岁前的、15岁前的……能想起多少就画多少。

画下对你来说非常重要的人：父母、爱人、邻居、同事等等。把你头脑中关于他们的最鲜明的特点画出来。回想一下你做过的每一份工作（包括高中时为了挣零花钱所做的兼职），试着写出每个老板的故事（或者只把他们的名字都写出来）。

不要太挑剔日记的内容。你可以用它记录电话号码、带着它去开会用来做笔记，去超市之前写上购物清单，随意地乱涂乱画……内容并不重要，重要的是只要有时间就在上面写点什么、画点什么。

画出你曾经拥有过的每个宠物。

画出你最喜爱的食物。你可以找一份自己讨厌的食物，把它画出来以后再品尝一下味道，是不是觉得画完以后它变得更加美味了？如果你没有这种感觉，那么把你的画吃掉，然后再画一幅，相信这样你一定会觉得那份食物非常好吃。

写作能带给你经验

如果你愿意，可以花些时间认真构思一段与你的画面相配的文字，让自己的评论尽量客观、淡然。你也可以随性写点什么，比如：仔细观察物体带给你的感受、你对画中的人物有哪些想象、你的思绪随着自己的想象都到了哪里等等。

写下你画画时听到的谈话。

记下在你绘画时思维的跳跃，只要你发现自己的思维有转移，立刻把这种转移在画纸边缘的空白记下来，然后再继续画画。

可以采用电报的格式记录你的文字，比如画画时的色彩、光线、人们的行为举止等等，越详细越好。或者写上你在画画时闻到的气味和听到的声音，因为这些是画面上反映不出来的。

这个日记本上有大量的文字和写生图片。

试试这个：

在开始记日记之前，想一想自己为什么要这么做。再次明确自己的目的，坚定自己的信念。在日记本的第一页，大概写下自己希望做的事、自己的兴趣爱好、自己想要记录何种经验、观察何种事物、经历何种体验。

试试这个：每画完一本日记，就做一次总结，把在完成日记的这些日子都发生了什么写下来。

试试这个：临摹一些报纸上的照片，写下当前社会的热点事件。外面的世界发生了什么？你对此有何感想？

试试这个：在日记本中专门腾出一页，写下"想看的电影"、"想听的音乐"、"想读的书"、"想介绍的人"、"梦想"、"想要经历的冒险"、"想要画的画"等等……

床边的书

现在的新闻热点是：医疗辅助计划、中东问题、选举等。

在意大利托斯卡纳旅游时，在一张百货商店的收据上画下了当地著名的丘陵。

首先给白纸涂上一层颜色作为背景色彩，然后在上面画画。或者可以在纸上粘帖一块报纸，然后用刷子当画笔画。

度过了一个饱受蚊虫叮咬、高温和时差折磨的夜晚之后，我们看着温暖的阳光照耀着脚下的峡谷，疲劳一扫而光。

在其他材料上作画

芝加哥奥黑尔机场：
腕龙

1亿5000万年以前，腕龙生活在如今犹他州所在的地方。这些恐龙是植食动物，所以非常适合在犹他州的平原上繁衍生息。而现在，这头恐龙的目光直直地穿过38号登机口，好像很喜欢飞机的样子。它的旁边人来人往，但每个人好像都没有注意到它的存在。嗯，机场大厅真是个藏恐龙的好地方。

找一些马上要丢掉的垃圾，在上面绘画——比如外卖菜单、冰激凌纸盒、电话簿上撕下的纸张等。

奥黑尔机场男厕所里提供的擦手巾很独特：其他地方的厕所提供的擦手巾都是洁白的，而这里却是棕色的。于是在它上面画下了登机大厅里的恐龙化石，但其他匆匆赶往登机口的旅客们似乎都没有注意到这个庞然大物的存在。

这个日记里有大量的拼贴画。

绘制地图

画一幅地图，指明你上班来回所走的路。

画一幅老家的地图。

画一幅你曾经就读小学的地图。

外出旅行每到一个地方，就画一幅当地的地图。

做饭的时候，把每道菜选用的每种食材都画下来，做成一幅指示图。

画一个图标，表明自己每天要完成的任务。

你的爷爷奶奶居住在巴基斯坦的拉霍尔市，你已经有 35 年没去过那里，但是最近你要凭记忆画一幅他们房子的地图。要如实地反映出房间之间的位置关系很困难（因为房子实在太大，并且还兼作爷爷的诊所，他经常给各种病人看病），但在这个过程中，你还会回想起许多童年往事。

全球化的咖啡

日记中的一份怀旧地图

或许，你在更早的时候还曾画过爷爷奶奶房子的平面图。你不妨把两张地图放在一起对比、检查，看看自己记得哪里，又忘记了哪里，这个过程将带给你许多乐趣：有些屋子的面积被你放大；另一些屋子则被你忘记，没有画出来；而围绕在房子外面的所有附属建筑物，则可能都被你忘得一干二净。

1969 年爷爷奶奶的房子和花园

你可以利用每一页日记的内容练习构图

想法决定设计：在动笔前，仔细想好自己要用这一页的内容表达什么，然后确定一个词、一句话或一幅画作为这一页内容的中心。然后考虑如何协调围绕这一中心的其他内容，以及你所进行的绘画、构图是否具有那种奇妙的韵律感。可能你会觉得这些建议过于抽象和模糊，听后一头雾水。其实这些建议所说的就是你日记本上每一页内容的排版。你可以借鉴一下现成的模板：找一本杂志，翻看一下里面文章的排版和广告构图，然后把文字和图片都替换成自己的东西。

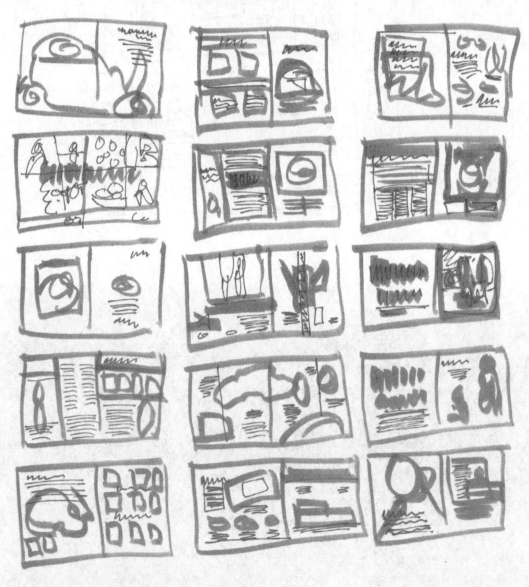

写字即画画

日记中的文字提供了另一个展示创造力的机会，写作实际上就是绘画，只不过是把笔下的线条和色彩变成了一个个文字。你可以在书写的过程中尝试使用不同的字体，体会它们如何表达不同的情感，这一过程也充满乐趣。

你还可以改变一下每段话的形状，或许可以这样，由左起顶格书写。

也可以像这一段一样居中安排。

黑体

彩云体

高的字

圆体

水注体

草书

把句子竖着写也没问题。

本直来直得非要必 落，就 像 你 的想 殷保示 承 那 法 变 没，样一化

"画吧，安东尼，画吧，不要浪费时间。"这是米开朗基罗对他徒弟说的话。同样，这对我们来说也是非常好的建议。

也可以使用这种文体

粗体

斜体

写我图李等

舒体

这个柜子里的日记本就是便宜的作文本。

　　你的日记本不是汇集糟粕的场所，而是激发创造力的途径。它可以帮助你发现蕴藏于世间万物中的美，让你对它们进行由衷的赞美；它应该是和你分享幸福与快乐的挚友，而不是你抱怨和发泄的手段。记住生活中积极的一面，忘掉消极的部分吧。

第二章

像孩子一样画画

改变观察的方式

打开一本画册或杂志，从里面找出一幅线条复杂的插图。当然，也可以就在本书中找一幅这样的图。然后把它上下颠倒放置，这时再从上到下仔细地观察这幅画，然后慢慢地临摹到纸上。（注意，就是要临摹插图被倒置后的样子，绝不允许把图片摆正！）

通过使用这种方法改变观察方式，能非常有效地消除经验主义的影响。如此，你就能很好地体会到绘画究竟是什么，不受自己头脑中先入为主经验的影响。这是改变你观察体系的一种基本方法，能够带给你全新的视角。同时，它也给出了一个解释，让你可以对自己掌管判断的左脑以及逻辑体系有一个交代。即使你画得很糟也没有关系，毕竟，你画的是上下颠倒的插图。

你也可以更换自己的绘画工具，比如使用一支很粗的刷头记号笔或油漆刷来画画，你在适应新工具的同时，也改变了自己惯用的绘画方式。无论什么时候你做出改变，也不管究竟是怎样的改变，只要你主动做出了改变，就一定能有相应的成长进步。

告诉自己即使没画好也没有关系，毕竟是用刷子在画画嘛。

朱莉使用墨水瓶塞子画的画

同样，你也可以尝试左手画画。提前把整齐的调色板、工具盒弄乱，调整自己的思维，为左手画画做好准备。画得不好也没关系。

还可以用中性笔在纸巾上画画。画得不好也没关系，因为你是用……不，没有因为，你一定能画好的，不是吗？没错，经过上面的练习，你已经越来越习惯用全新的视角审视自己的画，并学着去欣赏创新、惊喜、原汁原味的想法和略有缺憾的作品。你终于不再只关注作品的精确了，欢迎你走进艺术的殿堂。

更多惊喜正等着你

留心你身边事物的明亮面和黑暗面的对比。注意观察光线和阴影如何过渡变化、融为和谐的整体。注意出现的强光线和反射光，试着找到它们出现的原因。

画下桌上物体被台灯照亮后的影子，或者在傍晚时分画下物体长长的影子。注意：只画影子，不要去管影子的主人。

仔细观察光线投射在金属物体上的样子，画出每一部分反射光线的轮廓。注明哪些是黑色的阴影，哪些是白色的反射光线，哪些是灰色的过渡区域。

画出光线和阴影在某些物体上的扭曲：轮毂盖、烤箱等等。

画出光线被一些物体反射后的情景：窗户玻璃、水潭等等。

用自己知道的所有方法去画阴影、反光、色调和物体的材质，然后数一数自己究竟掌握多少种方法。

尝试将形状各异的物体搭配在一起：垂直的、水平的、薄的、厚的、

包覆的、交叉的、平行的等等，仔细观察它们形成的光影结构。

练习使用点、面、实线和虚线表达明暗程度的点刻法。

仔细观察阴影，尽可能多地画出阴影的细节。纸面的其他部分留白，代表光线。

按照透视法的原则缩短一个物体，然后把它画下来，别受经验主义的影响。画一个平躺着、脚对着你的人，画一个坐在楼上窗边的人。忘掉那些所谓的观察原则和观察体系，老老实实地画下你看到的：发胖的大腿、钉子一样纤细的小腿、头好像位于肚子附近、手指看上去像一张张光盘。如实地画出它们的形状，不要受你头脑里赋予它们的意义和标签的影响。当然，你的左脑会非常抗拒这个过程，不停地大声抗议。但是当你把这些形状组合到一起的时候，你就完成了一幅非常好、非常符合透视原理的作品。

你可以尝试限制自己的视野。找一个框架状的东西，比如：相框或者空盒子，把自己的视野局限在框架内。然后用这个框架把你的周围环境分割成一个一个小部分，画下它们全部，组成一个系列。

画一个非常复杂的物体：一部机器、植物的根茎、被塞满的衣橱等。

看电视时，在纸上画下你正在看的节目。注意：在绘画过程中眼睛要一直盯着

电视，不要低头看你的画。

再试着不用笔画一幅画。

控制你的视线，缓慢地扫过一个物体的轮廓。用眼睛记录下物体的轮廓线条，然后再用更慢的速度重复这个过程。

绘画是一次发现的过程。

按照与你平时书写方向相反的顺序写一页文字，仿佛自己是透过镜子在观察。

你的作品中应该体现出你自己的观察和发现。你看到了什么？每一件物品都是独一无二的，在画面上将它表达出来：它独特的角度、光线、材质、结构、形状等等。

有些人说："我不会画人物（或者狗、汽车等等）。"还有些人对于绘画某些物体有自己的模式。如果你想学习绘画，这两种方法都不可取。不要幻想有一种万能方法，一旦掌握你就可以画出所有的物体。绘画的秘诀，就是老老实实、脚踏实地，如实地画出自己看到的物体，没有捷径可走。你也不能在头脑中对物体形成定式，将绘画变成机械地将这种定式转移到纸面上。因为每一件物品都是独一无二的。

上面所说的两种方法都是观察与发现的阻碍。

动物园里的北极熊

它鼻子黝黑，好像是把表层的白色削去了一样。它的伴侣在下面的沟壑里来回踱步。

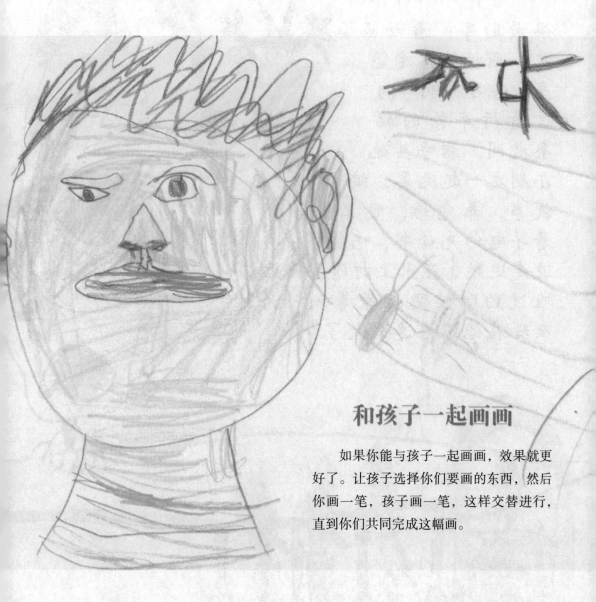

和孩子一起画画

如果你能与孩子一起画画，效果就更好了。让孩子选择你们要画的东西，然后你画一笔，孩子画一笔，这样交替进行，直到你们共同完成这幅画。

回忆一下你小时候做的事：看动画片，用抱枕搭建堡垒，练习将纸牌扔过自行车轮的辐条之间，招呼其他小朋友一起玩耍，编故事，养宠物，晚上借着手电的光读书，吃糖果，边走边跳，在冰上打滑，画画，难过的时候哭泣等等……为什么现在你不再这么做了？

重新学习绘画

有些孩子非常喜爱绘画。他们喜欢画出事物最明显的特征，然后自己想象事物的其他特点，他们画风景，画战争，画地图，画整个世界。

孩子们在画画时，更多的是在发现、探索、挖掘和学习。与成年艺术家相比，他们更多地使用左脑来处理有象征意义的符号，而这些符号并不是完全按照观察到的现象得到的。在如今的社会中，人们认为不能干涉孩子们画画，因为这样可能会限制孩子想象力的发展。但是，现在又出现了一种新的错误观点，那就是没人能教孩子画画，孩子也不应该学习画画。当他们到了 10 岁或者 11 岁，就自然而然地抛弃了绘画，兴趣转移到其他方面。对于绝大多数人来说，此时就是他们绘画生命的终结。

即使有些孩子保留了自己的绘画方式，但一般他们都得不到正确的指导，于是他们的绘画方式看起来都比较奇怪。这是非常荒唐的，就像孩子们去上学，你给每个人发了很多书籍，却不教他们如何阅读，你能指望孩子自己学会如何读书吗？人们都希望自己的孩子能神奇地、自然而然地从画一些简单的符号，一跃变为能够清晰地观察世界、抓住事物特征并自学成才成为绘画大师。的确，有些孩子可以按照自己的方式走上绘画之路，但绝大多数孩子就此失去了对绘画的兴趣。而在我们考驾照、学习游泳、数学甚至音乐的过程中都不会出现这种情况，只有在绘画方面孩子们得不到足够的指导。

传授与学习的过程其实一点都不难。孩子的大脑就像一块海绵，吸收着一切他能获得的知识，并急于将这些知识表达出来。本书实际上介绍了一个系统，能够将观察和绘画以一种有趣的方式变成孩子的本能。而且这个系统对成年人也适用，热爱绘画的朋友可以尝试这个系统。

如果你在很小的时候就放弃了画画，那么试着和孩子一起阅读这本书吧。绘画的乐趣会传染，来吧，将你的创造力和激情点燃。

画错了

不要擦掉它们，因为"错误"能教会你很多东西。它能使你更客观地看待自己的作品，帮助你更好地理解为什么要画下这个物体。如果你画错了，只需要在上面重新画上一条你觉得"应该"正确的线条。如果一幅画上有些地方不合你的心意，那么把这幅画撕碎扔掉就可以了。而且你应该承认那些糟糕的作品也是某种观察方式带来的结果，例如草率的观察、狭隘的观察等等，只是一种结果而已。我们的目的不是要留下完美的、漂亮的作品，而是记录下我们所看到的物体。深深地吸一口气，然后思考、观察、感受，接着重新画一幅。完成以后把两幅画放到一起进行比较，要怀着严肃、真诚、仔细、诚实、豁达的心情。不要担心自己的画面比例是否准确、是否完美。

如果你愿意兴致勃勃地迎接失败，那么你离成功也就不远了。
——爱德华·阿尔比

处理那些失败的作品

自问一下：我的这幅作品真的很糟糕吗？哪里糟糕？真的一点可取之处都没有吗？确定？一点都没有？没有一个有趣的角度或者不平常的小瑕疵吗？如果你能在里面找出一个可取之处，那么要由衷地向你表示祝贺。非常好！干得漂亮！这幅画正是你所需要的。

现在，运用同样的道理去创作几幅杰作吧。

在你画完以后，那些东西可能被搬走、枯萎、取代、吃掉或者埋葬。再过一段时间，你就会忘记你的画究竟有多精确地描绘了它们。但是你仍然能欣赏这幅画的构图和创意，欣赏它蕴藏着的活力、情绪、丰富的色彩和光影，欣赏它承载的回忆。

珍惜自己的作品吧。如果你从来不画画，或者不能坚持画画，那么这些画对你就有着非同寻常的意义。也许你在看着它们的时候会无奈地自嘲，也许你很喜爱它们。但无论如何，它们就像出现在你用来封闭自己创造力的坚硬外壳上的第一道裂缝，从此打开了你创意涌现的大门，将你解放出来面对崭新的生活。善待这些画吧，同时也善待你自己。

善待自己

罗兹的工作室。她将自己的绘画工具和3000块橡皮图章标记码放得井然有序。

画下带给你好心情的事物，将你的幸运时刻也分门别类地记录下来。

给自己的画里增加一些空间：一个转角、一张桌子、一个架子、一个钓具盒。这些空间仿佛在说："我画了什么才是关键？"

收集可以当作绘画对象的东西。到跳蚤市场、二手商店、五金商店甚至垃圾站淘东西。收集旧的萨克斯管、打蛋器、手动打印机、箱式照相机、动物标本、假肢、一半被烧毁的玩具娃娃头、旧的《百科全书》和《年鉴》、生锈的铁板、残缺的半身像、穿着女装的人体模型、农耕器具等等。

将它们排序分类，画下来。

然后按照另外的标准排序分类，画下来。

购买一套你能找到的颜色最多最全的蜡笔。

用绘画工具奖励自己：完成一个目标，买一支笔。

每一种工具都买两份。一个高级货备用，一个每天使用。

找一家玩具店，尽情采购中意的玩具。

在碎纸上作画，并以此为目的去收集碎纸片。你可以把它当作发泄的途径，想在上面画什么就画什么。

我按照自己的心情挑选绘画对象，这样做有时带给我快乐，有时带给我痛苦。如果一个画家很喜欢金发女郎，但是却仅仅因为她和那一篮子水果不协调，而放弃把她加入到自己的作品里，是多么不幸的一件事！如果一个画家不喜欢苹果，但因为它和桌布非常协调而不得不画，这简直就是噩梦！在我的作品里我想画什么就画什么——不过如果素材也有感觉，它们一定觉得糟透了，因为不管它们彼此"喜欢"与否，都不得不待在一起。

——巴勃罗·毕加索

应该被**遗忘**的一天。发生了太多的意外，虽然我曾经热爱它们，但是现在却渴望将它们遗忘。

一个蓝绿色的不锈钢衣物柜。

阿布拍摄的这张照片太棒了。

一个彩色的棒冰机。圣诞节还是母亲节的礼物呢？

嘿，这个东西看起来像是个有趣的婴儿座（保存很完好）。

为什么你想要铁锈色的油漆？

圣诞节刚刚结束，太匆忙了。

拿好叉子，看着这个烤箱能做出什么美食。

每样东西最终都难逃被丢弃的命运，即使是厨房的水槽也不例外。

有人为圣诞节买了一把新的吗？

笔尖还很尖。

猜测有人进行了一次大扫除。

两个手提箱到达了路的尽头，还是某位旅行者将它们保存了下来？

它的最后用途：咖啡杯垫。

这么多椅子，难道人们都没时间坐一会儿吗？

谁会买下这么丑的白色塑料椅呢？

一个很经典的废弃旧物。

折叠在它里面的，是岁月和回忆。

佩佩出差去洛杉矶，几天后才能回来。留下一个男孩、除了绘画没其他事情做的大把时间、一碗樱桃和一颗疲惫受伤的心。真希望她周二就能回来。

为你的绘画规定时间。记住：每周画3次、每次半小时的效果要好过每周进行一次3个小时的绘画。即使每天只画10分钟，效果也会非常好。这和锻炼身体一样，有规律的绘画哪怕时间短一些，也会让你的身心得到舒展，而且免受厌恶、疲劳或伤痛的困扰。参加一个绘画学习班，最好和你自身的水平相符。如果你不喜欢这个班，那么等选好另一个新的学习班再退出。

要敢于展示自己的作品。把它们放在冰箱上或者办公室里。每隔几天就换上新的。

买一个便宜的相框，放一幅自己的画进去。把它当作礼物，送给那些会感到惊喜的人。

重视细节

　　不管为了什么目的，都要避免像速写一样勾勒轮廓、画个大概的情况出现：比如很多人建议的画画之前要先打个草稿的做法。其实这样未必对，再仔细地观察一会儿或许效果更好。绘画的目的是记录下你所看到的事物，所以为什么要那么麻烦去打草稿呢？这就好比明明可以开门走进外面的世界，你却非要躲在一扇肮脏的窗户后面观察世界。为了一幅所谓好的画而有意忽略掉细节，这不是一个画家的作为。你应该尽可能仔细地观察，然后尽可能仔细地把看到的情景都画出来。恐怕只有对自己缺乏信心的人才会事先打草稿。

　　画一株植物或者其他东西。闻一闻它的气味，想一想它的颜色令你产生何种联想，仔细观察它各部分之间的对比关系等等。每一个物体都是独一无二的，而你的观察也应该是独一无二的。试着从中找到一些全新的方面，比如：它的产地、采用的原料、它的拉丁语名称等等。

> 如果你能用全新的视角去观察，即使画一根胡萝卜也能带来一次惊心动魄的冒险体验。
>
> ——保罗·塞尚

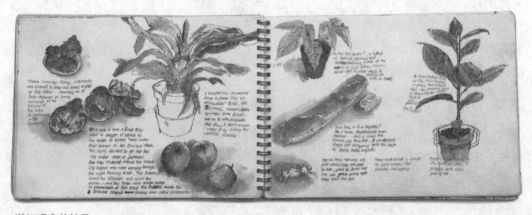

详细观察的结果

你或许已经太长时间没有去健身房了，那么这周你或许该强迫自己回到锻炼生活中。或许在去某知名景点旅游时，你曾经做过一次健身，但后来你还是决定要好好享受度假时光，把以前的健身成果挥霍一空。度假回来以后你有些水土不服，于是那个潜藏在你心里的懒惰的胖子又跳

健身衣

出来作祟，以此为借口光明正大地休息了整整一个月。这一个月突然听闻一个朋友患上了某种癌症，你开始注意自己的身体，不能变得很臃肿。你甚至有些疑神疑鬼，怀疑自己好像是静脉窦癌，因为如果你感到很口渴，口腔上部就会很疼。你能感觉到疼痛的部位并没有肿块，可能有黑斑，你不确定，因为你害怕用口腔镜，不敢做检查。于是，你带着iPod回到了健身房，假装自己是一个上了年纪的肌肉猛男，拼命锻炼。你甚至为长时间锻炼做好了准备：随身携带两个iPod，里面塞满了你喜欢的hip-hop歌曲。

写日记也有很多种方法：你可以观察眼前独立、细小的事物，比如："天空是灰蒙蒙的，多云。乱作一团的脏健身衣上的汗水在慢慢蒸发。床单上满是褶皱"；也可以慷慨些，不要吝惜文字，写下你能想到的、却没有出现在画面中的情景；也可以写出眼前景象对自己的意义，比如"我为什么要重新回到健身房锻炼"；还可以记录下在画画过程中，脑海中浮现的各种想法："我觉得这个夏天应该去西班牙度假，因为……"

《黑衣人》，作者斯科特·斯本瑟尔

在飞机上，开始读这本小说——"一本有趣的、阴暗的讽刺小说"。它讲述的故事是一个40岁左右的作家因为错误的原因声名鹊起，随之而来的各种各样的家庭问题，直到最后，他才终于理解了生活的真谛。昨天终于读完了它，然后又找来了另一本"有趣的、阴暗的讽刺小说"，讲述一个40岁左右的房地产经纪人，灵魂十分空虚，在生活中只会一味遵从别人意见的故事。

《巴比特》，作者辛克莱尔·刘易斯

发现韵律

喜欢画一个系列的画有很多好处，因为观察同一个主题系列中的个体差别、挖掘事物之间的微妙联系、将特性引申为通性等等过程都充满着乐趣，反之亦然。如果你所画的事物很相似，那么你就可以深入到它们的相似性中，从中找出区别。这使你受益匪浅，因为你乍看去仿佛事物之间都是毫无关联的，但是你却可以通过观察它们的外形和相互之间的区别找到联系的证据。

即使从整体上观赏整个系列作品也很有趣。你的目光转移有着如诗的韵律，在看似重复的结构中发现细微的变化会平添无穷的乐趣。音乐的基础要领就是：利用低音部分和鼓点来配合心跳的自然律动，使听众的双脚情不自禁地移动起来；而主要旋律则给节奏加入不同的变化，牢牢抓住听众的耳朵。

重温自己或别人的主题作品也能带来乐趣：莫奈笔下的荷花、草垛、教堂和白杨树；莫扎特对海顿创作的四重奏做出的改动激发了贝多芬的灵感；梵·高住在巴黎时，几乎每个月都会画一幅自画像；毕加索对维拉斯凯兹的《宫娥》做出了一些改动，一共画了几十幅画；沃霍尔创作了《汤罐》系列；吉姆·戴恩的《浴袍》系列；韦恩·第伯的《蛋糕》系列；迪米尔·赫斯特的《药》系列；约翰·福德的《西方》系列；以及磁场乐队在一张专辑中收录了 69 首情歌。创作一个系列的作品并不只是吸引眼球的噱头，而是体现了作者如何一步一步地深入挖掘素材的过程。生命本身就是不断变化主题的一系列过程：季节更替，永不停息，这是一个春夏秋冬的系列；每一天都是崭

新的，这是从清晨到午夜
的系列；而每一天时钟的指针
都经过相同的数字，这是从 12 到 12
的系列。除了这些循环，每天我们都能
自由自在地做自己想做的事。尽管粗略一看好像每个步骤
都和前一天一样——起床、上班、吃饭、回家、看电视、
睡觉，但是我们总会在某处加入一些细微的变化。艺术，
就是观察这些变化，在生活中发掘它们。这正是绘画日记
的目的所在。就在这些看似微不足道的变化中，你可以发
现许多积极的方面。

　　这些变化让我们意识到存在的事物也许不会顺理成章
地延续下去，比如：晴朗的天空、夜晚的明月等等，它们
有一天也会消失不见。但是人们仍然可以从中看到事物的
惯性，所以才不会因混乱而感到惊恐。稳定给人以信心，
改变则孕育着希望。

观察之旅

生活在你的日记里，透过你的日记观察生活。

尽管在这个木制巢穴的入口处能看到松鼠活动留下的证据，但是松鼠好像并不住在这里。从这句话里你就可以看出作者在写下它们的时候分心了，因为有别人的说话声一直在他的耳边嗡嗡萦绕，就像是松鼠一样。

来一次观察之旅。出门走走，只是为了观察身边的世界。可以拜访一个新的社区，或者徒步穿过公园或小树林。在路上，注意收集一些有代表性的有趣东西，它们既可以作为绘画的对象，又可以在日后成为唤醒你记忆的旅行纪念品。不用很精美，甚至可以是一片树叶、一根树枝、一个被踩扁的易拉罐、一个路边残破的风筝、一截烟蒂、一只手套等等。

回家以后，把你带回来的东西画到纸上。然后把它换一个摆放角度，再画一次。如果你愿意也有时间，多画几次也可以。画完以后，在旁边空白上记录下你一路上的所见所闻。叙述尽可能详细，不要落下一点细节，也不要丢掉自己的感受。

在画纸的一角，大致画下你的散步路线图，把那些你看到的建筑、发现的东西作为地标注明在地图上。

每天你的第一幅画，就好像经过一整天的繁重工作以后，惊喜地发现已经是周末；又好像因为整夜的倾盆大雨或别人大作的鼾声而失眠，终于在凌晨美美地睡到中午才起床。当然，画第一幅画的时候，你的大脑和手还没有完全醒来，所以画可能会像锈迹斑斑、没有上漆的大门，笨拙又迟钝。但是你可以冲上一杯咖啡，边品边画。随着时间的推移，咖啡因慢慢起了作用，在几幅失败的作品过后，画笔终于开始流畅地滑行在纸上。

记住，日记是你的伙伴。你可以随意地在上面乱涂乱画，可以用它当作备忘录记录一些待办事项，也可以写下头脑中产生的聪明的或者愚蠢的想法。不管什么都可以写到日记本上，一定要把它利用起来。

新黑暗时代

既然你会画画，为什么还要剪下现成的文章或照片收集呢？画出来就可以了。

裸身上阵

前面已经讲过了画人体的方法，不过我知道，画裸体是非常难的，这不光是感觉别扭的问题，因为人体有太多不规则的形状和各种难以想象的角度，并且随着动作的不同还会以各种非常规的方式扭曲，这更提高了绘画的难度。

而且难度还不仅是这些角度和曲线的变化组合，更在于绘画者对自己的作品有着何种期望、赋予它们什么样的意义。人们对自己身体的了解都是通过直接观察得到的，还没有上升到抽象的高度。比如：我们可以通过分辨姿势、形态，来判断站在远处的人自己是否认识。又如：我们可以在几千人之中找到自己的朋友。你可能有过这样的体会：在一场足球赛的观众席中或是在火车站拥挤的人群中发现了一张熟悉的面孔。尽管不同面孔之间的区别很小：鼻梁的角度高低、眼睛的大小、耳朵与颧骨的比例位置关系等等，但是这些微小的变化已经足够将一张面孔与其他面孔区分开来。

一般来说，如果你熟悉的亲朋好友改变了发型、留起胡须、化了妆、戴着眼镜或者帽子，你仍然能够在拥挤的人群中将他辨认出来。你能毫不费力地在人群中找到自己的母亲，这是一项与生俱来的能力。尽管我们能在众人中辨认出自己的母亲，但是能从无数张面孔中准确辨认出来的容貌，却很难用文字描述出来。

在画裸体人像时，我们所采用的观察方法是其他时候很少用到的。你得把自己的经验丢到一旁，尽量不在观察中引入主观偏见，将人体这个大整体分解为更小的部分——线条、阴影、角度和曲线。鼻子的角度画错一点，你笔下的人物就可能从玛丽变成苏，甚至有可能变成老张。但是如果你想尽量画得精确而将下笔速度控制得过慢，你就永远捕捉不到玛丽身体各部分均衡的比例关系，以及她的质感。这时，你的画纯粹变成

第二堂解剖课由娜娜主讲。这堂课的核心内容就是足底内部的结构。她先画出了足底的剖视图，然后向我们解释肌腱和骨骼如何缠绕在一起，皮肤下隐藏的肌肉怎样蜿蜒向上盘绕过膝盖，每个脚趾的运动是哪些肌肉收缩拉伸控制的。

了对玛丽的二维平面剪纸人像，没法从里面看到一个有血有肉、有着质量和体积的三维人物。你不仅舍弃了她的骨骼、肌肉和脂肪的质感，更重要的是你舍弃了她的人格和个性，舍弃了她生活的火花。你所画的只是一个皮囊、一具躯壳、一堆血肉组合而成的动物，而不是玛丽这个人。

每个人都想观察得准确，但是观察人物的难度极大。因为这不但需要画静物、风景时客观、平静的视角，同时还得引入你自己的主观感受。你可以阅读解剖学教材，学习关节如何转动、人体各个部分的精确比例，但是这只能使你笔下的人物变成漫画式的英雄造型、或是冷冰冰的人体模型。想成为德加或者罗丹那样的艺术家，你必须将学到的各种知识内化，使它们融入自己的天性之中，成为你的潜意识。只有这样，你才能将自己的情感融入作品中。记住，站在你面前的模特不是模糊的躯体符号，而是鲜活的人物，是令你或渴求、或同情、或爱恋、或藐视的活生生的人。

引起观众的情感共鸣，是所有伟大艺术品的秘诀。有没有准确体现解剖学原理，并不重要。不管你画的是桃、海滩，还是某种水蛭，如果你希望人们觉得你所画的物体是真实存在的，你就必须超越技巧层面来思考。你必须深入你对于桃、水蛭或整个世界的感觉，将这种感觉表达出来——这就是决定你作品是否成功的标准。

无数次练习才能铸就完美。在你精通绘画技法、解剖学原理、光线、色彩和材料的理论之后，就应该把它们都放到一边，请出你的真情实感来为自己的作品把握方向。如果你真的想画好人物，你必须放下包袱，让自己裸身上阵。

这几幅画有所进步——你需要时间来放松、思考构图、给线条一点个性。不要忘记了人体是如此的复杂。

20分钟的姿势

第三章

激发灵感

一天晚上，我独自在空荡荡的海滩上散步。

深蓝色的天空零星点缀着云彩，云的蓝色要比钴蓝还要浓烈。而天空里其他的颜色则略浅，比如银河呈现发白的蓝色。在一片蓝色的海洋中，星星闪烁其间，绿色、黄色、白色、粉色，多姿多彩，比在家里观察到的景象更闪烁、更瑰丽，即使巴黎的夜空也无法与之相比。你可以随意用宝石的名称来命名这些颜色：蛋白石、翡翠、青金石、红宝石、紫宝石等等。

大海的颜色是非常厚重的群青色，在我看来海岸呈微紫色和淡淡的黄褐色，而一些灌木丛看起来是普鲁士蓝色。

——文森特·梵·高

梵·高 在夜晚观察到的景色比一般人在白天观察到的还要多。在别人眼里只是漆黑一片带有星星的夜空，他竟能观察到丰富的细节、各部分之间微小的差别和其中蕴含的美丽景色。并且他还能将自己所看到的景象描述出来，使之栩栩如生地呈现在我们眼前。他不仅用语言描述他见到的景色，还采取更直观的方法——绘画。他用我们能理解的方式，将他的所见与我们分享。

创造力不仅与想象力有关，同样也与现实密不可分。观察世界本来的样貌，只有仔细地观察你才能对其作出回应——如果没有现实做基础，想象力再高也是无法令人信服的。所以古语才教导我们说："只能说自己所了解的话。"

你的观众总是需要一个切入口来理解你的作品。如果你的作品和他们的世界完全脱节、独自封闭在只有你自己才明白的堡垒中，如此不但没有人去关注或欣赏你的作品，甚至会令人产生困惑或者反感的情绪。相反，你的观察越细致、越敏锐，你就越能抓住观众的心。最好的搞笑明星永远是讲实话的；最好的演员会给他们的角色加入人人都熟悉的生活细节；写情歌的音乐家如果自己都不能理解歌曲所要传达的感情，就只不过是专写陈词滥调的人罢了。

最吸引人的画通常都是"有损坏的"、年代久远的、饱受环境侵蚀的。真实的面容带有皱纹，坑坑洼洼，并且左右也不完全对称。因为这些作品的所有者愿意接纳这些不完美后面的人生经历，画中的人物才会显得那样真实。完美只在动画里才会出现。注射肉毒杆菌在消除皱纹的同时，也擦掉了生命的痕迹。

同样，绘画也是如此。初学者总认为所有的艺术家都在苦苦找寻某种理想的完美形态，但实际上所有的艺术家到最后只希望自己的作品能像照片那样如实地记录现实而已。实际上，艺术就是现实世界在每个人眼中的折射。它所反映的，其实是那个将眼中景象转变为纸上画面的头脑的特性与个性。

没有人能够和你一样。每个人都是独一无二的，不要模仿，不要借鉴，做你自己。将这种自我表达出来，反应出你所处的唯一位置、你观察世界的独特视角，那么你的作品也是独一无二的。

人人都希望看到独一无二的作品，人人都希望看到独一无二的你。你只要鼓足勇气去做自己，相信自己，那么你终将得到奖赏。但是首先，你必须先找到真实的自我，必须脱掉你穿在身上的伪装。你必须打开自己的感觉，从而更清楚地观察这个世界。你必须甩掉所有让你冲淡自我特性的防腐剂、甜味料和人工色素，提取自己的精华，做一个 100% 不受外界影响的自我。

感官实验

这个实验由两步组成，完成它能帮助你重新感悟剩余的人生，它会让你感到一切尽在自己的掌握之中——你看待世界的眼界变得更清晰，你与身边社会更加协调，你在生活中也更富创造力。第一步：清空自己的大脑。把现代社会对你进行不间断的信息轰炸之后，留在你大脑中的全部内容一扫而空。第二步：我会帮助你调节你的"信息接收器"，即视觉、嗅觉、味觉、触觉、听觉等等。当然，这一步骤不会一次完成，需要循序渐进。

首先，你得使用自我隔离法在自己的头脑中清理出一些空间。在接下来的两三天中，关掉电视机和收音机，不看任何电视节目，也不听任何广播。同时，远离电脑和因特网，不要收发电子邮件。报纸、杂志和图书也全部放到一边（当然，本书除外，否则没法做接下来的步骤）。

一台飞科牌古董电视机

（如果你觉得这样做会影响自己的日常生活和工作，那我们可以灵活些，改变一下要求。比如：在撰写或回复每封电子邮件时都要先考虑一下，觉得确实有必要再动笔。尽量减少自己的在线时间。不要担心这些会造成你和别人的疏远，事实上，如果你愿意提前向人们解释一下你要做的事，他们的支持态度绝对会吓你一跳。）

现在，我们这一代人接触到的信息比以往任何一代人都要多得多——电视里 24 小时不间断的滚动新闻、网络中数以亿计的网页、商场内成千上万的新产品令人目不暇接、耳不暇闻。一部有线电视就有多达几百个频道，电影院一年上映的新电影也有数百部，更不要说商店出售的数不胜数的 DVD 光盘。手机装在你我的口袋里，电子邮件储存在你我的电脑中，报道丑闻、国际事件、市场浮沉的新闻满天飞，还有各种华而不实、根本不清楚其作用的东西充斥着人们的眼球。我们的生活不断地被各种各样的因素冲击：新房子、新工作、新朋友、新责任，等等等等。所有的一切，都牢牢控制着人们的感觉，令我们迷失自己，失去对自我的把握。

在你试着脱离信息风暴以前，先看看下面的话。

现在，你看看自己的周围，数一数在你身边有多少种传播信息的媒介：衣服上、告示板上、牛奶盒上、牙膏管上……到处都充斥着信息。不要去理会它们，把你的视线挪向其他的方向吧。别让这些信息牵着你的鼻子走，比如一次加勒比海度假、一场车展或是一部电影的首映礼。

不管这些信息和它们指向的物品、生活方式等能将你的人生塑造得多么成功，只要你迈出摆脱它们的步子，立刻就会发现自己的时间多了起来。回家以后不去网上闲逛、开车时不听脱口秀节目、坐火车时不看报纸、不去花心思追求那些信息里宣扬的生活方式，你都能为自己节省出大量的自由时间。

那么，现在的问题是：该如何利用这些时间呢？

调整节奏，感受生活

你对身边的事物敏感吗？看看下面的问题你能回答出几个：昨天你穿的衣服是什么颜色的？你顶头上司的眼睛是什么颜色的？你爱人牙刷的形状和颜色呢？你能说出自己车内装潢的主要特点吗？

如果你打算购买一个灯泡，你会考虑哪些因素？价格？光线的明暗程度？功率？灯泡玻璃的颜色？还是你根本不考虑这些，随便挑一个就买回家？

今天你听到了哪些音乐？最后一曲是什么？早晨起床后，听到的第一段旋律是从哪里传来的？坐电梯的时候听到广播了吗？邻居家的收音机在播放什么节目？

马上描述一下这本书的封面（凭印象回答，不要翻回去看封面）。

你更改过电视机的设置吗？更改过预设的车载电台频道吗？

购买太阳镜的时候，你会根据哪些方面挑选呢？还是只看镜框的样式或镜片的颜色就作决定？

你最近一次陷入沉思是在什么时候？

你最喜欢哪种花的香味？你能分辨出多少种花香？现在，你能马上回想起随便一种花的香味吗？

试着闻一闻你讨厌的味道。你也许不喜欢，但是坚持一下看看。

你会边吃东西边说话吗？如果回答是肯定的，那么你觉得这样做对你的味觉有什么影响？

你能感觉到自己包裹在鞋子、衣服或内衣里的身体吗？

你发现自己食指的第一指节是双手上唯一不长毛的地方，并且根据你的观察，好像每个人都如此。你是第一个发现者吗？你能成为某件事的第一个发现者吗？

抓住现在，活得精彩

你还记得三维魔景吗？记得通过它们观察到的世界是多么美妙吗？透过镜片，看到的世界清晰、明亮、完美；颜色鲜艳、明丽；地面伸展，仿佛没有尽头……你肯定会想，如果我看到的世界一直如此该多好啊！事实上，你可

以的。如果你能观察到事物的本质，你会发现真实世界和
透过三维魔景看到的世界一样美妙。

　　随便捡一片树叶，仔细地、慢慢地将它画下来。注
意：绘画速度一定要慢，能画多久就画多久。画完以后
拿起树叶，这时你感受到了它和你之间的那种联系吗？现
在，这片树叶对你来说还是路边可有可无的垃圾吗？用同
样的方式来看看你对自己的感受和把握，有没有受到些启
发呢？

　　你能"看到"大自然中存在的运动形状吗？河水是如何
流动的？云是如何飘动的？火
焰是如何燃烧的？花一些时
间去研究自然中的某个过
程：植物的生长、鸟的迁
徙、树叶如何飘落、鲜
花如何凋零、狗如何行走
等等。

昆西是邻
居的爱犬。今天
早晨昆西走进
房子来"拜访"。
当"询问"它能
否摆个姿势
做模特时，
它深深地
吸了一
口气，然
后友好地趴
下，很快变得安静、
淡然。

　　现在，你把这本书放
下，试着感受此时此刻，感
受你所处的地方。体会呼吸
的过程。耐心观察身边的环
境，但不要带有个人的喜好。用
你所有的感觉去体验。只是体验。

　　放下手中的书，去体验吧。

如果我们不把永恒理解为时间的
无限延续，而是理解为无时间
性，那么此时此刻活着的人，也
就是永远活着的人。
　　　　——路德维希·维特根斯坦

用艺术的眼睛看世界

注意观察画家汤姆的日记中表现出了多少细节。

画家同样使用自己的双眼去观察。只不过他们边观察边思考，能看到事物的本质。比如同样的风景，在画家的眼中可能就是不同几何形状的组合。这没有什么难度，你也能做到。找一张风景照片，先画出照片里所有的圆形，然后再画出所有的直线，不过要注意不同形状之间的对比关系。很简单，不是吗？

然后闭上一只眼睛，用另一只眼睛观察世界。有没有看得更清楚呢？留意视野中点、线、面的汇集，以及处在不同平面的物体。你看到某条直线如何穿过一个物体的背面，然后从另一边延伸出去的过程了吗？你是否注意到一个个独立物体的轮廓，如何汇集并组成一个更大的轮廓了吗？

把你的笔放在照片上，沿着照片上物体的轮廓移

我画下这些画，只是想在我的有生之年能尽可能多地观察这个世界。

——弗兰克·弗莱德里克

这幅画上的地点是耶路撒冷，但是画面的色彩、光线和当时的植被、温度却和佛罗伦萨非常相似。因为耶路撒冷城市里的建筑都是由石块直接垒成的，所以远远望去，很难把城市和周围的环境区分开来，就像是一大片连续的沙地。但是颜色并不单调，偶尔能看到几间红色的屋顶，而城市中种植的橄榄树和苹果树，则又加入了墨绿色和黑色。那里的天空总是晴朗的、蔚蓝的。

动。然后拿出一张白纸，重新画出刚才描摹过的轮廓。

直接在镜子上描下你的轮廓（尽管墨水会流下来，但是没关系），看看镜子中的你有多大，为什么？

当你在大自然中写生的时候，对着那些优美的风景，你会深刻感受到人类的创作是多么的单调和乏味。想想在茂密的森林中蕴含着多少种生物和相互间的变化，那是只有上帝才能创造出的景色。那么，你喜欢画什么？人物还是汽车？摩天大楼还是树木？电脑还是苹果？

想想过去的一天自己总共看到了多少件艺术作品。注意：并不是只有悬挂在博物馆里的那些才能称为艺术品，精美的包装、衣服的款式、甚至路上的提示牌都属于艺术品的范畴……

十年前国内的超市经营惨淡、库存稀少，而且那里的商人总会拿不新鲜或冷冻过头的商品以次充好，所以只有穷人才去那里购物；如今，情况已经有了很大的变化。超市的商品种类几乎和你家附近的超市一样多。

跟上感觉

触觉

　　找时间去做一次按摩。如果你从没去过，那么你必须腾出时间去一次。按摩结束以后再回答以下问题："感觉怎么样？它让你想到了什么？在按摩过程中，你的身体感觉怎样？按摩刚结束时又有什么感觉呢？第二天身体的感觉呢？你对自己的身体是否因此有了全新的认识？对于自己身体的结构、感觉周围环境的方式、运转的方式、所能承受的刺激等等，你是否有了更深刻的了解呢？"然后把你按摩前后的感受详细地写到日记本上，并画一幅按摩的画。

　　还有另一个锻炼触觉的练习。闭上眼睛，让别人递给你一个你没有看到过的东西。仔仔细细地抚摸这件物品，直到你觉得自己已经完全了解了它的形状。然后让人把它拿走，凭触摸的记忆画出这个物体。在画的旁边详细注明这幅画的诞生过程。

美丽和优雅都是客观存在的，不论人们能否察觉得到。所以，我们能做的全部，就是竭尽全力去观察它们、去感受它们。

　　　　　　　　　　——安妮·迪拉德

嗅觉

在生活中，除了本身散发香味的物品以外，人们还会把几种这样的物品混合在一起，创造出新的香味类型。菠萝的清新，混合海洋微风的气息，这里加入些柠檬，那里放一点桔子……这些设计出来的香味欺骗了人们的嗅觉，使我们的嗅觉变得迟钝。而如果你不停地欺骗、控制自己的嗅觉，总有一天它会彻底关闭起来，拒绝全新的味道。而最终，嗅觉这个至关重要的感觉将会或倾向于丧失作用。

气味是唤醒尘封的回忆的最有效、最直接的方式，这是由人类的大脑结构决定的。闻到某种熟悉的气味，就会立刻在大脑中调出上一次接触到这种气味的情景。想一想，你多长时间会有一次被嗅觉唤醒回忆的体验呢？也许是奶奶做的馅饼散发出的香气，也许是父亲洗澡以后的肥皂水味，也许是家里汽车的汽油味……气味的作用不仅仅是讨好鼻子、愉悦心情，更是为记忆之书做标记的书签。

不要吝啬，慷慨地用香气款待一下自己的鼻子吧。

下面列出的地点，有时间一定要去拜访：

奶酪店。

花店。

香水柜台。

宠物店。

储木场。

注意它们各自气味的区别。

在享受气味的同时，画一些店内摆放的物体。

临走之际，给自己挑一件纪念品带回家：一朵鲜花、一把木屑、一个小猫玩偶……把它画下来，从中体会它是如何唤醒你对相应气味的回忆的。

味觉

又一个被现代社会的快节奏生活摧残的受害者。尽管从世界各地运来的食物丰富了我们的选择，拥挤的超市中

今天要感受 10 种全新的气味；你可以在口袋里带上 3 个新东西，这就是 3 种全新的香味。

387

应有尽有，餐馆的菜单简直像百科全书一样繁复，人们还是偏爱自己熟悉的口味——某家快餐、某种调料、某份家传的古老菜谱。如今，人们伴着匆匆脚步一边赶路一边随便吃点东西，正式的晚餐也大多是假借吃饭名义进行的社交、生意来往等等。因此，在现代社会，用餐已经不再是一种专注的、精神层面上的享受，而沦为满足生存需要的必要途径或实现其他目的的手段，成为生活的附属品。那么下面的一周，给自己一个转变的机会，让你的味蕾享受全新的体验吧。

你得试试品尝一些从没吃过的食物，如果能亲自下厨烹饪就再好不过了。把菜谱记在日记中，并且画出你做好的食物。

品尝某个民族的特色食品，并且对它做一次调查，了解这种食物的产生过程、人们为什么要采用这种方法来烹制。

买一些你儿时最爱的食物：圈圈意大利面、麦片、泡泡糖、婴儿食品等——现在吃着这些食物，熟悉的味道勾起了你何种回忆？普鲁斯特在重新吃过他小时候最爱吃的小饼干后，竟然把由此产生的回忆写成整整 7 卷书。

使用品酒的方法分别品尝橘子汁、纯净水、牙膏、果冻，每一类都挑选出至少 4 个不同品牌的产品。画下它们的包装，并在品尝后写出它们之间口味的差别——就像你品鉴优质的葡萄酒那样。

橘子汁

听觉

现在，生活实在太吵。从早到晚，我们都在不停地忍受着各种声音的喧嚣：音乐、机器轰鸣、别人的谈话、路边商店里的电视节目，以及各种高科技玩意发出的声响。

但是请想一想，你有多久没有停下脚步，认真地聆听这个世界的声音呢？现在，就让我们来尝试一下吧。闭上双眼，听听远处孩子们嬉戏的笑声，听听灌溉草丛喷头的水声，听听家里空调嗡嗡的低鸣，听听狗的叫声，听听自己心跳的声音。那些在生活中你错过的声音，是不是美妙得不可思议？

找一个空闲，什么都不做，专心听音乐吧。

试着听听同一段音乐的不同版本，比如不同交响乐团或音乐家演奏的莫扎特作品：《安魂曲》、《朱庇特交响曲》，或其他的歌剧节选。

听听两种演奏方式演绎的同一首爵士乐曲。

听听你最喜爱摇滚歌曲的演唱会现场版本和专辑收录的录音室版本。

买一张从前你绝不会买的 CD，去一场从前你绝不会去的音乐会。民族、古典、爵士、朋克——你能通过聆听以后的感悟，理解人们为什么喜欢它们吗？

再试试一边听音乐一边画画，你的感觉如何？观察得更细致吗？听到的声音更丰富吗？还是你感到分心，听和画都受到影响？你有没有发现同样的一首歌，歌手演唱和乐器演奏这两个版本有什么不同？

看看这个：

在音乐史中，一般将 1785 年到 1820 年划分为"古典时期"。在这短短的 35 年里，竟然涌现出了海顿、贝多芬、莫扎特等多位杰出的音乐大师。Hip-hop 音乐出现至今也差不多 30 多年了，你了解 Hip-hop 的历史、特点和影响吗？如果答案是否定的，那么为什么你会不了解呢？

"泰格"。如果你发不出"g"的音，那就叫它"泰可"吧。

杰克央求了几个月，让买下这把吉它作为他的生日礼物。

这里坏了。

曾用来演奏"皮兰哈"之歌的吉它泰可，如今落满了灰尘。

结合思考，深入观察

随便画一个物体。但是在画的过程中，要给自己提出问题，尝试从全新的角度来看待这个物体，比如：

它是用什么材料做的？材料又是从哪来的？是人工合成的，自然生长的，还是从地下矿石里开采出来的？到底是哪里呢？

这个物体对光线的变化有反应吗？为什么它要做成这种形状而不是其他的形状？它的设计风格是什么？用途呢？随着时间的流逝，它会发生哪些变化？它是如何被发明制造出来的呢？如果你不知道确切的答案，没关系，自己编一个故事来回答吧。

是在什么时候得到它的？用什么样的方式呢？购买，中奖，还是别人赠送的？当时周围的环境怎么样？

最喜欢它哪一点？最讨厌它哪一点？如果要改变它，应该从哪里入手？

拥有这个东西有什么意义吗？

把你所有的答案写在你的画旁边。

任何一个物品，不管它有多么普通，都有可能成为通向不朽仙境的大门。
——詹姆斯·乔伊斯《尤利西斯》

完全不实用的钢笔帽

这支钢笔极细的笔尖具有重大意义。

在母亲去年的生日聚会上，佩佩把这座摩洛哥生产的小鸡雕像送给她作为生日礼物。

放大你的观察

在同一种物品中挑选出 6 个（6 把勺子、6 只鞋、6 个蒜瓣等等），一一画下来，要突出每个物品区别于其他 5 个的特点。

还记得在前面的章节中介绍的画面包圈的练习吗？

这里，让我们重新运用一次。

首先，快速画下一个水果。然后，稍微仔细地观察一下，把你看到的细节画上去。就这样，不断地观察，不断地为你的画补充细节，直到你觉得再也找不到没有画出来的细节。你的画能表现出苹果的质感吗？能表现出苹果皮表面的变化、缺陷和光影的效果吗？你得画出表皮的质地：是光滑的，还是布满褶皱的？你有没有注意到苹果顶端和底部凹陷处的阴影？有没有注意到不同的地方果皮的颜色如何变化、如何协调地过渡？不要偷懒，观察到多少，就画下多少，并且在纸面的空白处写上你在观察时的心得。

想想你爱人或朋友的样貌，仔细地观察自己头脑中的人像。你的脑海中能浮现出他们完整的面容吗？你一定要仔细分辨他们五官的形状特点，和相互之间的对比关系，然后提笔将他们的容貌画出来。画完以后检查一下，哪里比较像，哪里根本不像。哪些地方让你的画看起来很形象，哪些地方是明显画错的。

同样，凭想象画出你的牙刷、手机、汽车上的仪表盘等。然后带着你的画找到这些物品来对照、检验，看看自己的想象中记住了什么、遗忘了什么。然后，再凭借新的印象重新画一幅画，看看哪里进步了，有没有退步。

我没画过的东西，我都没有真正地看到过。如果我开始画一个非常普通的物品，我会惊讶地发现它竟然是那么独特，简直是纯粹的奇迹。

——弗兰克·弗莱德里克

停下来，去学习

伟大事物的共性是沉默。
——托马斯·卡莱尔

用一句修改过的俗语来说明此时的看法："有时无声胜有声。"一件事物之所以能和其他事物区分开来，正是由它和周围环境的空间距离决定的。如果没有夜晚，也就没有白昼；如果没有寒冬，也就没有盛夏；如果没有死亡，也就没有生命。

对于一首乐曲，旋律之间无声的间隔和旋律本身一样重要。写作也是如此，如果句子之间没有间隔，那么你根本无法理解作者想表述的看法。同样，在你健身锻炼的时候，中间也必须进行休息。因为在休息的过程中，肌肉能够自我恢复，变得更有力；而如果你一直不间断地锻炼下去，最终的结果只能是肌肉或关节因不堪重负而拉伤、扭伤。

绘画也一样：观察一下建筑物之间透出来的一部分天空，再回想一下第一章介绍的互补空间的作用和意义。在画人像的时候，画面里脸颊上的空白和细节丰富的眼睛同样重要。在画画过程中也一定要伴随暂停。当你发觉自己在绘画时只能观察到事物的一小部分时，就放下手中的笔休息一下。这样能强制使你放慢绘画速度，以崭新的方式

重新审视你所画的对象。你可以采用不同的绘画方法：可以尝试只画出你观察到的景色最灵魂的部分；也可以竭尽所能画出一个角落的细节，然后把场景的其他部分只用简单几笔带过；甚至可以尝试落笔以后就不再让笔尖离开纸面，一气呵成地画完眼前的风景。

如果你可以立刻掌握一样东西，你会选择什么呢？

一门语言？一种乐器？一种技术？一项手艺？一门艺术？一门科学？

把它们写在一张纸上，然后按照从"最想掌握"到"没那么想掌握"的顺序给它们排序。最终的结果反映出什么呢？假如你掌握了其中的某一项，你的生活会发生怎样的变化呢？你觉得自己需要掌握到什么程度，才能让自己的生活发生变化呢？浅尝辄止的了解就够了吗？粗通皮毛能让你满意吗？你准备花多少年去练习呢？你能成为一个快乐的初学者吗？

你可以计划一下要如何做才能完成自己的目的。你可以到学校图书馆里查找资料，拜访相应领域的专家获取经验，参加函授课程，在黄页中寻找培训班的电话，或者在网上寻找教学的网站，按你自己的习惯选择一种方式。

记住：你不需要以此为职业，只是为了给自己的生活带来一些改变。所以，不要担心自己做得不好，行动起来吧！

我没有天赋。

我没有钱。

我没有时间。

可是根本不需要这些条件啊，不要受世俗想法的左右。

你为什么认定必然有这样那样的限制呢？为什么不能没有呢？

理查德的房子里堆满了各种书籍：艺术类、漫画类以及数不清的自然生物方面的书——鸟类、植物、昆虫和各种稀奇古怪的生物。他的所有作品都或多或少地参照了书中的内容——因为他并没有饲养松鼠、獾、兔子或是鼬。

意外收获

当你培养了一段时间的创造力以后，就会到达某个阶段。可以把这个阶段叫作创造力的觉醒。这时，你会发现许多事情扑面而来：新的机会不停出现，新的朋友不停到来，你和别人的交流十分顺畅，创意的火花四溅。生活，变得无比精彩。

有些人把这种转变归功于超自然的力量："这是上帝的恩泽。"也许如此。但是有另一种更加客观、理性的解释。

当你通过各种方式培养创造力时，比如：研制新事物、品味玫瑰的芬芳、欣赏交响乐的壮阔、学习华尔兹的优雅……这一切生活中的精彩都提升了用来感受生活的"雷达"的功率。如此，你可以扫描到全新的事物。你不再步履蹒跚地因循守旧，而是抬起头，开始仰望漫天的星斗。这时，幸运女神也悄然降临了。

生活中充满各种各样的机会，蕴含着无穷可能。到处都有惊喜，到处都有宝藏，就看你能否发现。而当你终于开始真正地观察周围的时候，当你终于能看清自己身处的世界的时候，当你终于扔掉自己的包袱享受人生的时候，你就会发现这些惊喜和宝藏。如果你对身边的人敞开心扉，他们也同样会对你赤诚相待。这样你就会发现他们和你有多么的相似，你们有多喜欢彼此。你的生活，由此进入了全新的篇章。你开始欣赏那些从前自己会选择跳过的歌曲，你开始阅读从前自己视而不见的纪念碑上的诗文，你打开了属于自己的幸福魔盒。生活之路好像一下变得宽阔起来。其实它本就如此，只是忽略了它。

如果你不能理解生活本身就是一种神秘，那么你的任何学习过程必将一无所获。

——亨利·米勒

公园草坪中的草已经停止生长。所以政府把草坪保护了起来，没人能到上面去走动、休息。而你，就坐在一旁的长椅上，幻想自己是唯一一个能够走上这片草坪的人。你躺在这块绿色地毯的正中央，抬头仰望着蓝天和公园周围的建筑物。

哼着小曲工作

想一想：为什么你从来不注意自己的工作环境呢？为什么不像对自己的家一样，绞尽脑汁想把办公室也装修得漂亮一点？

身边有这样一个朋友：他得到一份工作，公司老板给他安排了一间宽敞的办公室，但是里面的办公桌简直惨不忍睹。于是他数次申请更换一张桌子，但是都不了了之。某个周末，在逛街的时候他偶然发现了一张桌子。它是专门为箭牌糖果公司位于芝加哥总部的总裁们手工打造的。当然，价格也相当昂贵。但是他觉得既然自己要在这张桌子前度过一天中的大部分时间，那么多花些钱也是值得的。

付过钱以后，他给公司打了个电话，询问一下公司的地址以方便这家商店送货。但是其他同事在听完他的话以后都十分迷惑："为什么你需要买一张桌子？公司不是已经提供了吗？"他的老板知道这件事后，让他不要把桌子带到公司来，因为他觉得这会招来令她难堪的流言蜚语。最终，他非常不情愿地和它告别了。

看到这里，你是否也曾有过和这位朋友相似的困扰？你曾经装饰过办公室吗？如果答案是肯定的，那么比起你装修自己的家，哪个更认真呢？也许你会说："家和办公室当然不能同日而语啊！"请你想一想，一天24小时，你有几个小时待在办公室？又有几个小时待在家里呢？

你可以使用各种方法来使自己的工作环境充满个性，买来精巧的小东西和舒适的家具装饰它，这样会使你更骄傲、更放松、更能激起灵感，因此，使你更富创造力。早晨喝咖啡的时候，不要随便拿一个带有卡通图案或者大大商标的杯子来使用，你可以购买一个精心挑选的带有托碟的专用咖啡杯，让自己沉浸在周围的家具、光线、花朵、芳香、图画、地毯、书籍、音乐、玩具、空气净化器、桌面陈设、挂画中吧。

然后，精神百倍地开始工作！

相信直觉

你会完全凭自己的直觉做选择吗？如果会的话，多久一次呢？

你能使自己变得更敏感、更容易接纳周围事物吗？你讨厌风险吗？你所做的每一个决定都需要大量事实依据来支持吗？

直觉，我们用这个词来描述一种感觉，但是这种感觉人们很少体会到。直觉是一种思维能力，通过细节的累积和不经意间的观察，汇聚出事物清晰的脉络。对于身边的环境，我们的思维倾向于使用非线性的分析方式，而不是直来直往的数据录入、输出。

我们把这种模糊的感觉称为"预感"、"直觉"。但是它们通常都是很准确的，依赖它们一个人往往可以做出创造性的突破。所以，你要试着更多地观察它们，更加相信它们。

敞开你的思维。

试着去理解其他人看待和处理事情的方法。

不要按照个人好恶给事物贴上标签。

拥抱不寻常。

热爱古怪。

欣赏与众不同。

受人尊敬的精神医学博士

——将熟悉的物品换一个摆放位置，或者换一个角度去观察，它是不是呈现出了全新的样子？把它画下来。

——从各个角度画同一个物体，这样可以打破你头脑中对这个物体的固有印象。从哪个角度观察它看起来很奇怪呢？画下它在不规则物体上扭曲的投影。

——找出一块布用来画画，下笔前仔细观察布料的质地和上面的褶皱。

大约 7 年前，在威尔士的一家酒吧里拿走了这块毛巾。这些年过去了，它上面沾满了各种墨水和颜料。这让它看上去也像是一件艺术品，但是和那些摆放在艺术馆里的作品风格不同。回国定居后，想用它来擦我旅途的灰尘，于是对它进行了彻底的清洗。也许以后会往它的上面倒啤酒。

对艺术最大的误解，莫过于认为艺术是严肃的。

——莱斯特·邦斯

关于纸张

别小看不起眼的纸张，这也是绘画初学者需要掌握的常识之一。翻开一个日记本，用手指捏住其中的一页，你可以想象造纸的纸浆如何凝结成纤维，再压成白纸，剪裁成日记本的大小。然后你可以在纸上写字，感受纸面上不同地方的材质：有些地方笔尖可以在上面流畅地滑行，有些地方却比较粗糙，使笔尖滞涩不前。

法国的卫生纸，纸质很脆、颜色苍白、质地粗糙、吸水性极差。意大利生产的德立小三明治，包装纸非常厚。你可以把包装纸从中间裁开，这样就可以得到两张包装纸。我在巴基斯坦的日子，有一天上课时不小心割伤了手指。老师拿来绿色的绉纹纸帮我包扎，我的血渗透纸面，和绿色混合在一起变成了黑色，吓了我一跳。

公共汽车站洗手间里的卫生纸纤维很明显，颜色像泥土一样；塔拉斯平面文件的纸是在巴西手工生产的，单张就要 80 美元；有一些小版图书使用的纸五颜六色，像冰激凌一样，而上面猩红色的段首大写字母，则采用凹陷的黑体凸版印刷样式；《金融时报》用的纸颜色和熏鱼一样；有些别致的餐厅，使用的纸围兜上面还镶有钢珠和鳄鱼嘴夹；而古希腊使用的那种用皮带串在一起的羊皮卷轴，则也许只有在梦里才会出现，你可以常想象它是如何在子孙的手里代代相传的；迪奥·多恩造纸厂生产的雕刻纸，几乎和装鸡蛋的箱子一样厚；用脊线穿在一起的护照内页；肉店包装使用的牛皮纸早已过时；文具店卖的纸张也越来越精美，让人舍不得拿来使用，古代宣纸有着丝绸般的触感，非常神奇。

令人惊叹的是，在二战前，光滑的香蕉叶子会被当作卫生纸来使用。

商店柜台上堆着厚厚的面巾纸，柔软得仿佛香竹石花瓣，它们和折叠摆放的纸板、玻璃杯、亚麻布料等等摆在一起；纸制的试卷，让你回想起自己在学生时代有多讨厌考试；作文本的纸上印有一个一个的方格子，偶尔还带有一块油渍；在调配香水过程中，要使用和牙签一样薄的硬纸板来分辨香味；在网上购买的物品用旧报纸包装，散发

出一股腐旧的烟味。

　　老奶奶坐在桌边，用她的铝尺子将家庭收支表上的应付款项分别裁成单独的纸条；剪纸作品令人惊叹的复杂和精巧；债券，采用热印刷技术印制的债券；有些人对超过300磅的纸有近乎迷恋的情绪，沉溺其中无法自拔；建筑师从固定在工作台上的滚筒扯下琥珀色的描图纸，不久，上面就爬满了6H铅芯和放射线照相墨水留下的线条；用圆珠笔在餐厅的桌布上画画；收集T恤衫的吊牌、外国纸币；从前的手艺人用报纸折成的帽子；老旧发霉的孤本书籍散发出刺鼻的味道。

　　如今购买的新鞋里都塞满纸团，以保持鞋型；孩子们喜欢在气球外面包上一层纸；在电影《碧血金沙》中，一张彩票反复出现；装炸鱼片和薯片的圆锥形纸筒，微微有些酸味；为了保持卫生，汽车旅店的店主先把窗户用纸包起来再进行消毒；玫瑰花裹在精美的包装纸里，一定会把好心情带给收到它的人；撕开新墨盒的包装纸，把它装在打印机上；如果你忘记把口袋里的纸条拿出来，洗完衣服后，你会发现纸条已经扭曲变形、字迹模糊、难以分辨上面的内容。

　　第一本日记上肯定会记载着难忘的承诺，也一定会有大片的空白。

生活中不是缺少美，而是缺少发现。

——奥古斯特·罗丹

整理生活

　　日子过得久了，就会有些混乱。即使很懒惰的人，也会偶尔想要改变下自己的生活。你想过用画笔来整理生活吗？有时候，你或许突然非常讨厌物质享受，似乎自己身边每一件东西的存在都是以给钱包放血为目的。有时候消费至上的想法让你觉得十分腻烦，就好像吃了太多甜点的感觉——牙齿开始疼痛、味蕾开始罢工，心里则泛起浓重的空虚感。你或许醒悟自己拥有的东西太多太多，但却不懂得如何欣赏。那么，不要迟疑，你可以尝试从自己的家当里挖掘出更多的内容。

　　食谱图画日记应该是个不错的想法，即把一个星期内吃掉的所有食物都画出来。你的画越多，需要的时间就越多，这就意味着你吃零食的时间被压缩，摄入的卡路里会减少。所以坚持画下去，你会变得苗条、

开朗、沉着、快乐。当然，你也可以画下你拥有的所有东西——每一册图书、每一块黄油、每一根鞋带，而这个过程必将成为你终身难忘的体验。

列一张清单：

所有你认识的人、他们的体貌特征，以及你从他们身上学到的东西。

装在你的口袋、背包、手袋、公文包里的东西。

橱柜里的东西。

你读过的书、看过的电影。

旅行去过的其他州或其他国家。

你最喜欢的面包、果冻、饮料、水果、三明治等。

你在一次行程中，观察到的所有颜色。

一个星期以来，你拨出或接到的每一个电话。

等等。

等等。

这些或许只是你一半的衣服。但即使这样，你还会常常感叹："我没有衣服穿啊。"于是衬衫、T恤等接踵而来。为什么你有这么多东西呢？

性爱与绘画的相同点

第一次的体验往往是窘迫的，但是会越来越美妙。

越慢越好。

只有放松才能得到最棒的体验。

禁欲是很难熬的，不论是性欲还是创作欲。

每一次尝试即使不是最棒的体验，至少是相当好的。

时间可以持续一个小时，也可以只是一两分钟。

通常，变化方式都会带来不一样的乐趣，很少会令人不舒服。

每一两天尝试一次，比每年一次大狂欢要好得多。

即使你能暂时压制住某个地方急切的催促，它总会在另外的地方爆发，而你应该不会喜欢这样的情景。

你可以去学习相关的经验和技巧，但其实你并不需要这么做。

有些人靠它们获得报酬，但绝大多数人即使分文不取也乐此不疲。

其他人对你的做法有何意见是无关紧要的。

水彩画的朦胧美

玛丽，文科学士。

对你来说，最重要的记忆是什么？升职、功成名就、还是购买的某件奢侈品？

又或者是微小的喜悦、不经意的笑容、洒满阳光的床单、烘烤面包的香味、还是爬到树上以后看到的美景？

感觉的记忆是对生活最有价值、最伟大、最令人难忘的感受，它们的组成和人的原始经验组成相同，记忆数据同样通过感觉在身体里流淌。

你通过敏锐的视觉、嗅觉、听觉感受到的生活体验越多，你的记忆就越有价值，它们对你产生新鲜的创意和想法就越有帮助。

生活中的有些人对外界发生的一切总是充耳不闻，一副不问世事的样子。他听不到清晨鸟儿的欢叫，也感受不到黄昏落日的朦胧之美，更不会记得那些在夜里分外活跃的小动物：蟋蟀、鸟、猫头鹰、蜥蜴等等……在黎明到来之前，它们全都一起吵闹起来。

30 年前，我们主要依靠书信传递信息和感情，只有少数人家里才装有电话。如今，几乎每个人身上都有一部手机。以前偌大的世界瞬间变得很小。如果你想向一个很久没有联系的朋友送去问候，你只需要拨通他的号码，瞬间便可传达你的心意。人与人之间的联系越加简单而频繁，地球仿佛变成了一个村子，人们仿佛一家人般交流畅通。

看看你的进度

　　你已经尝试过自我加速法了吗？如果没有，为什么不试试呢？如果已经尝试过了，那么你是不是发现自己的空余时间变多了？你不是觉得自己能把握的想法更多，而受媒体的影响更少了？是不是找到了许多自娱自乐的方法呢？你没有欺骗自己吧？那值得吗？

　　坚持对你的生活做实验。你还能脱离什么呢？

音乐、酒、驾驶、舒适、电、内疚、性、自我、愤怒

　　找一天或一周试试在生活中摒除上面的因素，然后把那天（或一周）的情景记录下来。

第四章

超越自我

做好准备

如果把生活看成是一锅水，那么随着创造力的苏醒，生活之水也会慢慢地被搅动。许多事情像沸水中的气泡一样，不断涌现。其中一些会吓到你，另一些则会阻碍你的行动。

有时候你会感到对自己目前所做的事情充满激情，但是不久，这种感觉就会消失。你开始给自己的惰性找借口，不再坚持行动。你和自己讨价还价，就像瘾君子为了能得到一份毒品而花言巧语一样。想要改变习惯是一件很难的事情，因为你总能找到理由为自己的行为开脱。养成新的习惯需要坚定的信念和顽强的毅力，你必须明确地为自己树立一个目标、一种自己向往的生活状态。消除恐惧，积聚能量。全新的创意、全新的可能性，都在安静地等待着，等待着喷薄而出的那一天——那时会是怎样的一种情景呢？

警告

我们就是创造者
我们必须创造
创造力创造改变

当艺术家的个性开始展现的时候，他获得了多大程度的自由，同时也会以同样的程度打破常规。
——巴勃罗·毕加索

你还是没有拿起画笔吗？是什么在阻碍你？你还是觉得自己没有绘画天赋吗？

我没有天赋

绘画的能力不是与生俱来的，和你学习任何一门外语的过程类似。如果你觉得一些父母本身是艺术家的孩子能够在艺术的道路上走得更好，那不是因为这些孩子继承了父母的"才能"，而是因为这样的父母会创造一个宽松的环境，孩子可以自由自在地沉浸在绘画的世界里。你只须扮演起"宽容的父母"的角色，允许自己绘画，这就足够了。

"我必须有合适的纸、笔、颜料"

物质条件是微不足道的——即使你手握一把Fender牌吉它，你也不会拥有亨德里克斯的技艺；在施坦恩钢琴上弹奏，你也不会达到霍洛维茨的水平。

拜托，即使不想绘画也找一些有创意的借口来搪塞自己吧！

"艺术家都吃不饱"

"我没有时间"

"从事艺术完全是自我堕落"

"我的人生太无聊了，没什么值得记录的"

比如你可以说绘画会让你受到生理上的煎熬：头痛、抽筋、疲劳等等；你可以说我还有许多其他的事情要做：要给X打电话，要去做Y，要买这个，要洗那个……

"我觉得这本书的作者不知道他自己在说什么"

"刚翻开这本书时，我觉得画画是个好主意，但是……"

"我现在没法做这个，等到……"

"对他来说当然很容易，他有天赋"

也许你会说："都怪这本书，它让我没法画画。"

嗯，非常有创意的借口，但也许你应该把创造力用在其他方面。

"给我一个学习绘画的理由"

"我的表兄弟/邻居/同事已经试过了，但是对他/她好像没有作用"

灵感只青睐有灵感的人

一旦你没有按时完成计划中的绘画或写作，你身体里的另一个自己就抓住了把柄，他马上跳出来想要打败你。把你进行自我责备的时间和精力收起来，用来做点有意义的事吧，哪怕画点小东西也可以。你可以在手边的任何东西上画画：糖纸上、钱币上、车票上、电费单上、杯垫上等等，然后把它们贴到日记本上。

你还可以把自我怀疑转变成动力。告诉另一个自己："我知道你不相信我能做到，你的使命到此为止，消失吧，我一定能成功。"坚持住，行动起来，马上开始。不要躺在床上怨天尤人，行动的号角已经吹响了。

不要幻想上帝会赐予你灵感，灵感产生的途径只有一条——行动。所以，行动起来！只要克服了惰性，你会发现行动一点也不难。只要你能让笔尖接触到纸面，写满一页就是件很容易的事；只要你迈出了第一步，上帝就会来到你的背后推着你前进。但他不会帮你摆脱惰性，抱歉，第一步只能靠你自己。

在教区闲逛，想找些有趣的素材。结果只找到了这幢房子对面的一个东西。

精神视界（位于瓦伦西亚街上的一座风格优雅的教堂）在每周一晚上开办一个门诊，为那些认为自己具有超自然能力、能看到别人灵气的人做咨询。

圣母玛丽亚
这座雕像位于圣陵的花园里。刚看到它时，还以为她是负责掌管疾病的神，因为她有非常甜美和慈悲的脸。

稍微停一下也不错

这能帮助你冷静地审视自己，避免失误、偏见、错误的尝试及由此可能带来的伤害。

当然，它也不可避免地让你无法体会到学习、练习、成长带来的乐趣和骄傲。

如果你一定得推迟一点手头的事，那么推迟失败吧，把失败留给明天，今天继续前进。

几幅随手涂鸦就能填满一页纸的内容；有空的时候思考一下如何进行构图会让你一直进步；这里好像还需要点蓝色，那里应该写几个字，写什么呢？

长岛高速公路路东

想一想：

日常生活中，绘画无处不在，只是你可能还没有发觉：你在签名的时候，就画下了几条形状特殊的线；开车的时候，掌握方向盘的手的运动轨迹也是你画出的一条线，这条线的精确程度，直接关系着你的生命安全。

打开手电筒，就等于画下了一条光线；投出一个棒球，眼睛和手的结合过程几乎与绘画一模一样；系鞋带、和面、抱着狗玩耍——这些过程中，你的双手就是笔，空气就是画纸，你在上面画出了一幅幅精彩的作品。同样，我们一直在唱歌，因为说话就是歌唱；我们一直在跳舞，走路就是舞步、步频就是节拍。我们也一直在画画。但是一旦严肃一点、正式一点，把画画正式提出来，和艺术搭上一点关系，就吓得我们不敢去尝试了。

给自己限定时间

困难不应该成为阻碍你行动的理由，相反，应该是督促你前进的动力。

一个人要想抛弃自己的创造力，得花上一辈子的时间。但如果是要找回自己的创造力，只要一两天就够了。试试把你摆脱创造力所做出的努力，用在培养创造力上面吧。

不要抱着尝试的态度，要做就一定做好。

因为尝试等于给自己的失败找好了借口，通常这样都不会成功。

而行动起来就是给予自己一份许可，意味着你把过程看成是最重要的。就像耐克广告语所说，just do it。不要苛求结果，享受过程。

一定要每天坚持。但是如果有一天你落下了，那么也不要责怪自己。

工作比有趣本身还有趣。
——诺尔·科瓦德

古董火车

需要别人的训斥你才肯行动？那么往下看：

看在上帝的份上，有点志气吧！不要让懦弱控制了你，去做你想做的事。牺牲一点点的时间和精力（何况要做的事情那么有趣），会让你的生活更加自由，使你更加快乐。而这一切只需要你坚持下去，把偏见扔到一旁，不断地练习。不要再懒惰了，来，让我们看看你的决心，行动起来吧。

罗兹·斯坦达尔每天都要画一幅她的宠物狗多特的画。她坚持了5年，作品塞满了4打自己制作的画集，没有一天偷懒过。

自我约束，规定截止期限。

这是一个一举两得的好方法：既可以敦促自己行动起来，又可以克服拖延的坏习惯。梵·高在阿尔勒等待会见高更的日子里，完成了6幅向日葵主题的作品，用来装饰住所。日后，这6幅画全部被视为不朽的艺术杰作。那么，谁是你的高更呢？

对自己说："听完这张CD以前，我要完成一幅画。"

"今天我要完成一幅画。"

"一个月内我要画满整整一本。"

"我不再看CSI、睡懒觉、玩电脑游戏、关注体育新闻等等，我要把这些时间用来画画。"

"我要参加一场绘画比赛。"

"圣诞节的时候，我要送给每个人一幅我的亲笔画作为礼物。"

"今年的结婚纪念日，我要送我的爱人一本自己的画集作为礼物。"

"我要邀请一位我尊敬的人来看我的作品，那么我最好马上开始工作。"

要牢牢记住为什么你要这么做——一个原因。

要牢牢记住你准备做什么——一个计划。

要牢牢记住你要什么时候完成——一张时间表。

要仔细考虑失败的可能性——时间不多了，你最好马上行动起来。把截止日期就写在日记本上吧。

约克郡霍华堡的

老旧的
银行

专心绘画，冲破障碍

去画那些真正吸引你的东西，画下它们复杂的形状，尽可能地描绘更多的细节。找一些外形重复的物体，但是你的画面不能是简单的线条重复。你要仔细观察每一片树叶、每一扇窗户、每一根头发，画出它们特有的形状。

放慢绘画的速度，尽可能详细地研究每一处变化，同时继续放慢绘画的速度。

找一些相同的物体，画一个主题系列：瓶子、壶、汽车、鸡，留意同一类别里个体的相似和差异。

记住：专注来源于自信，自信来源于练习，练习来源于决心。

消磨时间的因素。

生儿育女会破坏你的决心；工作太辛苦或是生病也有相同的作用——它们都会吸干你的时间和精力。

所以为了使自己坚持下去，告诉你一个窍门：那就是把这些拖延你脚步的因素变成你绘画的素材。你可以以它们为中心写几篇文章，画下宝宝使用的奶嘴和尿布，画下办公桌上如山的文件，画下你将要整理的物品，画下马上要清扫的地毯。

不要在一幅画上花费太长时间：这里画5分钟，那里画两分钟。

如果一定要给每幅画取名，那么过几个小时再做，可以把命名的过程当作工作间隙的休息。

把障碍也变成艺术品。

完成一个包含多幅作品的系列——想象一下由许多本画集组成的孩子童年生活剪影录，这是多么珍贵的回忆。

把障碍变成素材，这份磨练将成为你无比宝贵的经验。

现在是星期六凌晨时分，但依然难以入睡。尽管外面漆黑一片，万籁俱寂，但却感觉像是白天一样。怀疑自己还能否像从前那样一直在床上睡到下午——那时可以整晚不睡，与朋友喝酒聊天。但是现在，刚到晚间新闻的播放时间，眼皮就沉重得像灌了铅。熬夜到这么晚，却没意识到夜已经很深了，这种感觉真好。并且，没有一丁点失眠的症状。收音机里飘出来的音乐萦绕在耳边，令人想起了一句诗——"我想把你紧紧拥入怀中，就像抱着一把吉特琴，所以我们该放声歌唱爱情。"真高兴醒着，没有因为睡梦错过这一切。

行动起来吧

消极的情绪是生活的组成部分，出现也是很自然的。如果没有它们的存在，也许你也不会有强迫自己努力的动力。如果你已经开始行动，那么对自己有点耐心，温和些，不要太过苛责、较真。绘画应该是有趣的体验，不是某种测试，更不应该成为折磨。

不要把它想得太难，不要把它想得太复杂。手边准备点工具，再带上笔和日记本就可以了。不论什么时候有了空闲，哪怕只有几分钟，打开日记，就可以在上面画一幅简单的画。瞧，多简单。

把你的第一幅作品当作参考标准。面对自己的作品时，你要像一位渊博温和的老师，完完全全站在作品的一方。即使画得不好，也坚持画下去；即使感觉自己对绘画一窍不通，也坚持画下去；即使你把以前的画都扔掉了，那么现在拿起画笔，继续画下去（同时不要忘记环保，扔掉的作品如果能找到还是可以回收利用的）。一定要记住：即使是最杰出的画家，也会丢弃自己九成以上的草稿。

你的恐惧心理并不能代表你，它的目的是控制你，试图毁灭你。创造恐惧的人正是你自己，它就是你的魔鬼。不要去理会它，拿起笔，画下第一条线。只要你全身心地融入绘画之中，恐惧自然会烟消云散。你现在需要开足马力，开始吧：

列出 1 万件要画的事物。每次随机选一件，和朋友一起画，两个人可以来一场比赛。选一门绘画课程或参加绘画讨论会。当然，时不时也要休息一下，注意劳逸结合。

把你能想到的所有阻碍你画画的原因和借口都写出来，越多越好，然后看看它们有多可笑。

画 10 个正方形，尽可能慢，尽可能画得完美。画完以后，再画 10 个圆。然后画 10 个人的鼻子。如果你觉得画得都很完美，继续找 10 个其他东西画。

找一张白纸，画上方格。在其中的一个方格里画点什么，然后是第二个、第三个……继续下去。

你不需要有一个伟大的开始，但你需要开始变得伟大。

——齐格·金克拉

绘画本身并不是关键，重要的是
绘画能让自己保持忙碌。
——摩西祖母

紧急动员令

（用于对付那些顽固的障碍）

不要浪费时间去寻找完美的本子、完美的笔、完美的时间和地点，成熟点，坦然承认那只是你为自己的拖沓找的借口。想一想自己为什么要这么做，出于什么原因。不要嘲笑自己内心真实的愿望，在你发现自我风格之前，坚持朝着一个方向做下去，踏实地走好每一步。

你的日记本不是一张你永远不会用的健身卡，不是一本你永远不会看的减肥书，不是一个你永远不去打理的花园，不是一张你永远不会去打造的床。它不是让你探亲访友，也不是上报税款，它只是一个每天花费你 10 到 15 分钟的小东西。它就像剔牙、喷除臭剂、扣上安全带、系鞋带那么简单。毫无疑问，每个人刚开始都会受到惯性的阻挠。但是一旦你行动起来，只需要迈出那简单的一小步，你就会一帆风顺地畅行无阻了。很快，你甚至不想停下。并且一旦你行动起来，你就会想加快速度，想要冲上高速公路，奔向地平线的远方。

那么，绘画的道路上只有我们俩吗？没错，别人不需要知道你在做什么，这是我们俩之间的秘密。咱们都清楚你的下一张画一定很糟糕，这是毫无疑问的。但是别人不用知道这点，两天以后，你就会以自己糟糕的作品为荣，因为它就是你衡量自己进步的基准。你根本不用在乎它有多糟糕。或许其他人也画过数以千计的、糟糕到你甚至都不愿意用它们来擦屁股的画。再糟糕的画也只不过是纸上的一些墨水，就像一张购物清单或一份过期的报纸。

好吧，如果你不接受这种"它是很微不足道的小事，小菜一碟"的说法，让我们来分析一下它的原因。你已经等待了许多年来制作一点有关生活的东西，已经等待了许多年来释放你创造性的灵魂，已经等待了许多年来享受生活的乐趣、放声歌唱、翩翩起舞。它们看起来是那么遥不可及，好像需要把你的现有生活全部打破才能触及皮毛，于是你不知道该从何开始。那么，现在你知道了。拿起你的笔，让我们开始画吧。

嘿，这是你自己的生活，你想浪费多少呢？

第五章

相信自己的天赋

自我评价

对于自己心里的评判标准，如何判定它们是否有效呢？在应用这些判断标准的时候你会谨慎地三思而后行，还是毫不考虑就使用？别人的意见如何处理？如何面对其他艺术家的作品？艺术世界到底有些什么？你的位置在哪里？促成一件杰作的诞生有哪些必不可少的条件？在我们当今社会中，艺术家扮演何种角色？艺术和商业如何共存？你觉得自己很糟糕吗？这和你的作品究竟有没有关系？

我从没刻意把自己看作一个画家，因为我的感觉告诉自己这是毫无疑问的事实。

——文森特·梵·高，1889 年
于阿尔灵

自我评判的标准：

在评判自己创造力的时候，记住，你的依据不应该是作品和实际物体有多么相像。下面给出的这几条才应该作为评判的依据：你的作品中，有没有体现出你特有的想法、视角？绘画的过程有趣吗？你从中学到了什么？它帮助你进一步理解了这个世界吗？

不要太担心自己的创造力。唤醒它的秘诀就是简单、有趣、持久。这三者相辅相成，因为只有过程简单、有趣，你才能坚持下去；而你画得越多，你会发现这个过程越简单，越能从中挖掘出乐趣。唤醒创造力的过程是一个温和、缓慢的渐进过程。记住：平静、安稳、不温不火是这个过程的特点。重要的是过程，而不是结果。

在你自己的某一幅作品里，你最喜欢哪一点？给你一幅别人的作品，你最喜欢哪一点？你觉得你的想法有多

415

正确？你真的可以判断出自己正在做的事情是对是错吗？嗯，也许你的判断力并没有你自己认定的那么敏锐，休息一下，不要去理会它了。

保持积极的心态：如果把创造力比作水，大脑就是水袋。你把开口扎得越紧，水就越流不出。

为错误喝彩

如果你心中的批评声说："这幅画糟透了，看起来你根本不是在画画。"你可以用以下几种方式回应：

1. 对那些冰冷的批评、所谓的权威见解通通置之不理，因为它们毫无价值。

2. 把这种想法赶出头脑，忽略它的作用，继续绘画。

3. 表现出一点风度，不把这些话看成人身攻击，而是当作一次经验教训来接受。和你心里的声音展开对话，用它将对你的批评反问回去。你可以说："好吧，那么我怎样做才能让自己画得比较像呢？我从哪里开始画错了呢？"检查每一条线，重新观察你画的对象。如果你觉得自己没错，那么坦然面对结果。

如果你想重画一次，那就翻到新的一页，然后下笔再慢些。

不太好的作品是必然会出现的。如果下一幅画得不错，你就能看出"错误"的作用了，错误和正确是相生相伴、不可分割的。

究竟什么是"错误"

你的预期都有什么？如果出现意外的结果有什么关系？如果你就是要画自己不想看到的作品呢？你能吗？你能有意造成这个意外吗？进一步说：你是不是已经摆脱了过去生活中犯下的可怕错误？错误和害怕出错的恐惧能阻止你实现自己的目标吗？你能否扩展自己的思维，更好地处理意外情况，打破常规、不受限制呢？你可以把对自己犯"错误"时的惩罚，转变为督促自己在面对逆境时更具韧性的动力。坦然面对自己不能释怀的缺点，也许是软弱，是恐惧，是懒惰，或者仅仅是因为对绘画不够了解的无知。

你肯定有过从别人所犯的错误里吸取经验教训的体会，也许是你的亲朋好友，也许是名人，也许是历史人物。想想你从这些错误中学到了什么，怎样避免自己重蹈覆辙。

最后，感谢你心中批评的声音。每一幅"糟糕"的画都是一个机会，能帮助下一幅画变得更好。

相信自我

1975 年，凯斯·嘉瑞特录制发行了有史以来最畅销的钢琴独奏专辑《科隆音乐会》。这张专辑的伟大之处在于里面的所有曲目都是即兴演奏的。音乐会当天，嘉瑞特还正处于适应时差的状态中，感觉不太舒服，他到达音乐会场以后，立即坐在钢琴前开始演奏。而且在他演奏的过程中，主办方提供的钢琴音准渐渐出现了偏差。

但是嘉瑞特克服了所有困难，完成了他的演奏。在每次演出之前，他都要尽量让自己脑海中一片空白，并且之前的一个月之内他不会碰钢琴。他不做计划，也没有克服困难的秘诀——他只是让自己头脑空白，完全地感受那种安静，然后走上舞台，坐在 88 个琴键之前。真带劲。

"来看我演奏的观众远远体会不到自由带给我的乐趣，"他在一次电台访问中说，"没有自由就不会出错。一旦拥有了完全的自由，你就会犯自己永远想不到的错误，并且也许会因此厌恶自己。也许对生命中的其他事我都会做好计划，但是我从未打算提前决定音乐应该怎么进行。"

他只是一个载体，也是一个观众，因为他的音乐有自己的生命。

那么，你如何到达这一境界呢？坐在一个满是德国人的音乐厅里，任谁都会有十几秒紧张发愣。但是嘉瑞特却与众不同。他花了许多年学习基础知识和技巧，然后穿梭于鸡尾酒会和波科诺度假村等地，演奏了几年。他几乎改写了所有爵士乐的标准，把它们扔进了历史的角落。他和迈尔斯·戴维斯等人同台献艺，从中学习、吸取经验，不断完善自己。但这些，还"仅仅"是技巧上的积累准备，许多人都完成了这一过程。

> 我厌倦了浮华的、娇饰的、人为的、夸张的、笑话一样的广告界，我想要直接来自灵魂的原始感受。
>
> ——汉娜·希奇曼

嘉瑞特的即兴演奏，把表演变成了对自己想法的提炼，对自我的升华。他说演奏的时候必须假设自己所做的一切是毫无意义的，要愿意把它丢弃一旁。你不能去想自己的演奏会被录制成唱片，放到货架上贩卖、再版，你甚至不应该去想会有人听你的音乐。你只须随着心情去弹奏，顺其自然，仅此而已。

他说自己音乐生涯中，最难忘的时刻是"我在演奏的时候只专注于当前，不去想任何其他事物。我渴望不知道自己在做什么"。这就是内观，专注于当前（译者注：内观，佛教中冥想练习的核心，它强调采用一些简单而特别的方法，锻炼人的能力，包括专心、敏锐的感觉和洞察力）。

凯斯·嘉瑞特在演出之前从不思考、从不计划，他只是让自己的思想变得空白。"来看我演奏的观众远远体会不到自由带给我的乐趣。"他有好几年作为一个鸡尾酒会钢琴师演奏，用心研读了几十本书。他也在迈尔斯和别人的乐团里演奏，从中学习、吸取经验。

他把表演变成了对自己想法的提炼，对本我的升华。

他说不要想着你的演奏会被录制成唱片、发行贩卖，只要去弹奏就行了，顺其自然。

也许它是有点无聊，但究竟是什么让我厌倦呢？这样问问自己，试着找出答案，你就不会再觉得无聊。

这主意确实很棒，但是有人相信吗？我们喜欢这主意，而且我们觉得别人也会喜欢。

如果你没有自由，就不会犯那么多错误。一旦拥有自由，你就会犯自己永远想不到的错误，并且也许会因此厌恶自己。但是我不打算决定音乐应该怎么进行。

有一期《纽约客》杂志对塞翁·格洛文在剧院上演的踢踏舞进行了回顾。其中有如下引用："我尽量让自己身体挺直，"格洛文告诉《舞蹈杂志》的珍妮·古德伯格，"以便让我感觉到自己身处舞台上。"格洛文是位才华横溢的艺术家，最伟大的踢踏舞大师。他的目标就是在舞台上。

不要无视这一切，因为他们都是各自领域的领军人物。当然，为了成为和他们一样的大师，你需要掌握大量专业技能。但是如果只是想达到内观的境界，你所需要的都是你已经具备的：想要静下来的意愿，摒弃杂念，以及——相信。

汤姆的手风琴拉得很好，但他不敢公开表演。

我相信米开朗基罗、委拉兹开斯和伦勃朗；我相信是设计的力量、颜色的神秘、得到永恒之美救赎的所有事物和艺术的信息保佑我们的双手；阿门。阿门。
——乔治·萧伯纳

生命短暂，艺术长存

每一部关于艺术家的传记电影，都把艺术家描述成某种程度上不正常的怪人。毕加索：厌恶女人；梵·高：患有精神病，自杀身亡；巴斯奎尔特：吸毒，自杀身亡；波洛克：酗酒，自杀身亡；沃霍尔：怪人，喜欢戴着假发装扮成男人；米开朗基罗：难相处的妄想症患者；卡萝：残疾，饱受爱情的折磨；图卢兹·劳特雷克：好色的侏儒；莫扎特：幼稚得像个孩子；贝多芬：耳聋的怪人。

他们的天赋就像诅咒，由他们扭曲的灵魂或身体承载。

在美国，人们喜爱运动员、流行歌手，却不喜欢艺术家。

我们在 10 岁左右时，别人就教育我们说艺术家是不切实际、孩子气、自我放纵的代名词；"才华"是上帝赐予的礼物，是一个人与生俱来的能力，如果你没有，就不用白费心机地浪费时间去培养。艺术家，不论家财万贯还是一贫如洗，都是傲慢的、与世隔绝的、自视过高的人物。奇怪的是所有的家长都能接受艺术和音乐教育的缺失，但却不惜任何代价来提升体育在学校教育中的地位。没人想要自己的孩子长大成为一个艺术家。

从前不是这样的。水彩画曾经是正统教育不可或缺的组成部分，诗歌鉴赏与写作也是。莫扎特、贝多芬、巴赫……他们都是学校的常客。

但是到了 21 世纪的美国，你心底的怀疑声却得到了所有人的支持与鼓励——你的父母、老师、邻居、老板、偶像等等。甚至那些所谓的有创造力的人，也在媒体上宣扬一种假象，即培养创造力就像一场博傻游戏，和中彩票的几率差不多。

那个徘徊在你脑海中的怀疑声很难忽略，它说："如果你不能成为一个流行歌星，就不要唱歌；如果

艺术没有常规赛，没有季后赛，也没有总冠军。所以我们可以一年到头不停地练习，直到永远。

你不能被人们认作是一个天才画家，就不要拿起画笔。如果你想要练习什么的话，锻炼你的嗓子、你的舞步、你的身体——那些你将来能够赖以谋生的技能。"

你面对的困难已经够多了，不要让你的想法再来添乱。告诉它闭上该死的嘴，让你回去练习。

尽管按照那个声音的建议去做，你能得到显而易见的好处，却永远没有办法建立体面的生活方式。如果没有艺术，人类的灵魂将饱受折磨：你没有机会表达自我，没有机会打磨自己的视角，没法完全自我掌控生活。即使你有再多的冠军奖杯，你的人生也是不完整的。如果你创作了某件作品，并和人们分享，就可以证明你心中的质疑声是错误的。因为人们不会说："噢，这幅画真可悲，这首诗真糟糕，这个注释真多余，那本日记只能说明作者是个弱智。"如果他们不带偏见的话，肯定会说："真希望我也能创作出同样的作品。"机会来了，你可以说："嗯，为什么你不开始行动呢？"

若你已经奄奄一息，或坠入爱河，你就应该完全无视其他人的看法。你必须把这些通通忘掉，你必须向前看，变得疯狂。疯狂的感觉，就像天堂。

——吉米·亨德里克斯

勇敢地在别人面前作画

　　绘画能让你周围的人冷静。它悄悄地打破沉默，但它既不自闭，也不排他。人们能看着你的画从草稿逐渐到成品，会觉得自己也是这个过程的一部分。绘画过程的简单和体现出的创造力，很容易让人们融入其中。看着画作在眼前完成，让人觉得快乐。而这也会激发起他们创作的兴趣，我们也可以画这样的画，不一定非是专业的、宏伟的作品。绘画能让你变得非常受欢迎，它是非常好的交际工具。

　　被绘画吸引的人数之多、这些人身份经历差异之大，一定会让你感到吃惊。如果他们发现你正在画画，就会来到你身边观察，也许你就会交到新朋友，甚至有人会成为和你一起画画的同伴或指点你的老师。

　　如果觉得自己需要点隐私，你也可以据此安排绘画的时间和地点。如果需要别人的支持和鼓励，那就邀请几个观众。你的日记内容可以很少，他们很快就能看完。分享一本满是图画的书是充满乐趣的。这取决于你，与别人无关。

这人好像天生带有一副难过、疲倦、紧张兮兮的表情。

在披萨店走神

当我们享用美味的馅饼的时候，这个人坐在大屏幕电视前几乎连眼睛都睁不开了。当他的两张披萨做好以后，他独自慢慢地走了出去。

421

其他人会拖后腿

即使他们的本意是好的，也会对你构成阻碍。干涉的形式有许多种：可以是挑衅、敌对的："这也叫艺术？"可以是消极的："你现在还不能以此为生，对吧？"也可以是完全不当回事："她在画画，但是没有工作。"

为什么你需要批评？批评什么呢？认真地想想，为什么你觉得批评和自己有关系。

在你征求任何意见前，都要倍加小心：
——你很尊敬你要询问的那个人吗？
——他们喜欢你正在做的事吗？
——他们会考虑你的兴趣所在吗？他们希望你一切都好吗？
——你真的准备好接受意见了吗？准备好诚实地面对自己了吗？
——正确的想法也受到批评了吗？

提醒自己：
一个人不可能得到所有人的认同。
一个人的工作也不可能被所有人接受。

记住他们是怎么评价米开朗基罗的：他是一头倔强的蠢驴。
他们说梵·高是疯子。
他们评价毕加索：一头厌恶女人的猪。
而在那些愿意理解并欣赏他们作品的人中，也有相当一部分认为那些作品不过如此。不可能谁都能像波洛克那样，把颜料泼到画布上就成为一幅作品；孩子的画也能神似毕加索……
所以让自己休息一下吧。

你想怎样度过自己的生命呢？你怎样才能做自己想做的事、尽可能地把自己生命余下的时光都投入到自己真正喜爱的事情上面？

这才应该是你追求的人生目标，这才是真正的成功。像名望、财富、他人的认可、陈列博物馆、奖项、合同等等，都是生活中无关紧要的事情。

远离那些轻视你的雄心壮志的人。平凡的小人物才会这么做，真正伟大的人会让你觉得自己也可以变得伟大。
——马克·吐温

艺术没什么特别

真正的艺术是非常人性化、平易近人的。

艺术中的一切，都来源于我们的日常生活。讲故事变成了写小说，画画变成了装饰和思想的表达，创作音乐已经成为人们数字生活不可或缺的组成部分，厨艺、时尚、建筑都曾经在人们的生活中占据一席之地。

网络的出现，使得每个人都可以展示和推销自己的艺术。你可以发表文章、分享自己录制的音乐，这些会得到别人的响应。那些响应你的人是最重要的，他们既不是批评家也不是商人，而是喜爱你作品的人，是你的观众。

处理艺术

外面的世界到处是艺术，外面的世界是艺术的世界。你要知道其中的区别。

不要在欣赏他人作品的同时，打击自己。

博物馆陈列的作品和咖啡桌上的涂鸦一样都充满创意的火花，可以点燃你的创造力。但是记住，只要欣赏作品本身就可以了，忘掉他们在艺术史上的地位、作用和理论意义等鬼话。想象它们是你刚刚完成的作品。

把艺术当作事业的人都是冒牌货。
——巴勃罗·毕加索

艺术是热爱。
——霍尔曼·汉特

如果艺术家都不在作品上署名、如果没有媒体的大肆报道，艺术会变成什么样呢？我觉得，毫无疑问艺术会变得和现在完全不同。
——奥德莉·弗莱克

朱莉在她的日记里赋予欧洲这座不朽的雕塑以新的意义。

参观博物馆

对有些人来说，没有比一次糟糕的博物馆之旅更累人、更令人沮丧的事情。耗时数小时，去过了每一个展厅，两条腿像灌了铅一样、后背酸痛、筋疲力尽，感觉像是被人欺骗一样糟糕。你有这样的感觉也许是因为参观的方法不对，试试下面的方法：

首先，要确定计划。选择一个可以控制在一个半小时之内参观完的展厅。如果是很受欢迎的展览，不要在高峰时段去参观，除非你不想和艺术品交流，而是喜欢沉浸在参观者发表意见的海洋中。

和朋友一起去马萨诸塞州斯托克斯的诺曼·罗克韦尔的博物馆参观，和往常一样，我们又�了。

自从开始绘画生涯后，汤姆已经成了博物馆的常客。

如果你和朋友一起去的话，分开参观，约定见面的时间和地点。确保你们穿戴舒适、水足饭饱，随身行李也不重。

首先从一幅作品开始，仔细地欣赏。不要把自己想象成一位艺术史学家或是批评家，就作为你自己——作为一个艺术家去参观，去欣赏。屏蔽内心的质疑声，也不要去看画上的署名和日期。

向前两步，后退几步，改变了距离，观察到的有什么变化？如果可能的话，走上前去闻闻画布的味道。从这些已经100多岁的画布上，仍然可以嗅出胡麻油的味道。然后退后一步，视野中就能收入整幅作品。再后退几步，从更远处观察这幅画。

你觉得它怎么样？看着它都想到了什么？你觉得它是如何被创作出来的？当时作者的心情是怎样的呢？为什么它能带给你这些感受？为什么它陈列在这家博物馆里？在日记本上画一张这幅画构图关系的速写，然后写下你头脑中的主要想法。

继续欣赏下一幅。如果你不喜欢某一部作品，跳过

它，把时间更多地花在你喜欢的画上。不要在意旁边其他
人的评论和分析，如果你做不到，那就先走开，等一会儿
别人走开了再回来。想一想你为什么喜欢这幅画不喜欢那
幅，想一想你喜欢或不喜欢哪一部分。你最喜欢的作品之
间有什么联系吗？

当你和朋友会合的时候，和他分享你的感想。你们的
意见和品位有区别吗？为什么会有？为什么没有？把答案
记下来。

买一张你喜欢的明信片，在背
面写上你为什么喜欢它的设计，
然后邮给自己。

我们把自己灵魂中虚伪一面的愚
蠢和错误，全部加在博物馆中的
绘画作品上。我们从这些艺术瑰
宝中只学到了无用的垃圾。人们
宁愿相信画家各种虚无缥缈的传
言，也不愿静下来用心感受他们
真正的生活。

——巴勃罗·毕加索

动员令

艺术家是创作艺术的人。伟大的艺术家创作伟大的艺术，但是艺术水准只是作品的属性，并不是最重要的。

心平气和地对待自己的艺术水平，开始行动吧。你创作得越多，这个过程就越流畅，你也就离形成自己的声音、风格、视角越近。行动、行动、行动。1% 的灵感，99% 的汗水。

若别人对你的作品评头论足，不用理会，继续自己的创作。只有你自己才能创作出只属于你的作品，只有你自己才能完全理解你的动机、目标和作品诠释出的内心世界。但是不要对自己太过苛求。以你希望从别人那里得到的方式进行自我鼓励，把这份鼓励放在最重要的位置。自我苛求只会让你疲惫、痛苦、失去动力。

解决挫折、失败和痛苦的唯一方法就是坚持创作。用创造力的光芒，驱散消极的阴霾。这样做很难，就像在寒冬的早晨让你离开温暖的被窝那么难。但是你要时刻告诉自己这场斗争一点也不艰苦。已经来到画布前画一幅画，可比你把自己拖到画布前要容易得多。

并不是每个人都会理解、欣赏、喜爱你的作品，所以一旦遇到这样做的人，要好好珍惜你们之间的关系，用心去打理，建立起牢固的友谊。保持积极的心态，分享你的热情。不要觉得你的画很糟糕，避免人性中消极的一面，那是很烦人的。

如果你四处碰壁，听到的都是人们的批评，记住：坚持下去是最好的回应方式。继续画，让作品来说话。

不管你的旅程会有多长，不管要克服多少困难，不管周围人有多么不理解，想要到达心中理想的境界你就只能收拾好行装，站起来，走下去。

鸣，鸣，轧轧，轧轧

我在宾馆后面发现了这个玩意儿，不知道它是冷却装置、发电站还是复杂的高尔夫球清洗器，但是把它画下来的过程非常有趣。它的大烟囱足有 15 米高，给人一种直入云霄的感觉。